LA
COMÉDIE A LA COUR

IL A ÉTÉ TIRÉ CENT EXEMPLAIRES

numérotés à la presse

avec double suite des gravures, en sanguine avant la lettre, et en noir :

15 exemplaires sur papier du Japon. . . Nos 1 à 15
40 exemplaires sur papier de Chine . . . Nos 16 à 55
45 exemplaires sur papier de Hollande . Nos 56 à 100

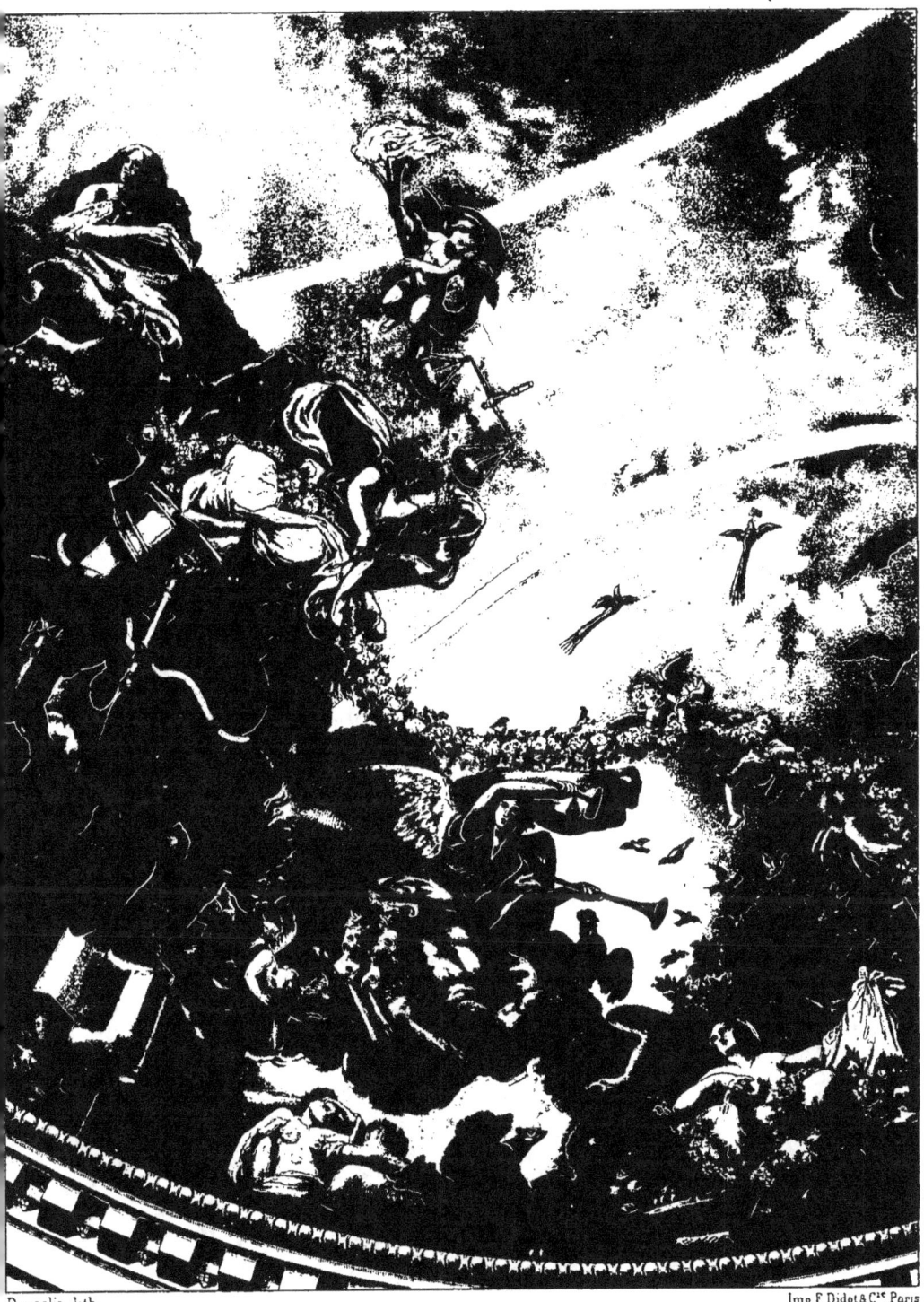

Doucelin, lith. Imp F Didot & Cie, Paris

ADOLPHE JULLIEN

LA
COMÉDIE A LA COUR
LES THÉATRES DE SOCIÉTÉ ROYALE
PENDANT LE SIÈCLE DERNIER

LA DUCHESSE DU MAINE ET LES GRANDES NUITS DE SCEAUX
MADAME DE POMPADOUR ET LE THÉATRE DES PETITS CABINETS
LE THÉATRE DE MARIE-ANTOINETTE A TRIANON

PARIS
LIBRAIRIE DE FIRMIN-DIDOT ET C^{ie}
56, RUE JACOB, 56

A MONSIEUR

JULES COUSIN

CONSERVATEUR
DE LA BIBLIOTHÈQUE ET DU MUSÉE
DE LA VILLE DE PARIS

HOMMAGE AMICAL

AVANT-PROPOS

ES *trois parties de cet ouvrage, ici réunies pour la première fois et qui se complètent l'une l'autre en formant une sorte de trilogie, la deuxième fut écrite la première, publiée la première et celle qui s'écoula le plus rapidement. Ce n'était d'abord qu'un chapitre accessoire de mon* Histoire du Costume au Théâtre, *mais l'attrait du sujet et le piquant de certains détails difficiles à utiliser sans excéder les limites normales d'un chapitre, m'engagèrent à essayer de faire pour le théâtre particulier de Mme de Pompadour ce que M. Jules Cousin avait si heureusement fait pour celui du comte de Clermont : ce travail, ainsi dégagé de tout entourage et rédigé avec tous les développements qu'il comportait, fut publié d'abord à la* Chronique musicale, *puis en un joli volume à l'adresse des bibliophiles et des curieux.*

La nouveauté du sujet entra sans doute pour la meilleure part dans l'accueil fait à mon ouvrage, comme elle avait contribué beaucoup à me le faire entreprendre. Quoi qu'il en soit, la réussite de cette publication

m'en fit demander d'autres semblables par plusieurs directeurs de revues. M. Léonce Dumont m'engagea à écrire pour la Revue de France *l'histoire du théâtre intime de Marie-Antoinette ;* M. Arthur Heulhard, *en souvenir de l'hospitalité par lui donnée à ma* Madame de Pompadour, *réclamait pour son excellente revue les annales dramatiques et galantes des sœurs Verrières, qui ne sauraient trouver place ici ; enfin, M. Jules Bonnassies m'indiqua les Grandes Nuits de Sceaux à traiter dans le* Théâtre, *qu'il venait de fonder. Malheureusement ce curieux recueil n'eut pas la vie longue, et la duchesse du Maine alla retrouver Marie-Antoinette à la* Revue de France.

Si je donne ici ces renseignements rétrospectifs, c'est moins par vaine satisfaction d'amour-propre que pour expliquer comment j'ai été amené à composer ces études qui s'appuient l'une sur l'autre et qui se font ainsi pendant. Lorsque j'écrivis la première, je ne songeais nullement aux suivantes, et lorsque j'entrepris celles-ci, presque par ordre amical, je ne croyais pas que ces monographies, très détaillées, il est vrai, et aussi complètes que possible, fixeraient l'attention au point qu'aucun écrivain ne parlerait plus du théâtre ou de la cour à cette époque sans me citer ou me consulter, — ce qui est bien différent, — depuis M. H. Taine, pour son Ancien Régime, *et M. L. Dussieux, pour son* Château de Versailles, *jusqu'à MM. Porel et Monval pour leur* Histoire de l'Odéon ; *je me doutais encore moins que ce genre de travail ferait école et qu'il en résulterait bientôt une histoire vraiment intéressante du théâtre de Saint-Cyr.*

Nouveaux sujets, disais-je tout à l'heure ; peut-être vaudrait-il mieux dire : forme nouvelle ou développements nouveaux. Il ne manque pas de livres, tant s'en faut, où l'on a parlé des jeux poétiques de la duchesse du

AVANT-PROPOS.

Maine et des exercices dramatiques de Marie-Antoinette, mais cela ne forme jamais qu'un petit nombre de pages dont la concision n'atténue pas toujours le manque d'exactitude. Si Mme de Pompadour a été un peu mieux traitée, elle le doit à M. Campardon qui a consacré au Théâtre des Petits Cabinets tout un chapitre de son remarquable ouvrage sur la grande favorite. Quant aux théâtres de société en général, il n'existe pas plus de deux ou trois ouvrages à consulter : MM. Edmond et Jules de Goncourt ont écrit çà et là des pages très fouillées sur ce passe-temps favori, en particulier dans leur Histoire de Marie-Antoinette *et dans la* Femme au XVIIIe siècle ; *enfin, M. Victor Fournel a tracé dans ses* Curiosités théâtrales *un tableau très raccourci, mais exact, des théâtres de société depuis leur origine jusqu'à nos jours.*

La nouveauté des trois études ici réunies consiste à avoir traité ces compagnies dramatiques avec le sérieux qu'elles mettaient elles-mêmes dans leurs exercices et à leur avoir attribué une importance égale à celle qu'on accorde d'habitude aux comédiens de métier, mais seulement à ceux-ci. Or ces théâtres de société royale, presque aussi importants que les autres au point de vue dramatique, puisqu'ils comptaient des acteurs d'un mérite réel et qu'ils jouaient à l'occasion des ouvrages inédits, ont une bien autre importance pour l'histoire générale, car ils touchent de plus près à l'histoire des mœurs, de la société, voire à la politique : dès lors, il était juste de ne pas sacrifier ces artistes princiers aux chanteurs et comédiens ordinaires du Roi.

L'eau va toujours à la rivière, dit-on. De même pour les renseignements ; c'est-à-dire qu'ils arrivent toujours à l'auteur lorsque son travail est publié. Il en fut ainsi pour chacune de ces études, et je reçus de lecteurs obligeants quelques données que je pus mettre à profit dans les

tirages en brochures. J'en ai recueilli d'autres depuis. Certains papiers manuscrits qu'on a bien voulu me communiquer, se sont encore enrichis par la publication récente de lettres inédites de Mme de Pompadour; enfin, je n'ai eu qu'à consulter M. Charles Gosselin, conservateur du Musée de Versailles, et M. Monavon, régisseur des palais de Trianon, pour obtenir d'eux des renseignements précis et nouveaux sur certains points de détail que j'avais d'abord négligé d'éclaircir.

Je remercie aussi particulièrement M. le comte de la Béraudière, pour la charmante gouache de Cochin représentant Mme de Pompadour en train de chanter l'opéra sur le théâtre des Petits Cabinets, qu'il a bien voulu m'autoriser à reproduire, et je n'ai garde d'oublier M. Léon Bardin, dont la belle collection de portraits de femmes, inépuisable en ce qui concerne Marie-Antoinette, m'a fourni trois portraits aussi rares que curieux : la duchesse du Maine de Crespy, la Pompadour de Watson, d'après Boucher, et la Marie-Antoinette de Bartolozzi.

Mais l'aide la plus précieuse m'est venue de M. le marquis de Trévise, propriétaire actuel de Sceaux, qui, allant au-devant de mes désirs, s'offrit à me guider lui-même par tous les lieux dont j'avais décrit les fêtes et qui se mit à ma disposition avec une bonne grâce dont je ne saurais trop lui marquer de reconnaissance aujourd'hui que je mets au pillage et son domaine et ses collections de dessins.

Ces études ainsi revues et complétées devaient être réunies ensemble tôt ou tard; elles appelaient aussi le secours de la gravure et de la chromolithographie en offrant le champ le plus vaste à l'illustration. Cependant je n'ai voulu les rassembler en un volume définitif qu'après avoir vu les tirages d'amateurs toucher à leur fin, et surtout après avoir rencontré un éditeur qui comprit comme moi les conditions de luxe que

comportait cette publication par son époque et par son sujet. Je ne croirai pas avoir trop attendu si j'ai enfin trouvé ce que je désirais, — comme aucun connaisseur n'en saurait douter, — et si ce riche volume obtient une fortune semblable à celle de mes trois monographies isolées.

Cet ouvrage n'est sans doute pas parfait, — je le dis sans fausse modestie, — mais au moins y trouvera-t-on fort peu de choses à démentir : la raison en est que j'y ai mis plus des autres que de moi-même, en remontant toujours aux sources premières, aux témoins contemporains. Et ceux-là sont encore, quoi qu'en puissent dire ou penser certaines gens, les mieux renseignés et les seuls faisant autorité.

Hors des documents originaux et manuscrits, autant que possible, on ne fait pas de l'histoire : on improvise un roman.

INTRODUCTION.

LA COMÉDIE DE SOCIÉTÉ AU SIÈCLE DERNIER.

'EST une rage, une fureur, une folie que le théâtre de société au dix-huitième siècle, et surtout pendant la seconde moitié du siècle. Le goût de jouer la comédie gagne toutes les classes, il s'étend des appartements privés de Versailles aux hôtels du Marais, aux petites maisons des faubourgs. Et la raison de cette mode universelle, de cet engouement irrésistible, c'est le double besoin inné chez la femme de se divertir et de se produire ; or, où trouverait-elle occasion de se distraire et de se montrer mieux encore que dans les théâtres, si ce n'est sur le théâtre, sur la scène où elle joue, où elle est elle-même le spectacle ?

La comédie de société n'était guère née en France qu'avec le dix-huitième siècle, mais elle avait pris en quelques années le plus rapide essor. Il serait impossible d'assigner un ordre chronologique rigoureux aux divers théâtres d'amateurs qui surgirent en un clin d'œil à Paris, surtout

après la paix de 1748, et qui conquirent si vite une réelle importance; mais il y en eut bientôt partout, depuis la demeure des courtisanes jusqu'à celles des princes du sang, jusque dans les palais du roi. Que dit Bachaumont de cette mode extrême? « La fureur incroyable de jouer la comédie gagne journellement, et malgré le ridicule dont l'immortel auteur de *la Métromanie* a couvert tous les histrions bourgeois, il n'est pas de procureur qui dans sa bastide ne veuille avoir des tréteaux et une troupe. »

On était alors en 1770, et il y avait déjà beau jour que la première société bourgeoise de ce genre s'était installée à l'hôtel de Soyecourt, rue Saint-Honoré. Une seconde s'était établie à l'hôtel de Clermont-Tonnerre, au Marais; une troisième avait suivi ce double exemple en occupant l'hôtel de Jaback, rue Saint-Merry, et cette dernière troupe avait bientôt éclipsé ses aînées grâce aux heureux essais d'un jeune acteur nommé Le Kain. Cependant, dès les premières années du siècle et bien avant la formation de la compagnie Soyecourt, la présidente Lejay avait fait bâtir un théâtre dans la cour de son hôtel, rue Garancière, pour quelques jeunes gens du quartier constitués en société dramatique, et c'était là qu'une jeune fille s'était révélée tragédienne incomparable : la future Adrienne Lecouvreur (1).

Arrêtez-vous aux deux tiers du siècle et dénombrez, avec les frères de Goncourt, toutes les scènes où se presse la plus grande compagnie de France, dont les entrées sont si recherchées et qui font rage en carême et surtout pendant la clôture des spectacles : — théâtre de Monsieur, où se donnent les drames historiques de Desfontaines, les comédies-parades de Piis et Barré; théâtre au Temple, chez le prince de Conti, où Jean-Jacques Rousseau fait jouer son grand opéra des *Neuf Muses,* déclaré injouable par toute la société du Temple; théâtre à l'Ile-Adam, où *le*

(1) Victor Fournel, *Curiosités théâtrales,* ch. v.

Comte de Comminges, le drame d'Arnaud, fait pleurer toutes les femmes ; théâtre de M^{me} de Montesson, où M^{me} de Montesson figure dans ses pièces en véritable comédienne, et rappelle, dans les autres, le jeu de M^{lle} Doligny, de M^{lle} Arnould et de M^{me} Laruette ; théâtre chez la duchesse de Villeroy, où les Comédiens français représentent, avant de le jouer sur leur scène, *l'Honnête Criminel;* théâtre chez le duc de Grammont à Clichy, où Durosoy fait un rôle dans sa tragédie du *Siège de Calais,* et où paraissent les demoiselles Fauçonnier ; théâtre chez le baron d'Esclapon au faubourg Saint-Germain, où a lieu la représentation au bénéfice de Molé dont les six cents billets sont placés avec tant d'empressement par les femmes de la cour ; théâtre à Chilly, chez la duchesse de Mazarin, qui offre à Mesdames la représentation de *la Partie de chasse de Henri IV;* théâtre chez M. de Vaudreuil à Gennevilliers, où *le Mariage de Figaro* est représenté pour la première fois ; théâtre de M. le duc d'Ayen à Saint-Germain, où sa fille, la comtesse de Tessé, et le comte d'Ayen déploient tant de talents dans un drame de Lessing traduit par M. Trudaine ; théâtre de M^{me} d'Amblimont ; théâtre de la Folie-Titon ; théâtre à la Chaussée-d'Antin de M^{me} de Genlis, où ses deux filles jouent *la Petite Curieuse,* piquante satire contre les mœurs de la cour ; théâtres d'Auteuil et de Paris des demoiselles Verrières, qui ont des loges grillées pour les femmes du monde qui ne veulent pas être vues (1) ; théâtre de M. de Magnanville à la Chevrette, le théâtre de société modèle, supérieur même au théâtre de M^{me} de Montesson par le goût, la magnificence, le local, les décorations, les auteurs, les acteurs, les actrices même ; le théâtre qui attire deux cents carrosses à trois lieues de Paris, le théâtre où l'on joue *Roméo et Juliette* du chevalier de Chastellux « tiré du théâtre anglais et accommodé au nôtre, » le théâtre où la marquise de Gléon montre un jeu si décent, si aisé, si noble, où M^{lle} Savalette fait

(1) Voir l'historique complet du *Théâtre des Demoiselles Verrières,* dans notre ouvrage : *La Comédie et la Galanterie au dix-huitième siècle* (in-8° écu, Rouveyre, 1879).

les soubrettes de manière à donner de l'ombrage à M^lle Dangeville (1).

Encore ne compte-t-on pas ici la compagnie dramatique de la Courneuve, celle du comte de Clermont à la Roquette et à Berny (2), la scène très libre du duc d'Orléans à Bagnolet, le théâtre ou plutôt les théâtres de la Guimard, car elle en avait deux, comme les demoiselles Verrières, l'un dans sa villa de Pantin, l'autre en son magnifique hôtel de la Chaussée-d'Antin, tous deux dirigés par Carmontelle avec un luxe royal et fréquentés par les plus grands noms de la robe, de la noblesse et du clergé. Encore néglige-t-on de nombrer les théâtres de M^lle Thévenin, du comte de Montalembert, de M. de Lagarde, de la duchesse de Bourbon à Chantilly, du maréchal de Richelieu à l'hôtel des Menus, du duc de Noailles, de M. Bertin, trésorier des parties casuelles; du comte de Marsan à Bernis, du comte de Rohault à Auteuil, de la belle M^me Dupin à Chenonceaux, de M. d'Épinay, de M^lle Dangeville, de M. de la Popelinière faisant représenter dans son magnifique hôtel de Passy des comédies et opéras, presque toujours de lui, où sa femme jouait dans la perfection et que d'excellents soupers faisaient vivement applaudir. Encore ne faudrait-il pas oublier le splendide salon du danseur Dauberval, qu'un mécanisme ingénieux transformait à vue en une salle de spectacle où venaient s'exercer les grandes dames et les seigneurs désireux de briller aux divertissements de la cour (3).

Tous les noms se trouvent mêlés et confondus dans l'histoire de la comédie d'amateurs, — tous les noms et tous les états, tous les rangs. Que Voltaire établît un théâtre de société d'abord dans son hôtel de la rue Traversière, puis à Ferney; qu'il y jouât lui-même ses tragédies avec

(1) *La Femme au dix-huitième siècle*, par Edmond et Jules de Goncourt, ch. III.
(2) *Le Comte de Clermont, sa cour et ses maîtresses*, par M. Jules Cousin (2 vol., Paris, librairie des Bibliophiles, 1867).
(3) *Curiosités théâtrales*, ch. V. — Voir aussi sur le salon mouvant et les exploits galants de Dauberval le chapitre intitulé : *Un Mariage chorégraphique*, dans notre livre : *l'Opéra secret au dix-huitième siècle* (in-8° écu, Rouveyre, 1880).

Mme Denis et qu'il formât par ses conseils le talent naissant de Le Kain, rien de plus naturel : qu'il composât ou qu'il jouât, auteur ou acteur, il restait toujours dans son élément; mais que même des officiers se laissassent gagner par cette mode, c'était là un indice grave de relâche et de dissipation. Et cependant telle était la violence de l'engouement dramatique, que l'armée même n'y pouvait pas échapper. Dans certaines garnisons, on avait vu des officiers se donner en spectacle au public et paraître sur la scène avec des actrices de profession; quelques-uns avaient poussé l'oubli de leurs devoirs jusqu'à quitter le service pour se faire comédiens. Aussi un ministre grave et sérieux comme le marquis de Montaynard n'avait-il pas cru pouvoir tolérer plus longtemps un usage qui devenait un abus et avait-il expressément défendu à tout officier de jouer la comédie en garnison. Et il n'était que temps d'agir, car deux ans plus tôt, soit en 1770, de jeunes officiers, enhardis par leurs premiers succès, étaient venus louer à Paris la salle d'Audinot pour y jouer *le Déserteur* et *les Sabots* après avoir fait distribuer plus de six cents billets de faveur par la ville et à la cour. Cette fantaisie dramatique aurait pu leur coûter cher et le duc de Choiseul, alors ministre de la guerre, les aurait sûrement fait emprisonner, si le duc de Chartres n'avait assisté à la représentation et n'avait paru autoriser par sa présence la folie de ces jeunes gens.

Cette mode de la comédie d'amateurs avait pris naissance dans les divertissements royaux, et ce n'était, en somme, qu'un diminutif des magnifiques ballets imaginés par Benserade, Molière et Lulli, et dans lesquels le roi et les princes du sang se faisaient gloire et plaisir de chanter, déclamer et baller. La comédie de société était descendue de la cour à la ville; vers la fin du siècle, elle remonta de la ville à la cour. Mais, à quelque moment qu'on l'observe, en quelque monde qu'on l'étudie, on y trouve toujours l'influence de la femme, cette influence occulte et souveraine que deux écrivains de nos jours ont si clairement perçue

dans tous ces jeux de théâtre et si minutieusement fouillée au plus profond du cœur féminin.

« ... Un petit théâtre se dresse dans les hôtels, un grand théâtre se monte dans les châteaux. Toute la société rêve théâtre d'un bout de la France à l'autre. Les spectacles de société ont leurs deux grands auteurs : M. de Moissy, peintre moraliste en détrempe, et Carmontelle, peintre de ridicules à gouache. Les grandes dames ne peuvent plus vivre sans théâtre, sans une scène à elles; et lorsque Mme de Guéménée est exilée après la « souveraine banqueroute » des Guéménée, que fait-elle tout d'abord en arrivant au lieu de son exil? Elle appelle des tapissiers et leur fait arranger un théâtre... Car c'était là la grande séduction du théâtre de société pour la femme; il lui permettait d'être une actrice, il la faisait monter sur les planches. Il lui donnait l'amusement des répétitions, l'enivrement de l'applaudissement. Il lui mettait aux joues le rouge du théâtre, qu'elle était si fière de porter, et qu'elle gardait au souper qui suivait la représentation, après avoir fait semblant de se débarbouiller. Il mettait dans sa vie l'illusion de la comédie, le mensonge de la scène, les plaisirs des coulisses, l'ivresse qui fait monter au cœur et dans la tête l'ivresse du public. Que lui faisait un travail de six semaines, une toilette de six heures, un jeûne de vingt-quatre? N'était-elle pas payée de tout ennui, de toute privation, de toute fatigue, lorsqu'elle entendait à sa sortie de scène : « Ah! mon cœur, comme un ange!... Comment peut-on jouer comme cela? C'est étonnant! Ne me faites donc pas pleurer comme ça... Savez-vous que je n'en puis plus! » Et quelle plus jolie invention pour satisfaire tous les goûts de la femme, toutes ses vanités, mettre en lumière toutes ses grâces, en activité toutes ses coquetteries? Pour quelques-unes, le théâtre était une vocation : il y avait en effet des génies de nature, de grandes comédiennes et d'admirables chanteuses dans ces actrices de société. « Plus de dix de nos femmes du grand monde, dit le prince de Ligne, jouent et chantent mieux que ce que j'ai vu de mieux

sur tous les théâtres. » Pour beaucoup, le théâtre était un passe-temps; pour un certain nombre, il était une occasion; pour toutes, il était une fièvre, une fièvre et un enchantement (1). »

Au-dessus de ces actrices improvisées, de toute classe et de tout rang, au-dessus de tant de comédiennes de salon éprises de leur métier volontaire au point d'y mettre plus d'ardeur et de sérieux que les actrices de profession, au-dessus de Mme d'Amblimont et de Mme de Montesson, au-dessus des sœurs Verrières et de Madeleine Guimard, au-dessus de la comtesse de La Marck et de la marquise de Crest, brillent, à des époques très distinctes, trois troupes dramatiques qui donnent comme la synthèse du théâtre et de la société au début, au milieu, à la fin du siècle dernier. Ces trois théâtres d'amateurs n'occupent pas seulement une place à part parce qu'ils s'organisent dans des conditions sans pareilles par le caprice ou la volonté de femmes exceptionnelles, placées toutes trois — par la naissance, la fortune ou l'alliance — au sommet de la société française ; mais aussi parce qu'ils réunissent dès le début les plus grands noms de France, parce qu'ils représentent comme les pôles sur lesquels tourne le monde théâtral du dix-huitième siècle.

La duchesse du Maine à Sceaux, Mme de Pompadour à Versailles, Marie-Antoinette à Trianon : — telles sont les trois grandes figures, la princesse, la favorite et la reine, autour desquelles gravite, à un moment donné, toute la cour de France enfiévrée de comédie, au pied desquelles les auteurs déposent leurs œuvres et les princes leur fierté, pour un sourire desquelles toutes et tous se font comédiens, chanteurs, ballerins. Par quel jeu du hasard ces compagnies dramatiques, absolument uniques par l'éclat des spectateurs et des acteurs et qu'on ne peut dès lors comparer à aucune autre, s'échelonnent-elles de période en période, de façon à mieux faire ressortir les différences existant entre elles comme

(1) *La Femme au dix-huitième siècle*, par Edmond et Jules de Goncourt, ch. III.

entre les mœurs, dont elles sont le reflet ? Qu'on le remarque bien : non-
seulement elles sont séparées l'une de l'autre par un temps à peu près
égal, une trentaine d'années environ, mais chacune d'elles brille précisé-
ment à quelque époque critique de ce siècle dont elles semblent mar-
quer les étapes vers la ruine finale. Elles permettent donc de rapprocher
et de comparer les distractions favorites de l'entourage royal sous les
règnes de Louis le Grand, de Louis le Bien-Aimé et de Louis le Désiré;
elles fixent enfin aux regards curieux de la postérité l'aspect vrai de la
cour de France à la veille de la Régence, au lendemain de la paix d'Aix-
la-Chapelle, à l'approche de la Révolution.

Entre ces diverses sociétés, assemblées, la première pour encenser
une princesse insatiable d'adulations, la deuxième pour affirmer le crédit
d'une femme sur le cœur hésitant du roi, la troisième enfin pour distraire
une reine fatiguée par l'étiquette et lasse d'honneurs, la confusion n'est
pas plus possible qu'elle ne pourrait se produire entre les motifs qui pro-
voquèrent la réunion même de tous ces personnages, dans le but avoua-
ble de s'amuser, dans l'idée secrète de flatter une femme toute-puissante
en servant, ici sa politique amoureuse, là ses goûts de retraite ou de gran-
deur. Ce sont trois mondes distincts, aussi distincts que les époques où ils
vécurent et qui adoptèrent le même moyen qui les amusait, pour arriver à
des buts divers ; mais l'identité même des ressources employées pour se
distraire et se pousser en faveur laisse encore place à de curieuses diffé-
rences pour qui n'observe pas superficiellement les choses, pour qui étu-
diera de près ces annales de théâtre et ne se contentera pas d'en retenir
des titres de pièces ou des noms d'acteurs.

La société française se reflète tout entière dans ces grands person-
nages, chez lesquels, en raison même de leur rang élevé, qualités et dé-
fauts semblent être vus au verre grossissant. L'esprit y brille incompa-
rable ; la grâce et la galanterie, innées en nous et si fort vantées de tout
temps, s'y font remarquer à chaque pas, et aussi l'imperturbable enjoue-

ment d'une société policée jusqu'aux confins de la corruption. Mais si cet enjouement frise l'insouciance, si cette galanterie masculine touche à la débauche et cette grâce féminine à la faiblesse, si l'esprit dépasse parfois les limites de la bienséance ; si, enfin, chacune des brillantes qualités du siècle menace ici de verser dans un défaut, pis encore, dans un vice ; au moins rencontre-t-on dans ces sociétés, si semblables en leurs dissemblances, deux grandes qualités qui ne varient ni ne s'atténuent jamais avec le temps, qui sont aussi vivaces à la fin qu'aux premiers jours du siècle, deux qualités qui relèvent singulièrement ce monde léger parce qu'elles ont un côté sérieux : — le goût des lettres et des créations dramatiques, le culte des beaux-arts dans toutes leurs branches, mais surtout la passion du théâtre et de la musique, ces deux engouements, ces deux triomphes de la femme au siècle dernier.

CHAPITRE PREMIER.

LA COUR ET LES JEUX POÉTIQUES DE SCEAUX.
LES SEPT PREMIÈRES GRANDES NUITS.

'EST en 1700 que la petite-fille du grand Condé, Anne-Louise-Bénédicte de Bourbon, duchesse du Maine, vint s'établir au château de Sceaux, que son mari, Louis-Auguste de Bourbon, le fils légitimé de Mme de Montespan, l'élève bien-aimé de Mme de Maintenon, avait acquis après la mort du ministre de la marine, le marquis de Seignelay. La splendeur du domaine et du château de Sceaux ne remontait guère qu'à une trentaine d'années auparavant, à l'époque où Colbert s'en était rendu acquéreur. Le petit château dont s'était contentée la précédente famille seigneuriale des Potier, qui comptait pourtant parmi ses membres un secrétaire d'État et un pair de France, ne pouvait évidemment pas suffire au puissant ministre de Louis XIV. Aussi commença-t-il par le démolir, en respectant toutefois le corps de logis central, puis, quand il eut acheté de tous côtés des maisons et des terres pour s'agrandir, il confia à Perrault la construction de sa nouvelle demeure et à Le Nôtre la

création d'un immense parc de plus de six cents arpents. Le peintre Lebrun fut chargé de la décoration du château, les sculpteurs Puget et Girardon ornèrent les bosquets des chefs-d'œuvre de leur ciseau ; enfin des aqueducs amenèrent dans le parc les eaux d'Aulnay, des Vaux-Robert, de l'étang du Plessis-Picquet, et l'on put multiplier à l'infini les bassins, les jets d'eau, les cascades. Colbert, qui était fier des merveilles de son domaine et qui venait y passer tous les moments dérobés à la cour, y donna des fêtes magnifiques ; il eut même par deux fois l'honneur insigne de recevoir la visite du grand roi.

Le marquis de Seignelay, sans hériter du goût de son père pour le château et les jardins de Sceaux, au moins pour y séjourner longtemps, tint à honneur de les embellir encore et il y consacra des sommes considérables, si bien, qu'en définitive, il a fait pour Sceaux plus qu'aucun des propriétaires passés ou futurs. C'est lui, notamment, qui fit le grand canal imité de celui de Versailles, travail colossal pour un particulier, si riche et si grand seigneur qu'il fût. Il ne venait pas régulièrement à Sceaux, mais il eut l'honneur, en 1686, d'y recevoir Louis XIV, comme avait fait son père, et ce jour-là, il eut au moins la satisfaction de promener le roi, grand amateur de jardins, à travers un parc admirable, au milieu de splendeurs qui ne le cédaient en rien aux fêtes à jamais célèbres de Vaux. Toute la cour avait accompagné Louis XIV et, pour recevoir tant de monde, il avait fallu dresser dans les jardins deux tables immenses, en fer à cheval, ornées et servies avec un luxe inouï : celle du roi et celle du dauphin. A celle-ci se trouvait le jeune duc du Maine, alors âgé de seize ans ; il ne se doutait pas, le gamin, qu'il deviendrait bientôt propriétaire de ce nouveau Versailles. Mais ces réceptions princières et ces fêtes royales ne revenaient pas fréquemment sous le marquis de Seignelay, et Sceaux, malgré ces réveils passagers, avait l'air quelque peu désert, abandonné, depuis la mort de Colbert : il n'en allait que faire plus de bruit et jeter plus d'éclat.

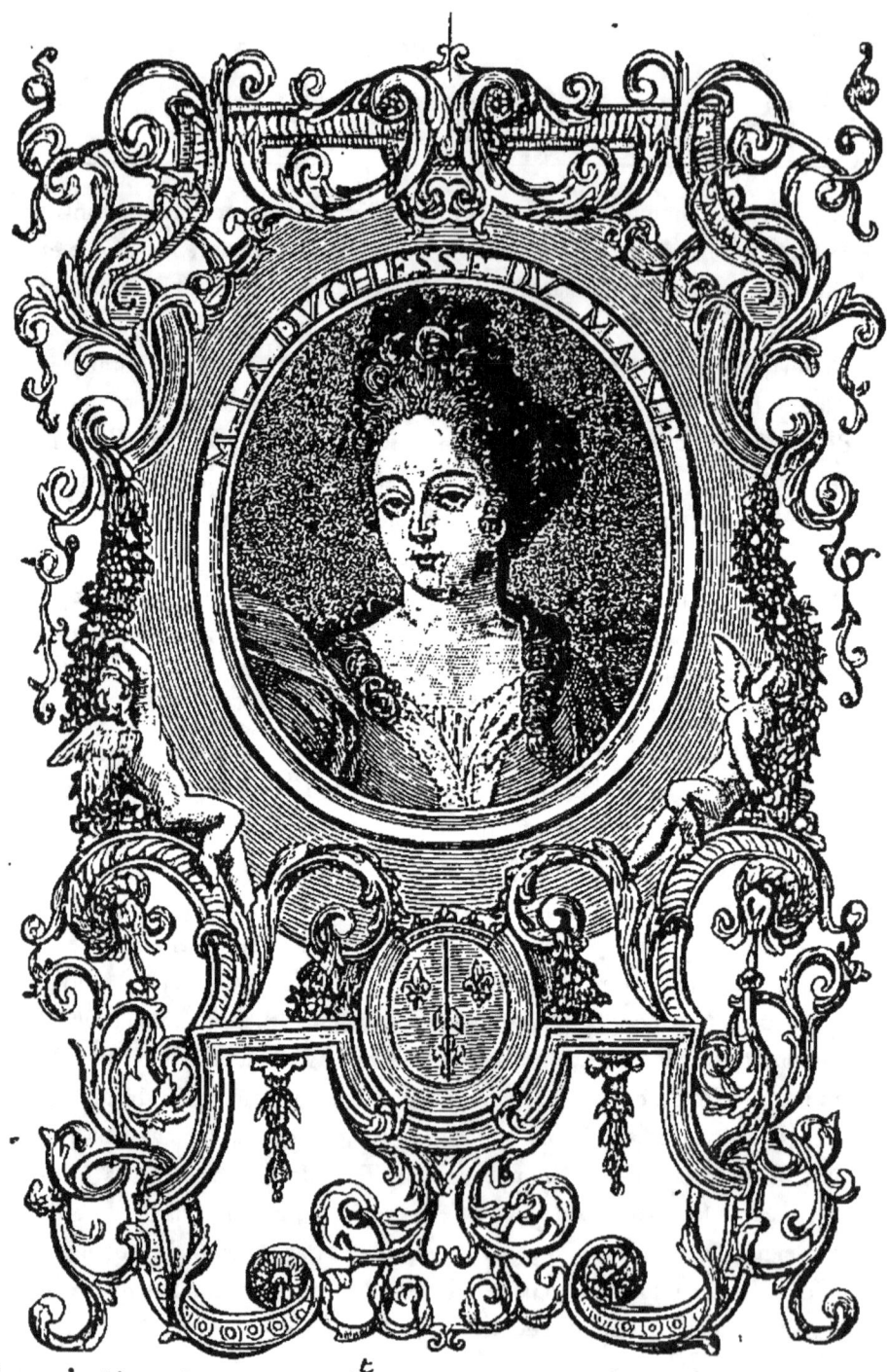

à Paris Chez Crespy Rüe S^t Iaq. devant la boëte de la Poste

La duchesse du Maine, réputée à juste titre pour une des plus spirituelles femmes du temps et passionnée pour le plaisir et les fêtes, eut bientôt réuni autour d'elle une véritable cour, cour galante et lettrée à la fois. Tandis que le duc, retiré dans une petite tourelle, s'occupait de géométrie et d'astronomie, dessinait de nouveaux bosquets, traçait le plan de nouveaux pavillons, la duchesse présidait de joyeuses réunions, auxquelles son mari n'était pas toujours admis de peur qu'il ne les attristât. La brillante princesse tenait là cour plénière, au sein des plaisirs de toutes sortes, jeux d'esprit et de hasard, entourée d'une nombreuse société de grands seigneurs, de dames charmantes, de poètes, d'artistes et de littérateurs, tous empressés à la louer, à flatter ses moindres désirs, à prévenir ses plus légers caprices.

Faut-il nommer les hôtes assidus de cette assemblée galante ? C'étaient d'abord le frère et la sœur de la duchesse : Louis, duc de Bourbon, et Mlle d'Enghien, Marie-Anne, qui épousa le duc de Vendôme en 1710, l'année même où mourut son frère ; puis le duc de Nevers, les duchesses de la Ferté, d'Albemarle, d'Estrées, de Lauzun, de Rohan et de la Feuillade, les ducs de la Force et de Coislin ; les marquises de Mirepoix, de Charost, d'Antin et de Boussoles ; le comte d'Harcourt ; les dames d'Artagnan, surnommées *les voisines,* parce qu'elles avaient un château au Plessis-Picquet ; Mmes de Chimay, de Lassay, de Barbezieux et de Croissy ; les demoiselles de Choiseul, de Moras et de Langeron ; enfin, M. de Dampierre, gentilhomme du duc, et Mme de Livry, dame d'honneur de la duchesse. Voilà pour les gens titrés. Si l'on compte les gens d'esprit et de savoir, il faut citer en première ligne la spirituelle mémorialiste, La Bruyère en jupons, Mlle de Launay, depuis Mme de Staal, femme de chambre de la duchesse ; puis deux académiciens, Nicolas de Malezieu et l'abbé Genest, poètes attitrés de la cour ducale. Autour de ces trois coryphées gravitent les présidents Hénault et de Mesmes, Néricault-Destouches, Lamotte-Houdart, Fontenelle déjà vieux, Voltaire encore

jeune, qui écrivit à Sceaux ou sous l'inspiration de la duchesse trois de ses tragédies, *Sémiramis, Oreste* et *Rome sauvée ;* Danchet, La Fare, l'abbé de Chaulieu et Sainte-Aulaire, tous gens spirituels et de délicate compagnie faisant à qui mieux mieux des vers pour la consommation de la princesse qui en absorbait considérablement. La musique était représentée par Matho, maître de musique des enfants de France et directeur ordinaire des divertissements lyriques, puis par Mouret, Bourgeois, Marchand, Bernier, Colin de Blamont, etc., qui se disputaient l'honneur d'embellir de leurs mélodies les compliments rimés à la louange de Son Altesse.

Le personnage le plus actif de cette société pour laquelle il composa quantité de petits vers et d'impromptus, était l'ancien précepteur du duc du Maine, le maître de mathématiques du duc de Bourgogne, l'ami commun de Bossuet et de Fénelon même au plus fort de leur dispute, Nicolas de Malezieu, membre de l'Académie des sciences et de l'Académie française. Également versé dans les mathématiques, les belles-lettres, l'histoire, le grec, l'hébreu et même la poésie, Malezieu avait été admis à la suite de son jeune élève dans l'intimité du roi : son esprit et son savoir l'avaient fait briller à la cour où il s'était rapidement lié avec les hommes les plus distingués. Le mariage du duc du Maine avait attaché plus que jamais le précepteur à la fortune de ce prince. La nouvelle duchesse avait une prodigieuse activité d'esprit et beaucoup d'aptitude à saisir les éléments des sciences : Malezieu pouvait mieux que personne satisfaire cette curiosité inquiète. Il promena l'esprit de la princesse sur un grand nombre d'objets, et lui révéla en même temps les trésors de la littérature ancienne, récitant et traduisant à la lecture les plus beaux passages des poètes grecs et latins, déclamant de la façon la plus pathétique ses explications d'Eschyle et de Sophocle, de Virgile ou de Térence. Il donna enfin à sa nouvelle élève la plus grande preuve de condescendance qu'elle pût recevoir d'un homme de cette valeur, et se consacra

au détail minutieux des divertissements et des spectacles par lesquels la duchesse cherchait à embellir sa cour de Sceaux et qu'il appelait ingénieusement *les galères du bel esprit.*

Malezieu était secondé dans cette tâche difficile par un autre membre de l'Académie française, l'abbé Genest, à la fois poète, littérateur, homme d'épée et de robe, lequel, né d'une sage-femme et n'ayant reçu qu'une instruction très bornée, mais l'ayant complétée par le travail et la volonté, avait été tour à tour commis dans les bureaux de Colbert, professeur de langue anglaise à Londres, écuyer du duc de Nevers, deux fois lauréat de l'Académie, administrateur des biens du duc de Nevers à Rome, et précepteur de M^{lle} de Blois qui était devenue la femme du Régent : il avait même, à l'âge de quarante ans, entrepris d'apprendre le latin pour plaire à la savante abbesse de Fontevrault, et il en était venu à bout. Il avait su se faire remarquer et bien venir à la fois de Malezieu, lorsque celui-ci était précepteur du duc du Maine, et de Bossuet, qui était alors auprès du dauphin : il avait plu au premier parce qu'il tournait facilement les vers, et au second, parce qu'il était zélé cartésien ou du moins qu'il affectait de l'être. Son humeur joviale et son heureux caractère le firent aussi bien accueillir de la duchesse du Maine, qui lui donna un logement à Sceaux. Il y alla désormais passer la belle saison chaque année, et il figura dans ces *Grandes Nuits* à la fois comme improvisateur et comme acteur. Son énorme nez fit même plus d'une fois l'objet des plaisanteries princières, comme il égaya le duc de Bourgogne et dérida le grand roi en personne ; on était allé jusqu'à trouver par anagramme dans le nom de *Charles Genest,* l'exclamation : *Eh ! c'est large nez !*

Plus tard, M^{lle} de Launay fit briller dans cette élégante société les charmes d'un esprit très fin, de solides connaissances et les qualités d'un excellent cœur. Marguerite-Jeanne Cordier, de Launay par sa mère et qui devint bien plus tard baronne de Staal, avait reçu une brillante édu-

cation, qu'elle dut à la protection de deux religieuses qui l'aimaient passionnément, les dames de Grieu. L'aînée de ces dames ayant été nommée abbesse de Saint-Louis, à Rouen, y emmena sa jeune protégée, qui régna en souveraine dans l'abbaye. Maîtresse de ses lectures, libre de ses actions, elle mêlait le sacré au profane, étudiant la philosophie de Descartes, la géométrie, Fontenelle et Malebranche, lisant des romans avec autant d'ardeur qu'elle en mettait aux exercices religieux, entretenant un commerce d'innocente galanterie avec des hommes distingués, qui lui adressaient d'ingénieux madrigaux, auxquels elle répondait indifféremment en prose ou en vers. La mort de sa protectrice l'obligea de sortir du couvent à vingt-six ans : elle passa encore une année dans celui de la Présentation, à Paris, avec M^{lle} de Grieu cadette ; puis, ayant refusé fièrement les offres intéressées de M. Brunel et de l'abbé de Vertot, elle se fit présenter par sa sœur aînée à la duchesse de la Ferté. Celle-ci se prit pour elle d'un engouement immodéré, la promena « comme un singe ou quelque autre animal qui fait des tours à la foire, » l'exerçant à parler, écrire ou se taire à volonté, et se fit suivre d'elle à Paris, à Versailles, à Sceaux, dans les maisons de tous ses amis où elle l'annonçait comme une merveille.

A Sceaux, M^{lle} de Launay eut l'avantage de rencontrer Malezieu qui vint à causer avec elle et fut émerveillé de son esprit. Ce suffrage, réputé infaillible, la mit en honneur dans cette petite cour : un instant, elle espéra entrer comme sous-gouvernante auprès de M^{me} du Maine, mais après une année de démarches, elle dut se contenter du poste inférieur de femme de chambre de la duchesse. Elle ressentit vivement les dégoûts de cette position subalterne : assimilée à des compagnes vulgaires et jalouses, elle perdit toute considération auprès de ceux qui lui avaient d'abord montré tant d'intérêt, et Malezieu, qui avait commencé par la traiter de « génie supérieur, » n'eut plus dès lors pour elle que « les dédains qu'on a pour la valetaille. » L'esprit de la pauvre fille semblait

écrasé sous le poids de la servitude, lorsque tout à coup un heureux hasard la remit en pleine lumière. Une demoiselle Testard, douée d'une beauté remarquable, s'étant avisée de contrefaire l'inspirée, on courut en foule chez elle ; Fontenelle, qui s'y rendit de la part du duc d'Orléans, porta dans l'examen de cette jolie fille des yeux trop prévenus par ses charmes. Le public rit et murmura de la faiblesse d'un juge qui avait passé la cinquantaine, et la duchesse, voulant s'amuser aussi de l'aventure, engagea sa femme de chambre à écrire au trop galant philosophe tous les méchants propos qu'on débitait sur lui à ce sujet. Cette lettre, modèle de grâce et de fine plaisanterie, eut un succès prodigieux (1). De ce moment, celle qui l'avait écrite ne fut plus négligée : « l'altesse sérénissime, dit-elle en riant, s'abaissa à me parler, et s'y accoutuma »; puis tout le cénacle de Sceaux revint à M^{lle} de Launay d'aussi franc mouvement qu'il l'avait d'abord tenue à l'écart.

La duchesse, une des personnes qui s'ennuyaient le plus au monde et qui ennuyaient le plus leur monde, était exclusivement occupée à tuer le temps. Ses passe-temps favoris étaient le jeu, la promenade et l'allégorie ; et ce sont ceux-là qui reviennent le plus souvent dans un manuscrit peint, calligraphié sur vélin, et intitulé : *Almanach de l'année 1721* (2). Ce curieux volume, aux armes de la duchesse, et rempli de flatteries à son adresse, est divisé en douze tableaux : autant que de mois ; chaque mois débute par un quatrain, puis renferme quatre men-

(1) On la trouvera dans les *Mémoires de M^{me} de Staal*.
(2) J'en dois communication à M. le marquis de Trévise, qui ne pouvait pas laisser échapper une aussi précieuse épave de Sceaux. Ce manuscrit, vendu sous le n° 74 à la vente de la bibliothèque A.-Firmin Didot (juin 1881), a atteint l'enchère de 1,800 francs. C'est un volume in-4° relié en maroquin vert, avec riche dentelle, empreinte dorée et les abeilles de la duchesse du Maine aux quatre angles, doublé de maroquin citron (la couleur de la duchesse) avec riche dentelle argentée. L'emblème de la Ruche, emprunté à l'Ordre de Mouche à miel, est frappé en or sur les plats de la reliure. Le titre intérieur de ce manuscrit, encadré à pans coupés, colorié et doré toujours avec force abeilles, offre encore un très joli dessin de l'inévitable Ruche : nous le donnons en cul-de-lampe à la fin de la première partie.

tions : autant que de phases de la lune. Ces mentions, qui varient du trivial au raffiné, rappellent tantôt quelque divertissement, tantôt une leçon d'astronomie ou de grec; assez souvent elles font allusion à des détails de marivaudage et de galanterie dont nous n'avons pas la clef. En revanche, on ne comprend que trop les compliments dont on accablait la maîtresse. En janvier, par exemple, et en juin ces deux quatrains :

> Vénus par son aspect attirant nos hommages
> Tient sa cour à Situle et déserte Paphos,
> On quittera du Loing les tranquilles rivages
> Pour visiter les mers du Lakanostrophos (1).

> Sur des meules de foin, mainte beauté juchée,
> Aux rives d'un canal viendra prendre le frais;
> Gardez, parmi les fleurs, qu'une Abeille cachée
> Ne vous fasse éprouver la pointe de ses traits.

Ce qui suit est un peu moins éthéré.

Premier quartier, le 5 janvier, à 10 heures 33 minutes du matin. — Le sextil de Mercure et le trine aspect de la Lune causent grands débats entre les Seringues et les Lancettes, dont souffriront plusieurs derrières très innocens.

On avait dû terriblement bâiller en juillet d'après les notes que voici :

Pleine lune, le 9, à 8 heures 47 minutes du matin. — Explication d'Homère, de Sophocle, d'Euripide, de Térence, de Virgile, etc., faites sur le champ par messire Nicolas, curé de Chartrainvilliers en Beausse (2).

Dernier quartier, le 16, à 5 heures 52 minutes du matin. — Grande dispute sur l'immortalité de l'Ame et sur le sentiment de Descartes touchant l'âme des Bestes.

Autant de mois, autant de tableaux semblables à celui du mois de mai, un des plus compréhensibles à cent cinquante ans de distance, et

(1) Ce nom assez bizarre était celui d'un des ruisseaux qui traversent le parc de Sceaux et qui amènent les eaux dans le grand canal: on avait dû l'appeler ainsi par « amour du grec. »
(2) Ce messire Nicolas, curé, etc., ne serait-il pas tout simplement, par façon de plaisanter, Nicolas de Malezieu, chargé spécialement des spéculations astronomiques et des commentaires grecs ?

MAY

Venez, couple amoureux, venez, Zéphire et Flore,
Répandez vos parfums, paroissez en ces lieux
Tels qu'on vous vit paroitre au Palais de l'Aurore,
Lorsque la Grande Nuit y rassembla les Dieux.

☽ PREMIER QUARTIER, LE 4, A 4 HEURES 15 M. DU SOIR

La Lune dans son Nœud et Mars conjoint aux Étoiles d'Aquarius, annoncent la prochaine création du Premier des Vicaires et l'absolution tant désirée du serment de la Comtesse.

○ PLEINE LUNE, LE 11, A 6 HEURES 29 M. DU SOIR

Fréquentes parties de Quilles dans la salle des Maronniers.

☾ DERNIER QUARTIER, LE 18, A 9 HEURES 24 M. DU MATIN

Cavalcade sur des Asnes dans la Forest de Verrières.

● NOUVELLE LUNE, LE 26, A 5 HEURES 8 M. DU MATIN

Grand repas dans le Petit Appartement.

qui prouve au moins que les parties d'ânes à Verrières ou Aulnay ne datent pas de nos jours.

Dans cette aimable réunion de beaux esprits tout finissait par des chansons, ou du moins par de petits vers. La duchesse aimait passionnément ces délassements littéraires entourés de toute l'élégance et du faste du siècle de Louis XIV. Elle dormait peu, et pour remplacer le sommeil, pour le défier en quelque sorte, elle imagina diverses distractions nocturnes, parmi lesquelles les loteries poétiques furent des plus originales et des plus amusantes. On mettait les lettres de l'alphabet dans un sac, et chaque assistant en tirait une. Celui qui amenait un *a* devait composer une *ariette*, s'il ne préférait une *apothéose;* le possesseur du *c* était redevable d'une *comédie;* celui de l'*f* en était quitte pour une *fable;* celui de l'*o* pouvait choisir entre une *ode* et un *opéra*, deux productions également difficiles; un *r*, un *s* n'exigeaient qu'un *rondeau*, un *sonnet*, etc.

Les bouts rimés succédaient aux énigmes, les anagrammes aux rondeaux, sans parler des rondeaux redoublés, triolets, virelais, etc. On posait enfin des questions que les beaux esprits devaient résoudre sur l'heure. Un soir on adressa à Fontenelle la demande suivante :

« Quelle différence y a-t-il entre une pendule et la maîtresse du logis ?

— L'une, répondit le philosophe, marque les heures et l'autre les fait oublier. »

Un autre jour, on lui donnait à remplir les bouts-rimés suivants : *fontanges, collier, oranges, soulier*, et il s'en acquittait ainsi, en regardant une des plus jolies femmes de la société :

> Que vous montrez d'appas depuis vos deux *fontanges*,
> Jusqu'à votre *collier!*
> Mais que vous en cachez depuis vos deux *oranges*,
> Jusqu'à votre *soulier!*

Voltaire, condamné à faire une énigme pour racheter un gage, improvisa celle-ci, qui est vraiment charmante :

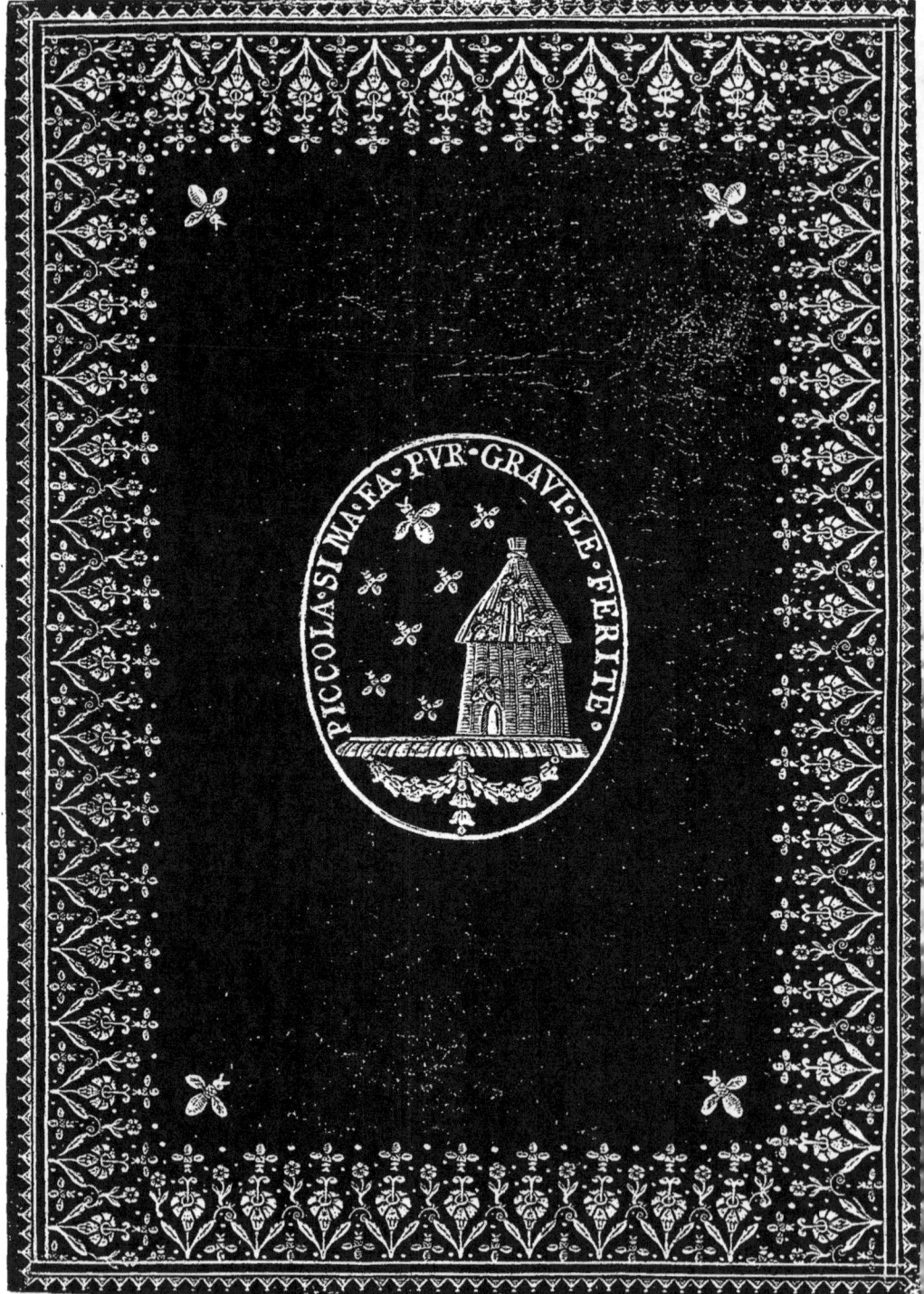

RELIURE DU CALENDRIER A L'EMBLÈME DE LA DUCHESSE DU MAINE.
Almanach de 1721
provenant de la bibliothèque de M. A. Firmin-Didot
appartenant présentement à M. le Marquis de Trévise

> Cinq voyelles, une consonne,
> En français composent mon nom,
> Et je porte sur ma personne
> De quoi l'écrire sans crayon.

La même pénitence fut imposée à Lamotte qui l'accomplit ainsi :

> A la candeur qui brille en moi
> Se joint le plus noir caractère.
> Il n'est rien que je ne tolère ;
> Mais je suis méchant quand je boi.

Il va sans dire qu'on laissait à la duchesse l'honneur de deviner et qu'elle seule put répondre à Voltaire : *oiseau*, — à Lamotte : *papier*.

Mais le délassement le plus charmant le premier jour paraît bien fade à force de se répéter : ces jeux d'esprit ne suffirent bientôt plus à distraire la duchesse pendant ses longues insomnies, et elle chercha quelque amusement plus animé, plus capiteux. De là, ces divertissements dramatiques, chorégraphiques et musicaux qui prirent le nom de *Grandes Nuits*.

Elles commencèrent au printemps de 1714 (1).

M^{me} de Staal raconte ainsi l'origine de ces fêtes nocturnes dans ses Mémoires écrits avec tant d'esprit et d'un style si piquant :

> Le goût de la princesse pour les plaisirs était en plein essor, et l'on ne songeait qu'à leur donner de nouveaux assaisonnements qui pussent les rendre plus piquants. On jouait des comédies ou l'on en répétait tous les jours. On songea aussi à mettre les

(1) Et non pas en 1715, comme on l'écrit généralement. Outre qu'il aurait été assez singulier d'inaugurer et de poursuivre ces divertissements l'année même de la mort du grand roi, nous savons d'une manière précise que la onzième grande nuit fut célébrée en octobre 1714. Ces fêtes ayant lieu aussi régulièrement que possible, de quinzaine en quinzaine, la première devait avoir été donnée en avril ou mai de la même année.

nuits en œuvre, par des divertissements qui leur fussent appropriés. C'est ce qu'on appela les *Grandes Nuits*. Leur commencement, comme de toutes choses, fut très simple. M^{me} la duchesse du Maine, qui aimait à veiller, passait souvent toute la nuit à faire différentes parties de jeu. L'abbé de Vaubrun, un de ses courtisans le plus empressés à lui plaire, imagina qu'il fallait, pendant une des nuits destinées à la veille, faire paraître quelqu'un sous la forme de la Nuit enveloppée de ses crêpes, qui ferait un remerciement à la princesse de la préférence qu'elle lui accordait sur le jour; que la déesse aurait un suivant qui chanterait un bel air sur le même sujet. L'abbé me confia ce secret, et m'engagea à composer et à prononcer la harangue, représentant la divinité nocturne. La surprise fit tout le mérite de ce petit divertissement. Il fut mal exécuté de ma part : la frayeur de parler en public me saisit, et je me souvins très peu de ce que j'avais à dire ; cependant l'idée en fut applaudie ; et de là vinrent les fêtes magnifiques données la nuit par différentes personnes à M^{me} la duchesse du Maine. Je fis de mauvais vers pour quelques-unes, les plans de plusieurs autres, et fus consulté pour toutes. J'y représentai, j'y chantai ; mais ma peur gâtait tout, et l'on jugea plus à propos de ne m'employer que pour le conseil : à quoi je réussis si heureusement que j'en acquis un grand relief.

Ce compliment de la Nuit à la duchesse du Maine, qui nous a été conservé *in extenso*, est un modèle achevé de la plus humble flatterie et de l'adulation la plus exaltante :

Grande princesse, je cède au dieu du jour, qui, plus puissant mais moins heureux que moi, vient terminer la fête que vous avez célébrée en mon nom. De tous les hommages que j'ai jamais reçus des mortels, aucun ne m'a été aussi glorieux que le vôtre. Leurs vœux intéressés déshonorent souvent le culte qu'ils me rendent.

Vous seule m'accordez des honneurs dont je suis l'unique objet. Touchée de reconnaissance, je viens vous offrir mon flambeau dont la sombre lueur préside aux enchantements les plus terribles. Tant qu'il vous servira de guide, la fortune assujettie suivra vos pas dans la route périlleuse du brelan. Le hasard aveugle semblera vous connaître; et ses soins inconstants suivront fidèlement vos désirs (1).

(1) Les fêtes de la duchesse du Maine, ses vers, fantaisies, pièces et ballets sont décrits dans deux livres qui sortent de l'imprimerie établie à Trévoux par le duc du Maine, sous la direction de M. de Malezieu et sous l'inspection de Nicolas-Joseph Blondeau. Le premier volume, *les Divertissements de Sceaux*, 1712, fut publié par les soins de l'abbé Genest ; le

Après que M{sup}lle{/sup} de Launay eut débité cette harangue, M. de Vaubrun, costumé en suivant de la Nuit, s'avança pour chanter cette strophe de Malezieu, mise en musique par Mouret :

> Sommeil, va réparer les beautés ordinaires,
> Va rafraîchir leurs teints, va ranimer leurs traits;
> Tes soins ne sont pas nécessaires
> A la reine de ce palais.
> De tes divins pavots l'essence la plus pure
> Ne peut rien ajouter à l'éclat de ses yeux;
> Pareils à ces flambeaux qui brillent dans les cieux
> Pour éclairer les hommes et les dieux,
> Ils sont d'immortelle nature,
> Le repos leur est odieux.

Cet essai de représentation dramatique divertit beaucoup la duchesse qui résolut d'y donner suite, et dès lors ces fêtes se succédèrent à peu près régulièrement de quinzaine en quinzaine : cet intervalle donnait tout juste le loisir de les organiser. On convint aussi d'en confier tour à tour le soin à deux personnes, sous le titre de Roi et de Reine, qui ordonneraient à leur gré tous les préparatifs de la fête et en payeraient aussi toute la dépense, qui jouiraient de l'honneur du commandement et en supporteraient les charges; qui déposeraient enfin leur souveraineté le lendemain même de la *grande nuit*. Cette succession régulière de rois et de reines chargés de distraire et de charmer la duchesse et sa cour devait singulièrement exciter l'envie qu'avait chaque courtisan de rendre son règne célèbre, et ces fêtes, qui commencèrent avec une simplicité relative, atteignirent bientôt, par ce concours incessant de flatterie, une magnificence incroyable dans les décors, les costumes et jusque

second, encore plus rare, *Suite des Divertissements de Sceaux*, 1725, fut mis en ordre par M{sup}lle{/sup} de Launay. Ces deux volumes, qui sont loin d'être complets, nous ont guidé dans nos recherches pour reconstruire l'histoire complète du théâtre et des nuits de Sceaux.

dans les transformations féeriques du lieu où se donnait le spectacle.

M^me du Maine fut de droit la première reine; elle éleva à la royauté le président de Mesmes, et tous deux prirent le commandement de la deuxième grande nuit. Elle ne leur coûta pas cher d'invention, car ils organisèrent simplement une petite scène où l'on voyait cinq joueurs assis à une table de brelan et dont l'habit représentait le jeu de chacun d'eux. Ce tableau, médiocrement récréatif — mais que tout le monde déclara charmant — était terminé par un feu d'artifice avec fusées volantes : à ce coup, l'enthousiasme ne connut plus de bornes.

La troisième nuit, présidée de nouveau par M. de Mesmes avec M^lle de Montauban, ne comprenait qu'une cantate de Roy, mise en musique par Bernier.

En revanche, M. de Malezieu et M^lle de Langeron, chargés de diriger la quatrième grande nuit, se mirent en frais d'imagination : pour prolonger le plaisir, ils eurent l'idée — idée qui fut adoptée par la suite, — de composer trois intermèdes distincts, séparés par des reprises de jeu. Le premier intermède figurait un jeu de quilles animées qui se plaignaient amèrement de n'être pas admises comme les autres jeux aux divertissements des grandes nuits; le troisième était un dialogue d'Hespérus et de l'Aurore, rimé par l'abbé Genest et musiqué par Marchand; enfin, le deuxième était une ambassade de Groenlandais, représentés par de petits garçons vêtus de fourrures, qui venaient offrir à la duchesse la souveraineté peu agréable de leur pays boréal. Le chef de l'ambassade débitait force éloges et fadaises de ce genre : « ...La Renommée, qui n'annonce chez nous que les nouvelles les plus rares, nous a instruits des vertus, des charmes et des inclinations de Votre Altesse Sérénissime. Nous avons su qu'elle abhorre le soleil. On en rapporte diversement la cause. Plusieurs veulent (et c'est ce qui nous a paru le plus vraisemblable) que votre mésintelligence soit d'abord venue d'avoir disputé ensemble de la noblesse, de l'origine, de l'éclat, de la beauté et de l'excellence de vos

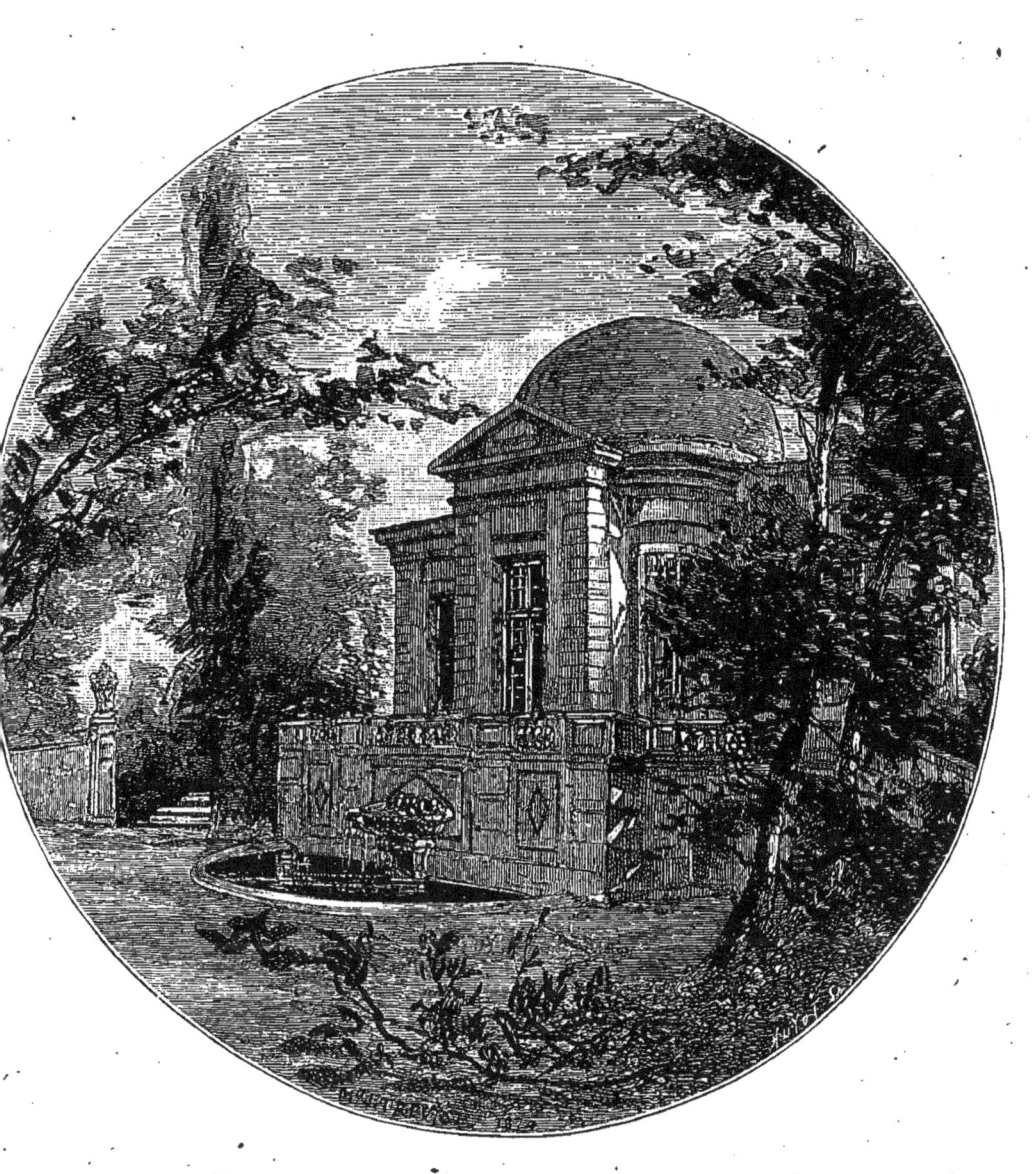

PAVILLON DE L'AURORE, DANS LE PARC DE SCEAUX.

D'après une aquarelle de M. le marquis de Trévise.

lumières. Quoi qu'il en soit, nous nous estimerons heureux si la haine que vous lui portez vous dispose à vous retirer sur nos terres, éloignées de son aspect... Je viens donc vous supplier, au nom de toute ma nation, d'ajouter nos pays à vos heureux États. Les feux qui partent de vos yeux feront fondre sans peine la mer glacée qui les sépare... »

La duchesse du Maine se chargea d'ordonner la cinquième grande nuit, encore avec le concours du président de Mesmes : elle désirait que cette fête éclipsât en splendeur les précédentes, et elle choisit pour théâtre de ces merveilles un joli pavillon situé au milieu des jardins potagers, et qui était sous l'invocation de l'Aurore. Le premier divertissement devait représenter le Sommeil, chassé du château par les jeux d'une illustre société et cherchant asile dans ce pavillon, où il était poursuivi par le Lutin de Sceaux, auquel il devait encore céder la place, non sans lancer en fuyant d'effrayantes menaces. Au deuxième intermède paraîtraient Zéphire et Flore, qui distribueraient en chantant des bouquets de fleurs à toute l'assemblée, et céderaient ensuite la place à Vertumne et à Pomone. Malèzieu avait rimé et Mouret mis en musique les deux premières scènes; l'abbé Genest et Marchand s'étaient chargés de la troisième.

Un furieux orage ayant éclaté dans la journée faillit noyer toutes ces magnificences, mais le ciel s'étant rasséréné vers le soir, la fête put avoir lieu, et Malezieu ne manqua pas d'attribuer ce phénomène céleste à la puissance divine de la duchesse :

> Le roy des cieux irrité
> Sembloit menacer la terre;
> Des éclats de son tonnerre
> Tout fuyoit épouvanté.
> Grands Dieux! quelle enchanteresse
> Impose silence aux airs?
> Jupiter et ma princesse
> Ont partagé l'univers.

Un magnifique déjeuner forma le dernier acte de la fête — celui qui fut le plus goûté. — Puis, comme manger invite à boire, et boire à chanter, l'abbé Genest fut prié de chanter quelque gai refrain, et il improvisa ce couplet :

> Le verre en main, parmi les jeux,
> Nous saluons l'Aurore;
> Que parmi ces transports heureux
> La nuit nous trouve encore;
> Étoile si charmante à voir,
> Astre toujours aimable,
> Parais le matin ou le soir,
> Tu nous verras à table.

« Que la Reine et le Roi m'excusent, dit l'abbé en se rasseyant, je ne mis rien hier dans mon estomac qu'un peu d'eau panée; et c'est une cruauté que tant d'habiles et joyeux convives me demandent une chanson à boire. » A quoi Malezieu s'empressa de répondre en forme de consolation :

> Si malgré l'âge et l'eau panée,
> Ta muse toujours fortunée
> Chante tant d'airs harmonieux;
> Tu feras taire les sirènes,
> Genest, quand ce vin précieux
> Répandra son feu dans tes veines.

Tous les convives étaient décidément en humeur de boire, à commencer par la duchesse qui, sans crainte d'augmenter les regrets cuisants du maladif abbé, débita elle-même ce couplet pour exciter encore l'ardeur bachique de l'illustre assemblée :

> Après la félicité
> De présider à la fête,
> Il faut donc que l'on s'apprête
> A quitter la royauté.

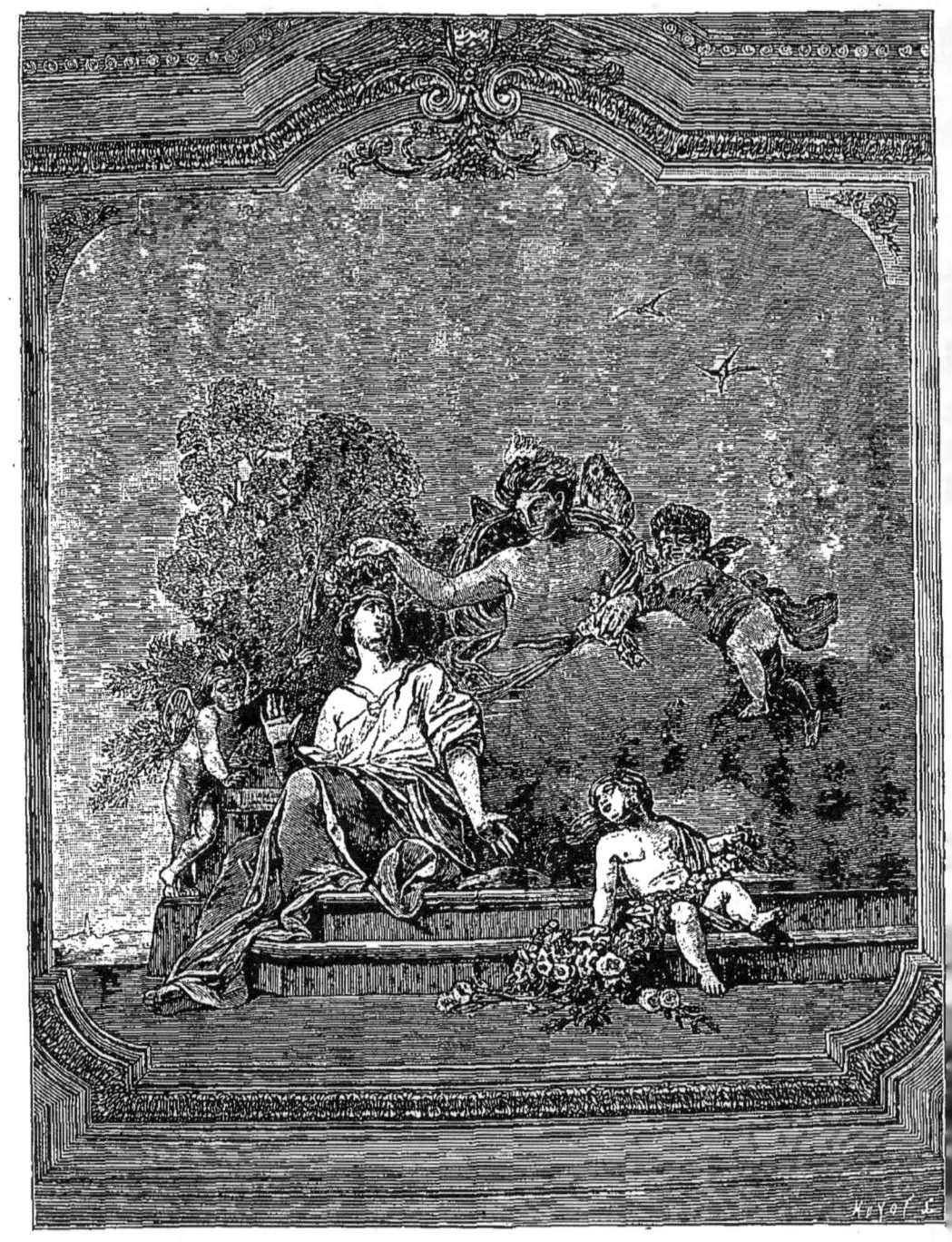

ZÉPHIRE ET FLORE.

Le génie des Fêtes couronnant la duchesse du Maine appuyée sur le volume des Fêtes de Sceaux.
Plafond du cabinet sud, annexe au pavillon de l'Aurore.

D'après la peinture originale de Delobel, transportée à l'hôtel de Trévise, à Paris.

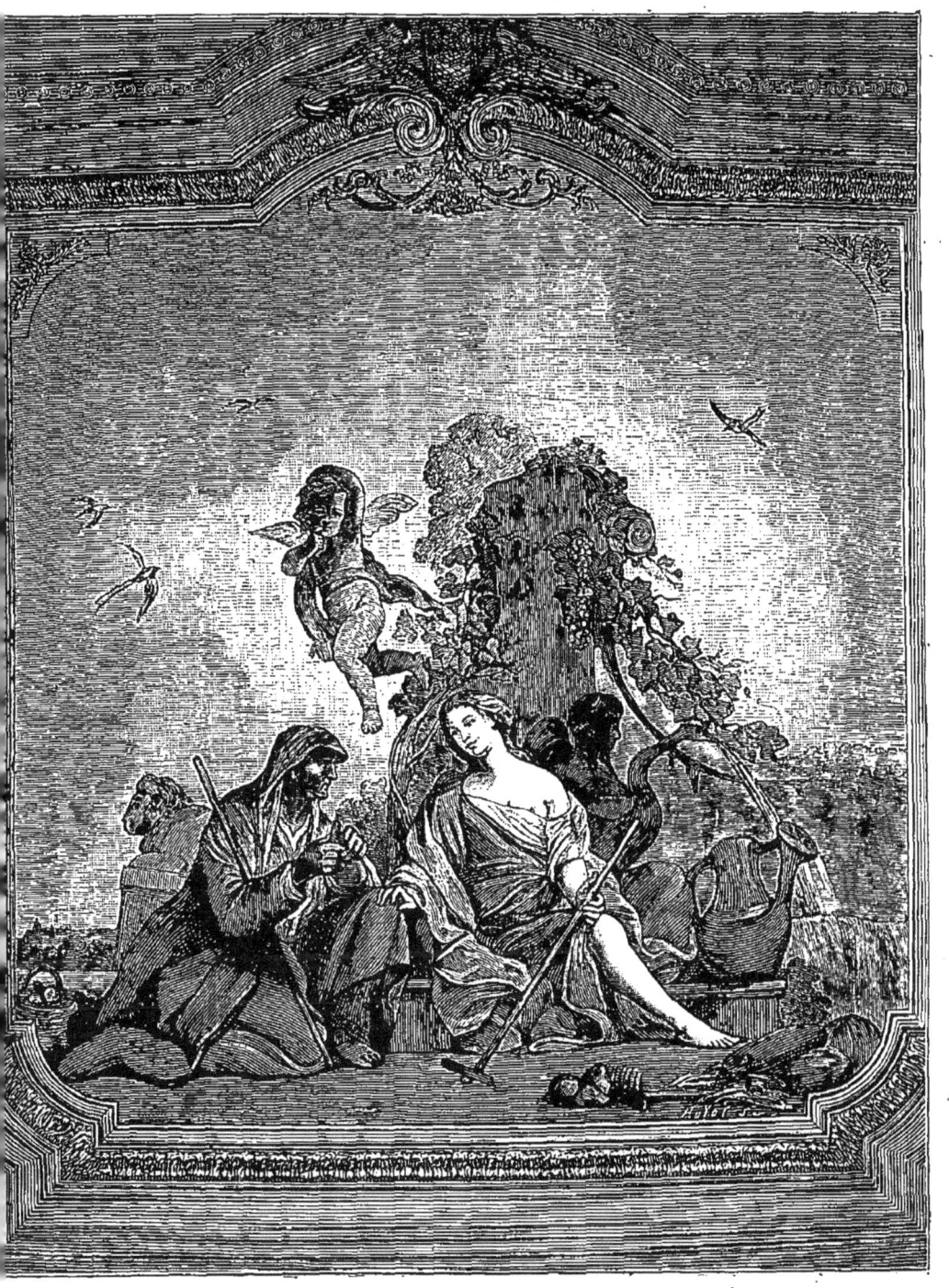

VERTUMNE ET POMONE.

La duchesse du Maine, sous les traits de Pomone, se faisant dire la bonne aventure par Vertumne.
Plafond du cabinet nord, annexe au pavillon de l'Aurore.

D'après la peinture originale de Delobel, transportée à l'hôtel de Trévise, à Paris.

> Du chagrin qui nous possède
> Qui pourra nous délivrer?
> Je n'y vois d'autre remède
> Que celui de s'enivrer.

La duchesse de Rohan et M. de Langeron furent institués reine et roi de la sixième nuit, qui devait paraître bien fade après les splendeurs de la précédente. Aussi les organisateurs ne firent-ils pas de grands frais d'invention. Le premier intermède, versifié par M. Pralardeu avec musique de Mouret, était une sorte de mise en action du sabbat; le second était une scène simplement déclamée de Genest, entre Thalie et Melpomène; et le troisième, poésie de l'abbé Pellegrin et musique de Marchand, représentait les quatre parties du monde, qui venaient offrir à la cour de Sceaux les produits les plus rares de leurs climats.

La septième nuit fut présidée par M. de Gavaudun et Mme de Croissy. La première scène était due à M. de Gavaudun pour les paroles et à Mouret pour la musique : des savants de l'Observatoire y venaient consulter M. de Malezieu sur l'apparition dans les cieux d'un nouvel astre qu'ils observaient de quinze en quinze nuits, et priaient leur collègue de l'Académie des sciences de les renseigner sur ce météore lumineux. Dans le deuxième tableau, — vers de Mallet et musique de Colin de Blamont, — des chercheurs de trésors venaient en déterrer un à Sceaux, sur l'indication de l'enchanteur Merlin, qui les laissait travailler longtemps en pure perte avant de leur révéler quel était ce trésor. Dans la troisième scène, composée par M. Mallet avec musique de Marchand, des loups-garous ou gens devenus fous accouraient à Sceaux, où la raison leur revenait sous une bienfaisante influence. Inutile de dire que l'astre nouveau, le trésor inconnu et le remède magique ne faisaient qu'un : c'étaient les regards favorables de la maîtresse du lieu.

Ce charmant pavillon de l'Aurore, où deux *Nuits* venaient de se célébrer, existe encore et mérite mieux qu'une mention sommaire. Il semble

avoir été conservé par un hasard providentiel, puisqu'il a traversé sans trop de dégâts et la Révolution de 1789 et la guerre de 1870; depuis que la Révolution a détruit l'ancien château et bouleversé le parc, c'est, avec le grand canal, le seul vestige important des anciennes splendeurs de Sceaux, mais un vestige extrêmement remarquable par son élégance architecturale et par la beauté des peintures de Lebrun. Lorsque Colbert avait acheté ce domaine au duc de Gesvres, il avait chargé Lebrun de décorer le parc et c'est à lui qu'on devait l'Allée d'Eau et des Antiques, ravissante série de fontaines sculptées aux eaux jaillissantes et ornées de figures de plomb; mais la partie essentielle de cette décoration générale était le pavillon de l'Aurore, au levant du parc. L'œuvre entière, architecture, sculpture et peinture, est de Lebrun qui l'a signée et datée : 1672. Il en avait trouvé l'idée première en Italie, dans une magnifique tapisserie existant encore aujourd'hui à Florence, au palais Pitti, et provenant des anciennes savonneries de la ville, fameuses au seizième siècle. Cette tapisserie représente un vaste terre-plein couvert de fleurs et d'arbustes sur lequel des Amours sont occupés aux différents travaux du jardinage ; au fond se profile un monument avec dôme sphérique, pavillons latéraux à frontons et terre-plein à balustrade de pierre : exactement le pavillon de l'Aurore (1). Lebrun a donc fait son œuvre principale avec le motif du fond de la tapisserie, et quant à la masse des enfants jouant sur le premier plan, il les a choisis et groupés pour en composer huit cartouches rectangulaires placés à l'intérieur et représentant

(1) Cette curieuse analogie a été découverte par M. le marquis de Trévise, lors d'un voyage qu'il fit en Italie en 1866 : lui seul connaissait assez bien le pavillon de l'Aurore pour le reconnaitre aussitôt dans ces tapisseries de Florence. Les renseignements si précis que nous donnons plus haut sont extraits d'une notice manuscrite où M. de Trévise a résumé tous les écrits du temps, en les contrôlant l'un par l'autre, ou par ses propres recherches. Pourquoi ne la publierait-il pas en plaquette explicative, aussitôt qu'il aura terminé la restauration complète de ce pavillon, à laquelle il s'emploie avec toute l'ardeur d'un homme qui a la religion du passé de Sceaux et le culte de la mémoire de Lebrun?

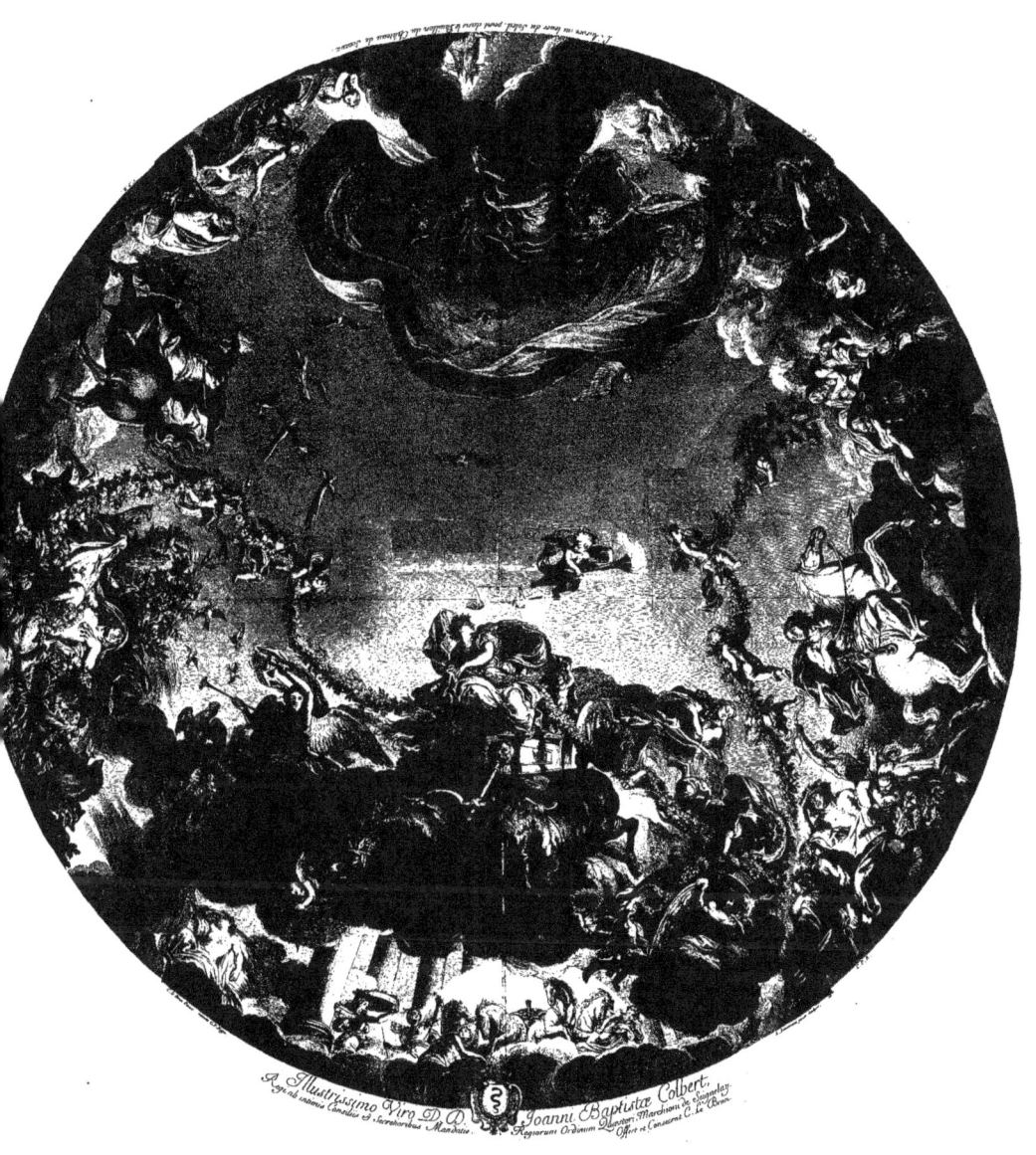

LE LEVER DE L'AURORE

les diverses occupations du jardinage : heureuse inspiration, puisque ce gracieux monument se trouvait au milieu des jardins potagers.

Le pavillon de l'Aurore se compose d'un salon central circulaire, avec huit ouvertures, couronné par un dôme sphérique en ardoises, et de deux salons latéraux carrés, ayant chacun quatre ouvertures, dont trois fenêtres et la porte ouvrant sur le salon central. Dans chacun de ces cabinets annexes se trouvait un plafond peint par Lebrun (dans le pavillon nord : *Endymion;* dans le pavillon sud : *Céphale*); et quant à sa magnifique composition du *Lever de l'Aurore*, elle se trouvait, elle se trouve encore dans la coupole du salon central (1). C'est l'orientation même du pavillon, sis au levant du parc, qui donna à Lebrun l'idée de cette allégorie pour la décoration de la voûte, et pour mieux combiner toutes les parties de ce vaste sujet : *l'Aurore apparaissant sur terre et chassant la Nuit*, il étaya la fiction sur la réalité. Le dôme du pavillon figurant la voûte céleste, la déesse apparaît dans son char juste au levant du plafond, sur le bord correspondant aux coteaux de Villejuif, où le soleil se lève en réalité chaque matin. L'*Aurore*, à demi levée sur son char, suit des yeux un enfant portant une torche, le *Point du jour*, qui lui indique la route du zodiaque tracée sur le plafond, tandis qu'un autre Amour tient les rênes des chevaux et semble les guider vers le pavillon latéral où se trouvait Céphale. Autour de l'Aurore, de charmantes figures : la *Rosée*, versant des perles de son urne inclinée, et l'*Industrie*,

(1) En 1751, la duchesse du Maine fit remplacer les plafonds de Lebrun, dans les salons carrés, par deux peintures de Delobel, ayant pour fonds des vues du parc et rappelant particulièrement la cinquième grande nuit, ordonnée par elle-même en ce pavillon. L'une représente, sous l'allégorie de Zéphire et Flore, le génie des Fêtes couronnant la duchesse qui est assise, un bras sur le volume des Fêtes de Sceaux; l'autre figure la duchesse se faisant dire la bonne aventure sous les traits de Vertumne et Pomone (Vertumne, ici, n'est plus un homme, mais une vieille nécromancienne). Ces deux tableaux, peints originairement sur plâtre, ont été transportés sur toile, restaurés par M. Mazerolle et placés dans son hôtel de Paris par M. de Trévise : il en a fait lui-même deux copies pour le pavillon de l'Aurore, où les originaux étaient trop exposés à l'humidité.

avec sa cloche et son marteau; puis la *Nuit* fuyant devant l'Aurore avec les spectres et les fantômes; enfin *Diane*, dans un char attelé de deux gazelles qui l'entraînent dans le pavillon latéral où l'attendait Endymion. Sur les côtés se voient *Castor et Pollux,* chassant à coups de lance les heures de la Nuit chargées de pavots; puis quatre groupes magnifiques figurant les quatre saisons : le *Printemps,* jeune femme appuyée sur une urne et faisant rayer le lait de son sein (expression du temps); l'*Été,* belle étude de femme couchée sur des gerbes de blé; l'*Automne,* représenté par Bacchus exprimant le jus d'une grappe de raisin dans la gueule d'un léopard, et l'*Hiver,* figuré par un groupe de vieillards endormis.

Enfin, si l'on regarde attentivement au milieu des groupes que nous venons de décrire, on retrouve, dans les saisons qu'ils représentent, les douze signes du zodiaque que le poète Ausone a si heureusement réunis dans ces deux vers :

Sunt Aries, Taurus, Gemini, Cancer, Leo, Virgo,
Libraque, Scorpius, Arcitenens, Caper, Amphora, Pisces.

Rien que du latin? C'était un maigre régal pour la duchesse : elle aurait préféré du grec.

CHAPITRE II.

LES FÊTES DE CHATENAY CHEZ MALEZIEU.

Quittons Sceaux un instant pour remonter un peu plus haut, et suivons la duchesse et sa cour d'abord à Châtenay, puis à Clagny-lès-Versailles, afin de raconter les fêtes et représentations qui s'étaient données dans ces deux résidences, et qui avaient précédé d'une dizaine d'années l'inauguration des *Grandes Nuits*.

Chaque année, à l'époque de la fête de Châtenay, Malezieu, qui possédait une maison dans ce village et s'intitulait même le Sylvain de Châtenay, se faisait honneur de recevoir chez lui la duchesse avec quelques personnes de sa cour; et, naturellement, les divertissements se poursuivaient avec le même entrain qu'à Sceaux, le duc soldant toute la dépense de ces fêtes luxueuses, que la fortune entière de son ancien précepteur n'aurait pas suffi à payer. C'est ainsi qu'au mois de juillet 1702, il organisa une grande fête, dans laquelle des artistes de la musique du Roi, costumés en sylvains et en nymphes, avec force verdure, fleurs et coquillages, chantaient les louanges de la duchesse; les *soli* étaient récités par le sylvain de Châtenay et la nymphe d'Aunay, qui conduisirent la princesse dans une salle garnie de feuillage, où elle fut servie par des officiers vêtus en faunes : un brillant feu d'artifice termina cette belle soirée.

Précédemment, la duchesse était venue séjourner à Châtenay, tandis que son mari suivait la cour à Fontainebleau, où elle ne pouvait se

rendre pour cause de grossesse. Toutes les soirées s'écoulaient en jeux de hasard et en feux d'artifice, mais le duc étant venu passer trois jours auprès de sa femme, Malezieu organisa en son honneur une représentation du *Médecin malgré lui* : lui-même jouait Sganarelle avec verve et naturel, et M^{me} de Maneville, dame d'honneur de la duchesse, lui donnait fort bien la réplique; les autres rôles étaient remplis par des personnes de la maison ducale ou de la famille de Malezieu. « La pièce fut très bien exécutée, » dit Genest dans la lettre mi-prose, mi-vers qu'il adresse à M^{lle} de Scudéry et qui se termine par ces réflexions prudhommesques : « Le duc a vu que dans les temps qu'elle (la duchesse) étoit obligée à garder la chambre, elle s'amuseroit et feroit quelque exercice en jouant des comédies, à quoi elle se plaît beaucoup. Il en représente avec elle; et l'on peut dire qu'il est également louable par le motif et par l'exécution. Il est si vrai, d'ailleurs, que tout peut être rectifié par un bon usage, que ces divertissements sont là mille fois plus agréables que sur les théâtres publics, sans en avoir aucun des défauts. La dignité des acteurs les relève, et il y a une certaine noblesse dans leurs personnes et dans leurs actions, qui corrige tout ce qui est à craindre dans ces spectacles. » Il ne paraît pas pourtant que ni le duc ni la duchesse aient joué dans la comédie de Molière.

La fête de Châtenay pour l'année 1703 était fixée au dimanche 5 août : dès la veille, le duc et la duchesse, accompagnés de M^{lle} d'Enghien, allèrent coucher chez Malezieu, où vinrent les retrouver le lendemain les seigneurs et belles dames qui formaient leur cour habituelle. Cette fois, Malezieu joua une grande parade, en partie improvisée, avec M. de Dampierre, gentilhomme du duc, qui se piquait de savoir la musique et jouait également bien de la flûte allemande et du cor, de la viole et du violon. Malezieu représentait un opérateur, lequel ayant appris du fond de la Moscovie que la duchesse était à Châtenay, avait fait sept cents lieues en moins de deux jours pour lui offrir un plat de son métier : M. de Dam-

pierre figurait son valet Arlequin. On imagine aisément tous les lazzis et compliments, toutes les facéties et flatteries que les deux compères débitèrent dans un baragouin étrange en offrant aux badauds leurs eaux merveilleuses : l'*eau générale,* ainsi nommée parce qu'elle fait les grands généraux, dédiée au duc; l'*esprit universel* et la *poudre de sympathie,* dédiés à la duchesse et à Mll° d'Enghien; l'*essence des élus,* qui a guéri de la teigne et de la gale deux élus; le *sirop de violat,* qui fait jouer de la viole à merveille, et les *pilules fistulaires,* qui opèrent le même miracle pour la flûte (Dampierre-Arlequin démontrait lui-même l'efficacité de ces drogues); et enfin l'*esprit de contredanse,* qui donnait une légèreté extrême : on l'essayait avec succès sur un paysan ivre-mort, figuré par le danseur Allard. « Ce n'est pas tout, s'écriait le charlatan après avoir fait cent tours de son métier, je mérite doublement ce nom d'opérateur par mes opérations d'abord, puis par mes opéras... » Il annonçait en outre qu'il amenait des Indes un bonze fameux, le plus grand poète de l'époque, et de Moscovie un compositeur excellent, puis que sa troupe lyrique allait exécuter un opéra de leur façon, intitulé *Philémon et Baucis.* La pièce commença aussitôt et fut chantée par Mll° des Enclos et M. Bastaron, artistes de la musique du Roi. Ce petit opéra, qui dura près d'une heure, fut déclaré tout d'une voix admirable et chacun dut reconnaître que Matho s'était surpassé dans la composition de cette musique. Un copieux souper et un magnifique feu d'artifice terminèrent la troisième fête de Châtenay.

Le lendemain, Malezieu reçut la lettre suivante à son lever :

Vous nous donnâtes hier au soir, monsieur l'opérateur, un plat de votre métier, qui nous divertit trop pour que chacun de vos auditeurs ne soit pas obligé de vous en donner un du sien, et surtout les poètes, autre espèce de charlatans, qui savent aussi bien que vous débiter leur baume. Ce que le public trouve de commode avec des charlatans comme nous, c'est qu'il ne lui en coûte rien que le temps qu'il perd à nous écouter. En attendant que mes confrères vous servent un plat de leur métier, en voici un du

mien; je suis avec respect de vos opérations, le très humble et très obéissant serviteur,

LE PALEFRENIER DU CHEVAL PÉGASE.

C'est Chaulieu qui avait adopté cette signature plus dégradante que plaisante, et qui joignait à cette lettre une pièce de vers d'une fadeur insupportable. Le dernier quatrain est le meilleur ; jugez un peu du reste :

> L'amour même est sans malice,
> Simple et sans déguisement ;
> L'on n'aime ici l'artifice
> Que dans les feux seulement (1).

L'année suivante, — soit en 1704, — la duchesse se rendit aussi le 16 août à Châtenay, où vinrent la retrouver, le lendemain dimanche, jour de la fête, toutes les personnes de sa cour, ainsi que les deux ducs, son frère et son mari, qui étaient depuis quelques jours à Versailles. Malezieu avait composé pour la circonstance un divertissement, *le Prince de Cathay*, orné de musique composée par Matho et chantée par les meilleurs artistes de la musique du Roi, ainsi que de ballets ordonnés par Pécourt et dansés en perfection par Allard, Dumoulin, Balon et M¹¹ᵉ Subligny. Malezieu représentait lui-même le principal personnage, un prince de Samarcand, magnifiquement vêtu à l'orientale, qui venait, en compagnie de son confident-gouverneur, M. de Dampierre, se prosterner devant la duchesse, personnifiée en scène par la fille d'un musicien du Roi, M¹¹ᵉ de Bury, à laquelle on avait souvent recours lorsque tel ou tel rôle musical excédait les talents vocaux des principaux artistes de la troupe princière. Finalement, l'illustre Samarcandais obtenait l'honneur insigne d'être

(1) *Œuvres de Chaulieu* (La Haye, 1777), t. I, p. 263. On trouvera dans le même volume l'invitation adressée par Malezieu à Chaulieu pour les fêtes de Châtenay, en 1706, et plusieurs petites pièces de Chaulieu à la duchesse ou à Malezieu, toutes fadaises d'une recherche et d'une insignifiance extrêmes.

admis comme chevalier de l'ordre de la Mouche-à-Miel. Cette magnifique cérémonie était présidée par un héraut, vêtu d'une robe de satin incarnat avec mouches à miel d'argent, — c'était M. de Bessac, enseigne aux gardes du duc, — lequel faisait jurer au récipiendaire un serment solennel, dont les différentes formules, conservées dans cette pièce, avaient été imaginées d'après diverses circonstances arrivées dans les promenades ou les amusements de Sceaux.

La duchesse du Maine, très petite de taille, mais d'une physionomie assez piquante, avait été appelée la *poupée du sang*, par Mlle de Nantes, fille légitimée de Louis XIV, qui se montrait jalouse de sa naissance. Tournant aussitôt en sa faveur cette épigramme sur sa petitesse, la princesse prit pour emblème une abeille, — une *mouche à miel*, — et pour devise ces mots tirés de l'*Aminte*, du Tasse : « *Piccola si, ma fa pur gravi le ferite...* Elle est petite, mais elle fait de cruelles blessures. » Cet emblème avait, plus tard, donné idée à la duchesse de créer pour ses fidèles un ordre nobiliaire particulier, et l'*Ordre de la Mouche-à-Miel* avait été solennellement fondé à Sceaux, le 11 juin 1703. Cette plaisanterie alla jusqu'à rédiger des règlements, dresser des statuts, nommer des officiers, et donner divers noms aux dames et aux chevaliers qui furent admis. Une médaille d'or fut frappée pour servir de décoration de l'ordre, — d'un côté était le profil de la fondatrice, au revers une abeille voltigeant, avec la devise italienne en exergue, — et tous les membres devaient la porter, soutenue par un ruban citron, quand ils étaient réunis à Sceaux.

Trente-neuf personnes, sans compter la fondatrice, furent nommées et prononcèrent le serment de l'ordre : « Je jure, par les abeilles du mont Hymette, fidélité et obéissance à la directrice perpétuelle de l'ordre, de porter toute ma vie la médaille de la *Mouche*, et d'accomplir, tant que je vivrai, les statuts de l'ordre ; et si je fausse mon serment, je consens que le miel se change pour moi en fiel, la cire en suif, les fleurs

en orties, et que les guêpes et les frelons me percent de leurs aiguillons. ». Nous n'en dirons pas davantage sur l'histoire de cet ordre, sur les vers galants qu'il inspirait et sur les intrigues que chaque vacance engendrait, tant était grand l'empressement des seigneurs à flatter la duchesse dans ses moindres caprices. Il suffisait d'expliquer par là quelques points obscurs de notre récit, sans insister autrement sur ces plaisanteries chevaleresques qui n'ont qu'un rapport accidentel avec les jeux dramatiques de la cour de Sceaux (1).

La fête de Châtenay était fixée au premier dimanche d'août pour l'année 1705, mais une indisposition de la princesse de Conti la fit reculer de huit jours. Ce nouveau répit fut employé par Malezieu à embellir encore les préparatifs du spectacle qui avait, cette fois, une importance exceptionnelle, car il avait écrit tout exprès une comédie en trois actes où la duchesse devait tenir un rôle. On juge, dès lors, de l'empressement que les hôtes habituels de Sceaux mirent à se rendre chez le Sylvain de Châtenay. Le théâtre était installé dans une grande tente, toute tapissée de feuillage sur la scène comme dans la salle, et éclairée par une infinité de bougies dont la lumière, tamisée à travers ces rideaux de verdure, donnait à cette salle un aspect féerique et enchanteur. Lorsque toute la compagnie princière se fut assise aux places d'honneur, l'on permit d'entrer à quantité de personnes que la curiosité avait attirées, et il se trouva alors bien près de trois cents spectateurs.

Un prologue, qui dura un bon quart d'heure, ouvrait cette représentation ; Genest en avait composé les vers et Matho la musique. L'orchestre, composé de trente-cinq musiciens d'élite et dirigé par le compositeur en personne, exécuta d'abord une ouverture qui est, à ce que dit

(1) D'ailleurs l'histoire de l'*Ordre de la Mouche-à-Miel* n'est plus à écrire, M. Desnoiresterres l'ayant fait d'une manière très complète dans ses *Cours galantes*. La médaille, décoration de l'ordre, a été gravée dans le *Magasin pittoresque* (mars 1845), et mieux encore, dans les *Récréations numismatiques* de Tobiesen Duby, publiées à la suite du *Recueil général des pièces obsidionales* (Paris, 1786).

Genest, « une des belles choses qu'on ait jamais entendues en musique; » puis Mlles Couprin et Bury, figurant les nymphes du pays, chantèrent les louanges des divinités de Sceaux qui daignaient les honorer de leur présence. De peur de faire toujours la même chose et d'ennuyer à force de louer et de remercier, — il était grand temps de dissiper cet ennui, — elles annoncèrent que les nymphes et le sylvain de Châtenay, connaissant le goût de Leurs Altesses pour la comédie qu'elles jouaient parfois elles-mêmes, allaient se transformer en comédiens et leur donner un spectacle conforme à leurs préférences. Alors parut sur le théâtre une troupe de comédiens dont les visages n'étaient pas inconnus et qui jouèrent la grande comédie-ballet de Malezieu, *la Tarentole*.

Cette pièce n'avait pas moins de trois actes, mais elle parut encore trop courte à l'assemblée, à en croire Genest, qui dit dans sa relation : « On faillit à y étouffer de rire depuis le commencement jusqu'à la fin. » Le sujet était, en effet, assez comique, et donnait lieu à quelques scènes où pouvait briller la verve des acteurs. Un vieillard fort avare, M. de Pincemaille, a promis sa fille Isabelle en mariage à un riche vieillard, M. Fatolet; mais la jeune fille éprouve une inclination secrète pour le marquis de Paincourt, qui n'a malheureusement pas assez de fortune pour être agréé du vieil avare. Les amours des jeunes gens sont servis par Crotesquas, le valet de l'un, et Finemouche, la servante de l'autre, aidés même du valet Bruscambille, qui, dégoûté de servir un maître aussi ladre que Pincemaille, se range du parti contraire. Sur le conseil de Crotesquas, Isabelle contrefait la muette et bâille sans cesse depuis plusieurs jours, afin de faire suspendre le mariage et de donner au valet le temps de rebuter le vieux céladon par mille incidents désagréables. Les deux vieillards mandent pour guérir la belle le célèbre docteur Rhubarbarin; mais jugez de la fureur de M. Fatolet, qui est bègue, lorsque le docteur, qui est affecté de la même infirmité, se met à bégayer. Fatolet croit que le médecin veut se moquer de lui et se fâche d'abord tout rouge;

mais l'affaire s'explique et l'on fait venir Isabelle. Celle-ci sort de sa chambre comme une furieuse, renverse en courant Rhubarbarin qui se casse les dents; les valets se détirent et bâillent au lieu de répondre à leurs maîtres, et le médecin se sauve sans demander son compte.

A l'acte suivant, Bruscambille amène à son maître un célèbre médecin turc, qui n'est autre que Crotesquas. Celui-ci examine Isabelle, puis déclare qu'elle est piquée de la tarentole, qu'elle entrera bientôt en fureur, que Finemouche et Bruscambille sont déjà gagnés par la contagion, et que les deux vieillards deviendront enragés s'ils s'exposent à l'haleine de la malade; il prescrit enfin la danse et la musique comme seuls remèdes efficaces. Au troisième acte, la servante et le valet feignent d'être enragés et causent une terrible peur aux deux vieillards, mais le médecin turc paraît avec des musiciens et des danseurs. Une excellente musique, composée sur « d'admirables » paroles italiennes du duc de Nevers, et un joli pas de danse exécuté par Balon suspendent la fureur des valets, mais n'ont aucune prise sur la folie d'Isabelle. Le médecin déclare alors que tout remède serait vain et qu'il faut fuir son haleine comme la mort ; à ce mot, Fatolet s'enfuit terrifié. Le père, au désespoir, invoque encore le médecin, lequel déclare, après maints détours, qu'il existe un remède suprême, mais qu'il est trop honnête pour le conseiller : c'est de marier la malade aussitôt, mais celui qui l'épousera court à une mort certaine et enragera dans six semaines. M. de Paincourt n'hésite pas à se dévouer; le père, transporté de cet héroïsme, lui accorde la belle, et la comédie finit par une danse d'Allard qui soulage un peu la jeune fille en attendant sa complète guérison par le mariage.

Voici quels étaient les nobles interprètes de cette amusante comédie :

M. DE PINCEMAILLE.	M. DE TORPANNE.
ISABELLE, sa fille.	M^{lle} DE MORAS.
Le marquis DE PAINCOURT.	M. LANDAIS.
M. FATOLET.	M. DE MAYERCRON.

Finemouche, suivante d'Isabelle	La duchesse du Maine.
Crotesquas, valet du marquis	M. de Malezieu.
Bruscambille, valet de M. de Pincemaille.	M. de Dampierre.
Le docteur Rhubarbarin.	M. de Caramont.

A la suite du spectacle, Malezieu adressa la chanson suivante à la duchesse, pour la remercier d'avoir daigné remplir le rôle de Finemouche, et il insiste encore sur l'allusion que contenait ce nom de soubrette à la célèbre devise : « *Piccola si*, etc. »

> L'abeille, petit animal,
> Fait de grandes blessures,
> Craignez son aiguillon fatal,
> Évitez ses piqûres;
> Fuyez, si vous pouvez, les traits
> Qui partent de sa bouche,
> Elle pique et s'envole après :
> C'est une Finemouche (1).

Hamilton a laissé un récit bien spirituel de cette nuit du 9 au 10 août 1705 à laquelle il eut l'honneur d'assister. Sa lettre, écrite et datée de Saint-Germain, 12 août, est adressée à M^{lle} B***, pour laquelle le galant comte éprouvait ou simulait une passion terrible. « Que puis-je faire, mademoiselle, s'écrie-t-il avec désespoir, pour ne vous être plus insupportable? J'ai honte d'être encore en vie, après avoir mérité votre indignation, et après les assurances que je vous avais données dans ma dernière lettre de ne vivre plus que quelques jours... » La violence de la douleur, qui fait chercher aux autres des solitudes pour gémir, des arbres pour se pendre, des roches pour se précipiter, l'a conduit, au contraire,

(1) Remarquons en passant que l'auteur des *Sociétés badines* se trompe quand il range ce rôle de Finemouche parmi les causes qui ont fait établir l'*Ordre de la Mouche-à-Miel*. En effet, cet ordre fut institué en 1703 : c'est deux ans plus tard que cette comédie fut écrite et ce personnage confié à la duchesse.

en plein domaine de Sceaux ; au même jour, la danse, la comédie, la musique, les feux d'artifice et toutes les beautés de l'univers s'y étaient rassemblés pour la fête de Châtenay. Il fut d'abord tenté, dit-il, d'en troubler la cérémonie par un événement tragique et de se donner de grands coups d'épée par le cœur en pleine société, mais un louable scrupule l'arrêta. « ...Faisant réflexion que je suis absolument à vous, dit-il, j'ai cru que je ne devais pas me tuer sans votre permission, et qu'en attendant que vous eussiez la bonté de me l'accorder, je ne ferais pas mal de donner toute mon attention aux magnificences de cette fête pour vous en faire une espèce de relation. » Il énumère alors tous les illustres personnages qui se trouvaient réunis à Sceaux à l'occasion de cette fête de village et poursuit sur ce ton mi-louangeur, mi-railleur :

... Toute cette compagnie partit dimanche, neuvième du mois, à une heure après midi, pour se rendre à Châtenay, distant de Sceaux environ de quinze stades : il se trouva des voitures toutes prêtes pour la compagnie que je viens de nommer. Mme la duchesse de la Ferté, qui par hasard m'aimait ce jour-là, me fit l'honneur de me mettre avec elle et Mme de Mirepoix, dans une calèche ouverte, où deux personnes des plus minces, dans la saison la plus froide, seraient en danger d'étouffer.

Il faut avouer que les faveurs du beau sexe seraient bien précieuses si elles étaient plus durables. Les dames qui m'avaient distingué par cette préférence, s'en repentirent assurément, car elles dirent que j'avais été de très mauvaise compagnie pendant le voyage. Si je voulais vous mander en détail ce qu'il y avait de rare et de magnifique dans la célébration de cette fête, je n'aurais jamais fait. Imaginez-vous que le premier spectacle qui se présenta, lorsque tout le monde fut arrivé, fut une galerie de plain-pied au jardin, dans laquelle il y avait une table de vingt-cinq couverts, où vingt-cinq dames, plus belles les unes que les autres, se placèrent; dans la même galerie, une autre table de dix-huit à vingt couverts fut servie en même temps pour M. le duc, M. le duc du Maine et pour une partie des hommes : mais il fallait voir de quelle magnificence, de quelle profusion et de quelle délicatesse tout cela fut servi...

Au sortir de la table on se mit à jouer pendant que tout se préparait pour la comédie. La salle où elle fut représentée était au milieu du jardin; c'était un grand espace couvert et environné de toile, où l'on avait élevé un théâtre dont les décorations étaient entrelacées de feuillages verts fraîchement découpés et illuminés d'une prodi-

gieuse quantité de bougies. La pièce, en trois actes, est de M. de Malezieu; elle était mêlée de danses, de récits et de symphonies; et afin que vous ne paraissiez douter qu'elle ne fût représentée dans toute sa perfection, vous saurez que Mme la duchesse du Maine y jouait; Mlle de Moras, M. de Malezieu, M. Crone, M. Landais, M. Dampierre, M. Caramon et un officier de l'artillerie, dont j'oublie le nom, en étaient les acteurs; pour les intermèdes, c'était Balon, Dumoulin et les Allard qui formaient les entrées; les paroles du prologue et des récits étaient de M. de Nevers pour l'italien, et de M. de Malezieu pour le français, excellemment mises en musique par Matair (Matho); et le tout exécuté par les voix et les instruments de la musique du Roi. Le spectacle dura trois heures et demie sans ennuyer un moment; il est vrai qu'il fut interrompu vers le milieu de la représentation par un laquais de Mme d'Albemarle, qui, pendant qu'on était le plus attentif et qu'on suait à grosses gouttes, fit lever tout le monde pour porter une coiffe et une écharpe à sa maîtresse, de peur du serein. Dieu sait les bénédictions que l'on donnait à son domestique et à la délicatesse de son tempérament!

A la fin du repas, les impromptus; après les jeux d'esprit, les fusées; après le feu d'artifice, le bal. Hamilton n'attendit pas la fin et se retira au petit jour, comme les contredanses ne faisaient que de commencer; il regagna Sceaux, y dormit deux heures et en partit qu'on dansait sans doute encore à Châtenay. Il ne dit donc rien du bal, ne sachant comment il se passa, mais le dernier trait de sa lettre est charmant. « Le souper fut encore plus magnifique que le premier repas, dit-il; les dames s'y présentèrent avec les mêmes charmes — et quelque chose de plus. »

A l'automne de cette année 1705, la duchesse eut, comme nouvelle surprise et distraction, le plaisir de voir exécuter une comédie-ballet que Dancourt, le célèbre auteur-acteur de la Comédie-Française, venait de composer exprès pour elle : ce *Divertissement de Sceaux*, dont Gilliers avait écrit la musique, fut joué le 3 septembre et reçut bon accueil (1). Quelques mois après, nouvel auteur, nouvelle pièce, nouveau succès. Le chevalier Lenfant de Saint-Gilles, sous-brigadier de la première compagnie des mousquetaires et poète aimable, tournant avec

(1) De Léris, *Dictionnaire des théâtres*, p. 147.

esprit le conte grivois, faisait jouer devant la duchesse, le 24 février 1706, sa comédie *Gilotin précepteur des Muses,* qui n'était, à tout prendre, qu'un prologue rimé destiné à précéder quelque comédie de Molière et, dans le cas présent, *l'École des maris.* Cette fantaisie fut assez bien accueillie pour qu'on la rejouât quelques jours après, le 6 mars, à la Grange-Batelière, en présence de LL. AA. SS. Mgr le duc et Mgr le prince de Conti. A quelque temps de là, l'auteur, revenu des gloires de ce monde, de la gloire militaire comme de la gloire littéraire, quittait le service après la bataille de Ramillies, à la grande surprise de ses amis, et se faisait capucin (1).

Aux années suivantes, Malezieu reçut encore chez lui Mme du Maine à l'époque de la fête de Châtenay, et organisa en son honneur de superbes représentations. Toutefois, en 1707, la duchesse se trouva empêchée de jouer elle-même la comédie et elle dut se résigner au rôle modeste de spectatrice, par une raison majeure que Dangeau va nous dévoiler avec sa candeur et sa minutie habituelles. « Le roi prit médecine et travailla l'après-dînée avec M. Pelletier, note-t-il dans son journal à la date du 8 août 1707. Il y eut une grande fête à Châtenay, auprès de Sceaux, comme il y en a tous les ans. Il y eut une comédie nouvelle, faite par M. de Malezieu, qui est une traduction d'une comédie de Plaute, qu'on appelle *Mostellaria*, avec des intermèdes des meilleurs musiciens du roi et des meilleurs danseurs et danseuses de l'Opéra. Mme la duchesse du Maine ne jouait point à cette comédie; mais quand elle la fera jouer cet hiver à Versailles, elle y fera un personnage, parce qu'elle sera accouchée. »

Le grand succès obtenu par sa *Tarentole* avait excité la verve de Malezieu, qui composa encore pour ces fêtes deux autres comédies. La première, en trois actes, *les Importuns de Châtenay,* fut représentée en

(1) De Léris, *Dictionnaire des théâtres,* p. 222. Saint-Gilles, *la Muse mousquetaire,* 1709, p. 261.

1706; la seconde, intitulée *Pyrgopolinice, capitaine d'Éphèse*, fut écrite en 1708, mais elle fut jouée seulement deux ans plus tard, à Châtenay, le 6 août 1710. Nous ne connaissons que le titre de ces pièces, qui furent trouvées dans les papiers du président de Mesmes, et qui figuraient parmi les manuscrits de Leber, mais nous avons au moins la dédicace de la première, Malezieu l'ayant offerte à la duchesse de Nevers, avec une épître assez originale où il se compare plaisamment aux importuns qu'il a mis en scène :

> C'est à vous que je la dédie,
> Cette fantasque comédie;
> Je ne sçaurois m'en empêcher.
> Je sçay qu'on va me reprocher
> D'être importun à juste titre.
> J'ay beau vouloir, dans cette épître,
> Excuser ma témérité,
> J'imite l'importunité
> Des fats que je viens de décrire.
> Vous êtes en droit de me dire :
> Rien n'est si fâcheux qu'un autheur
> Qui s'érige en dédicateur.
> Que répondrai-je à ce reproche?
> Car après tout la Double-Croche,
> Le Suisse, Fleurant-Stercorin,
> Les Sçavantes, Bobé, Moulin,
> Et le Dombiste Apothicaire,
> Éborgné donnant un clystère,
> La Dame à Fessier-Éborgneur,
> Qui fit tant rire monseigneur
> Au récit de son aventure,
> N'étoient importuns qu'en peinture;
> Et moy, plus fâcheux animal,
> J'importune en original.

CHAPITRE III.

LES MARIONNETTES A SCEAUX. — L'ACADÉMIE ET MALEZIEU.
LA TRAGÉDIE A CLAGNY-LÈS-VERSAILLES.

Les comédiens de chair se taisant, regardons sauter et écoutons jacasser les comédiens de bois. C'était alors la fureur d'avoir des marionnettes chez soi : ces petits acteurs de bois, si chéris, si applaudis du peuple, avaient peu à peu pris pied dans les salons des grands, qui trouvaient un plaisir d'enfants à ce spectacle enfantin. Les marionnettes, qui avaient eu l'honneur et le bonheur de rencontrer un grand ministre, Colbert, comme premier protecteur, n'avaient pas tardé à s'introduire à la cour et à y conquérir la faveur royale : elles jouaient à Versailles, à Marly devant le roi ; elles jouaient aussi à Sceaux, dans la chambre de la duchesse de Bourgogne, ayant encore le roi pour spectateur et tous les courtisans de sa suite. Malezieu, ayant vu quel plaisir Mme du Maine avait pris à ce spectacle, eut idée d'écrire à son intention une parade qu'il voulait simplement rendre amusante, et qui devait lui attirer une grosse affaire. Cette curieuse aventure mérite d'être racontée en détail, d'abord parce qu'elle ne le fut jamais, ensuite parce qu'elle montre comment un homme d'esprit et de valeur peut être entraîné, par le seul désir d'aduler les grands et de flatter leur goût émoussé, à commettre une action et une œuvre absolument indignes de son caractère et de son talent.

C'est au commencement de 1705 que Malezieu composa et fit représenter par des marionnettes, devant la cour de Sceaux, sa *Scène de Poli-*

chinelle et du Voisin. Polichinelle passe son temps à estropier tous les mots de la langue française, à débiter quantité de bêtises à l'adresse de l'Académie française, — dont Malezieu était membre, — à dire de grosses ordures, quand ce ne sont pas des obscénités, toutes choses qui divertissaient fort cet auditoire plus illustre que délicat. Cette farce n'ayant été publiée en entier que pour des lecteurs très restreints (1), nous en reproduisons les passages qui peuvent être livrés à un public plus nombreux, les seuls par le fait qu'il soit curieux de connaître ; mais nous supprimons toutes les ordures, laissant simplement Polichinelle prendre certaine privauté peu convenable, dont il était coutumier en public et qui était chez lui marque d'origine.

SCÈNE DE POLICHINELLE ET DU VOISIN.

POLICHINELLE.

Bonjour, voisin, sçais-tu le dessein qui m'a pissé par la tête ?

LE VOISIN.

Comment pissé, c'est passé ; que veux-tu dire ?

POLICHINELLE.

Par la sanguenne, il n'est pas passé puisqu'il y est encore.

LE VOISIN.

Eh bien ! quel est ce dessein ?

POLICHINELLE.

C'est que je veux demander à être receu dans le cas de ma mie Françoise.

. .

(1) D'abord dans la collection Caron, à 76 exemplaires seulement, puis au tome IV du *Recueil de pièces rares et facétieuses* (chez Barraud, 1873). Voir, dans ce volume, le *Plat de Carnaval, ou les Beignets apprêtés par Guillaume Bonnepâte, pour remettre en appétit ceux qui l'ont perdu. A Bonne-Huile, chez Feu-Clair, rue de la Poêle, à la Pomme de Reinette, l'an Dix-huit cent d'œufs.*

LE VOISIN.

..... Ha! je t'entends, tu voudrais être de l'Académie françoise pour avoir des jettons.

POLICHINELLE.

Eh ouy, t'y voilà, par sanguié! On dit que ces jettons-là valent pour le moins 20 francs, et je n'en gagne que 5 à porter mes crochets. Voilà un grand profite que je ferai là.

LE VOISIN.

Dis donc profit; en parlant comme tu fais, comment peux-tu espérer d'entrer dans cette compagnie qui n'est composée que de gens éclairés?

POLICHINELLE.

Par sanguié, si il n'y a que cela, je suis bien plus éclairé qu'eux, car c'est moi qui éclaire les autres.

LE VOISIN.

Comment, tu éclaires les autres?

POLICHINELLE.

Eh ouy, tu ne sçais donc pas que je suis le lanternié de nôtre quartier? Et puis on dit que ces gens-là ne parlent que lanternerie; si cela est, la vache est à nous, compère; il y a pourtant une chose qui m'embarrasse!

LE VOISIN.

Qu'est-ce que c'est?

POLICHINELLE.

C'est que je ne sçais comment je feray pour manger du foin.

LE VOISIN.

Qu'est-ce que tu veux dire? manger du foin!

POLICHINELLE.

J'ay trouvé deux charrettes de foin qui faisoient un embarras devant leur porte, et on m'a dit que c'étoit la collation de ces messieurs-là.

LE VOISIN.

Gros sot! c'est pour les chevaux.

NICOLAS DE MALEZIEU.

D'après un portrait gravé par P. Thompson.

POLICHINELLE.

Oh! oh! ce sont donc des chevaux qui sont là? Par sanguié, je m'en vais demander une place pour le mien. Aussi bien, est-il bien maigre, le foin sera pour lui, et les jettons pour moi, compère!

LE VOISIN.

Impertinent, gros païsant que tu es, sçais-tu bien qu'il faut faire des vers pour être de cette compagnie?

POLICHINELLE.

J'en ay peut-être fait sans y prendre garde... Quoy est-ce? des vers de fougère?

LE VOISIN.

Des vers sont des ouvrages d'esprit que font les poëtes. Cela rime.

POLICHINELLE.

Cela lime, tu dis? S'il ne faut qu'une lime, j'en ay une chez nous.

LE VOISIN.

Rime, te dis-je. Voilà un plaisant animal! tu ne sais pas deux mots de suite, et comment ferois-tu pour haranguer le jour de ta réception?

POLICHINELLE.

Pourquoi non? je suis de race.

LE VOISIN.

Comment, de race?

POLICHINELLE.

Ouy, de race. Mon père vendoit des harangs et ma mère était harangère.

LE VOISIN.

Allons, voyons comment tu ferois; représente-toi que je suis l'Académie.

POLICHINELLE.

Ouy da, compère. (Il p...., tousse et crache.)

LE VOISIN.

Qu'est-ce que tu fais là, infâme?

POLICHINELLE.

Je me prépare... Or ça, puisque tu le veux, entrons en matière. Messieurs donc, depuis que ce grand cardinal de Richelieu a tiré l'Académie françoise de la [profondeur] du néant, elle a si bien rivé le clou aux autres Académies, qu'on peut dire qu'elles ne sont [rien] à l'esgard de la vôtre... Ainsy, je ne prétends point vous ennuyer par de fades losanges.

LE VOISIN.

Dis donc : louanges.

POLICHINELLE.

Je veux d'abord vous fourbir une occasion.

LE VOISIN.

Fournir, gros sot! et non pas fourbir.

POLICHINELLE.

Vous fournir une occasion de manifester vos talons et vos génices.

LE VOISIN.

Quel diable de patois! Crois-tu que ce soit là le stile de l'Académie? Tu veux dire manifester vos talents et vos génies.

POLICHINELLE.

Eh ouy! l'un vaut l'autre, c'est tout un; de par tous les diables, ne m'interromps donc plus. .

LE VOISIN.

Voilà qui va fort bien, tu n'as qu'à t'aller faire recevoir. Tu pourras bien recevoir aussy quelques coups de bâton.

POLICHINELLE.

Bon! il y a tant de gens qui en méritent et qui n'en ont pas (1).

(1) Cette parade et toutes les chansons ou poésies qu'elle suscita par la suite sont extraites du *Recueil de chansons politiques*, conservées dans les manuscrits de la Bibliothèque nationale, t. X, p. 349 et suiv., année 1705.

Cette farce au gros sel était, en somme, assez inoffensive, et l'Académie était bien au-dessus de telles attaques, surtout d'attaques aussi grossières, aussi peu sérieuses et provenant d'un de ses membres. Ce ne fut pourtant qu'un cri dans la docte assemblée qui prit la chose au plus mal et voua le coupable, non pas à être pendu haut et court, mais à être bafoué et chansonné sans pitié ni rémission. Cette punition était la seule que méritât une pareille inconvenance, mais elle allait exciter une terrible guerre satirique dans laquelle seraient englobés et raillés deux des plus grands noms du royaume.

Voici la première pièce lancée par l'Académie contre le membre félon :

AFFICHE

De la part de Polichinelle
On fait sçavoir aux curieux
Que l'histrion Malézieux
A fait une pièce nouvelle,
Et qu'à tous les honnêtes gens
L'auteur la donne à ses dépens.

A peine cette *affiche* se répandit-elle dans le public que le duc du Maine, se lançant dans la mêlée, prit fait et cause pour l'auteur de la parade : il n'y était pas, paraît-il, absolument étranger et en avait composé une partie en badinant. Il trouva d'autant plus étrange que ces messieurs de l'Académie osassent brocarder un divertissement qu'il avait bien voulu patronner, et il s'exprima tout haut sur ce qu'il appelait leur insolence. L'Académie répondit à ce bel emportement en modifiant ainsi l'affiche précitée :

L'on fait sçavoir aux curieux,
De la part de Polichinelle,
Que le chancelier Malézieux
N'est point l'auteur de la pièce nouvelle,
Que le véritable histrion
Est monsieur le duc de Bourbon.

Cette riposte audacieuse fut le signal d'une foule de chansons et de satires violentes lancées des deux parts avec un égal acharnement, sinon avec un égal bonheur, et qui frappaient ici le seigneur de Châtenay et son illustre patron, là les académiciens vulgairement dits les *jetonniers* (1). Ceux-ci avaient au moins l'avantage du nombre.

> On a longtemps vanté pour leurs sornettes,
> Le gros René, Tabarin, Jodelet;
> Et Brioché sur tout autre excellait
> Depuis longtemps pour les marionnettes,
> La gloire passe et joue aux olivettes;
> Tous ces héros au Pont-Neuf si vantés
> Par Malézieux ont été supplantés.

Ou encore :

> On dit partout que Malézieux
> Se bannit de l'Académie,
> Et qu'il a juré ses grands dieux
> De n'y retourner de sa vie.
> Qui peut remplacer ce héros?
> J'en suis embarrassé pour elle;
> Mais j'apprends que Polichinelle
> Vient s'offrir, — je suis en repos.

A quoi Malezieu répondait avec une modération affectée, bien propre à faire ressortir les violences de langage des Quarante, violences vraiment indignes d'une assemblée qui se respecte :

AFFICHE

> De la part de l'Académie,
> On fait sçavoir aux beaux esprits
> Qui veulent remporter le pris,
> Que celui de la poésie

(1) Cette querelle ne remplit pas moins de trente-deux feuillets du recueil de la Bibliothèque nationale et contient près de trente pièces : chansons, rondeaux, madrigaux, épigrammes, affiches, dont les plus courtes sont aussi les meilleures et les seules utiles à connaître

> Sera pour qui dira le mieux
> Des injures à Malézieux.

Sur ces entrefaites, le frère de la duchesse du Maine, le duc de Bourbon, qui s'était beaucoup diverti de cette parade, eut l'idée de la faire rejouer à Paris, en l'hôtel de Tresmes (1). Cette façon d'afficher ainsi ses préférences voua aussitôt le duc au courroux des partisans de l'Académie et détourna sur lui tous les quolibets qu'on destinait à son beau-frère.

> A quoi, grand prince, songez-vous?
> Votre erreur est extrême,
> Modérez donc votre courroux
> En faveur de vous-même.
> De quoi qu'on puisse vous flatter,
> Il est bon de vous dire
> Que l'on doit toujours respecter
> Ceux qui sçavent escrire.

Les hostilités ne discontinuaient pas pour cela entre Malezieu et ses doctes confrères. A eux d'attaquer :

> Quand le chancelier Malézieux
> Fait le Polichinelle,
> Loin de s'avilir à mes yeux,
> Mon respect renouvelle.
> Sous cet habit de Barbouillé,
> Je reconnais mon drôle,
> Et je sçais qu'en déshabillé
> Il joue un autre rolle.

(1) L'hôtel du duc de Tresmes, gouverneur de Paris, était situé rue Saint-Augustin, à l'endroit précis ou débouche aujourd'hui le passage Choiseul. Il avait été construit sur les dessins de Le Pautre pour Joachim Seiglière de Boisfranc, chancelier de Philippe de France, duc d'Orléans, dont le duc de Tresmes avait épousé la fille. (*Description de Paris*, par Piganiol de la Force, t. III, p. 129.) — N'y aurait-il pas là une erreur de copie et ne serait-ce pas plutôt à l'hôtel de Mesme, situé rue Saint-Avoye, au Marais, et habité par le président de Mesme, l'un des familiers les plus dévoués de Mme du Maine, que le duc de Bourbon aurait fait rejouer les marionnettes?

A lui de répondre :

> Pour vous venger du grand Polichinelle,
> Vous deffendez qu'on donne à Malézieux,
> Grands jetonniers, ces livres curieux
> Qu'enfante chaque jour votre plume immortelle.
> Vous pourriez faire beaucoup mieux
> En profitant de tous vos avantages.
> Voulez-vous le punir, messieurs, et vous venger?
> Qu'on le condamne à lire vos ouvrages,
> C'est l'unique moyen de le faire enrager.

Les plus maltraités en cette bagarre ne furent ni Malezieu ni les académiciens, mais bien les deux princes qui s'étaient immiscés là où ils n'avaient que faire, et qui reçurent chacun de cruels brocards, à commencer par ces deux couplets :

> Quand ce petit duc en furie
> Ligue contre l'Académie
> Polichinelle et Malézieux,
> Peut-on douter de sa sagesse?
> Que pourrait-il choisir de mieux
> Pour représenter Son Altesse?

> Si Condé forçoit des murailles,
> S'il gagnoit de grandes batailles,
> Son petit-fils, plus modéré,
> Borne sa gloire à des sornettes,
> Bien content d'être déclaré
> Général des marionnettes.

Les hostilités s'apaisèrent à la longue, et Malezieu profita de la réception d'un nouvel élu, Fabiot Brulard de Sillery, évêque de Soissons, pour reprendre place dans les rangs d'une assemblée où il comptait plus d'un ami, peut-être plus d'un complice. Son arrivée à l'Académie fit

grande sensation, comme on s'en peut douter, et la réconciliation des deux camps ennemis fut encore célébrée en chansons :

> Que la discorde ennemie
> Aille en des Estats nouveaux !
> Entre les Quarante et Sceaux
> La paix vient d'être affermie;
> Elle l'est, n'en doutez pas !
> J'ay vu dans l'Académie
> L'Apollon du mardi-gras.

Il faut savoir, pour comprendre le trait final de ce couplet, qu'au mardi-gras de cette année 1705, Malezieu avait paru à la cour de Sceaux travesti en Apollon, tandis que la duchesse et les dames de sa cour figuraient les neuf Muses. Ainsi prit fin cette grande querelle, qui n'honore, à franchement parler, ni Malezieu ni l'Académie, et dont le résultat le plus clair fut d'affermir encore la faveur et la vogue dont les comédiens de bois jouissaient à la cour de Sceaux. Eux au moins n'avaient pas l'épiderme si sensible et ne se jetaient pas des injures à la face, comme faisaient publiquement les gens réputés les plus distingués et les plus instruits du royaume (1).

Ce n'était pas seulement dans son domaine seigneurial de Sceaux que

(1) Ce pauvre duc du Maine n'était guère préparé par les éloges de ses courtisans à recevoir un pareil déluge de quolibets. C'est à lui que Mme de Thianges avait offert, en 1685, certain cadeau d'étrennes des plus extraordinaires, qui avait soulevé une surprise et une admiration indicibles à la cour. Pareil chef-d'œuvre mérite une description. C'était une chambre mesurant un mètre de chaque côté, toute dorée. Au-dessus de la porte était écrit en grosses lettres : *Chambre du Sublime*. Au dedans, un lit et un balustre avec un grand fauteuil dans lequel était assis le duc du Maine, fait de cire et d'une grande ressemblance; auprès de lui M. de La Rochefoucault, auquel il donnait des vers à examiner; autour du fauteuil M. de Marcillac et Bossuet, à l'autre extrémité Mme de Lafayette, lisaient des vers. Au dehors du balustre, Boileau, armé d'une fourche, empêchait sept à huit mauvais poètes d'approcher. Racine était auprès de Boileau, et un peu plus loin La Fontaine, auquel il faisait signe d'avancer. Tant de flatteries pour un si pauvre rimailleur !

Mme du Maine se livrait à ces amusements dramatiques, mais aussi à la maison des champs qu'elle possédait près Versailles; et le voisinage de la cour, qui procurait à la duchesse-comédienne les plus illustres auditeurs, excitait encore sa rage dramatique. Saint-Simon déplorait cet inconvenant oubli de l'étiquette princière et condamnait en termes sévères une pareille conduite qui compromettait gravement la dignité royale : « Mme du Maine depuis longtemps avoit secoué le joug de l'assiduité, de la complaisance et de tout ce qu'elle appeloit contrainte; elle ne se soucioit ni du roi ni de M. le prince, qui n'auroit pas [été] bien reçu à contrarier là où le roi ne pouvoit plus rien, qui étoit entré dans les raisons de M. du Maine. A la plus légère représentation, il essuyoit toutes les hauteurs de l'inégalité du mariage, et souvent pour des riens, des humeurs et des vacarmes qui avec raison lui firent tout craindre pour sa tête. Il prit donc le parti de la laisser faire et de se laisser ruiner en fêtes, en feux d'artifice, en bals et en comédies qu'elle se mit à jouer elle-même en plein public et en habit de comédienne, presque tous les jours, à Clagny, maison près Versailles, et, comme dedans, superbement bâtie par Mme de Montespan, qui l'avoit donnée à M. du Maine depuis qu'elle n'approchoit plus de la cour. »

Saint-Simon écrivait cela dans le courant de 1705. Cette année-là, précisément, la duchesse, qui s'était, comme d'habitude, installée à Clagny lors du séjour de la cour à Marly, eut l'idée de représenter avec ses amis une tragédie de l'abbé Genest, *Pénélope,* jouée naguère au Théâtre-Français. Mais l'auteur était absent, et il convenait de l'inviter à ce spectacle. L'abbé avait profité du court répit que lui laissaient les amusements de Sceaux pour se retirer et se reposer dans une petite maison qu'il s'était fait accommoder au Plessis-Piquet, près le couvent des Feuillants. C'est là qu'il reçut une triple invitation de se rendre à Clagny, invitation qui équivalait à un ordre, bien qu'elle fût faite dans la forme la plus aimable et qu'elle eût été versifiée par trois personnes du plus

haut rang, par le duc et la duchesse d'abord, puis par la comtesse de Chambonas, dame d'honneur de Mme du Maine.

> Ton héroïne fut moins belle,
> Genest, que ce parfait modèle
> Qui va nous la représenter.
> Crois-tu qu'en voyant tant de charmes,
> Son Ulysse eût pu la quitter
> Pour toute la gloire des armes?
> Adieu, Genest, jusqu'à mardi;
> Soyez ici sur le midi.

Cette épître était signée : *la baronne de Sceaux, la Chambonas;* et portait pour suscription :

> Soit rendu le présent billet
> Au reclus du Plessis-Piquet.

La duchesse s'était chargée de faire parvenir ce billet, où la dame d'honneur faisait un si bel éloge de ses charmes, et elle l'avait inclus dans une lettre en vers, longue et fade, dont nous nous dispenserons de citer le moindre fragment. Enfin le duc du Maine, en humeur de rire ce jour-là, avait joint à cette double missive une troisième pièce de vers où il plaisantait naturellement le pauvre abbé sur son énorme nez. Voici ce morceau, dont le vers final n'est pas d'une convenance parfaite :

> En ce temps de dévotion,
> Quand vous auriés un cœur de roche,
> Genest, il faut songer à restitution,
> Voici la fête qui s'approche.
> Un grand de cet État se plaint publiquement
> Que vous avez, par pratiques secrètes,
> Osté de son visage un certain instrument
> Dont on se sert à porter des lunettes.
> C'est bien malice à vous d'en porter un si long,
> Pour au prochain faire un affront.

> Il espère que l'hermitage
> Pourra vous inspirer un juste repentir,
> Et vous fera sur le champ consentir
> A changer son c.. en visage.

Il va sans dire que c'était Malezieu, lequel avait accompagné ses maîtres à Clagny, qui avait rimé pour eux et Mme de Chambonas ce trio de poésies. Pendant qu'il était en train de rimer, il ne lui en coûtait pas plus de faire la réponse présumée de Genest; il la composa en effet et la fit tenir à la duchesse :

> Soit rendu ce paquet, avec son envelope,
> A la moderne Pénélope.

De son côté, Genest était aussitôt monté en voiture pour se rendre à cet appel si flatteur, et, chemin faisant, il avait composé une longue réponse en vers dont il fit hommage à la duchesse en arrivant à Clagny :

> A celle dont l'esprit brille entre les plus beaux,
> Allez, épître, allez à la dame de Sceaux.

Cette tragédie de *Pénélope* avait été jouée en 1684 à la Comédie-Française, et n'avait obtenu alors que six représentations. L'auteur fut d'abord tellement découragé de cet insuccès qu'il n'osa pas en hasarder l'impression; mais un libraire s'en procura par ruse le manuscrit et la fit paraître, sous le nom de La Fontaine, dans une édition des œuvres théâtrales du fabuliste, publiée en Hollande. Ce procédé peu délicat décida Genest à faire imprimer lui-même sa tragédie, qu'il dédia à la duchesse d'Orléans. Bossuet goûtait assez, au point de vue moral, cet ouvrage, qui fut repris vers le milieu du dix-huitième siècle et qui obtint alors un certain succès, grâce au jeu muet de Mlle Clairon dans la scène de la reconnaissance entre Ulysse et Pénélope. On ne se lassait pas d'admirer la gradation insensible par laquelle la tragédienne se tournait

vers le prétendu étranger, à mesure qu'elle croyait reconnaître sa voix et que ses paroles la pénétraient jusqu'au cœur. Enfin Voltaire mettait avec indulgence cette tragédie « au nombre des pièces écrites d'un style lâche et prosaïque, que les situations font tolérer à la représentation ». L'éloge est mince, mais lorsqu'il formulait ce jugement, Genest n'était plus là pour l'entendre, non plus qu'il n'avait pu assister au triomphe de Clairon.

Pour témoigner à la duchesse toute sa reconnaissance de ce qu'elle avait exhumé cette malheureuse *Pénélope*, Genest composa en son honneur et lui dédia humblement une nouvelle tragédie. Dès les premiers mois de l'année suivante, la duchesse donnait à Clagny une des plus brillantes fêtes qu'on y dût voir et jouait solennellement cette pièce avec ses amis et même avec un comédien de profession. Des quatre tragédies qui forment le bagage dramatique de l'abbé, *Joseph* est la seule qui ait été écrite spécialement pour le théâtre ducal, et elle ne fut pas représentée moins de quatre fois à Clagny en 1706 : d'abord le 24 janvier et le 1er février, puis le 8 du même mois devant le duc et la duchesse de Bourgogne et le duc de Berry, enfin le 28 mars pour clore la saison, devant Monseigneur, plus la duchesse de Bourgogne et le duc de Berry qui ne s'en lassaient pas (1).

Le seul rôle de femme important, Azaneth, épouse de Joseph, était réservé à la duchesse, tandis que le célèbre Baron jouait celui de Joseph. MM. de Malezieu, le père et les deux fils, représentaient Juda, Ruben et Benjamin; M. de Vernonselles jouait Siméon, qu'il céda la troisième fois au marquis de Roquelaure, étant obligé de s'embarquer avec le comte de Toulouse; le marquis de Gondrin représentait Pharaon, Mlle de Mérus

(1) Contrairement à ce qu'on trouve dans toutes les biographies, les trois autres tragédies de Genest ne furent pas composées pour le théâtre de la duchesse du Maine, car elles sont bien antérieures à ces divertissements, *Zélonide* datant de 1682, *Pénélope* de 1684, et *Polymnestor* de 1696.

la confidente Thermasis et M. d'Erlach l'intendant ou majordome de Joseph ; enfin, Rozeli, retiré du théâtre comme Baron, remplissait le rôle d'un vieil hébreu tiré d'esclavage par Joseph. Pour la remercier de l'honneur qu'elle lui avait fait d'interpréter en personne son ouvrage, Genest adressa à la duchesse, au jour de l'an suivant, un long compliment intitulé *Jacob à l'illustre Azaneth*, où il y avait beaucoup de vers pris ou parodiés de la tragédie. Le début suffira à en indiquer le ton général :

> Ce n'est point par ses biens que l'Égypte m'attire,
> Ni que je fuïe un ciel brûlant et rigoureux,
> Belle et sage Azaneth, le désir qui m'inspire,
> C'est de vivre sous votre empire
> Et d'admirer en vous les dons les plus heureux.

Le chiffre des représentations dit assez quel succès cette tragédie obtint sur le théâtre de la duchesse ; on rapporte même à ce sujet l'anecdote suivante. Les seigneurs de la cour qui se piquaient d'avoir le plus de goût et d'esprit ne pouvaient, paraît-il, la voir jouer ni même l'entendre lire sans verser des larmes d'émotion ; mais M. le duc, qu'aucune tragédie n'avait encore fait pleurer, mit au défi Malezieu de lui faire partager ce sentiment général, qu'il taxait hardiment de faiblesse féminine. Il assista donc au spectacle de Clagny ; mais à peine eut-il entendu le premier acte que toute sa fermeté s'évanouit et qu'il se montra plus *faible* que l'assemblée entière. Il ne serait vraiment pas étonnant que cette belle histoire fût de l'invention de Genest en personne. Toujours est-il que cette émouvante tragédie, qui avait fait pleurer tant de grands seigneurs et de belles dames, ne parut au Théâtre-Français, le 19 décembre 1710, que pour y tomber à plat, sans espoir de revanche. Elle ne put être jouée que onze fois ; le parterre parisien avait sans doute la fibre lacrymale moins sensible que le noble public de Clagny.

Entre la troisième et la quatrième représentation de *Joseph* à Clagny,

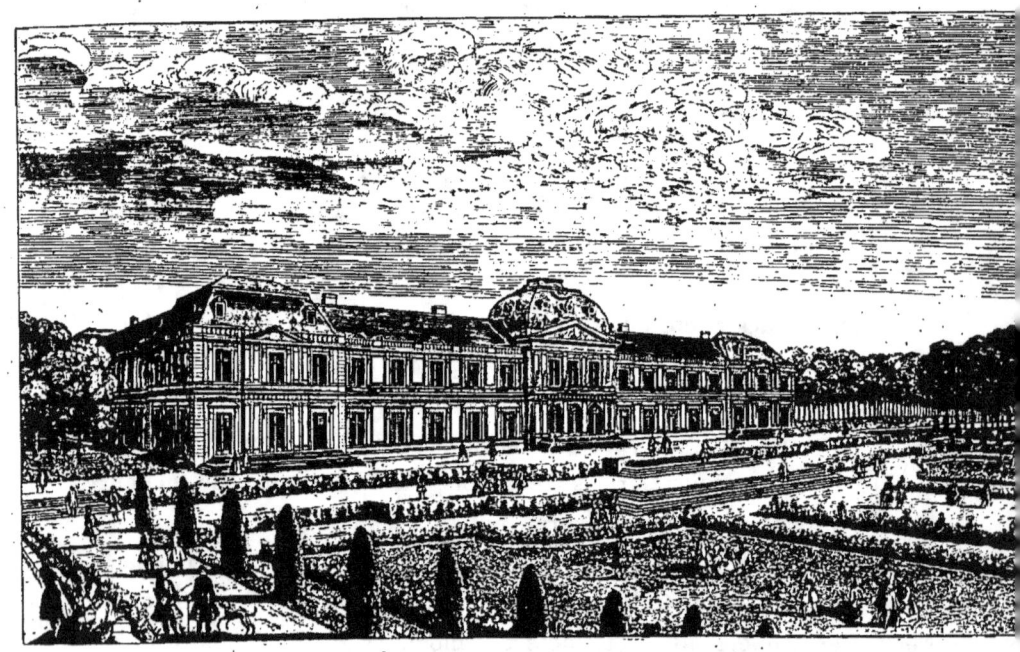

MAISON ROYALE DE CLAGNY, appartenant à S.A.S. Mgr le prince de Dombes.
Vue du côté du jardin, d'après la gravure de J. Rigaud.

la duchesse de Bourgogne, qui s'y plaisait décidément beaucoup, était revenue exprès pour assister à une représentation de *la Tarentole*, qu'elle avait prié Mme du Maine de lui faire connaître. « On rit autant à *la Tarentole* qu'on avait pleuré à *Joseph*, dit *le Mercure*, et les vieux courtisans s'écrièrent plus d'une fois qu'on n'avoit rien vu de pareil depuis Molière, et que Mme la duchesse du Maine, sans sortir de sa maison, avoit trouvé le moyen de rappeler la mémoire de ces divertissements où l'on voyoit toujours régner le bon goût, l'esprit et la magnificence. » Ils savaient fort bien leur métier, ces vieux courtisans (1).

En 1707, toujours à Clagny, la duchesse du Maine joua *les Femmes savantes* devant Madame (9 janvier) et *les Importuns* de Châtenay devant Monseigneur, M. le duc de Berry, Madame et presque toutes les dames de la cour (22 janvier). Puis, le 21 février, on rejoua cette dernière pièce pour la duchesse de Bourgogne. Dangeau cite bien à la place *le Menteur*, mais il se trompe et la vérité est du côté du *Mercure*, dont le rédacteur, rappelant que Malezieu jouait le principal rôle dans sa propre pièce, ajoute : « Mme la duchesse de Bourgogne lui en fit compliment en sortant, et lui fit connaître que la pièce et les acteurs l'avaient bien divertie. Je ne dis rien du prince et de la princesse, dont le palais est le séjour des Jeux, des Ris et des Muses, et où l'esprit accompagne toujours la grandeur et la magnificence. »

En 1708, dernières représentations à Clagny toujours fort suivies par la cour : le 7 mars, *l'Hôte de Lemnos*, comédie de Malezieu, tirée par lui de *la Mostellaire* de Plaute; le 23, *l'Avare*, et le 27, *la Mère Coquette* de Quinault. Ce fut la fin.

Cette persistance de la part de la duchesse à s'amuser au mépris de la bienséance et de l'étiquette arrachait encore et toujours de doulou-

(1) A cette représentation de *la Tarentole* à Clagny, le vieux Baron remplaça M. de Torpanne dans le rôle comique de M. de Pincemaille. Tous les autres acteurs étaient les mêmes qu'à Châtenay l'année précédente, y compris les danseurs Balon et Dumoulin.

reuses lamentations à Saint-Simon : « M^me la duchesse de Bourgogne, écrivait-il en 1707, alla à plusieurs [bals] chez M^me la duchesse, chez la maréchale de Noailles et chez d'autres personnes, la plupart en masques. Elle y fut aussi chez M^me du Maine, qui se mit de plus en plus à jouer des comédies avec ses domestiques et quelques anciens comédiens. Toute la cour y allait; on ne comprenoit pas la folie de la fatigue de s'habiller en comédienne, d'apprendre et de déclamer les plus grands rôles, et de se donner en spectacle public sur un théâtre. M. du Maine, qui n'osoit la contredire de peur que la tête ne lui tournât tout à fait, comme il s'en expliqua une fois nettement à M^me la princesse en présence de M^me de Saint-Simon, étoit au coin d'une porte, qui en faisoit les honneurs. Outre le ridicule, ces plaisirs n'étoient pas à bon marché. »

CHAPITRE IV

LES NEUF DERNIÈRES GRANDES NUITS.
JEUX ET PROPOS INTERROMPUS.

Revenons avec la duchesse de Clagny à Sceaux et reprenons le cours des Grandes Nuits.

Le duc de la Force et la marquise de Charost présidèrent la huitième nuit, qui ne fut pas des plus brillantes, bien qu'elle comprît quatre intermèdes. C'était d'abord une scène entre Minerve et les hiboux, qui n'avait rien de récréatif, — poésie de M. de la Force et musique de Bernier ; — puis une scène jouée par les acteurs de l'Opéra, une parodie de Roy sur les amours de Thétis et de Pélée, et une autre petite pièce exécutée par les acteurs de la Comédie italienne. La fête se terminait par une cantate de Roy, musiquée par Bernier et dans laquelle figuraient Mercure, l'Aurore et les Muses. Pas n'est besoin de beaucoup chercher pour savoir ce qu'ils pouvaient dire.

A mesure que ces *nuits* se prolongeaient, les formules d'éloge à l'adresse de la duchesse diminuaient, et il devenait de plus en plus difficile, pour ceux qui acceptaient de présider et de combiner ces divertissements, de trouver quelque formule originale, quelque allégorie nouvelle pour célébrer les mérites éclatants de la princesse. Aussi M. de Caumont, qui devait présider la neuvième nuit avec la duchesse de Brissac, prit-il le parti le plus simple, qui était de mettre en scène ses propres embar-

ras et de peindre lui-même, — Destouches l'aida bien un peu et Mouret fit la musique, — tous les tracas qu'il éprouvait pour organiser cette nouvelle nuit. Il se représentait d'abord prenant conseil d'un magicien, puis descendant aux Champs-Élysées pour consulter diverses ombres : Archimède, Descartes, Euripide, Corneille, Térence, et en dernier lieu Anacréon, qui lui inspire l'idée de faire une scène sur l'Amour piqué par une abeille. Sitôt dit, sitôt fait. Après un concert organisé par Orphée et Arion, on voyait l'Amour endormi se réveiller en sursaut piqué par une *mouche à miel*. Il jurait de les exterminer toutes, mais Vénus lui apprenait que « la divinité adorée en ce pays, respectée de toute la terre et crainte même des dieux, avait fait de la mouche un ordre nobiliaire ; » et tout aussitôt le bambin ailé prenait les mouches sous sa protection et appelait une joyeuse troupe d'Amours pour « divertir la reine de ces lieux. » Tous ces Amours paraissaient déguisés en personnages de la Comédie italienne, Octave, Pierrot, Mezzetin, etc., et les trois Grâces figuraient Isabelle, Marinette et Colombine. Ce prologue mythologique amenait une petite pièce italienne ordinaire, laquelle était encore suivie d'un épilogue à la louange de « l'auguste Ludovise. »

La royauté fut dévolue pour la dixième nuit à M. de Castelblanque et à M^{me} de Chambonas. Roy et Marchand avaient composé les paroles et la musique du premier intermède. Trois Égyptiennes arrivaient en chantant, en dansant; et pour payer l'asile qu'on leur accordait, offraient de dire la bonne aventure à la châtelaine et à ses hôtes, qui acceptaient sans fausse modestie. Après avoir vanté sur tous les tons la noblesse de la duchesse, sa grâce, son esprit insensible à l'éloge, la profondeur de ses pensées, sa postérité brillante, sa figure belle à rendre les déesses jalouses, et enfin le triomphe remporté par elle sur le dieu du sommeil, les Égyptiennes louaient tour à tour Malezieu, « nouveau Géryon, nouveau géant à trois têtes, l'une réservée aux emplois graves et sérieux, l'autre aux arts, la troisième aux fêtes; » M. de Gavaudun, « échappé de la tour de Babel

et n'ayant retenu qu'un seul langage pour lui; » M^me de Nevers, une Diane invincible; M. de la Ferté, qui prodigue sa fortune en magnifiques constructions et « mériterait d'avoir pour architectes Neptune et Apollon; » puis enfin M^lle de Langeron, l'intrépide amazone « qui fournit une course rapide jusqu'aux mines du Potose. » Comprenne qui pourra toutes ces fines et galantes allusions. Les deux intermèdes suivants étaient de Roy pour les paroles et de Mouret pour la musique. L'un représentait une scène entre certain alchimiste et des gens qui viennent le consulter sans apprendre de lui ce qu'ils désirent; l'autre mettait en scène la princesse Urgande et les chevaliers ennemis de la Lune et du Soleil. Cette dernière action, jouée par les principaux acteurs de l'Opéra revêtus d'habillements magnifiques faits à neuf pour cette fête, était toujours l'éternelle allusion louangeuse aux préférences de la princesse pour les heures nocturnes. Le chevalier de la Lune ou Noctambule recevait un cartel du chevalier du Soleil; il lui suffisait pour vaincre son rival de lui montrer « le portrait de la princesse, » et tout aussitôt le chevalier ébloui implorait de son vainqueur la grâce de « vivre sous les lois de cette fille du Soleil. » Cette flatterie, comme on voit, était d'une rare platitude.

La royauté pour la onzième nuit fut attribuée au président de Romanet et à la duchesse de Nevers. On y représenta un grand divertissement en deux actes, *le Comte de Gabalis et les peuples élémentaires*. Beauchamps en avait composé les vers, Bourgeois écrit la musique et Balon réglé les ballets. C'était une singulière idée que de prendre pour sujet d'une pièce les étranges conceptions des Cabalistes, dût-on même les tourner en ridicule; et cet examen prétendu comique d'idées philosophiques émises par l'abbé de Villars dans son *Comte de Gabalis* devait médiocrement charmer les nobles auditeurs de la cour de Sceaux. Outre le comte de Gabalis, le premier intermède comprenait seulement comme personnages les peuples des deux sexes qui, d'après les théories des Cabalistes, habitaient les quatre éléments et avaient en leur puissance

tous les trésors de ces éléments : les gnomes pour la terre, les ondins et les nymphes pour l'eau, les sylphes pour l'air et les salamandres pour le feu (1). Au lever du rideau, Gabalis s'entretenait de ses idées philosophiques dans les jardins de Sceaux, — ce monologue de soixante vers devait être particulièrement récréatif ; — puis il invitait les peuples élémentaires à rendre hommage à la duchesse et à lui offrir leurs trésors : tous obéissaient à cet ordre du maître. Alors paraissaient les salamandres, habillées de taffetas couleur feu, qui offraient à la duchesse des cœurs enflammés ; les gnomes, vêtus d'habits jaune et argent, qui apportaient des pierreries et de l'or ; les sylphes, vêtus de bleu, qui présentaient de jolis oiseaux ; puis les ondines et les nymphes, qui apportaient des perles, de l'ambre, du corail dans des corbeilles de nacre.

Le second acte offrait une parodie de cette idée que les peuples élémentaires, bien que mortels, pouvaient acquérir l'immortalité en s'alliant aux Sages, auxquels la loi du monde les soumettait. Dans son ardeur à faire des prosélytes à la religion de ses pères les philosophes, Gabalis achève de troubler la cervelle d'un visionnaire que les théories de la Cabale ont rendu fou et qui veut à tout prix s'élever au rang de Sage. Arrivait ensuite une vicomtesse extravagante, à laquelle la lecture des livres cabalistiques a complètement tourné la tête ; puis, quand le comte s'était débarrassé de la vieille folle, il procédait solennellement au mariage du Sage avec une sylphide qui acquérait ainsi l'immortalité. Cette cérémonie était célébrée avec une grande magnificence : les salamandres, sylphes, gnomes et ondins se rangeaient autour du Sage et lui marquaient toute leur reconnaissance de ce qu'il condescendait à choisir une femme parmi les peuples élémentaires ; puis ils formaient des danses, le revêtaient d'habits pompeux et lui mettaient une couronne sur la tête. A

(1) Nous renvoyons le lecteur, désireux de connaître les mystères et les théories de la Cabale, aux *Thèses d'histoire et nouvelles historiques* de M. B. Jullien (chez Hachette), dans la nouvelle intitulée *l'Abbé de Villars*.

la fin de l'intermède, le Sage descendait du théâtre et déposait le diadème aux pieds de la duchesse.

Ce long divertissement ne renfermait qu'un fragment de dialogue assez amusant dans la scène entre le Sage et Gabalis :

LE SAGE.

Non, arrêtez, de grâce,
Et me développez un fait qui m'embarrasse.
A Paris, depuis quelque temps,
Chez une fille assez jolie,
On entend des bruits éclatants,
Et dans le monde l'on publie
Que c'est.....

GABALIS.

Fort bien, je vous entens,
Le peuple dit que c'est le diable.

LE SAGE.

Vous devinez à demi-mot.

GABALIS.

Le peuple dit, et n'est qu'un sot.
Ce bruit-là vient d'un sylphe aimable,
Qui, pour écarter les fâcheux,
Donne souvent à sa maîtresse
De ces sortes de petits jeux.

LE SAGE.

Et le sylphe s'immortalise ?

GABALIS.

N'en doutez point, mon fils.

LE SAGE.

Certes, il est heureux,
La fille est bien faite et de mise,
Et les peuples de l'air ont le goût merveilleux.

Cette onzième grande nuit fut donnée dans le courant d'octobre 1714, et précisément à cette époque Saint-Simon exprimait en termes de plus en plus amers l'indignation que lui causaient la dissipation et les goûts dramatiques de la duchesse : « Sceaux étoit plus que jamais le théâtre des folies de la duchesse du Maine, de la honte, de l'embarras, de la ruine de son mari, par l'immensité de ses dépenses, et le spectacle de la cour et de la ville qui y abondoit et s'en moquoit. Elle y jouoit elle-même *Athalie* avec des comédiens et des comédiennes, et d'autres pièces, plusieurs fois la semaine : nuits blanches en loterie, jeux, fêtes, illuminations, feux d'artifice, en un mot fêtes et fantaisies de toutes les sortes et de tous les jours. Elle nageoit dans la joie de sa nouvelle grandeur, elle en redoubloit ses folies, et le duc du Maine, qui trembloit toujours devant elle et qui craignoit de plus que la moindre contradiction achevât entièrement de lui tourner la tête, souffroit tout cela, jusqu'à en faire piteusement les honneurs, autant que cela se pouvoit accorder avec son assiduité auprès du roi dans ses particuliers, sans s'en trop détourner. »

La magnificence de ces divertissements allait toujours croissant, au point de soulever de justes réclamations parmi les ennemis de la duchesse ; la dépense qu'ils occasionnaient avait plus d'une fois paru exorbitante même au duc, qui avait bien risqué quelques observations, mais qui n'en avait pas moins continué de subir l'ascendant souverain de sa femme. Saint-Simon ne cessait pas de s'élever contre cette ardeur. Énumérant toutes les fêtes données en l'honneur du roi au commencement de l'année 1708, qui ne devait pas continuer longtemps ce train de joie et de plaisir, il ajoute : « Les ministres lui en donnèrent [des bals], Mme la duchesse du Maine encore, laquelle se donna en spectacle tout l'hiver, et joua des comédies à Clagny en présence de toute la cour et de toute la ville. Mme la duchesse de Bourgogne les alla voir souvent, et M. du Maine, qui en sentoit tout le parfait ridicule et le poids de l'extrême dépense, ne laissoit pas d'être assis au coin de la porte et d'en faire les honneurs. »

La duchesse avait d'abord bravé le concert de réclamations qui s'élevait à la cour contre ses folles prodigalités ; mais ces dépenses atteignirent bientôt des proportions telles qu'elle crut de bonne politique de les interrompre. Les grandes nuits subirent alors un temps d'arrêt prolongé, mais cette privation de plaisirs et de distractions nocturnes pesait beaucoup à la duchesse, qui, en désespoir de cause, imagina de les rétablir avec moins de luxe et moins d'éclat. Elle-même voulut, sans se faire connaître, organiser une fête qui pût servir désormais de modèle pour les divertissements à venir et bien indiquer jusqu'à quelle simplicité il convenait de descendre, — sans trop déroger. Cette reprise des grandes nuits montées sur un pied moindre fut solennellement annoncée par la lettre suivante qu'un Inconnu, connu de tous, adressa à « l'assemblée des Noctambules. »

Un inconnu, justement frappé de la crainte de voir périr l'ordre fameux des Noctambules, qui par des progrès rapides s'est porté à un point de grandeur qui annonce sa ruine, d'autant plus prochaine que ceux qui devraient lui servir d'appui, balancent, chancellent, en un mot, ne font nul effort pour le soutenir; celui donc qui ne veut ici se nommer, prévoyant les effets d'une négligence si funeste, et poussé par l'ardeur de son zèle, déclare à l'assemblée des Noctambules, présente à Sceaux, le dessein qu'il a formé de rétablir les fêtes nocturnes dans une simplicité gracieuse et dépouillée d'ornements excessifs et superflus. C'est avec raison qu'il se cache jusqu'à ce que le succès ait justifié son entreprise. Si elle ne réussit pas, il se flatte qu'on en louera du moins les intentions, et qu'on lui saura gré d'abandonner sa gloire aux risques d'un événement douteux. Si l'illustre assemblée à qui il s'adresse veut concourir à ses desseins, il l'invite à se trouver en ce même lieu, mercredi vingt-unième du mois, et d'en interdire l'entrée à ceux qui s'en sont rendus indignes.

Le premier résultat de cette réforme économique fut de faire abolir la double royauté attribuée pour chaque nuit à un seigneur et à une dame de la société. A partir de ce jour, une seule personne, affublée d'un titre de fantaisie, présidera aux jeux de chaque nuit et en soldera la dépense. La duchesse du Maine, qui s'était chargée d'organiser cette

première nuit, ne s'ingénia pas à découvrir du nouveau, car les trois intermèdes réglementaires tendaient à célébrer la supériorité des plaisirs « simples, innocents, délicats, sur de trop éclatants et de trop magnifiques. » Le Mystère et ses suivants, puis Astrée accompagnée de ses nymphes Aglaure et Cydippe et de jolis bergers, enfin Cérès et de nombreux moissonneurs venaient tour à tour chanter le même concert et célébrer l'innovation de l'Inconnu. C'était Destouches qui avait composé les vers de ces différentes scènes sur un canevas de la duchesse, tandis que Mouret avait mis en musique les deux premières et Marchand la troisième. Ce divertissement fut joué le jeudi 22 novembre 1714 et avait pour titre : *le Mystère ou les fêtes de l'Inconnu.*

Avant cette représentation, la duchesse du Maine, toujours sous le masque de l'Inconnu, avait adressé à Malezieu une lettre en vers, — versifiée par Genest, — où elle vantait sur tous les tons les « mille talents de Malezieu, son goût exquis, son savoir sublime, » et s'excusait d'aller follement sur ses brisées en voulant organiser des jeux « dans lesquels brillait sa gloire et où l'on ne pouvait que l'imiter. » Ce compliment se terminait par cette fusée élogieuse :

> Entre les grands acteurs qui par des traits si beaux
> Disputent les honneurs du théâtre de Sceaux,
> Vous possédez la danse, la musique,
> Et la muse enjouée et la muse tragique.
> On dirait, en voyant tous ces prix en vos mains,
> Que, hors les Malézieux, il n'est point de Romains.

Malezieu ne voulut pas être en reste avec la princesse, et après la fête, il composa une chanson dont le premier couplet donne la note générale.

> Cet inconnu si généreux,
> Me paroît trop aimable;
> Apollon préside à ses jeux,
> Et Comus à sa table.

> Son art prévient les longs ennuis
> Qui menaçaient ma vie;
> Par lui revit des grandes nuits
> L'agréable manie.

L'abbé de Vaubrun, ayant eu l'honneur d'être désigné pour organiser la treizième nuit, fixée au commencement de décembre, prit le double titre de bailli et procureur fiscal de Sceaux, mais il ne se contenta pas, comme ses devanciers, de combiner trois à quatre intermèdes héroïques ou pastoraux. Il voulut compenser la diminution du luxe et des splendeurs par l'intérêt et l'amusement d'une véritable pièce dramatique, et il chargea Destouches et Mouret de composer, dans le cadre obligé de trois actes, un petit opéra gai, amusant, grivois au besoin, mais avant tout comique et récréatif. Pour expliquer la raison et le but de cette innovation, le procureur fiscal et le bailli de Sceaux adressèrent en commun à Malezieu une spirituelle épître en vers, dans laquelle ils racontaient comment l'idée leur était venue d'écrire une « petite drôlerie qui surprît leur bonne maîtresse, une friperie qu'elle pût voir sans fâcherie, » et ils terminaient ainsi leur requête :

> Daignez un peu, seigneur, pour nous vous entremettre;
> Nous vous supplions tous les deux : en foi de quoi,
> Nous avons signé cette lettre,
> Le procureur fiscal et moi.

Destouches et Mouret, se piquant d'honneur, avaient composé pour cette nuit un opéra-ballet, *les Amours de Ragonde,* divisé en trois intermèdes intitulés : *la Soirée de village,* — *les Lutins,* — *la Noce et le charivari.* Ragonde, fermière très mûre, parvient, à force de ruses, à épouser Colin, berger très vert : telle était la donnée de cette pièce, vive d'allure, véritable farce de carnaval, soutenue par une musique pleine de gaieté et d'entrain, que termine un formidable chari-

vari (1). Cet ouvrage fut admis par la suite au répertoire de l'Opéra, où il fut donné le 30 janvier 1742; puis, le mardi gras de l'année 1748, M^me de Pompadour et ses amis, alors dans tout le feu de leurs amusements dramatiques, le jouèrent à leur tour avec un plein succès. Il eût été curieux de mettre les noms des interprètes du théâtre de Sceaux en regard de ceux de l'Opéra et du théâtre des Petits Cabinets, mais les documents contemporains sont muets à cet égard. Quoi qu'il en soit, cette pièce était d'autant plus divertissante qu'elle se prêtait aux travestissements, car le rôle de la vieille fermière devait être tenu par un homme, — témoin Cuvillier, puis le marquis de Sourches, — et celui de Colin pouvait être joué à volonté par un homme ou par une femme, comme il le fut par Jélyotte et par M^me de Pompadour (2).

Ce fut encore un abbé, l'abbé d'Auvergne, qui présida la quatorzième nuit sous le titre ambitieux de l'Opéra. Le succès obtenu par *les Amours de Ragonde* le décida à demander à Lamotte et à Mouret trois tableaux différents, réunis aussi par une action commune, mais le fil dramatique imaginé par Lamotte était d'une ténuité extrême et absolument insignifiant. Le premier tableau, intitulé *la Ceinture de Vénus*, montrait la mère de l'Amour qui se désespérait d'avoir perdu la ceinture prestigieuse qui lui assurait un souverain empire sur tous les cœurs des hommes et même des dieux : elle décidait de s'adresser à Apollon pour retrouver ce

(1) Destouches composa en outre pour la duchesse un divertissement en un acte, *la Fête de la nymphe de Lutèce*, dont l'allégorie est facile à saisir (De Léris, *Dictionnaire des théâtres*, p. 193). Les différentes pièces écrites par Destouches pour le théâtre de Sceaux se trouvent dans le troisième volume de ses Œuvres complètes (in-4°, 1757).

(2) Ces détails très précis infirment complètement les renseignements donnés nous ne savons où, et d'après lesquels la pièce des *Amours de Ragonde* n'était à l'origine qu'une suite de morceaux détachés parodiés sur différents morceaux de l'opéra d'*Alcyon*, de Matho, de celui d'*Ulysse*, de Rebel père, et que Rebel et Francœur en firent par la suite un véritable opéra en y ajoutant plusieurs morceaux de symphonie. Cet opéra a pu prendre peu à peu des développements nouveaux qu'il n'avait pas tout d'abord, mais Mouret est bel et bien, d'après le compte rendu officiel des fêtes de Sceaux, le seul et unique auteur de la musique des *Amours de Ragonde*.

précieux trésor. Le second tableau, *Apollon et les Muses*, débutait par un divertissement chorégraphique, dans lequel, outre un pas tragique dont nous parlerons tout à l'heure, Melpomène présentait à la duchesse quatre des héroïnes de tragédie qu'elle avait représentées avec succès. Elle leur faisait danser à toutes quatre une sarabande, en gage d'hommage et de respect : c'étaient Andromaque, reconnaissable à ses vêtements de deuil, Iphigénie, sous son costume de prêtresse, puis Pénélope et Monime, portant comme signe distinctif, l'une de la toile, l'autre un diadème brisé. Après quoi l'action dramatique reprenait son cours. Apollon révélait à Vénus que sa ceinture divine avait été ravie par une princesse qui saurait la bien garder ; la déesse menaçait alors cette rivale inconnue de son courroux et de celui encore plus terrible de Jupiter, mais le dieu du soleil riait d'une vaine colère et l'avertissait charitablement que « contre ce qui sait plaire, Jupiter même ne peut rien. » Au troisième tableau, des bergers et bergères, formant la suite d'Apollon, exprimaient par des danses « les désirs, les entretiens secrets, le tendre badinage ; » puis d'autres ballerins de la suite de Momus se livraient à de comiques ébats. Scaramouche donnait à Arlequin la ceinture de Vulcain, ornée de grelots, lui assurant que tant qu'il la porterait, il ne verrait pas les infidélités de sa femme. Ce bruit de sonnettes avertit de son approche Arlequine et Polichinelle, qui roucoulaient ensemble et qui se séparent dès qu'ils entendent le carillon marital, mais Arlequin a la mauvaise idée d'ôter sa ceinture. Il arrive en tapinois et surprend les amoureux enlacés : il tombe alors à tour de bras sur Polichinelle, et la scène finissait sans qu'on sût lequel rossait son rival, de l'amant ou du mari.

Cette quatorzième nuit a une importance capitale dans l'histoire de la danse dramatique, car elle marque le premier essor du ballet d'action qui devait être bientôt importé à l'Académie de musique et qui offrait un large horizon à l'art chorégraphique : à la duchesse du Maine revient

l'honneur de cette heureuse innovation. Au commencement du second intermède, Apollon, à l'exemple de Melpomène, offrait à la princesse une « danse *caractérisée* de Camille et d'Horace, le poignard à la main ; » on reconnaissait le héros au trophée de trois épées qu'on portait devant lui. La scène mise en pantomime était la dernière du quatrième acte d'*Horace* : l'orchestre exécutait la musique composée par Mouret sur ce fragment de tragédie, tandis que deux des meilleurs danseurs de l'Opéra, Balon et Mlle Prévost, mimaient l'action et les sentiments qui agitaient les héros de Corneille. Il paraît même que ces deux artistes, pleins d'âme et de chaleur, mais novices en art mimique, s'incarnèrent si bien dans leurs personnages et s'animèrent tellement par leurs gestes et leurs jeux de physionomie, qu'ils en vinrent jusqu'à verser des larmes. Nous laissons à penser si une émotion aussi profonde et aussi sincère se communiqua rapidement à la noble assemblée : le poète et le chorégraphe obtinrent un véritable succès de larmes là où ils voulaient seulement distraire les yeux et charmer l'esprit, mais ils ne manquèrent sans doute pas de s'attribuer tout le mérite de cet effet qui revenait uniquement aux danseurs (1).

La célèbre ballerine Françoise Prévost, qui excellait dans la danse gracieuse et légère, devait alors avoir passé la trentaine, car elle se retira de l'Opéra en 1730 après y avoir brillé pendant vingt-cinq années, et lorsqu'elle mourut, en 1741, elle avait près de soixante ans. C'est le président de Mesmes qui avait dû l'introduire à Sceaux, par égard pour son frère puîné, le bailli de Mesmes, qui, n'étant encore que chevalier, mais

(1) Pour prouver que la danse en action est possible et que la danse théâtrale peut exprimer tous les mouvements successifs qu'elle veut peindre, tandis que la peinture n'en peut retracer qu'un, Cahusac dit dans son traité historique de la danse : « Il n'y a pas trente ans que feu madame la duchesse du Maine fit composer des symphonies (par Mouret) sur la scène du quatrième acte des *Horaces*, dans laquelle le jeune Horace tue Camille. Un danseur et une danseuse représentèrent cette action à Sceaux, et leur danse la peignit avec toute la force et le pathétique dont elle est susceptible. »(*La Danse ancienne et moderne*, 1754, l. III, ch. VI.)

chevalier très inflammable, s'était violemment épris de la danseuse et était parvenu à lui faire agréer ses hommages. Après s'être accordé un assez long temps avec elle, le chevalier, devenu grand'croix de l'ordre de Malte, grand prieur d'Auvergne, et même ambassadeur de Malte en France, mais ambassadeur trompé, bafoué, berné pour quelque autre jeune chevalier, avait voulu punir tant d'infidélités et d'impudeur en coupant à la donzelle certaine pension de 6,000 bonnes livres qu'il s'était engagé à lui payer en décharge d'un prêt imaginaire; la rusée fille, alors, fit des pieds et des mains pour obliger son amant à remplir ses conventions pécuniaires, et de mauvais plaisants publièrent sous les noms des amants brouillés de joyeux mémoires qui mirent la ville et la cour en belle humeur.

« ... Le bruit, et les conversations, et l'attention étaient autour de la danseuse Prévost demandant à M. le bailli de Mesmes le payement d'une rente qu'il s'était obligé de lui faire tant qu'il vivrait, lui représentant son billet, affirmant lui avoir prêté, maugréant à haute voix que la qualité de monsieur l'ambassadeur l'empêchât d'être appelé en justice. Et la curieuse, et l'amusante, et la piquante discussion et confession du malheureux ambassadeur moqué ! Comme malignement le public suivait sur le mémoire les folies de M. le chevalier de Mesmes, son coup de cœur à voir danser et bondir la petite Fanchonnette ; sa rougeur lorsqu'il va la voir chez père et mère, et qu'il la surprend vêtue de calemande rayée, dans la chambre haute et obscure où errent une bergame et quatre chaises de tapisserie ; puis les conversations et le chevalier se chargeant du détail de la vie et des mémoires du rôtisseur et du cabaretier ; bientôt le chevalier fait bailli de Malte, ambassadeur, et la Fanchonnette de s'appeler la demoiselle Prévost ; alors cave et cuisine, et meubles, et bonne chère, et beaux habits, et bijoux, et vaisselle, et maison honorable à recevoir gens titrés, gens de robe et d'épée ; l'ambassadeur trompé, boudé, puis enfin pardonné, sous condition d'une rente de 6,000 livres

par an ; l'ambassadeur encore trompé, puis père, puis ruiné ou à peu près, puis enfin chassé du plus superbe geste, et du plus magnifique : « C'est à vous d'en sortir ! » Profitable histoire, dont tout Paris avait ri tout un an, l'an 1726 (1). »

En 1726, soit, mais onze ans plus tôt, le bailli de Mesmes, déjà sûrement ambassadeur et probablement trompé, applaudissait et larmoyait plus que personne en voyant sa déesse mimer le rôle de Camille aux doux accords de la musique de Mouret.

Le flatteur Lamotte nous a appris par son intermède : *Apollon et les Muses,* quels étaient les rôles tragiques dans lesquels la duchesse excellait où, plus justement, ceux où elle était acceptable, car tant d'adulations ne doivent pas nous donner le change sur son talent dramatique, qui était à peu près nul. Ces quatre noms rapprochés : Andromaque, Iphigénie, Monime, Pénélope, suffisent à indiquer combien le vrai goût était incompatible avec ce train de vie tumultueux et quel singulier mélange de chefs-d'œuvre et de productions médiocres composait le répertoire du théâtre de Sceaux. Ici nul choix, nul discernement, rien que l'esprit naturel et le caprice du moment : la duchesse jouait indifféremment les héroïnes de Racine et d'Euripide ou celles de l'abbé Genest, elle tenait avec un égal plaisir le premier rôle dans *Andromaque* et *Mithridate,* dans *Athalie* et *Iphigénie,* traduite fidèlement du grec (2), ou bien dans *Pénélope* et *Joseph.*

(1) *Portraits intimes du dix-huitième siècle,* par Ed. et J. de Goncourt (t. I, p. 81). — Le mémoire du bailli de Mesmes et la riposte de M^{lle} Prévost ont été imprimés *in extenso* dans les *Mélanges historiques* de M. de Boisjourdain, publiés en 1807 (t. II, p. 340 à 369).

(2) Voltaire, dédiant à la duchesse du Maine la tragédie d'*Oreste* qu'il avait composée à Sceaux, lui dit dans son épître : «...Vous engageâtes, madame, cet homme d'un esprit presque universel (Malezieu) à traduire, avec une fidélité pleine d'élégance et de force, l'*Iphigénie en Tauride* d'Euripide. On la représenta dans une fête qu'il eut l'honneur de donner à V. A. S., fête digne de celle qui la recevait et de celui qui en faisait les honneurs ; vous y représentiez Iphigénie. Je fus témoin de ce spectacle... Ce fut là ce qui me donna la première idée de faire la tragédie d'*Œdipe,* sans même avoir lu celle de Corneille. »

MADEMOISELLE PRÉVOST

En costume de bacchante.

D'après le portrait original de Raoux, au musée de Tours.

Dans ces pièces mêmes elle variait ses plaisirs et aimait à jouer tantôt un rôle, tantôt un autre : c'est ainsi que, dans *Iphigénie*, elle représentait tour à tour la fille d'Agamemnon ou la grande prêtresse de Tauride. Certain jour qu'elle avait rempli ce dernier rôle, Malezieu composa ce couplet qui fut chanté par Mlle Journet :

> Grande prêtresse de Tauride,
> Que vous sert l'acier homicide
> Pour trancher le sort des humains?
> Vos yeux, ces tyrans légitimes,
> Sans prophaner vos belles mains,
> Prendront tous les cœurs pour victimes.

Il ne faudrait pas croire que la muse tragique fût seule honorée des faveurs princières, car la duchesse partageait également ses préférences entre la tragédie et la comédie. C'est pour elle, en effet, que Mme de Staal composa ses agréables comédies en trois actes : *l'Engouement* et *la Mode*, qui obtinrent un vif succès sur le théâtre de Sceaux, et qui renferment de piquants détails, d'amusantes critiques sur les ridicules de la haute société. Cependant, la seconde de ces pièces n'affronta pas sans danger les feux d'un véritable théâtre ; elle fut médiocrement accueillie du public parisien quand elle fut jouée, le 22 octobre 1761, au Théâtre-Italien, sous le titre nouveau des *Ridicules du jour*, et Favart la jugea d'un mot sévèrement spirituel dans une lettre au comte Durazzo : « Quel bonheur seroit-ce pour notre nation, si nos ridicules réels avaient le même sort ! Il n'en seroit bientôt plus question. »

Outre ces pièces écrites exprès pour elle, la duchesse abordait aussi le grand répertoire classique et ne redoutait pas de jouer les premiers rôles de Quinault et de Molière, comme Laurette de *la Mère coquette* et Célimène du *Misanthrope*. On en trouve la preuve dans cette invitation versifiée que Genest adressait au duc de Nevers au nom de la duchesse :

> Recevez l'avertissement
> Que Sceaux, cette même semaine,
> Verra Laurette, Célimène,
> Qui désire avec passion
> D'y trouver son docte Amphion,
> Et Diane, et la nymphe aimable,
> Seule à Diane comparable;
> C'est pour le 18, samedi.
> Songez-y donc, venez. *Bondi.*

Laurette-Célimène était la duchesse du Maine en personne; le « docte Amphion » n'était autre que le duc de Nevers, et Diane, la duchesse de Nevers. Pour la « nymphe aimable, » c'était Mlle de Nevers, devenue plus tard duchesse d'Estrées, qu'on appelait Api dans l'intimité et à qui Malezieu adressa un jour ce huitain qui dut bien la faire un peu rougir :

> Genest, la guerre des géans
> Est digne de tes veilles;
> De la pucelle d'Orléans
> Célèbre les merveilles.
> Pour moi qui consacre mes vers
> A l'Amour, à ses armes,
> De la pucelle de Nevers
> Je veux chanter les charmes.

La duchesse tenait encore d'autres grands rôles dans la haute comédie, comme le prouve ce quatrain :

> Dame de toute beauté,
> Dorine, Elmire, Laurette,
> La plaideuse si parfaite,
> Ont ravi ma liberté.

Mais ceux de Laurette et de Célimène paraissent avoir été de ses meilleurs, le premier surtout, car le surnom lui en était resté, et c'était

lui faire un sensible plaisir que de l'appeler Laurette. Un jour même qu'elle avait joué ce rôle de soubrette, aimée du valet Champagne, le duc de Nevers lui adressa galamment ce couplet :

> Que Laurette a de puissants charmes,
> Que ses yeux ont de douces armes,
> Qu'il est doux de suivre ses lois !
> La reine des ris l'accompagne,
> A ces moments les plus grands rois
> Désireraient être Champagne.

A rapprocher de cette chanson que Malezieu composa certain jour des Rois qu'elle avait été nommée reine, en faisant une délicate allusion à ses trois rôles favoris :

> Laurette, Azaneth, Célimène,
> Je vous ai fait ma souveraine
> Longtemps avant le jour des Rois ;
> Pour devenir votre conquête
> Et ranger mon cœur sous vos lois
> Je n'ai pas attendu la fête.

A tout prendre, le compliment du grand seigneur est encore mieux tourné que celui du poète attitré.

Si la duchesse éprouvait une douce satisfaction à s'entendre appeler du nom des rôles tragiques ou comiques qu'elle croyait le mieux personnifier, elle n'était pas seule à posséder de bizarres sobriquets et tout le monde avait son nom de guerre à Sceaux. Cette mode, que les sociétés élégantes de l'époque avaient empruntée aux académies d'Italie, mode déjà de date ancienne et qui devait faire encore longtemps l'amusement de ces réunions galantes, était alors dans toute sa force. C'est ainsi qu'à Fresnes, chez M^{me} de Guénégaud, les hôtes de ce séjour agréable se désignaient entre eux soit par des noms pris dans les romans ou dans la

mythologie, soit par des surnoms baroques. Dans telle autre société, chaque membre devait adopter un nom d'oiseau et s'appelait l'alouette ou le rossignol, la fauvette ou le pinson ; enfin tous les habitués de l'hôtel de Rambouillet se cachaient sous des surnoms dont le *Dictionnaire des précieuses* nous a transmis la clef. A Sceaux, les sobriquets étaient tous de fantaisie et n'étaient pas tenus de se renfermer dans telle ou telle catégorie locale, animale ou végétale ; certains étaient dus soit à quelque aventure, soit à quelque particularité de famille, de tournure physique ou de goût : la plupart provenaient simplement du hasard et étaient absolument inexplicables.

Malezieu s'appelait le *Curé;* l'un de ses fils, le *Cadet Faveresse*, du nom de famille de sa mère (Mme de Malezieu étant une Fauvelle de Faveresse) ; Genest, l'*abbé Pégase*, lorsqu'un retour sur son nez ne le faisait pas dénommer l'*abbé Rhinocéros;* le duc du Maine, le *Garçon;* les princes ses fils, le prince de Dombes et le comte d'Eu, les *Deux garçonnets;* M. le duc, le *baron de Saint-Maur;* le duc de Nevers, *Amphion;* Mme de Nevers, *Diane* ou la *Sylphide de Damas;* Mlle Adélaïde de Nevers, *Api;* le duc d'Albemarle, fils naturel de Jacques II, le *Major;* sa femme, Mlle de Lussan, fille d'honneur de la duchesse, *Geneviève;* Mme d'Artagnan, plus tard maréchale de Montesquiou, la *Voisine,* parce qu'elle demeurait à la porte de Sceaux ; le président de Mesmes, le *Majordome* ou le *Grand artificier;* etc., etc., etc. Enfin, la société tout entière avait adopté le gracieux titre dont on avait surnommé l'essaim d'adorateurs qui se groupaient et tournoyaient autour de Ninon de Lenclos : les *Oiseaux des Tournelles* s'étaient dispersés aux quatre coins de l'horizon ; aux *Oiseaux de Sceaux* de prendre leur volée (1).

La quinzième nuit fut précisément celle qui précéda l'éclipse de soleil du 4 mai 1715. Malezieu, ayant été désigné pour imaginer les di-

(1) Desnoiresterres, *les Cours galantes*, t. IV, p. 5o.

vertissements de cette nuit, ne manqua pas de mettre à profit cette singulière coïncidence, et il le fit avec toute l'insistance d'un savant et d'un astronome. Ses trois intermèdes, versifiés par lui-même et musiqués par Mouret, présentaient — à trois reprises — différentes planètes : Saturne, Jupiter, Mars, Vénus, Mercure, qui se félicitaient à tour de rôle de la faveur que la duchesse accordait à la nuit sur le jour et qui fournissait enfin aux astres du ciel d'autres fidèles servants que les astronomes. Ce triple divertissement, intitulé *la Grande Nuit de l'éclipse,* devait être aussi peu divertissant que possible et distiller un ennui mortel.

Quinze jours après cette soporifique leçon d'astronomie eut lieu la seizième et dernière grande nuit de Sceaux : elle fut célébrée sans roi ni reine, et même sans que personne en eût la présidence. Nous savons pourtant, par son propre témoignage, que c'était Mlle de Launay qui avait composé et versifié les trois intermèdes dont elle se composait : *la Toilette, le Jeu* et *la Comédie,* mais elle n'en paya pas la dépense ; c'est sans doute pour cela qu'elle n'en eut pas la présidence officielle.

La dernière de ces fêtes fut toute de moi, et donnée sous mon nom, quoique je n'en fisse pas les frais. C'étoit le bon Goût réfugié à Sceaux, et président aux diverses occupations de la princesse. D'abord il amenoit les Grâces, qui, en dansant, préparoient une toilette ; d'autres chantoient des airs dont les paroles convenoient au sujet. Cela faisoit le premier intermède. Le second, c'étoient les jeux personnifiés, qui apportoient des tables à jouer, et disposoient tout ce qu'il falloit pour le jeu ; le tout mêlé de danses et de chants par les meilleurs acteurs de l'Opéra. Enfin le dernier intermède, après les reprises achevées, étoient les Ris, qui venoient dresser un théâtre sur lequel fut représentée une comédie en un acte, qu'on m'obligea de faire, faute de trouver aucun poète (car on la voulut en vers) qui acceptât un pareil sujet. C'étoit la découverte que Mme la duchesse du Maine prétendoit faire du carré magique, auquel elle s'appliquoit depuis quelque temps avec une ardeur incroyable. La pièce fut jouée par elle, chacun représentant son propre personnage, ce qui la fit valoir malgré la sécheresse du sujet, et m'auroit fait valoir moi-même, si des événements sérieux n'avoient tout à coup interrompu les divertissements, et effacé jusqu'à leur souvenir [1].

(1) *Mémoires* de Mme de Staal.

Pour témoigner à Mlle de Launay la reconnaissance qu'elle lui avait de cette prodigalité d'esprit, la duchesse lui fit cadeau de son portrait, où elle était représentée en Hébé, selon le goût du temps. La spirituelle femme de chambre remercia sa maîtresse de cette largesse par deux couplets et par un quatrain, qui n'est ni meilleur ni pire, mais plus court :

> Tous les trésors qu'enferme l'univers
> N'égalent point l'excès de ma richesse ;
> J'ai le portrait de ma maîtresse,
> Je ne crains plus, Fortune, tes revers.

Et la duchesse, pour ne pas demeurer en reste d'esprit avec une de ses suivantes, lui répondit sur le même ton :

> Vous me payez avec usure,
> Launay, d'un médiocre don ;
> L'original et la peinture
> Ne valent pas votre chanson.

Si la duchesse avait véritablement pensé ce qu'elle écrivait, il aurait été difficile de pousser plus loin la modestie.

Les « événements sérieux » qui coupèrent court aux fêtes de Sceaux étaient tout simplement les funestes présages de la mort du grand roi, qui devait donner libre carrière à l'ambition des princes légitimés, et surtout du duc du Maine qui, en sa qualité d'aîné, pouvait être appelé à succéder à son père. « Le roi Louis XIV, dit plus loin Mme de Staal, commençoit à dépérir depuis quelque temps : l'on n'en vouloit rien dire et l'on affectoit de n'en vouloir rien croire. Cependant Mme la duchesse du Maine, au milieu des divertissements et des plaisirs qui sembloient l'occuper uniquement, toujours attentive à l'agrandissement de la maison dans laquelle elle étoit entrée, et à l'affermissement de cette grandeur, sentit, dans la conjoncture présente, de quelle importance il étoit

de savoir les dispositions que le roi avoit faites... Le roi, languissant, tomba enfin dangereusement malade. Sa perte annonçoit tant de malheurs à M. le duc du Maine et à sa famille, qu'on ne pensa plus à autre chose. M^me la duchesse du Maine courut à Versailles. La douleur et les inquiétudes succédèrent à la joie et aux plaisirs qui l'avoient suivie jusque-là... »

CHAPITRE V

RETOUR DE LA DUCHESSE A SCEAUX.
VOLTAIRE ET SON *COMTE DE BOURSOUFLE* A ANET.

Il faut bien distinguer les deux périodes successives de cette longue carrière de plaisirs, de cette vie mythologique que Sainte-Beuve appelle ingénieusement une *vie entre deux charmilles* et qu'il divise en deux époques distinctes : la première, celle des espérances, de l'ivresse orgueilleuse et de l'ambition cachée sous les fleurs ; puis la seconde, après le but manqué, après le désappointement et le mécompte, si l'on peut employer ces mots, — car, même après une telle chute, après la dégradation du rang et l'outrage, après la conspiration avortée et la prison, cette incorrigible nature, revenue aux lieux accoutumés, retrouva sans trop d'effort le même orgueil, le même enivrement, le même entêtement de soi, la même faculté d'illusion active et bruyante, de même qu'à soixante-dix ans elle se voyait encore jeune et toujours bergère.

Malezieu composa tant et plus de chansons pour célébrer d'abord le retour de la duchesse à Sceaux, ensuite celui du duc, puis sa propre réinstallation au château. De cette série de pièces de vers faites en son nom ou au nom de la duchesse et toutes plus élogieuses les unes que les autres, il n'y a que quatre vers à retenir pour leur franchise et leur bonne humeur. Le poète indisposé les adressa à la duchesse la première fois qu'elle revint lui faire visite à Châtenay :

> Oui, oui, j'oublie et ma captivité
> Et mes soucis, mes ans, et ma colique.
> Songer convient à soulas et gaieté,
> Quand je revois votre face angélique.

Voltaire écrivait à son tour, à la duchesse, dans le courant de 1727 : « Puissiez-vous mener désormais une vie toujours heureuse, et que la tranquillité de votre séjour de Sceaux ne soit jamais interrompue que par de nouveaux plaisirs ! Les agréments seuls de votre esprit peuvent suffire à faire votre bonheur.

> Dans ses écrits le savant Malezieu
> Joignit toujours l'utile à l'agréable;
> On admira dans le tendre Chaulieu
> De ses chansons la grâce inimitable.
> Il vous fallait les perdre un jour tous deux,
> Car il n'est rien que le temps ne détruise;
> Mais ce beau dieu qui les arts favorise
> De ses présents vous enrichit comme eux,
> Et tous les deux vivent dans Ludovise.

Ce compliment était bon à faire en vers, mais dans la réalité, la duchesse sentait bien quel vide causait dans sa société la disparition de ses fournisseurs attitrés de chansons et de petits vers, de comédies et de ballets. Malezieu était mort le 4 mars de cette année ; morts aussi, et depuis longtemps, Genest et Chaulieu. L'on s'efforça pourtant de combler les vides faits par la mort dans la troupe composante, versifiante et déclamante ; et chacun faisait assaut de zèle pour masquer par cette animation l'absence de ces gais et joyeux compères.

C'est ainsi qu'au mois d'avril 1734, la duchesse put assister, à l'Arsenal, au début d'un nouvel auteur tragique, Pierre de Morand, dont la première tragédie, *Pyrrhus et Teglis,* y fut représentée en son honneur avec un prologue des plus laudatifs ; l'année suivante, cette pièce, deve-

nue simplement *Teglis,* faisait son apparition à la Comédie-Française (19 septembre 1735) et n'y était jouée que onze fois (1). A quelque temps de là, M^me du Maine n'avait qu'à exprimer le désir de voir certaines comédies qui venaient d'être jouées avec grand succès au collège des Quatre-Nations, le 11 août 1738, et tout aussitôt les comédiens amateurs se transportaient à Sceaux pour souscrire à ses vœux. De ces deux pièces, la première était une comédie en trois actes, en vers, *la Vie est un songe,* imitée de Calderon, comme la comédie héroïque de Boissy qui porte le même titre ; et la seconde, aussi en trois actes, était imitée de Plaute et s'appelait *les Captifs.* Elles obtinrent un succès égal à la cour de Sceaux et « elles méritaient certainement cet honneur, dit Léris, par les beautés qui s'y trouvent répandues en grand nombre (2). » L'auteur de ces ouvrages si vantés garda modestement l'anonyme et continua de composer pour le collège des Quatre-Nations.

Mais au moment même où ces jeux dramatiques commençaient à reprendre un peu d'entrain, au moment où l'on ne feignait plus de s'amuser pour s'étourdir, mais où l'on s'amusait réellement, un nouveau deuil vint frapper la duchesse et sa joyeuse société : le 14 mai 1746, le duc du Maine mourut en chrétien, après avoir supporté courageusement, comme un *long martyre,* les douleurs atroces que lui faisait subir un horrible cancer au visage. Un long temps s'écoula avant que la duchesse ne songeât à reprendre ses délassements dramatiques ; elle y revint cependant peu à peu, et ces fêtes théâtrales eurent surtout un grand regain de succès dans le courant de l'année 1747, d'abord au château d'Anet, où la duchesse alla passer une partie de l'été, puis à Sceaux.

Au mois de juillet, la duchesse s'étant rendue à Anet, toute sa compagnie alla l'y retrouver, et les jeux poétiques comme les divertissements dramatiques reprirent de plus belle. Voltaire et M^me du Châtelet lui ren-

(1) De Léris, *Dictionnaire des théâtres,* p. 419 et 451.
(2) *Ibid.*

LA MARQUISE DU CHATELET

D'après le portrait de Nattier, gravé à la manière noire par J. J. Haid.

dirent alors visite, et M^me de Staal, qui était en correspondance suivie avec M^me du Deffand, fait dans ses lettres le plus amusant récit du séjour des nouveaux visiteurs, qu'elle raille sans pitié. Son jugement se résume d'un mot : « Ils se sont fait détester, dit-elle, en n'ayant d'attentions pour personne. » Ces lettres sont doublement curieuses parce qu'elles prouvent sans réplique que Voltaire, malgré son démenti formel, est bien l'auteur de la comédie du *Comte de Boursoufle,* et que cette farce, donnée originairement à Cirey, en 1734, sur le théâtre de M^me du Châtelet, fut rejouée en 1747 au château d'Anet. Au surplus, cet incident dramatique est assez piquant et la correspondance de M^me de Staal assez amusante pour que nous le racontions en détail. Voici donc ce que la femme de chambre de la duchesse écrivait à M^me du Deffand, en juillet 1747 :

Le secret de la du Châtelet est éventé, mais on ne fera pas semblant de l'avoir découvert. Elle voulait jouer ici le petit Boursault (1), le jour de la Saint-Louis, impromptu ; et pour que tout fût prêt, elle était convenue avec Vanture, de faire transcrire les rôles et de les lui envoyer. Ledit Vanture, peu pécunieux, est fort prudent, et considère qu'un tel paquet, par la poste, serait sa ruine. Il a fait demander par Gaya (2), que certains papiers qui devaient lui être envoyés fussent mis sous l'envelopppe de Son Altesse Sérénissime, ce qu'elle a accordé sans information ; mais le paquet étant arrivé, et le souvenir de la demande perdu, ces deux envelopppes ont été déchirées, et tout mis au jour. Cependant on ne pouvait comprendre le fond de ce mystère, que j'ai été obligée d'éclaircir, n'y ayant plus rien à ménager que la contenance de surprise qu'on se promet d'observer. La seconde envelopppe recachetée, le paquet a été remis secrètement à Vanture, qui s'applaudit d'avoir si heureusement concilié l'honnête et l'utile.

Dans sa lettre du mardi 15 août, M^me de Staal raconte ainsi la singulière arrivée des deux voyageurs à Anet :

(1) M^me de Staal veut dire : *le Petit Boursoufle*. Il paraîtrait qu'outre le petit conte du *Comte de Boursoufle,* Voltaire avait composé pour le délassement de ses amis deux comédies, l'une en un acte, l'autre en trois, et qu'on les distinguait familièrement par les titres de *Petit* et *Grand Boursoufle*. Contrairement à l'indication de M^me de Staal, c'est la grande comédie en trois actes qui fut représentée à Anet et qui nous est parvenue sous différents titres.

(2) Le chevalier de Gaya, de la maison de la duchesse du Maine.

M^me du Châtelet et Voltaire, qui s'étaient annoncés pour aujourd'hui, et qu'on avait perdus de vue, parurent hier sur le minuit, comme deux spectres, avec une odeur de corps embaumés qu'ils semblaient avoir apportée de leurs tombeaux. On sortait de table. C'étaient pourtant des spectres affamés; il leur fallut un souper, et qui plus est des lits qui n'étaient pas préparés. La concierge, déjà couchée, se leva à grande hâte. Gaya, qui avait offert son logement pour les cas pressants, fut forcé de le céder dans celui-ci, déménagea avec autant de précipitation et de déplaisir qu'une armée surprise dans son camp, laissant une partie de son bagage au pouvoir de l'ennemi. Voltaire s'est bien trouvé du gîte : cela n'a point du tout consolé Gaya. Pour la dame, son lit ne s'est pas trouvé bien fait; il a fallu la déloger aujourd'hui. Notez que ce lit, elle l'avait fait elle-même, faute de gens, et avait trouvé un défaut de... dans les matelas, ce qui, je crois, a plus blessé son esprit exact que son corps peu délicat; elle a par intérim un appartement qui a été promis, qu'elle laissera vendredi ou samedi pour celui du maréchal de Maillebois, qui s'en va un de ces jours. Il est venu ici en même temps que nous, avec sa fille et sa belle-fille : l'une est jolie, l'autre laide et triste. Il a chassé avec ses chiens un chevreuil et pris un faon de biche : voilà tout ce qui se peut tirer de là. Nos nouveaux hôtes fourniront plus abondamment; ils vont faire répéter leur comédie; c'est Vanture qui fait le comte de Boursoufle; on ne dira pas que ce soient des armes parlantes, non plus que M^me du Châtelet faisant M^lle de la Cochonnière, qui devrait être grosse et courte. Voilà assez parlé d'eux pour aujourd'hui.

Dès le lendemain mercredi, elle ajoutait un *post-scriptum* où elle ne traitait guère mieux les nouveaux arrivés : « ...Nos revenants ne se montrent point de jour, ils apparurent hier à dix heures du soir, je ne pense pas qu'on les voie guère plus tôt aujourd'hui; l'un est à décrire de hauts faits, l'autre à commenter Newton; ils ne veulent ni jouer ni se promener : ce sont bien des non-valeurs dans une société où leurs doctes écrits ne sont d'aucun rapport. »

Cinq jours après, dans sa lettre du 20, M^me de Staal énumérant les allées et venues incessantes des hôtes qui partaient et de ceux qui arrivaient, écrivait à sa célèbre correspondante : « ...C'est le flux et reflux qui emporte nos compagnies et nous en ramène d'autres; les Maillebois, les Villeneuve sont partis; est arrivée M^me du Tour, exprès pour jouer le rôle de M^me Barbe, gouvernante de M^lle de la Cochonnière, et, je crois,

en même temps, servante de basse-cour du baron de la Cochonnière. »
Puis, reprenant le chapitre des deux *revenants,* elle poursuivait ainsi :

M^me du Châtelet est d'hier à son troisième logement : elle ne pouvait plus supporter celui qu'elle avait choisi; il y avait du bruit, de la fumée (il me semble que c'est son emblème). Le bruit, ce n'est pas la nuit qu'il l'incommode, de ce qu'elle m'a dit, mais le jour, au fort de son travail : cela dérange ses idées. Elle fait actuellement la revue de ses principes; c'est un exercice qu'elle réitère chaque année, sans quoi ils pourraient s'échapper, et peut-être s'en aller si loin qu'elle n'en retrouverait pas un seul. Je crois bien que sa tête est pour eux une maison de force, et non pas le lieu de leur naissance; c'est le cas de veiller soigneusement à leur garde. Elle préfère le bon air de cette occupation à tout amusement, et persiste à ne se montrer qu'à la nuit close. Voltaire a fait des vers galants, qui réparent un peu le mauvais effet de leur conduite inusitée.

Les vers galants de Voltaire sont, sans doute, son épître à la duchesse sur la victoire de Lawfeld, remportée par le roi, ou plutôt par le maréchal de Saxe, et surtout ce couplet qui est aussi adressé à la duchesse, en date de cette année :

> Vous en qui je vois respirer
> Du grand Condé l'âme éclatante,
> Dont l'esprit se fait admirer
> Lorsque son aspect nous enchante,
> Il faut que mes talents soient protégés par vous,
> Ou toutes les vertus auront lieu de se plaindre;
> Et je dois être à vos genoux,
> Puisque j'ai des vertus et des grâces à peindre.

Si M^me de Staal accentue et ridiculise un peu les traits de ce tableau, elle n'invente pas, et l'abbé Le Blanc qui, il faut le dire, détestait franchement l'auteur de *la Henriade* et le déchirait à belles dents avec son ami La Chaussée, raconte de semblables bizarreries de la part de Voltaire et de sa charmante amie, lors d'une précédente visite qu'ils avaient faite à la duchesse en son château d'Anet. Il n'est pas du tout fâché de

ne s'y être pas rencontré avec eux, écrit-il à La Chaussée le 18 septembre 1746, car « ils ont fait à leur ordinaire les philosophes et les fous, ils étoient toujours tête à tête. » Ce pauvre abbé Le Blanc, qui demeura toute sa vie abbé, malgré l'esprit et l'entrégent qu'il montra, comme malgré les hautes protections qu'il avait su conquérir, était pour le moment secrétaire de la duchesse du Maine, après avoir appartenu à M. de Nocé comme chapelain, et avoir suivi en Angleterre lord Kingston. L'abbé était déjà homme de théâtre, ayant écrit une tragédie d'*Aben-Saïd*, jouée à la Comédie-Française en 1735, — il ne faut pas le confondre avec son homonyme, l'auteur si souvent cité de *Manco-Capac* et des *Druides*, — mais d'auteur il se fit acteur pour se rendre utile en flattant les goûts de sa maîtresse, et il prit rapidement un vif plaisir à ce nouvel emploi. Dans cette même lettre à La Chaussée, l'abbé-comédien s'informe des débuts de Mlle La Balle, qui venait de paraître à la Comédie-Française, et il reprend aussitôt : « Et cela, je puis vous l'assurer, uniquement par l'intérêt que vous pouvés y prendre. Vous croirez peut-être que c'est à cause de son jolli visage ; mais je suis bien aise de vous avertir que quelque jolli qu'il soit, nous en avons ici qui vallent bien le sien. Je répète un rolle de comédie à une demoiselle qui ne fait que sortir de Saint-Cir ; si vous la voyiés, la tête vous en tourneroit, je vous en avertis... (1) »

Le 24 août, Mme de Staal adressait à la hâte à Mme du Deffand un petit billet où elle lui disait : « Vous n'aurez presque rien de moi, car le temps me manque. Vous saurez seulement que nos deux ombres, évoquées par M. de Richelieu, disparaîtront demain ; il ne peut aller à Gênes sans les avoir consultées : rien n'est si pressant. La comédie qu'on ne devait

(1) Lettre autographe notée dans le catalogue Leverdet du 31 janvier 1854 et publiée par M. Desnoiresterres dans le dernier chapitre de ses *Cours galantes*. Son excellent résumé nous a été d'un utile secours pour retrouver et raconter certains points de détail du séjour de Voltaire à Anet et à Sceaux, durant l'été et l'automne de 1747.

voir que demain sera vue aujourd'hui pour hâter le départ. Je vous rendrai compte du spectacle et des dernières circonstances du séjour ; mais, je vous prie, ne laissez pas traîner mes lettres sur votre cheminée. » Le *Comte de Boursoufle* fut donc joué par la noble société d'Anet le jeudi 24 août 1747 ; et dans sa lettre du dimanche suivant, M^{me} de Staal apprécie ainsi le talent de chacun des interprètes :

> Je vous ai mandé jeudi que nos du Châtelet partaient le lendemain, et que la pièce se jouerait le soir : tout cela s'est fait. Je ne puis vous rendre *Boursoufle* que mincement. M^{lle} de la Cochonnière a si parfaitement exécuté l'extravagance de son rôle, que j'y ai pris un grand plaisir. Mais Vanture n'a mis que sa propre fatuité au personnage de Boursoufle, qui demandait au-delà ; il a joué naturellement dans une pièce où tout doit être aussi forcé que le sujet. Paris a joué en honnête homme le rôle de Maraudin, dont le nom exprime le caractère. Motel a bien fait le baron de la Cochonnière, Destillac un chevalier, Duplessis un valet. Tout cela n'a pas mal été, et l'on peut dire que cette farce a été bien rendue ; l'auteur l'a anoblie d'un prologue qu'il a joué lui-même et très bien, avec notre Dutour, qui, sans cette action brillante, ne pouvait digérer d'être M^{me} Barbe ; elle n'a pas su se soumettre à la simplicité d'habillement qu'exigeait son rôle, non plus que la principale actrice, qui, préférant les intérêts de sa figure à ceux de la pièce, a paru sur le théâtre avec tout l'éclat et l'élégante parure d'une dame de la cour : elle a eu sur ce point maille à partir avec Voltaire ; mais c'est la souveraine, et lui l'esclave.

Le prologue ajouté par Voltaire en l'honneur de la duchesse, où il qualifiait d'ailleurs sa comédie de « vieille rapsodie, » et où se trouvaient quatre vers élogieux à l'adresse de M^{me} de Staal, se terminait par cette réplique du poète, dont l'intention est assez claire :

> Allons, soumettons-nous : la résistance est vaine,
> Il faut bien s'immoler pour les plaisirs d'Anet.
> Vous n'êtes dans ces lieux, messieurs, qu'une centaine :
> Vous me garderez le secret.

L'auteur avait donc grand'peur que cette farce, qu'il regardait comme indigne de lui, ne vînt à transpirer dans le public et surtout à être repré-

sentée. Dans sa lettre du 30 août, M^{me} de Staal tourne en ridicule les minutieuses précautions qu'on lui recommande de prendre pour tenir secret ce fruit de la muse émancipée de Voltaire, mais elle s'efforce auparavant de décider M^{me} du Deffand à se rendre à Anet :

> ... On vous garde un bon appartement ; c'est celui dont M^{me} du Châtelet, après une revue exacte de toute la maison, s'était emparée. Il y aura un peu moins de meubles qu'elle n'y en avait mis, car elle avait dévasté tous ceux par où elle avait passé, pour garnir celui-là. On y a retrouvé six ou sept tables ; il lui en faut de toutes les grandeurs, d'immenses pour étaler ses papiers, de solides pour soutenir son nécessaire, de plus légères pour les pompons, pour les bijoux, et cette belle ordonnance ne l'a pas garantie d'un accident pareil à celui qui arriva à Philippe II, quand, après avoir passé la nuit à écrire, on répandit une bouteille d'encre sur ses dépêches. La dame ne s'est pas piquée d'imiter la modération de ce prince ; aussi n'avait-il écrit que sur des affaires d'État, et ce qu'on lui a barbouillé, c'était de l'algèbre, bien plus difficile à remettre au net.
>
> En voilà trop sur le même sujet, qui doit être épuisé ; je vous en dirai pourtant encore un mot et ce sera fini. Le lendemain du départ, je reçois une lettre de quatre pages, de plus un billet dans le même paquet, qui m'annonce un grand désarroi. M. de Voltaire a égaré sa pièce, oublié de retirer les rôles, et perdu le prologue ; il m'est enjoint de retrouver le tout, d'envoyer au plus vite le prologue, non par la poste, *parce qu'on le copierait*, de garder les rôles, crainte du même accident, et d'enfermer la pièce sous *cent clefs*. J'aurais cru un loquet suffisant pour garder ce trésor ! J'ai bien et dûment exécuté les ordres reçus.

Voltaire n'avait que trop raison de craindre les ruses et les manœuvres des gens, libraires ou comédiens, intéressés à se procurer coûte que coûte cette pièce pour la publier à l'étranger ou pour la représenter ; car toutes ces précautions dont M^{me} de Staal raillait si bien l'exagération furent inutiles et n'empêchèrent pas que le manuscrit du *Comte de Boursoufle* ne fût soustrait à Voltaire ou copié à son insu. Il fut publié à Vienne, en 1761, sous le titre supposé de *l'Échange ;* et, — qui pis est, — le lundi 26 janvier de la même année, les Comédiens italiens le représentaient en plein Paris, sous le troisième titre de *Quand est-ce qu'on me marie ?*

L'abbé Aubert et Meusnier de Querlon n'en parlent pas dans leurs journaux, mais *le Mercure* juge ainsi cette pièce qualifiée de *facétie nouvelle* sur l'affiche : « Le premier acte de cette pièce disposait les spectateurs au jugement le plus avantageux. A l'exception de la burlesque analogie des noms de tous les personnages, au lieu d'une facétie, tout annonçait une bonne comédie, écrite du meilleur ton et remplie de ces traits heureux qui, sous le masque de la plaisanterie, produisent d'excellentes maximes de morale, et peignent des vices et des ridicules bien vus. Mais, dans les deux autres actes, il semble que l'esprit de l'auteur (quel qu'il soit) trop accoutumé au bon genre, se soit refusé à remplir le titre de *facétie;* quelques efforts qu'on ait faits pour l'y contraindre. Au moyen de quoi, rien n'a paru moins facétieux au public que le reste de cette pièce, dont le mérite du premier acte lui faisait regretter la chute, et que l'on serait fondé à croire de deux mains différentes. »

Dès qu'il apprit que la Comédie italienne se préparait à jouer son *Comte de Boursoufle,* Voltaire sortit des gonds et ressentit ou simula la plus vive indignation, — car, avec lui, on ne savait jamais à quoi s'en tenir, — et le jour même où avait lieu la première représentation, le 26 janvier, il écrivait de Ferney à d'Argental : « Est-il vrai qu'on joue aux Italiens une parade intitulée *le Comte de Boursoufle,* sous mon nom? Justice! Justice! Puissances célestes, empêchez cette profanation, ne souffrez pas qu'un nom que vous avez toujours daigné aimer soit prostitué dans une affiche de la Comédie italienne! J'imagine qu'il est aisé de leur défendre d'imputer, dans les carrefours de Paris, à un pauvre auteur, une pièce dont il n'est pas coupable. »

Voltaire ne s'en tint pas là et adressa au *Mercure* un démenti formel, dans lequel il osait bien dire : « Je suis le contraire du geai de la fable qui se parait des plumes du paon. Beaucoup d'oiseaux qui n'ont peut-être du paon que la voix, prennent plaisir à me couvrir de leurs propres plumes, je ne puis que les secouer et faire mes protestations que je con-

signe dans votre greffe de littérature. » Nous savons aujourd'hui ce que valent ces protestations indignées, dont Voltaire était coutumier : témoin *la Pucelle, Candide,* et tant d'autres écrits qu'il démentit avec une égale ardeur.

Du reste, *Quand est-ce qu'on me marie?* reçut un très médiocre accueil à la Comédie italienne et disparut rapidement de l'affiche. Un siècle et un an plus tard, le 28 janvier 1862, le théâtre de l'Odéon fit une reprise très heureuse de cette comédie sous le double titre de *le Comte de Boursoufle ou M^{lle} de la Cochonnière* (1). A défaut des comédiens italiens de 1761, que nous n'avons pas pu retrouver, nous mettrons en regard les interprètes de Cirey (1734), ceux d'Anet (1747), et enfin ceux de l'Odéon : on verra que les premiers ne sont pas les moins illustres.

Le comte de Boursoufle...	Vanture.	Thiron.
Le Chevalier, son frère...	Destillac.	Fassier.
Le baron de la Cochonnière.	Motel.	Saint-Léon.
M^{lle} Thérèse, sa fille.... M^{me} du Chatelet (2).	M^{me} du Chatelet.	M^{lle} Delahaye.
Maraudin, intrigant......	Paris.	Romanville.
M^{me} Barbe, gouvernante...	M^{me} Dutour.	M^{me} Beuzeville.
Le Bailli.........		Fréville.
Pasquin, valet du chevalier. Voltaire.	Duplessis.	Roger.
Colin, valet du baron....		Brizard.

(1) Outre ces quatre titres : *le Comte de Boursoufle, l'Échange, Quand est-ce qu'on me marie?* et *M^{lle} de la Cochonnière,* cette comédie reçut, en 1826, le nouveau sous-titre : *les Agréments du droit d'aînesse.* C'était le libraire Renouard qui avait eu cette idée pour combattre les tentatives acharnées des esprits rétrogrades, qui voulaient remettre en honneur le droit ou plutôt le privilège d'aînesse, aboli par la Révolution. Certains commentateurs de Voltaire disent ou laissent croire que la *Thérèse* dont il parle dans une lettre à M^{lle} Dumesnil, serait M^{lle} *Thérèse de la Cochonnière,* qu'il aurait présentée aux Français et retirée avant la représentation d'après le conseil de d'Argental. Cela ne peut pas être, d'abord parce qu'on a retrouvé un court fragment de cette comédie de *Thérèse* qui n'a aucun rapport avec *le Comte de Boursoufle,* et ensuite parce que, cette lettre à M^{lle} Dumesnil étant du 4 juillet 1743 Voltaire n'aurait eu aucune raison de demander le secret aux spectateurs d'Anet, alors que tous les Comédiens français auraient connu sa pièce et en auraient pu parler.

(2) La marquise du Châtelet joua M^{lle} de la Cochonnière comme une vraie comédienne s'il faut en croire ce que Voltaire écrit au duc de Richelieu.

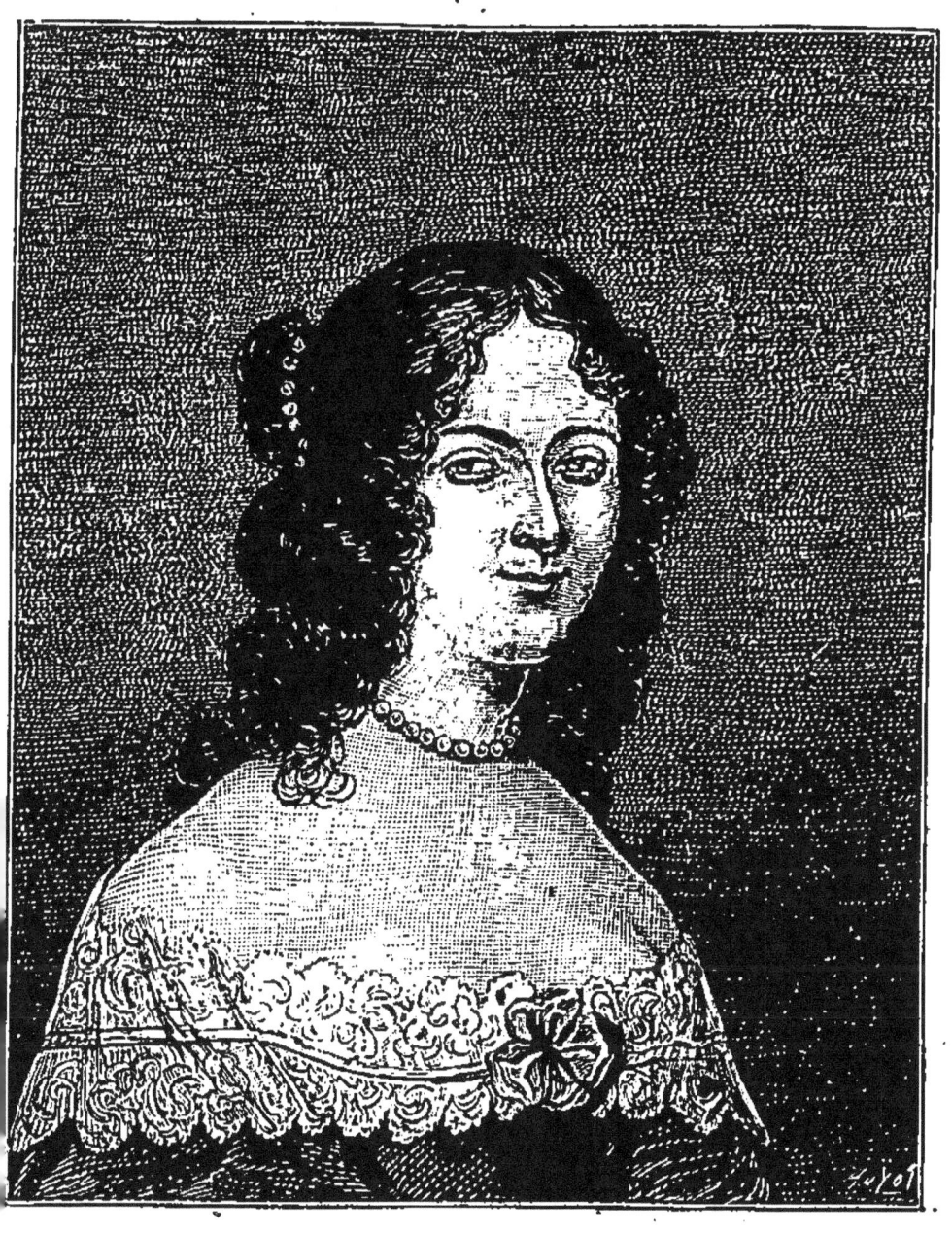

MADAME DE STAAL.

D'après un portrait de Mignard, gravé par Robinson.

Les spectacles continuèrent à Anet, même après le départ du poète et de la jeune première; car Mme de Staal mandait encore à Mme du Deffand le jeudi 6 septembre : « On a joué, la semaine passée, nos vieilles comédies; on nous en promet de toutes neuves, dont je vous rendrai compte, si compte il y a à rendre. » Et en effet, dix jours n'étaient pas écoulés qu'elle lui écrivait (dimanche 17) : « ... On joua hier *la Mode* (1), en vérité, fort bien, et à la suite une pièce de Senneterre assez bouffonne. Duplessis, habillé en vieille, joua très plaisamment la baronne du Goulay. La connaissez-vous? C'est une bonne figure : son ajustement, son chant, sa danse, la rendirent très comique. Les facéties ont un succès plus sûr et bien plus général que les choses plus travaillées; mais n'en fait pas qui veut : il me serait aussi impossible de faire une jolie farce qu'une belle tragédie. »

Ces jeux dramatiques furent interrompus tout à coup par la mort subite de Mlle de Nevers, alors duchesse d'Estrées, Diane-Adélaïde-Philippe Mancini-Mazarini, cette spirituelle, gourmande et galante Api, l'une des plus charmantes actrices des *Grandes Nuits*, l'amie inséparable de la duchesse, et qui était devenue comme l'intendante de ses plaisirs, depuis le trépas irréparable de Malezieu (2). « On enterre ici, cette après-dînée,

(1) Cette *Mode* peut être la propre comédie de Mme de Staal, ou bien celle de Fuzelier, en un acte, en prose, jouée originairement à la Comédie italienne le 21 mai 1719.

(2) Voici comment de Luynes annonce et cherche à expliquer cette mort presque foudroyante : « On apprit avant-hier la mort de Mme la duchesse d'Estrées (Mancini), sœur de M. le duc de Nevers; elle étoit intime amie de Mme la duchesse du Maine, et passoit la plus grande partie de sa vie à Sceaux et à Anet. C'est à Anet qu'elle est morte, la nuit du 27 au 28; elle se trouva extrêmement mal à minuit et perdit connoissance; on vint avertir Mme la duchesse du Maine, qui y monta. La connoissance ne revint point; elle mourut à quatre heures du matin. Elle avoit fait une chute considérable trois semaines auparavant sur l'escalier d'Anet; quoiqu'elle crût que sa tête n'avoit point porté et que malgré cela elle eût cependant été saignée sur-le-champ, on a prétendu qu'elle pouvoit être morte des suites de cette chute. Mme la duchesse du Maine, dans la lettre qu'elle a écrite à M. de Lassay, paraît ne pas douter que ce ne soit une apoplexie. Mme la duchesse d'Estrées étoit d'une taille qui pouvait lui donner lieu de craindre cet accident; d'ailleurs extrêmement gourmande et mangeant beaucoup; elle avoit au moins soixante ans; il est certain qu'elle avoit quelques années de moins

cette pauvre duchesse d'Estrées, écrit M^me de Staal le dimanche 1^er octobre ; et puis la toile sera baissée, on n'en parlera plus. » On en parla si peu que, moins de huit jours après, la duchesse n'aurait pas été fâchée de voir recommencer les spectacles.

M^me de Staal disait à ce propos, le 8 octobre : « J'ai bien cru, ma reine, que le remède de dissipation que nous croyions nécessaire pour tempérer nos frayeurs, ne serait pas généralement approuvé. Il est pourtant vrai qu'on n'a joué aucune comédie depuis l'affreux spectacle que nous avons vu ; mais je ne vous réponds pas qu'avant notre départ nous ne revoyions la farce de M. de Senneterre. Heureusement pour moi, je n'y prends ni n'y mets : je gémis, je m'étonne encore, et ne puis remédier à rien. Il faut convenir que nous allons un peu au delà de l'humaine nature. Je vois d'ici ma pompe funèbre : si le regret est plus grand, les ornements seront en proportion. Que nous importe? Il faut toujours bien faire, et ne s'embarrasser que de cela. » Mais deux jours après, elle s'empresse d'ajouter : « Nous n'aurons point de comédies, j'en suis fort aise ; car j'adopte la leçon que fait Arnolphe à Alain et à Georgette. »

Cette fois, ce fut bien tout et le rideau tomba sur ce lugubre spectacle d'une femme expirant tout à coup, au milieu de la nuit, à moitié étendue sur son lit, entourée d'une brillante société que cette fatale nouvelle de mort a troublée au milieu du jeu et qui est montée du salon à la chambre mortuaire, tenant encore en main dés, cartes et cornets.

que son frère, et M. de Nevers en a près de soixante et onze. » (*Mémoires* du duc de Luynes, 1^er octobre 1747.)

CHAPITRE VI

LA HAUTE COMÉDIE ET LE GRAND OPÉRA A SCEAUX.
VOLTAIRE DISGRACIÉ ET GRACIÉ.

La duchesse revint à Sceaux vers la fin d'octobre, et les fêtes y reprirent leur cours à l'approche de l'hiver, sans qu'on déplorât davantage la disparition subite de la malheureuse Api, encore si charmante malgré ses soixante ans. Voltaire et Mme du Châtelet étaient toujours de la fête, mais leur séjour à Sceaux ne devait pas être de longue durée. Voltaire se trouvait cette fois occuper précisément l'ancien logement de Sainte-Aulaire, que la duchesse, dans ses goûts de galanterie pastorale, appelait *son berger;* or le berger, ayant presque atteint la centaine, était mort depuis cinq ans (1). Ce simple rapprochement inspira à Voltaire ce gracieux sixain :

> J'ai la chambre de Sainte-Aulaire
> Sans en avoir les agréments ;
> Peut-être à quatre-vingt-dix ans
> J'aurai le cœur de sa bergère :
> Il faut tout attendre du temps,
> Et surtout du désir de plaire!

Le valet de chambre et secrétaire de Voltaire, Longchamp, après

(1) « M. de Sainte-Aulaire mourut lundi dernier, écrit Luynes le jeudi 20 décembre 1742; il a reçu tous ses sacrements. M. de Vernage étoit son médecin ; il lui disoit qu'il ne songeât point à le guérir, qu'il y avoit déjà quelque temps qu'il étoit las de vivre, qu'il n'étoit plus bon à rien ; cependant, quand on lui dit que la religion demandoit que l'on fît ce qu'il étoit

avoir tenu compagnie à son maître pendant les deux grands mois qu'il était resté caché au château de Sceaux pour se soustraire au courroux des ennemis puissants que lui avaient faits sa clairvoyance et sa vivacité de langue au jeu de la reine à Fontainebleau, raconte brièvement dans ses *Mémoires* le redoublement de mouvement et de plaisirs qui se produisit à Sceaux, lorsque Mme du Châtelet, ayant réussi à étouffer l'affaire et à apaiser les insultés en les désintéressant, vint retrouver Voltaire chez la duchesse et lui annonça qu'il pouvait enfin sortir au grand jour.

Cela nous réjouit fort, dit Longchamp, mais ne nous permit pas de retourner encore à Paris. Mme du Maine exigea que Mme du Châtelet et M. de Voltaire restassent à Sceaux et y augmentassent la nombreuse et brillante compagnie qui s'y trouvait. Dès lors, on ne s'occupa d'autre chose dans le château qu'à imaginer des fêtes pour Mme la duchesse du Maine. Chacun était jaloux d'y prendre part et de contribuer aux plaisirs de cette illustre protectrice des beaux-arts. On s'imagine bien que Mme du Châtelet et M. de Voltaire ne furent pas les derniers à se distinguer dans ce concours. Les divertissements furent variés chaque jour. C'étaient la comédie, l'opéra, les bals, les concerts. Entre autres comédies, on joua *la Prude*, que Mme du Maine avait déjà vu représenter sur son théâtre d'Anet. Mme du Châtelet, Mme de Staal et M. de Voltaire y prirent des rôles. Avant la représentation, il vint sur la scène et y prononça un nouveau prologue analogue à la circonstance. Parmi les opéras, on vit quelques actes détachés de Rameau, la pastorale d'*Issé*, de M. de Lamotte, mise en musique par M. Destouches; l'acte de *Zélindor, roi des sylphes*, paroles de M. de Montcrif, musique de MM. Rebel et Francœur. Des seigneurs et des dames de la cour de Mme du Maine y remplissaient les principaux rôles; Mme du Châtelet, aussi bonne musicienne que bonne actrice, s'acquitta parfaitement du rôle d'Issé et de celui de Zerphi, dans *Zélindor*. Elle joua encore mieux, s'il est possible, le rôle de Fanchon dans *les Originaux*, comédie de

possible pour prolonger ses jours, il prit les remèdes qu'on lui donnoit. Il est mort d'une petite fièvre, dans sa cent-unième année..... Il avoit beaucoup d'esprit, un caractère doux et complaisant, un tour de galanterie fort aimable. Il faisoit de très jolis vers avec beaucoup de facilité. Il étoit fort attaché à Mme la duchesse du Maine; il l'appeloit *sa bergère*, elle l'appeloit *son berger*. Avec l'air toujours mourant, il avoit cependant une santé assez égale : il mangeoit à toutes les heures, veilloit tant qu'on vouloit. Il venoit d'arriver depuis peu de temps du Limousin, c'étoit le second voyage qu'il y faisoit depuis cinq ou six ans; il n'y a qu'un ou deux ans qu'il montoit encore à cheval et alloit à la chasse du lièvre. »

M. de Voltaire, faite et jouée précédemment à Cirey. Ce rôle semblait avoir été fait exprès pour elle; sa vivacité, son enjouement, sa gaieté s'y montraient d'après nature. Ses talents dans toutes ces pièces étaient fort bien secondés par ceux de M. le vicomte de Chabot, de MM. le marquis d'Asfeld, le comte de Croix, le marquis de Courtanvaux, etc. D'autres seigneurs tenaient bien leur place dans l'orchestre avec quelques musiciens venus de Paris. Des ballets furent exécutés par les premiers sujets du théâtre de l'Opéra, et M. de Courtanvaux, excellent danseur, se faisait encore remarquer à côté d'eux. On y vit, au nombre des danseuses, Mlle Guimard, à peine âgée de treize ans, et qui commençait à faire parler de ses grâces et de ses talents (1).

De ces deux premiers sujets de la danse, l'un, M. de Courtanvaux, faisait briller sa science chorégraphique sur plusieurs scènes princières, et il charmait en même temps par ses gracieux ébats la veuve d'un duc et la maîtresse d'un roi. Précisément à cette époque, il occupait, par droit de conquête et par droit de naissance, la place de premier danseur en tous genres au théâtre royal des Petits Cabinets, que la marquise de Pompadour venait d'organiser moins pour son propre plaisir que pour celui du roi, et dont elle était à la fois la première chanteuse, la première actrice, la première danseuse et la directrice souveraine. Quant à Mlle Guimard, il est au moins douteux qu'elle ait pu, malgré son extrême précocité en divers genres, danser à Sceaux en l'automne de 1747. Longchamp, qui écrivait sans doute de mémoire et longtemps après les événements, puisque son livre ne parut qu'en 1826, est souvent sujet à caution, et, notamment sur le sujet qui nous occupe, il se trompe du tout au tout. M. Desnoiresterres le fait très bien observer, acte de baptême en main : Marie-Magdeleine Guimard, fille de Fabien Guimard, inspecteur des manufactures de toiles de Voiron, en Dauphiné, naquit le 17 septembre 1745, à Paris, sur la paroisse Bonne-Nouvelle. Elle avait donc deux

(1) Longchamp, *Mémoires sur Voltaire*, 1826, art. 6. — Le théâtre de Sceaux se trouvait au premier étage du château, en montant par le grand escalier, dans une galerie pareille au rez-de-chaussée, et au milieu de laquelle, plus tard, on disposa l'appartement de la duchesse de Chartres, qui avait un grand et beau balcon donnant sur les parterres.

ans et non treize en 1747, et ce n'est pas à cet âge que l'enfant le plus aimable fait déjà parler de ses grâces et de ses talents.

Reprenons une par une les différentes pièces indiquées plus haut par Longchamp. La prétendue comédie des *Originaux* est inconnue dans les œuvres de Voltaire ; mais, à en juger par le nom de l'héroïne Fanchon, qui semble être une nouvelle transformation de Thérèse et de Goton, il est plus que probable que ce titre nouveau était simplement une cinquième appellation d'une même comédie, le *Comte de Boursoufle*. L'opéra de *Zélindor, roi des sylphes,* est, en effet, de Paradis de Moncrif pour le poème, et la musique en a été composée par Rebel et Francœur. Cet opéra-ballet, en un acte et un prologue, obtint un franc succès lorsqu'il fut joué, d'abord à Versailles le 17 mars 1745, et ensuite à Paris le 10 août de la même année, avec l'acte de *la Provençale;* il entra souvent dans la composition des spectacles où ne figuraient que des fragments, et fut repris presque régulièrement chaque année jusqu'en 1754, époque à laquelle la vogue en fut consacrée par une amusante parodie de Panard, Favart et Laujon, *Zéphire et Fleurette*. L'année précédente, au mois de mars 1753, ce petit opéra avait eu l'honneur d'être chanté sur le théâtre des Petits Cabinets par Mme de Pompadour, Mme de Marchais et le comte de Clermont. Les trois interprètes du rôle de Zirphée à l'Opéra, à Sceaux et à Bellevue furent donc Mlle Chevalier, la marquise du Châtelet et Mme de Marchais (1).

Le grand opéra héroïque en cinq actes de Lamotte et Destouches, *Issé*, était de beaucoup antérieur, ayant été joué pour la première fois à l'Opéra en 1698. En abordant le magnifique rôle de l'héroïne, illustré par Mlles Le Rochois et Desmâtins, et que Mme de Pompadour devait chanter deux ans après sur son propre théâtre, Mme du Châtelet se heurtait au souvenir toujours vivant de deux des plus célèbres actrices de

(1) Pour la double distribution complète de cet opéra à Paris et à Bellevue, on la trouvera plus loin, dans la partie relative au Théâtre de Mme de Pompadour.

notre Académie de musique, et elle se tira, paraît-il, à son honneur de cette redoutable épreuve. Voltaire, qui se tenait toujours prêt à chanter les louanges de sa belle maîtresse, — son témoignage ne suffirait pas à nous prouver le talent vocal et tragique de la marquise, — décocha deux compliments en vers, dont le premier était imité d'un charmant dizain de Marot à Diane de Poitiers, et le deuxième une amusante parodie de la célèbre sarabande d'*Issé* :

> Être Phébus aujourd'hui je désire
> Non pour régner sur la prose et les vers,
> Car à du Maine il remet cet empire;
> Non pour courir autour de l'univers,
> Car vivre à Sceaux est le but où j'aspire;
> Non pour tirer des accords de sa lyre,
> De plus doux chants font retentir ces lieux;
> Mais seulement pour voir et pour entendre
> La belle Issé qui pour lui fut si tendre,
> Et qui le fit le plus heureux des dieux.
>
> Charmante Issé, vous nous faites entendre
> Dans ces beaux lieux les sons les plus flatteurs;
> Ils vont droit à nos cœurs :
> Leibnitz n'a point de monade plus tendre,
> Newton n'a point d'xx plus enchanteurs,
> A vos attraits on les eût vus se rendre;
> Vous tourneriez la tête à nos docteurs :
> Bernouilli dans vos bras,
> Calculant vos appas,
> Eût brisé son compas.

La chute est jolie, mais passablement indiscrète.

Il n'y avait rien là cependant qui dût déplaire à M^{me} du Châtelet, car la belle dame fut tellement enchantée de son succès dans le rôle d'Issé, qu'elle colporta par la suite cet opéra en province et alla le jouer dans différents châteaux. « On me mandait hier de Lunéville, écrit peu après

le duc de Luynes, que M^me du Châtelet, qui a déjà joué à Sceaux l'opéra d'*Issé*, vient de rejouer ce même rôle à Lunéville avec M^me de Lutzelbourg. Elle est partie au commencement de cette année pour aller dans ses terres, en Champagne, avec M^me la marquise de Boufflers et M. de Voltaire; et de là elle est allée à la cour du roi de Pologne (1).

Après l'opéra vint la comédie, et l'on joua, le 15 décembre 1747, une nouvelle pièce de Voltaire, *la Prude*, imitée par lui ou plutôt esquissée d'après la fameuse comédie en vers, intitulée *Plain dealer, l'Homme au franc parler*, que Wicherley avait dédiée sans difficulté à la plus fameuse appareilleuse de Londres, au temps de Charles II. Avant le commencement du spectacle, Voltaire parut sur le théâtre pour adresser à la châtelaine un prologue qui avait au moins le mérite de la brièveté et qui concluait ainsi :

> On peut bien, sans effronterie,
> Aux yeux de la raison jouer la pruderie :
> Tout défaut dans les mœurs à Sceaux est combattu :
> Quand on fait devant vous la satire d'un vice,
> C'est un nouvel hommage, un nouveau sacrifice,
> Que l'on présente à la vertu (2).

(1) *Mémoires du duc de Luynes*, 18 février 1748.

(2) Malgré l'affirmation contraire de Longchamp, malgré ce qu'on lit dans beaucoup d'ouvrages et dans la plupart des éditions de Voltaire, il nous paraît certain que *la Prude* n'avait pas été jouée à Anet en août 1747 et que la représentation donnée à Sceaux en décembre fut réellement la première. D'abord Voltaire et son amie, pressés d'aller souhaiter bon voyage au duc de Richelieu qui partait pour Gênes, n'avaient pu rester que dix jours à Anet. Or ç'eût été bien de la besogne pour des comédiens amateurs que d'apprendre et de jouer en si peu de temps deux nouveautés aussi considérables que *la Prude* et *le Comte de Boursoufle*. De plus, M^me de Staal n'aurait pas manqué de parler longuement à M^me du Deffand d'une pièce aussi importante, surtout qu'elle y jouait un rôle. Enfin, le prologue ou dialogue entre Voltaire et M^me Dutour qu'on ajoute souvent au véritable prologue de *la Prude* (le monologue de Voltaire) convient aussi mal à *la Prude* qu'il convient bien à *Boursoufle* : Voltaire y demande, en effet, le secret aux auditeurs, et il n'avait aucune raison de cacher *la Prude*, tandis qu'il en avait d'excellentes pour tenir secret son *Comte de Boursoufle*. Toutes ces raisons réunies nous semblent détruire complètement l'erreur accréditée jusqu'ici, et permettent d'assurer que *la Prude* fut jouée pour la première fois à Sceaux le 15 décembre 1747.

Veüe du Chateau de Seaux du côté de la Grande avenüe prise a la premiere grille.
Les fossés la grille d'honneur, les deux grands pavillons des gardes et les deux petits, surmontés de groupes d'animaux combattants, attribués à Coysevox, existent encore aujourd'hui, ainsi que l'orangerie dont on voit la dernière fenêtre sur la gauche.

Ce séjour d'automne à Sceaux, commencé sous d'aussi heureux auspices pour Voltaire et la belle marquise du Châtelet, se termina brusquement par un fâcheux esclandre qui les contraignit de partir au plus vite, et c'est précisément cette représentation de *la Prude*, donnée le 15 décembre, qui provoqua cet incident regrettable entre la duchesse et deux de ses hôtes les plus brillants. Le duc de Luynes s'est chargé de raconter, dans ses *Mémoires,* en date du 18 décembre 1747, la série des fêtes qui se donnèrent à cette époque au château de Sceaux et la singulière découverte qui les vint brusquement terminer.

Depuis environ trois semaines on a joué à Sceaux différentes comédies; on y a même joué deux fois un opéra qui est celui d'*Issé*. M^me la duchesse du Maine a de tous les temps aimé qu'on lui donnât des fêtes chez elle. C'étoit M^me de Malause (Maniban) qui s'étoit chargée de faire les frais de celle-ci pour l'opéra. Il n'y avoit de femmes qui jouassent que M^me du Châtelet et M^me de Jaucourt, dont j'ai parlé ci-dessus à l'occasion de sa présentation. La prodigieuse affluence de monde qu'il y eut à la première représentation avoit déjà importuné M^me la duchesse du Maine, et ce ne fut qu'avec peine qu'elle consentit à la seconde représentation. Dans ces deux représentations, M^me du Châtelet joua et chanta assez bien; mais l'importunité de la foule n'étant pas moins grande à la seconde qu'à la première, M^me la duchesse du Maine se détermina à ne plus laisser jouer que des comédies; ce dernier arrangement ne s'est pas soutenu longtemps. A la dernière comédie, il y a cinq ou six jours, il y eut un monde si affreux, que M^me la duchesse du Maine a été dégoûtée de pareils spectacles. Elle voulut voir les billets qui avoient été envoyés; elle trouva qu'ils étoient indécents par rapport à elle; on en jugera par la copie d'un de ces billets qui sera mis à la marge de cet article, si je peux l'avoir.

De Luynes put, en effet, se procurer une de ces invitations, et voici quelle en était la teneur :

De nouveaux acteurs représenteront, vendredi 15 décembre, sur le théâtre de Sceaux, une comédie nouvelle en vers et en cinq actes.

Entre qui veut, sans aucune cérémonie; il faut y être à six heures précises et donner ordre que son carrosse soit dans la cour à sept heures et demie, huit heures. Passé six heures, la porte ne s'ouvre à personne.

Cette façon d'agir était vraiment singulière de la part de gens qui

étaient simplement reçus en amis à Sceaux et qui n'avaient aucun ordre à y donner ; mais il n'y a rien non plus dans ces billets qui puisse confirmer la nouvelle donnée par le marquis d'Argenson dans ses *Mémoires* avec son irascibilité et son aigreur habituelles.

« Mme la marquise du Châtelet et Voltaire, écrit-il le 21 décembre 1747, ont été chassés de la cour de Sceaux à cause des invitations qu'ils faisaient à leurs pièces ; il y a cinq cents billets d'invitation où Voltaire offrait à ses amis, pour plus agréable engagement, qu'on ne verrait pas Mme la duchesse du Maine. »

Il n'y avait, comme on peut voir, rien de semblable dans ces lettres d'invitation, dont la rédaction marquait bien un sans-gêne incroyable, mais qui ne contenait rien de personnel contre la duchesse. Elle en dut être surprise, mais nullement mortifiée dans son amour-propre de femme ou de comédienne ; elle put donc marquer à ses hôtes combien un semblable procédé l'avait froissée et leur faire entendre qu'ils feraient bien de quitter sa maison, mais elle ne dut pas les jeter brutalement à la porte. Mettons qu'elle s'arrangea pour les poliment congédier ; mais elle ne les chassa pas.

Voltaire était trop adroit courtisan pour demeurer longtemps en disgrâce, et moins d'un an après ce départ précipité, il s'efforçait de reconquérir les faveurs de la duchesse à force d'adulations. Il prenait pour cela le bon moyen, en mettant à exécution certaine idée favorite de Mme du Maine, qu'il avait longtemps négligée comme inutile et qu'il accueillait avec empressement, alors qu'elle pouvait l'aider à rentrer en grâce. Il écrivit donc, sous l'inspiration de sa protectrice, une tragédie nouvelle, destinée à venger Cicéron, pour lequel elle nourrissait une profonde admiration, du mépris de Crébillon et des outrages qu'il lui avait adressés dans son *Catilina*. Deux ans n'étaient pas écoulés depuis sa fuite de Sceaux, que Voltaire prenait prétexte de l'achèvement de cette tragédie pour renouer correspondance avec celle qui l'avait congédié, et il écrivait

de Lunéville, en date du 14 août 1749, une lettre des plus adulatrices qui devait lui valoir un pardon entier et définitif.

Madame,

Votre Altesse Sérénissime est obéie, non pas aussi bien, mais du moins aussi promptement qu'elle mérite de l'être. Vous m'avez ordonné *Catilina*, et il est fait. La petite-fille du grand Condé, la conservatrice du bon goût et du bon sens, avait raison d'être indignée de voir la farce monstrueuse du *Catilina* de Crébillon trouver des approbateurs. Jamais Rome n'avait été plus avilie, et jamais Paris plus ridicule. Votre belle âme voulait venger l'honneur de la France; mais j'ai bien peur qu'elle n'ait remis sa vengeance en d'indignes mains. Je ne réponds, madame, que de mon zèle, il a été peut-être trop prompt. Je me suis tellement rempli l'esprit de la lecture de Cicéron, de Salluste et de Plutarque, et mon cœur s'est si fort échauffé par le désir de vous plaire, que j'ai fait la pièce en huit jours; je suis épouvanté de cet effort; il n'est pas croyable, mais il a été fait pour madame la duchesse du Maine.

..... Madame du Châtelet me flatte que Votre Altesse trouvera *Catilina* le moins mauvais de mes ouvrages; je n'ose m'en flatter. Je le souhaite pour l'honneur des lettres si indignement déshonorées; et il faut, de plus, qu'un ouvrage fait par vos ordres soit bon. Mais enfin que mon obéissance et mon zèle me tiennent lieu de quelque chose. Protégez donc, madame, ce que vous avez créé.

On m'apprend que votre protection nous donne l'abbé Le Blanc pour confrère à l'Académie. Il vous est plus aisé, madame, de donner une place au mérite que de donner le talent nécessaire pour faire *Catilina*.

Le poète continue sur ce ton durant plusieurs lettres, entassant les louanges les plus hyperboliques et les éloges les plus prodigieux sans crainte de fatiguer sa protectrice dont il connaît l'incommensurable vanité, mais ce n'était pas sans de bonnes raisons à lui connues qu'il faisait une pareille dépense de flatterie et d'obséquiosité. Il l'explique clairement à ses amis dans sa lettre du 28 du même mois : « Je n'ai pu me dispenser d'instruire M^{me} la duchesse du Maine que j'ai fait ce *Catilina* qu'elle m'avait tant recommandé. C'était elle qui m'en avait donné la première idée longtemps rejetée, et je lui dois au moins l'hommage de la confidence. J'aurai besoin de sa protection ; elle n'est pas

à négliger. M^me la duchesse du Maine, tant qu'elle vivra, disposera de bien des voix, et fera retentir la sienne. » Voilà la vérité vraie, celle qu'il n'est pas toujours bon de dire, mais que Voltaire pouvait dévoiler sans risque à un ami aussi dévoué que d'Argental.

Enfin, à l'automne de cette même année, il se retrouvait installé au château de Sceaux, — mais sans M^me du Châtelet qui était morte prématurément des suites de couches à Lunéville, — et il y avait repris d'emblée toutes ses aises, comme si nul refroidissement ne se fût jamais produit entre la duchesse et le poète qui faisait métier de la distraire. Dans un accès de rire et de galanterie, il souscrivait envers sa protectrice l'engagement suivant, dans lequel on ne sait quoi le plus admirer, de la recherche si précieusement flatteuse de l'expression ou de l'abaissement extrême auquel le poète se réduisait volontairement lorsque son intérêt le commandait.

Le 26 novembre.

PROMESSE

Je soussigné, en présence de mon génie et de ma protectrice, jure de lui dédier, avec sa permission, *Électre* et *Catilina*, et promets que la dédicace sera un long exposé de tout ce que j'ai appris dudit génie dans sa cour.

Fait au Palais des Arts et des Plaisirs.

Le Protégé.

Voltaire ne tint cette promesse qu'à demi, car s'il fit hommage à la duchesse de son *Oreste*, — c'est le titre définitif d'*Électre*, — il ne fit précéder son *Catilina* d'aucune épître dédicatoire. En revanche, il donna à la châtelaine de Sceaux et à ses fidèles la primeur de cette tragédie, par une représentation où il joua en personne le rôle du véritable héros, de celui dont il avait voulu venger la gloire, comme il l'écrivait à d'Argental, de celui qui l'avait inspiré et qu'il avait tâché d'imiter, de Cicéron.

Cette représentation de *Rome sauvée,* que Voltaire projetait de don-

ner à Sceaux, était en réalité la seconde, car il venait de faire jouer cette tragédie, en son propre logis de la rue Traversière-Saint-Honoré, le 8 juin de cette année 1750. Longchamp raconte cette première représentation, dans laquelle le rôle de Cicéron était tenu par Mandron, celui de César par Lekain, alors apprenti bijoutier chez son père et élève tragédien chez Voltaire, celui de Catilina par Heurtaux et celui d'Amélie par M^{lle} Baton. Le poète avait dirigé bien des répétitions à huis clos et s'était donné beaucoup de peine pour enseigner les acteurs et les bien remplir de l'esprit de leurs rôles, pour les faire agir et parler exactement comme il l'entendait. Quand tout fut prêt, il décida de donner chez lui une représentation devant une compagnie de personnes éclairées et de connaisseurs, afin, disait-il modestement, de savoir le jugement qu'ils en porteraient.

... Le jour où elle eut lieu, toute la salle se trouva remplie de bonne heure. Les dames n'y étaient qu'en très petit nombre. L'assemblée était principalement composée de gens de lettres : on voyait parmi eux MM. d'Alembert, Diderot, Marmontel, le président Hénault, les abbés de Voisenon et Raynal, et plusieurs académiciens, tels que l'abbé d'Olivet, etc. Les ducs de Richelieu et de la Vallière y étaient, et quelques amis particuliers de l'auteur que j'avais été (*sic*) inviter de sa part. On y remarqua surtout le père de la Tour, principal du collège des jésuites et son compagnon. Ces pères n'assistaient jamais à d'autres spectacles profanes que ceux qu'ils faisaient donner dans les collèges par leurs écoliers, mais M. de Voltaire, qui avait fait lire sa tragédie au père de la Tour et en avait reçu force compliments, le pressa tellement de la venir voir représenter, qu'il l'y détermina. Les acteurs, animés par la présence de tant de juges éclairés, mirent dans l'exécution de leurs rôles tout le zèle dont ils étaient capables. L'auditoire, en général, en parut très content, mais il le fut encore plus de la pièce. On admira la beauté de la poésie, la force et la vérité des caractères ; et les connaisseurs convinrent que, sous ce rapport, *Rome sauvée* égalait ce que M. de Voltaire avait fait de mieux (1).

Si flatteurs que fussent ces éloges, ils ne suffisaient pas au poète qui voulait joindre le suffrage des gens de cour, des grands, à ceux des litté-

(1) Longchamp : *Mémoires sur Voltaire*, art. XXVII.

rateurs et des critiques. Non qu'il attachât plus de prix aux uns qu'aux autres, mais parce qu'une représentation donnée devant la première noblesse du royaume devait avoir encore plus d'éclat et de retentissement : il méditait même, afin de provoquer plus grand tapage, de déposséder Mandron et de jouer en personne le rôle de Cicéron. C'est que Voltaire était alors en froid avec les Comédiens français auxquels il reprochait non sans raison leur arrogance, leur mauvais vouloir et leur ingratitude, car la Comédie n'avait guère attiré du monde et fait recette, depuis trente ans, qu'avec les ouvrages de l'auteur d'*Œdipe* et de *Mérope*. Il gardait bien à regret en portefeuille plusieurs tragédies qu'on le pressait de livrer au théâtre, et il était tout heureux d'avoir trouvé un moyen de satisfaire à la fois les supplications si flatteuses de ses admirateurs et le secret désir de son intraitable amour-propre, en faisant exécuter *Rome sauvée* devant un public d'élite, pensant bien que le bruyant succès de cette représentation prouverait aux Comédiens qu'ils perdaient plus que lui à cette brouille momentanée. « Il fait jouer sa pièce chez lui et à Sceaux, écrit La Chaussée à l'abbé Le Blanc avec une méchanceté aussi perspicace que spirituelle ; il joue lui-même le rôle de Cicéron. Il fait comme ces pâtissiers qui, ne pouvant vendre leurs pâtés, les mangent eux-mêmes (1). »

Mais cette représentation, à laquelle Voltaire attachait à juste titre une grande importance, n'alla pas sans rencontrer d'abord une résistance inattendue de la part de la duchesse. Elle se rappelait avec quel sans-gêne il en avait usé trois ans auparavant pour convier tous ses amis à la représentation de *la Prude,* et elle ne voulait pas voir une foule aussi grande envahir de nouveau son domaine sous prétexte d'applaudir la tragédie après la comédie. Avant d'aller plus loin, Voltaire dut rassurer sa protectrice sur le chiffre des spectateurs qu'il désirait

(1) Catalogue d'autographes, de Laverdet, du 7 décembre 1854.

inviter et lui garantir qu'il n'excéderait pas un chiffre raisonnable. C'est ce qu'il fit, mi-content, mi-fâché, moitié riant, moitié boudant, en adressant la lettre suivante à la marquise de Malause, lettre sans date aucune, mais qui se rapporte certainement à la représentation de *Rome sauvée :*

<div style="text-align: right;">A Sceaux, ce dimanche.</div>

Aimable Colette, dites à Son Altesse Sérénissime qu'elle souffre nos hommages et notre empressement de lui plaire. Il n'y aura pas en tout cinquante personnes au delà de ce qui vient journellement à Sceaux. Madame la duchesse du Maine est bien bonne de croire qu'il ne lui convienne plus de donner le ton à Paris; elle se connaît bien peu. Elle ne sait pas qu'un mérite aussi singulier que le sien n'a point d'âge; elle ne sait pas combien elle est supérieure même à son rang. Je veux bien qu'elle ne donne pas le bal; mais pour des comédies nouvelles jouées par des personnes que la seule envie de lui plaire a fait comédiens, il n'y a qu'un janséniste convulsionnaire qui puisse y trouver à redire. Tout Paris l'admire et la regarde comme le soutien du bon goût. Pour moi, qui en fais une divinité et qui regarde Sceaux comme le temple des arts, je serais au désespoir que la moindre tracasserie pût corrompre l'encens que nous lui offrons et que nous lui devons (1).

La duchesse, qui ne demandait qu'à être suppliée et adulée, se laissa facilement fléchir, et cette représentation solennelle de *Rome sauvée* à la cour de Sceaux fut donnée le dimanche 21 juin 1750. Voici ce qu'un des acteurs jouant dans ce spectacle et sans doute le meilleur, Lekain, rapporte dans ses propres *Mémoires,* insistant à la fois sur la prodigieuse facilité de composition que possédait Voltaire et sur la façon si vivante, si pathétique dont il rendait le personnage de Cicéron.

« Je lui ai vu faire un nouveau rôle de Cicéron dans le quatrième acte de *Rome sauvée,* lorsque nous jouâmes cette pièce au mois d'août (de juin) 1750, sur le théâtre de M^{me} la duchesse du Maine au château de Sceaux. Je ne crois pas qu'il soit possible de rien entendre de plus vrai, de plus pathétique et de plus enthousiaste que M. de Voltaire dans ce

(1) Lettre citée par M. Desnoiresterres, dans ses *Cours galantes.*

rôle. C'était la vérité, Cicéron lui-même, tonnant à la tribune aux harangues contre le destructeur de la patrie, des lois, des mœurs et de la religion. Je me souviendrai toujours que M^me la duchesse du Maine, après lui avoir témoigné son étonnement et son admiration sur le nouveau rôle qu'il venait de composer, lui demanda quel était celui qui avait joué le rôle de Lentulus Sura, et que M. de Voltaire lui répondit : « Madame, « c'est le meilleur de tous. » Ce pauvre hère qu'il traitait avec tant de bonté, c'était moi-même. »

Le protecteur et le protégé, Voltaire et Lekain, excellaient vraiment à s'envoyer la riposte élogieuse. L'intérêt d'une part, la reconnaissance de l'autre, faisaient que le poète n'avait pas de plus ardent défenseur que le tragédien auquel il avait ouvert les portes de la Comédie-Française et fourni ses meilleurs rôles, et que l'acteur n'avait pas de partisan plus chaleureux que l'auteur tragique dont il représentait les héros avec tant de véhémence et de passion. Il paraît pourtant avéré que Voltaire rendait avec un talent remarquable, presque avec génie, ce rôle de Cicéron qu'il aimait à jouer en petite société, et Lekain pourrait bien, au moins dans le cas présent, n'avoir point trop exagéré les mérites tragiques de son bienfaiteur.

« *Rome sauvée* fut représentée à Paris sur un théâtre particulier, disent de leur côté les éditeurs de Kehl (1). M. de Voltaire y jouait le rôle de Cicéron. Jamais, dans aucun rôle, aucun acteur n'a porté si loin l'illusion : on croyait voir le consul. Ce n'étaient pas des vers récités de mémoire qu'on entendait, mais un discours sortant de l'âme de l'orateur. Ceux qui ont assisté à ce spectacle, il y a plus de trente ans, se souviennent encore du moment où l'auteur de *Rome sauvée* s'écriait :

Romains, j'aime la gloire, et ne veux point m'en taire,

(1) Cette deuxième représentation à Paris, la troisième en réalité, fut encore donnée chez Voltaire pour satisfaire l'ardente curiosité soulevée par les exécutions précédentes. Plus

Veüe des Parterres de Seaux et du grand canal dans l'Eloignement.

Façade du Château (1736) sur les grands et petits parterres, dominant le vallon de Châtenay et regardant les coteaux boisés de Verrières. Au fond, sur la droite du grand canal, le village d'Antony et les hauteurs de Montlhéry.

avec une vérité si frappante qu'on ne savait si ce noble aveu venait d'échapper à l'âme de Cicéron ou à celle de Voltaire. »

A lire le récit de Lekain tel qu'il est présenté, on pourrait croire que *Rome sauvée* avait été représentée à la Comédie-Française avant de l'être à Sceaux; il n'en est rien et c'est seulement deux ans plus tard que cette tragédie parut au Théâtre-Français. Dès l'année suivante, Voltaire reprit son *Catilina* pour le refondre en entier, et il mit beaucoup de soin et de persévérance à le corriger. Durant le long séjour qu'il fit alors auprès du roi de Prusse, il eut le courage de refaire les trois premiers actes qui furent sans doute essayés à la représentation donnée devant la cour le 21 septembre 1751; enfin, les corrections qu'il poursuivit sans relâche jusqu'au dernier moment et alors même que les répétitions de la Comédie-Française touchaient à leur terme, étaient tellement multipliées, que les acteurs reçurent trois fois de nouveaux rôles.

Rome sauvée fut donnée pour la première fois, à Paris, le 24 février 1752, et elle reçut un accueil favorable, mais sans atteindre à l'éclatant succès de *Zaïre* ou de *Mérope;* elle réussit comme des conspirations et des tragédies pleines de politique peuvent réussir. C'est l'avis du *Mercure* et l'on n'y peut contredire, mais cela prouve au moins que cette tragédie fut loin d'obtenir devant un public véritable un accueil aussi flatteur que dans les salons de Paris ou à la cour de Sceaux. Lekain conservait bien le rôle de Lentulus Sura : pourquoi Voltaire n'avait-il pas gardé celui de Cicéron au lieu de le remettre à un tragédien de métier?

de cent vingt personnes y assistèrent, et l'on dut délivrer des billets à l'avance comme dans un vrai théâtre. Voltaire y joua en effet le rôle de Cicéron, comme il avait fait à Sceaux. (Longchamp, *Mémoires*, art. xxviii.)

CHAPITRE VII

DERNIÈRES FÊTES ET DERNIERS DEUILS.
MORT DE MADAME DU MAINE.

La duchesse du Maine, toute bienveillante qu'elle s'efforçât de paraître, exerçait une véritable tyrannie sur les seigneurs, poètes et grandes dames qui formaient sa petite cour. Saint-Simon a peint d'un mot cette personnalité absolue de la princesse jusque dans ses divertissements : « Mme du Maine, dit-il, à qui toute compagnie étoit bonne, pourvu qu'on fût abandonné à ses fêtes, à ses nuits blanches, à toutes ses comédies et à toutes ses fantaisies. » Mais bien des caractères répugnaient à « s'abandonner, » ou s'ils toléraient d'abord ce joug par flatterie, ils ne tardaient pas à s'en lasser, puis à le rejeter. On connaît l'impromptu de Sainte-Aulaire, qu'elle appelait Apollon, et l'effet qu'il produisit sur la princesse qui le pressait de se démasquer dans un bal. Il lui dit alors d'un ton galant qui ne suffit pas à atténuer la franchise du troisième vers :

> La divinité qui s'amuse
> A me demander mon secret,
> Si j'étais Apollon, ne serait pas ma muse....
> Elle serait Thétis, et le jour finirait.

Ce spirituel Céladon devint, à quatre-vingts ans passés, le *berger* favori de la duchesse, âgée elle-même de plus de soixante ; mais alors même

qu'il était en pleine faveur, il ne pouvait se faire à ce mélange de pratiques pieuses et galantes auquel se plaisait sa *bergère*. Certain jour qu'elle l'engageait de faire comme elle et d'aller à confesse, Sainte-Aulaire répondit :

>Ma bergère, j'ai beau chercher,
>Je n'ai rien sur ma conscience.
>De grâce, faites-moi pécher :
>Après, je ferai pénitence.

A quoi elle ripostait sans sourciller :

>Si je cédais à ton instance,
>On te verrait bien empêché,
>Mais plus encore du péché
>Que de la pénitence.

Et quelque autre jour où elle lui rebattait trop les oreilles des noms révérés de Descartes et de Newton, le berger demandait grâce, toujours en vers :

>Bergère, délivrez-nous
>De Newton et de Descartes :
>Ces deux espèces de fous
>N'ont jamais vu le dessous
>Des cartes, des cartes, des cartes.

Lorsque la duchesse, après avoir longtemps défié les atteintes de la maladie et de la mort, succomba inopinément, malgré les nombreuses déifications et tous les brevets d'immortalité que lui avaient décernés à l'envi poètes et courtisans, le duc de Luynes traça d'elle un portrait qui est un chef-d'œuvre et dont chaque trait fait image.

Elle se plaignoit continuellement, tantôt de rhume, tantôt de mal aux yeux, et avoit cependant le fond d'une très bonne santé, quoique la conformation de son corps ne semblât pas l'annoncer. Depuis un an ou deux, elle avoit été en effet assez incommodée, et à la fin elle est morte [le 23 janvier] d'un rhume qu'elle n'a pu cracher. Elle étoit

dans sa soixante-dix-huitième année depuis le 8 novembre dernier. On peut dire d'elle qu'elle avoit un esprit supérieur et universel, une poitrine d'une force singulière et une éloquence admirable. Elle avoit étudié les sciences les plus abstraites : philosophie, physique, astronomie. Elle parlait de tout en personne instruite et dans des termes choisis; elle avoit une voix haute et forte, et trois ou quatre heures de conversation du même ton paroissoient ne rien lui coûter. Les romans et les choses les plus frivoles l'occupoient aussi avec le même plaisir.

Elle avoit toujours eu une passion décidée pour les amusements; elle aimoit qu'on lui donnât des fêtes et elle s'en donnoit à elle-même; ce goût a continué jusqu'au dernier moment. Je crois avoir déjà dit qu'elle s'étoit fait accommoder plusieurs habitations dont elle faisoit usage de temps en temps; elle menoit partout avec elle une assez nombreuse cour, et partout elle avoit son jeu, qui a été longtemps le biribi, et depuis le cavagnole. Sa compagnie étoit assez mêlée : des gens d'esprit pour la conversation ; d'autres pour le jeu; des anciennes connoissances, des amis de tous les temps; des personnes considérables qui lui rendoient des devoirs de temps en temps; d'autres moins importantes auxquelles elle étoit accoutumée. Elle étoit extrêmement polie et recevoit avec attention et même distinction ceux et celles qui venoient chez elle. J'ai déjà mis ce bon mot d'elle sur elle-même, qu'elle ne pouvoit se passer des gens dont elle ne se soucioit point. Elle avoit tous les jours un grand souper, où l'on prétend que l'on ne faisoit pas fort bonne chère. Pour elle, elle la faisoit fort bonne, mais elle mangeoit seule depuis plusieurs années; elle avait pris ce régime par rapport à sa santé; il y avait eu des temps où elle s'étoit mise au poulet, et elle vouloit l'avoir sur le champ; ses gens, pour lui faire manger un meilleur poulet, en avoient toujours un à la broche; et il arriva un jour qu'on en étoit au sixième poulet lorsqu'elle demanda son souper; mais ordinairement ce repas étoit vers les cinq heures après midi. Elle se mettoit à sa toilette vers les trois heures. C'étoit un des temps de la journée où elle faisoit conversation avec le plus de plaisir; cette toilette était fort longue : Mme la duchesse du Maine s'occupoit beaucoup de son ajustement et elle mettoit surtout une quantité prodigieuse de rouge (1).

La duchesse imposait à tous ses courtisans une loi sévère, à laquelle il était extrêmement difficile de se soustraire, et elle entendait qu'aucun ne pût la quitter sans une permission qu'elle se plaisait parfois à refuser; on conçoit aisément tout ce qu'une pareille sujétion avait de désagréable

(1) *Mémoires du duc de Luynes*, 9 février 1753.

et d'humiliant. Aussi Destouches, naturellement fier de son talent et piqué de l'indifférence de la princesse qui ne lui vantait plus assez souvent, à son gré, les mérites de son opéra de *Ragonde*, partit un jour sans permission préalable, en laissant simplement dans sa chambre un couplet en forme de congé. En allant le quérir pour dîner, le valet de chambre trouva la cage vide, prit le billet et le porta à la duchesse qui lut, non sans dépit, ces petits vers :

>Dans une paix profonde,
>De soins délivré,
>Philosophe ignoré,
>Je ne tiens plus au monde
>Que pour en médire à mon gré.
>J'ai fait ma cour aux grands;
>Ils sont tous polis, mais indifférents;
>Et le séjour des dieux
>Pour simple mortel est trop ennuyeux.

Destouches avait poussé la prévenance jusqu'à marquer le timbre de ce couplet : « *Buvons à tasse pleine.* » Nous doutons pourtant que la duchesse ait pris la peine de chanter cette pièce, et surtout de la faire chanter par ses *chevaliers* et ses *bergers*.

M^{me} de Staal disparut de ce monde trois ans avant la duchesse. De Luynes annonce sa mort en ces termes, à la date du 27 juin 1750 : « J'ai appris ici (à Compiègne) que M^{me} de Staal (Launay) mourut le 11 ou 12 de ce mois, à Sceaux; elle avoit été d'abord femme de chambre de M^{me} la duchesse du Maine; elle se conduisit avec beaucoup d'esprit et de sagesse dans le temps de l'exil de M^{me} la duchesse du Maine, pendant la régence. Cette princesse en fut si contente, que non seulement elle l'honora de son estime, mais même de son amitié. Le caractère de M^{me} de Staal et son esprit, qui étoit fort orné, et les bontés de M^{me} la duchesse du Maine déterminèrent M. de Staal à l'épouser; c'étoit un gentilhomme

suisse. Après son mariage, elle eut l'honneur de manger avec M^mo la duchesse du Maine, à laquelle est demeurée attachée jusqu'à sa mort. »

M^me de Staal avait vécu pendant plus de quarante ans auprès de sa maîtresse; elle avait donc pu étudier longuement son caractère et pénétrer dans les moindres replis de son cœur. Aussi a-t-elle tracé de la duchesse un portrait qu'il faudrait transcrire tout au long, tant il est complet et achevé; c'est une étude psychologique des plus fines, dont nous donnerons seulement les traits qui peignent cet égoïsme absolu et cette souveraineté implacable jusque dans les moindres détails de la vie de chaque jour, jusque dans les distractions et les plaisirs.

« M^mo la duchesse du Maine, à l'âge de soixante ans, n'a encore rien acquis par l'expérience; c'est un enfant de beaucoup d'esprit; elle en a les défauts et les agréments... L'idée qu'elle a d'elle-même est un préjugé qu'elle a reçu comme toutes ses autres opinions. Elle croit en elle de la même manière qu'elle croit en Dieu et en Descartes, sans examen et sans discussion. Son miroir n'a pu l'entretenir dans le moindre doute sur les agréments de sa figure; le témoignage de ses yeux lui est plus suspect que le jugement de ceux qui ont décidé qu'elle était belle et bien faite. Sa vanité est d'un genre singulier; mais il semble qu'elle soit moins choquante, parce qu'elle n'est pas réfléchie, quoiqu'en effet elle en soit plus absurde.

« Son commerce est un esclavage, sa tyrannie est à découvert; elle ne daigne pas la colorer des apparences de l'amitié. Elle dit ingénument qu'elle a le malheur de ne pouvoir se passer des personnes dont elle ne se soucie point. Effectivement elle le prouve. On la voit apprendre avec indifférence la mort de ceux qui lui faisaient verser des larmes lorsqu'ils se trouvaient un quart d'heure trop tard à une partie de jeu ou de promenade...

« Son humeur est impétueuse et inégale; elle se courrouce et s'afflige, s'emporte et s'apaise vingt fois en un quart d'heure. Souvent elle sort de

la plus profonde tristesse par des accès de gaieté où elle devient fort aimable. Sa plaisanterie est noble, vive et légère ; sa mémoire est prodigieuse ; elle parle avec éloquence, mais avec trop de véhémence et de prolixité ; on n'a point de conversation avec elle ; elle ne se soucie pas d'être entendue, il lui suffit d'être écoutée ; aussi n'a-t-elle aucune connaissance de l'esprit, des talents, des défauts et des ridicules de ceux qui l'environnent. L'on a dit d'elle qu'elle n'était point sortie de chez elle et qu'elle n'avait pas même mis le nez à la fenêtre.

« Elle a passé sa vie à rassembler des plaisirs et des amusements de tout genre ; elle n'épargne ni soins ni dépenses pour rendre sa cour agréable et brillante. Enfin M^{me} la duchesse du Maine est faite pour faire dire d'elle, sans blesser la vérité, beaucoup de bien et beaucoup de mal. Elle a de la hauteur sans fierté, le goût de la dépense sans générosité, de la religion sans piété, une grande opinion d'elle-même sans mépris pour les autres, beaucoup de connaissances sans aucun savoir et tous les empressements de l'amitié sans en avoir les sentiments. »

Saint-Simon, qui jugeait la duchesse avec une sévérité d'autant plus grande qu'il appréciait mieux la richesse de ses dons naturels, la qualifiait et la dépeignait ainsi dans le courant de 1707, c'est-à-dire à l'époque où elle était dans tout le feu de sa passion dramatique : « Une femme dont l'esprit, et elle en avoit infiniment, avoit achevé de se gâter et de se corrompre par la lecture des romans et des pièces de théâtre, dans les passions desquels elle s'abandonnoit tellement qu'elle a passé des années à les apprendre par cœur et à les jouer publiquement elle-même. Elle avoit du courage à l'excès, entreprenante, audacieuse, ne connoissant que la passion présente et y postposant tout, indignée contre la prudence et les mesures de son mari qu'elle appeloit misères de foiblesse, à qui elle reprochoit l'honneur qu'elle lui avoit fait de l'épouser, qu'elle rendit petit et souple devant elle en le traitant comme un nègre, le ruinant de fond en comble sans qu'il osât proférer une parole, souffrant tout d'elle dans

la frayeur qu'il en avoit et dans la terreur que la tête achevât tout à fait de lui tourner. Quoiqu'il lui cachât assez de choses, l'ascendant qu'elle avoit sur lui étoit incroyable, et c'étoit à coups de bâton qu'elle le poussoit en avant. »

De son côté, Voltaire, qui connaissait la duchesse pour l'avoir fréquentée, distraite et flattée toute sa vie durant, écrivait de Berlin au marquis de Thibouville : « Mettez-moi toujours aux pieds de Mme la duchesse du Maine. C'est une âme prédestinée; elle aimera la comédie jusqu'au dernier moment, et quand elle sera malade, je vous conseille de lui administrer quelque pièce au lieu de l'extrême-onction. On meurt comme on a vécu... »

Cette lettre est datée du 18 décembre 1752. Un mois après, la duchesse rendait le dernier soupir, le mardi 23 janvier 1753; elle avait soixante-dix-sept ans accomplis. Cette femme, qui avait été tellement adulée, tellement exaltée de son vivant, mourut le plus simplement du monde et sans même ordonner aucun luxe, aucun apparat pour ses funérailles. On jugea donc à propos de les faire sans cérémonie, et ce fut dans un appareil des plus modestes qu'elle effectua ce dernier voyage pour aller retrouver aux sombres bords tant d'amis, de flatteurs et de compagnes de plaisirs, disparus avant elle de ce monde : Malezieu, Genest, Chaulieu, Mme d'Estrées, Sainte-Aulaire, Mme de Staal et bien d'autres.

Son corps fut tout uniment transporté de Paris, où elle était morte, à Sceaux, qu'elle avait choisi pour sa sépulture, et la seule marque de déférence qu'on lui rendit fut que la duchesse de Penthièvre accompagna sa dépouille jusqu'à Sceaux, ayant avec elle Mme d'Egmont (Villars) qu'elle avait envoyée prier et veiller auprès de la morte. Bien que la duchesse eût doublement droit aux honneurs dus aux princesses du sang par sa naissance comme par son union avec le duc du Maine, et qu'on dût en conséquence aller lui jeter l'eau bénite, il ne fut même pas

question que la reine envoyât une princesse du sang remplir cette cérémonie en son nom, comme l'étiquette le commandait. La mort de la duchesse, c'était le dénoûment d'une longue pièce, dont certains épisodes avaient touché au tragique, et le rideau tomba sur la catastrophe finale.

Sainte-Beuve l'a bien dit : elle avait joué la comédie jusqu'à extinction et sans se douter que ce fût une comédie. Mais elle put le discerner du fond du tombeau, à voir le peu de regrets qu'excita sa mort et le peu de monde qui suivit son cercueil.

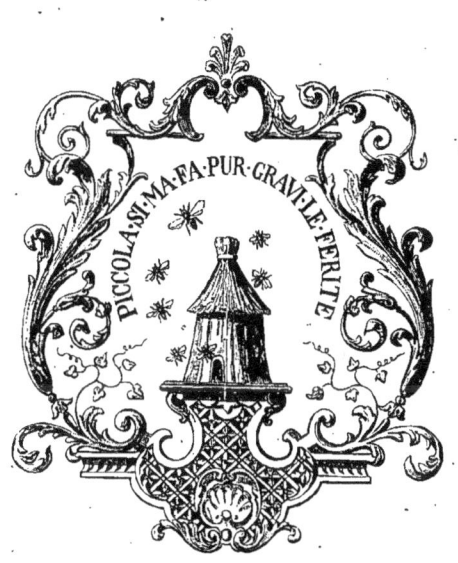

CHAPITRE PREMIER

LA TROUPE ET LE THÉATRE.
ENGAGEMENTS ET STATUTS. — AUXILIAIRES.
CHŒURS CHANTANTS ET DANSANTS.

E roi s'ennuyait. Comme autrefois Mme de Maintenon, Mme de Pompadour s'apercevait de la difficulté qu'il y avait à distraire un prince las de plaisirs. Il fallait pourtant, si elle voulait conserver son crédit, qu'elle tînt toujours en éveil l'esprit fatigué du Roi. Qu'il eût un seul moment à donner à la réflexion, et la marquise risquait de perdre son pouvoir qui datait déjà de trois ans. De l'ennui à l'inconstance il n'y a qu'un pas, et le Roi l'aurait bientôt franchi s'il s'était offert à lui quelque jeune femme capable d'éclipser un seul jour Mme de Pompadour.

Pour réveiller l'amour allangui de Louis XV, la belle marquise fit appel aux gracieux talents qui lui avaient jadis assuré le premier rang dans la société parisienne. Déjà, à l'époque de la semaine sainte, elle avait organisé dans son appartement des concerts spirituels où elle avait charmé

le maître en chantant des morceaux de musique religieuse avec des dames de la cour, mais la musique sacrée ne pouvait être qu'un passe-temps de carême et Louis XV s'était vite lassé de cette distraction un peu sévère. Le chant ne suffisant plus, elle se présenterait à son royal amant sous un jour encore plus séduisant, dans tout l'éclat de l'appareil théâtral : elle jouerait la comédie.

La nature avait merveilleusement servi Mme de Pompadour pour le rôle qu'elle désirait remplir. Jamais enfant n'avait montré de plus heureuses dispositions que la petite Antoinette Poisson. A la gentillesse, à la grâce, à la beauté, elle joignait une intelligence extrêmement vive, un esprit plein de finesse et d'à-propos. Une éducation princière n'avait fait qu'accroître les précieux dons d'une enfant si richement douée. Jeune fille, elle avait grandi au milieu des maîtres de toutes sortes ; le fameux Jélyotte lui avait enseigné le chant ; Guibaudet, la danse ; Crébillon et Lanoue, la déclamation. C'était le fermier général Le Normand de Tournehem, oncle de son futur mari, qui présidait à son éducation avec une sorte de passion. Il avait pris en vive affection les deux enfants de Poisson, Jeanne-Antoinette et Abel-François, devenu plus tard, grâce à sa sœur, marquis de Marigny ; il les aimait et les choyait comme un père : les méchantes langues disaient qu'il n'y avait rien là que de *naturel*.

Antoinette Poisson se vit bientôt fort recherchée ; elle allait beaucoup dans le monde et y obtenait les succès les plus flatteurs pour l'amour-propre d'une jeune fille. Elle devait cette faveur à son double titre de musicienne distinguée et de jolie femme, la plus jolie peut-être de Paris. Et encore les triomphes que remportait Mlle Poisson n'étaient-ils que le prélude de ceux que devait obtenir Mme Le Normand d'Étiolles.

Le président Hénault la vit alors dans toute sa gloire et la peint comme une merveille à Mme du Deffand. Ses lettres sont assez curieuses à cet égard, en ce qu'elles enseignent quel empire cette jeune femme de vingt et un ans exerçait même sur les gens de l'esprit le plus sérieux.

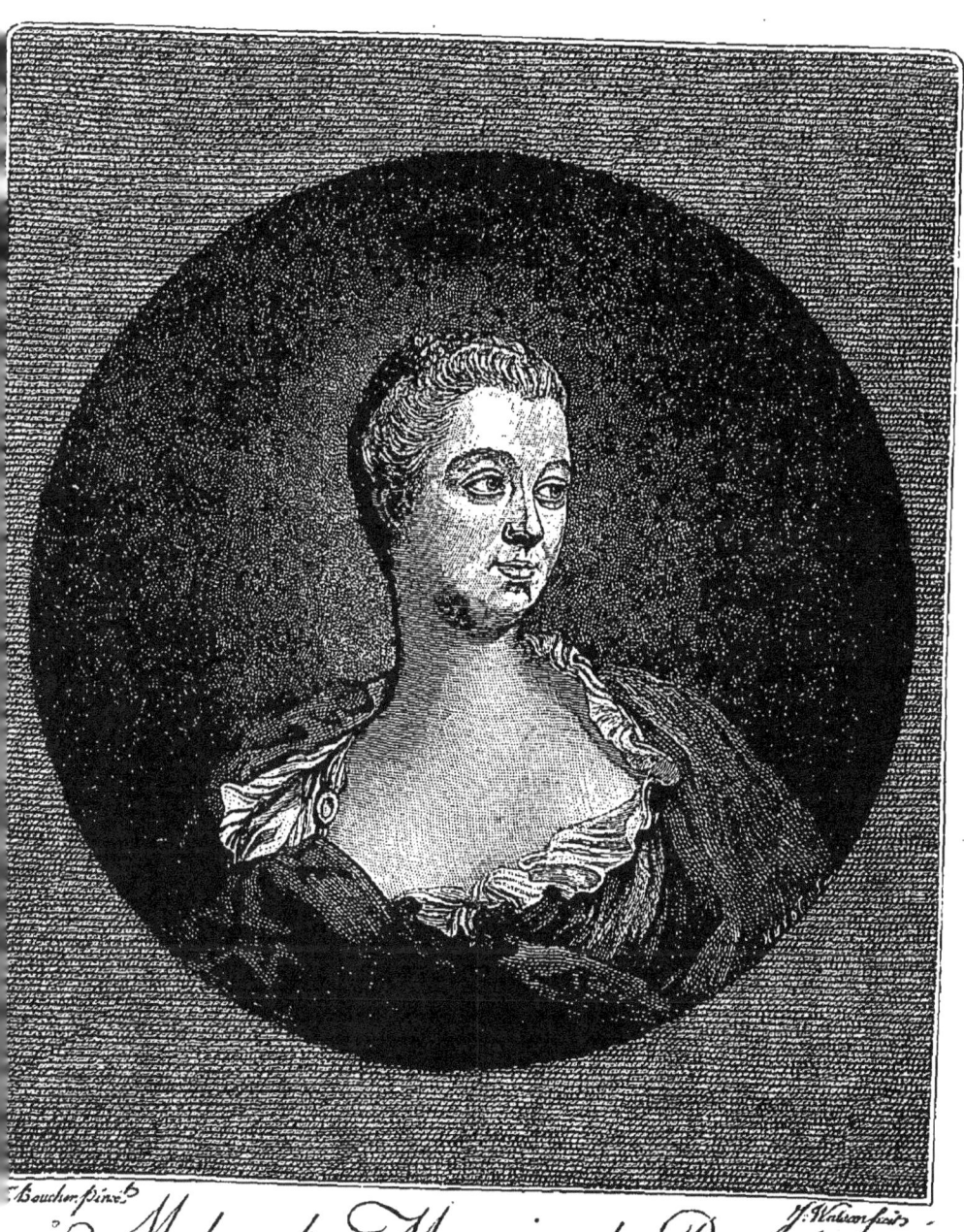

Madame la Marquise de Pompadour.
Morte En 1764.

Vóyez plutôt comme le président change de ton envers elle du jour au lendemain.

« Vous devinez où je soupe ce soir ? écrit-il à son amie le 17 juillet 1742. A propos, je crois que je vous l'ai déjà dit, chez mon cousin Montigny; mais les convives, vous ne les savez pas : M. Dufort, personnage essentiel dans les circonstances présentes pour vous envoyer des brochures (il était fermier général et directeur des postes); Mme d'Aubeterre, Mme de Sassenage, et notre Picarde gasconne brochant sur le tout; *une* Mme d'Étiolles, Jélyotte, etc. »

Et le lendemain : « Je trouvai là une des plus jolies femmes que j'aie jamais vues : c'est Mme d'Étiolles; elle sait la musique parfaitement bien, elle chante avec toute la gaieté et le goût possibles, sait cent chansons et joue la comédie à Étiolles, sur un théâtre aussi beau que celui de l'Opéra, où il y a des machines et des changements. ».

C'était encore et toujours Le Normand de Tournehem qui avait fait construire ce joli théâtre à Étiolles pour donner occasion à sa charmante nièce d'étaler les merveilleux talents dont il avait eu soin de la parer. Mme d'Étiolles jouait également la comédie à Chantemerle, chez son amie Mme de Villemur, mariée aussi à un financier. Sa réputation de comédienne s'était rapidement assise dans le monde des lettres et de la finance : de grands seigneurs même avaient sollicité l'honneur de l'entendre et de l'applaudir. Il n'était partout question que de son talent et de sa beauté.

Ces triomphes passés lui revinrent en mémoire : alors elle s'ingéniait à trouver quelque plaisir pour distraire le Roi et réveiller sa passion endormie. Elle adopta aussitôt cette idée : elle décida de faire construire un petit théâtre dans le palais de Versailles, d'y jouer elle-même la comédie devant le Roi et un cercle d'intimes. Le duc de Richelieu, qui l'avait applaudie à Chantemerle, et surtout le duc de Nivernois et le duc de Duras, qui avaient joué la comédie avec elle, la secondèrent avec

empressement dans le désir qu'elle avait de développer aux yeux du Roi tous ses moyens de séduction.

Ce théâtre improvisé fut établi dans la partie nord du château, où se trouvaient les petits appartements de Louis XV ; on choisit la *Petite Galerie* (Z¹) qui donnait sur la cour d'honneur et à laquelle on arrivait par le grand escalier des Ambassadeurs (Z). Le Roi n'avait qu'à sortir de ses appartements pour se trouver dans la salle et face à la scène : qu'il vînt de sa chambre à coucher (i) ou du cabinet du Conseil (j), il passait par la salle à manger (k) et entrait dans la Petite Galerie par le salon ovale (l). Les comptes des bâtiments pour l'année 1748 dénomment simplement cette salle : *Théâtre de la petite galerie*, mais on disait plus communément : *Théâtre des petits appartements* ou *Théâtre des petits cabinets;* c'est cette dernière appellation qui a prévalu (1).

De concert avec le Roi, la marquise s'occupa tout d'abord de rédiger les statuts de ce théâtre, et au bout de quelques jours elle promulguait le règlement suivant, approuvé par Louis XV :

STATUTS

1er *relatif à l'admission*. Pour être admis comme sociétaire, il faudra prouver que ce n'est pas la première fois que l'on a joué la comédie, pour ne pas faire son noviciat dans la troupe.

2. Chacun y désignera son *emploi*.

3. On ne pourra, sans avoir obtenu le consentement de tous les sociétaires, prendre un emploi différent de celui pour lequel on a été agréé.

4. On ne pourra, en cas d'absence, se choisir un double (droit expressément réservé à la Société, qui nommera à la majorité absolue).

5. A son retour, le remplacé reprendra son emploi.

(1) Dans son intéressante Histoire de madame de Pompadour, M. Campardon a consacré un chapitre à ses divertissements. C'est la lecture de ce chapitre attrayant qui nous a donné l'idée d'écrire une histoire complète du théâtre de la marquise, et ce résumé nous a été d'une grande utilité pour nos recherches.

PLAN DU CHATEAU DE VERSAILLES,

D'APRÈS BLONDEL.

C Salons.
J Antichambre.
P . Salon de la Guerre.
Q Salon d'Apollon ou chambre du Trône.
R Salle de Mercure.
S Salle de Mars ou des Concerts.
S¹ Tribune des musiciens.
T Salle de Diane.
U Salle de Vénus.
V Petit salon de l'Abondance.
X Cabinet des Médailles.
Z Escalier des Ambassadeurs.
Z¹ Petite galerie.

g. Cabinet du conseil de Louis XIV.
h Cabinet des Termes ou des Perruques.
i Chambre à coucher de Louis XV.
j. Cabinet du conseil de Louis XV (salon des Pendules).
k Salle à manger.
l . Salon ovale.
m Cabinets.
n Bains.
o Chambre des bains.
p Chaise percée.
q Appartements du maréchal de Noailles, gouverneur du château.

11 Cour de service.
14 Cour des cerfs.

Premier étage du corps de bâtiments central (côté nord),
où l'on dressait le théâtre des Petits Cabinets.
Détail des appartements à la fin de Louis XIV et au commencement de Louis XV.

6. Chaque sociétaire ne pourra refuser un rôle affecté à son emploi, sous prétexte que le rôle est peu favorable à son jeu ou qu'il est trop fatigant.

(Ces six premiers articles sont communs aux *actrices* comme aux *acteurs*.)

Voici les articles relatifs uniquement aux *actrices* :

7. Les *actrices* seules jouiront du droit de choisir les ouvrages que la *troupe* devra représenter.

8. Elles auront pareillement le droit d'indiquer le jour de la représentation, de fixer le nombre des répétitions, et d'en désigner le jour et l'heure.

9. Chaque *acteur* sera tenu de se trouver à l'heure *très précise* désignée pour la répétition, sous peine d'une *amende* que les *actrices* seules fixeront entre elles.

10. On accorde aux *actrices seules* la *demi-heure* de grâce, passé laquelle l'amende qu'elles auront encourue sera décidée par elles seules.

Copie de ces *statuts* sera donnée à chaque sociétaire, ainsi qu'au *directeur* et au *secrétaire*, qui sera tenu de les apporter à *chaque répétition*.

La troupe n'avait pas tardé à se compléter. En voici la première composition, avant qu'elle n'eût l'idée de chanter l'opéra :

Le duc d'Orléans, alors duc de Chartres, le duc d'Ayen, le duc de Nivernois, le duc de Duras, le comte de Maillebois, le marquis de Courtenvaux, le duc de Coigny, le marquis d'Entraigues ; — la marquise de Pompadour, la duchesse douairière de Brancas, une charmante douairière de trente-huit ans, la marquise de Livry et Mme de Marchais, fille du fermier général de Laborde, mariée en premières noces à Marchais, fils de Binet, valet de chambre du Roi, devenue plus tard Mme d'Angevilliers.

Dans sa première assemblée, la troupe choisit pour directeur le duc de la Vallière ; pour sous-directeur, le lecteur de la Reine, l'académicien Moncrif ; pour secrétaire et souffleur, l'abbé de la Garde, secrétaire de Mme de Pompadour et son bibliothécaire.

Le chef d'orchestre ordinaire était le célèbre Rebel, l'un des petits violons ; mais, pour les opéras, l'auteur de la musique avait le droit de diriger l'exécution de son ouvrage.

L'orchestre était composé à peu près d'un tiers d'amateurs et de deux tiers d'artistes de la musique du Roi. Le nombre des musiciens, d'abord

fort restreint, augmenta sensiblement les années suivantes ; nous donnons à la fin un tableau comparatif des musiciens pendant les deux premières années et pendant les deux dernières : les noms des amateurs sont respectueusement précédés du titre nobiliaire ou du mot *monsieur*, les musiciens de profession sont indiqués sous la simple rubrique : *le sieur*. Parmi les premiers on remarquait surtout un cousin de la marquise qui tenait le clavecin, M. Ferrand, intéressé pour un huitième dans la ferme des postes. Cet amateur composait à ses moments perdus ; il fit représenter sur ce théâtre un opéra de *Zélie* dont il avait écrit la musique sur un poème de Cury.

Les chœurs chantants étaient divisés en deux groupes : *côté du Roi* et *côté de la Reine*. Ils étaient tous choisis — à l'ancienneté — parmi les différents artistes de la musique du Roi ; pour éviter toute jalousie sur la prééminence des talents, on ne consultait que la date de réception. Durant les deux premières années le chiffre des choristes ne s'éleva pas au-dessus de treize.

Côté du Roi.			*Côté de la Reine.*		
Les sieurs Camus	} dessus.		Les sieurs Dupuis	} dessus.	
— Gérôme			— Falco		
— Daigremont	taille		— Francisque		
— Le Bègue	hte-contre.		— Richer	taille.	
— Godonesche	} basses.		— Bazire	} htes-contre.	
— Ducros			— Poirier		
			— Benoist	basse.	

Cependant, la partie musicale prenant tous les jours plus d'importance dans ces divertissements, leur nombre augmenta comme celui des musiciens de l'orchestre, et, durant les deux dernières années, ils furent le plus souvent vingt-six choristes chantants. Dès lors, il y eut besoin d'un chef spécial pour les diriger et les surveiller : Bury fut chargé de cet emploi. Sur ce nombre, il ne paraissait en scène que deux femmes

et deux hommes de chaque côté ; les autres chanteurs bordaient les coulisses en dehors du théâtre.

Côté du Roi.		Côté de la Reine.	
Les D^{lles} DE SELLE	} dessus.	Les D^{lles} GODONESCHE	} dessus.
— CANAVAS		— DAIGREMONT	
— DUCROS		— BEZIN	
Les sieurs CAMUS	} dessus.	Les sieurs FALCO	} dessus.
— GÉRÔME		— FRANCISQUE	
— LE BÈGUE	} h^{tes}-contre.	— BENOIST fils	
— POIRIER		— BAZIRE	} h^{tes}-contre.
— DAIGREMONT	} tailles.	— DUGUÉ	
— CARDONNE		— RICHER	} tailles.
— BENOIST	} basses.	— TAVERNIER	
— DUCROS		— GODONESCHE	} basses.
— DUPUIS		— DUBOURG	
— JOGUET		— DOUFIN	

Voici une pièce du temps, inédite, qui nous renseignera sur les rémunérations que recevaient ces artistes. Elle est intitulée : *Requeste de Godoneche, musicien ordinaire de la musique du Roy, à messieurs les premiers valets de chambre de S. M.* (1).

<blockquote>
C'est à vos bontés que je dois

L'honneur de vous donner quittance

Pour les cent francs que tous les mois

Le Roy par vos mains me dispense.

Jadis garçon, pareille somme

Auroit mis le comble à mes vœux ;

Mais d'une femme je suis l'homme

Et père de cinq malheureux

Qui veulent que je leur partage
</blockquote>

(1) Bibliothèque nationale, *manusc. Clairambault*, 1750. — Nous supprimons les quatre derniers vers qui, étant de douze pieds et n'ayant aucun rapport avec les précédents, ont été certainement placés là par erreur.

Quatre louis et quatre francs.
Le plus jeune fait du tapage
S'il n'est traité comme les grands.
Cinq fois vingt francs font bien le compte.
Mais l'or les a tous éblouis.
Plus de papa ! je les affronte
Si chacun ne tient son louis.
Messieurs, la paix dans la maison
Dépend du sort de cette épistre ;
Vingt francs de plus sur le registre
Les mettroit tous à la raison.

Quand il fut question de jouer des actes d'opéra, Dehesse, le célèbre acteur de la Comédie-Italienne, fut choisi pour être maître de ballet de la troupe. La danse, dont il devait choisir les sujets, était composée de jeunes gens, filles et garçons, de neuf à douze ans inclusivement. Passé cet âge, ils se retiraient et jouissaient du droit d'être placés selon leur talent — mais sans autre début — soit à l'Opéra, soit dans les ballets du Théâtre-Français ou de la Comédie-Italienne.

Les garçons s'appelaient MM. La Rivière, Béat, Gougis, Rousseau, Berteron, Lepy, Caillau, Barrois, Balletti, Piffet et Dupré. Les filles : Mlles Puvigné, Dorfeuille, Marquise, Chevrier, Astraudi, Durand, Foulquier et Camille. Caillot devint plus tard l'un des premiers chanteurs de la Comédie-Italienne ; quant aux jeunes filles, elles se firent rapidement un nom dans les fastes du théâtre et de la galanterie.

Il n'y avait que quatre *danseurs seuls* : le marquis de Courtenvaux, premier danseur ; le comte de Langeron, en double et deuxième danseur ; puis le duc de Beuvron et le comte de Melfort.

Lors de ses débuts lyriques, la troupe des petits cabinets ne comptait que trois acteurs capables de chanter : la duchesse de Brancas, Mme de Pompadour et le duc d'Ayen. Tous les actes de musique ne devaient réunir que ce nombre de personnages ; ainsi fit-on dans *Érigone*, dans

Églé, dans *Ismène*. Plus tard, les ressources musicales du théâtre s'accrurent par l'admission de Mme Trusson, de Mme de Marchais, par les débuts du vicomte de Rohan et du marquis de la Salle.

Les répétitions avaient lieu soit à Choisy, chez la marquise, soit à Paris, aux Menus-Plaisirs, ou chez l'un des sociétaires. Les représentations commençaient vers le milieu de novembre, au retour de Fontainebleau, après les grandes chasses d'automne ; elles se continuaient jusqu'au carême, se succédant à des intervalles irréguliers, selon les affaires ou les plaisirs du Roi. Mlles Gaussin et Dumesnil, de la Comédie-Française, dirigeaient parfois les répétitions et conseillaient les actrices ; Lanoue était répétiteur en titre, avec mille livres de pension.

Les artistes les plus illustres avaient contribué à embellir ce petit théâtre. Pérot avait peint les décorations, Boucher en brossa même quelques-unes, et les trucs des machines étaient dus à Arnould et à Tremblin ; Perronet dessinait les costumes que Renaudin et Mériotte préparaient pour les hommes, Supplis et Romain pour les dames: Le perruquier des Menus-Plaisirs, Notrelle, était chargé des coiffures ; le fameux Notrelle, l'*artiste* le plus renommé de la capitale, qui, quelques années après, faisait insérer dans un almanach cette réclame ébouriffante : « Le sieur Notrelle, perruquier des Menus-Plaisirs du Roi et de tous les spectacles, place du Carrousel, a épuisé les ressources de son art pour imiter les perruques des dieux, des démons, des héros, des bergers, des tritons, des cyclopes, des naïades, des furies, etc. Quoique ces êtres, tant fictifs que vrais, n'en aient pas connu l'usage, la force de son imagination lui a fait deviner quel eût été leur goût à cet égard, si la mode d'en porter eût été de leur temps. A ces perruques sublimes il a joint une collection de barbes et de moustaches de toutes couleurs et de toutes formes, tant anciennes que modernes (1). »

(1) *État actuel de la musique du Roi*, 1767, p. 103. « Avis aux amateurs de spectacles. »

Le roi s'était réservé le droit de désigner les spectateurs, et c'était une faveur insigne que d'avoir été choisi par lui, surtout quand on voyait le maréchal de Noailles et le comte, son fils, le duc de Gesvres et le prince de Conti ne pouvoir assister à l'inauguration de ce théâtre en miniature. On se relâcha peu à peu de cette sévérité, et le nombre des spectateurs augmentant toujours, force fut plus tard de construire une salle plus grande, puis d'y faire encore des additions (1).

Dans le principe, l'auteur de la pièce jouée ne pouvait assister à la représentation de son ouvrage; mais M^{me} de Pompadour, toujours désireuse de se concilier l'amitié des gens de lettres, fit lever cet interdit et accorda même des entrées perpétuelles aux auteurs des pièces jouées ou désignées pour l'être. A l'origine encore, les actes d'opéra n'étaient point imprimés : M. de la Vallière, comme directeur, présentait au roi l'auteur des paroles qui les remettait manuscrites au souverain.

Les acteurs, qu'ils jouassent ou non dans la pièce, avaient l'entrée libre dans la salle. Les actrices qui ne jouaient pas se plaçaient dans une loge située le long des coulisses, et bien qu'il ne dût pas y avoir d'autres femmes comme spectatrices, M^{me} de Pompadour s'était réservé deux places dans cette loge, dont l'une était toujours occupée par M^{me} de Mirepoix, en faveur de qui on avait fait une éclatante exception ; quelquefois encore M^{mes} d'Estrades, de Roure ou d'autres amies de la marquise parvenaient à forcer la consigne et triomphaient du règlement.

(1) Le *Magasin pittoresque* a publié, en 1842, une petite carte tirée des estampes de la Bibliothèque nationale, sous cette mention : *Carte d'entrée au théâtre des petits appartements*. MM. de Goncourt et Campardon l'ont décrite sous le même titre. Nous avons de fortes raisons de croire que c'est là une erreur. Le mot *parade*, inscrit en grosses lettres sur cette carte, ne convient aucunement au théâtre de M^{me} de Pompadour, où l'on n'en joua jamais; de plus, à la date de 1759, ces spectacles avaient cessé depuis six ans. Par son caractère, par la date, par le choix des personnages représentés, Pierrot, Léandre, Colombine, cette carte conviendrait bien mieux aux spectacles où l'on jouait des parades, comme ceux de la Guimard, des demoiselles Verrières, et surtout du duc d'Orléans.

CHAPITRE II.

PREMIÈRE ANNÉE.

17 JANVIER — 18 MARS 1747.

Ce fut Molière qui eut l'honneur d'inaugurer le théâtre des petits cabinets. Le mardi 17 janvier 1747, on y représenta *Tartufe*, que l'on avait répété à Choisy dans un voyage organisé exprès pour pouvoir s'exercer à loisir. Le duc de Luynes a laissé un récit détaillé de cette première représentation.

Les actrices étaient : Mme de Pompadour, Mme de Sassenage, Mme la duchesse de Brancas et Mme de Pons. Les acteurs : M. de Nivernois, M. d'Ayen, M. de Meuse, M. de la Vallière, M. de Croissy, qui joua même fort bien ; je crois que j'en oublie quelques-uns. Il y avait fort peu de spectateurs : le roi, Mme d'Estrades, Mme de Roure et M. le maréchal de Saxe, et, je crois, M. de Tournehem, M. de Vandières, Champcenetz et son fils, quelques autres domestiques du roi ; en tout il n'y avait que quatorze personnes ; il n'y avait point de musiciens de profession à l'orchestre, mais seulement M. de Chaulnes, M. de Sourches, avec quelques-uns de leurs domestiques qui sont musiciens, et outre cela M. de Dampierre, gentilhomme des Plaisirs. M. le maréchal de Noailles avait demandé avec instance à assister au petit spectacle ; il a été refusé ; M. le prince de Conti a été aussi refusé ; M. le comte de Noailles a extrêmement sollicité la même grâce sans l'obtenir, et comme il avait envie d'aller à Paris, il dit au roi qu'après un aussi grand dégoût il fallait bien qu'il prît le parti d'aller à Paris chercher à calmer sa douleur. Le roi lui répondit en badinant qu'il ferait fort bien. Il dit ensuite à M. le Dauphin : « Le comte de Noailles va à Paris se consoler entre les bras de sa femme d'un dégoût qu'il a eu à la cour. » M. le Dauphin voulut savoir ce que c'était que ce dégoût ;

le roi lui dit : « C'est un secret. » Le théâtre, comme je l'ai déjà marqué, est dressé dans la petite galerie ; ce ne sont point les Menus qui se sont mêlés de cet ouvrage, ce sont les Bâtiments. M. de Gesvres, quoiqu'en année, est censé l'ignorer et n'a pas eu permission d'assister au spectacle (1).

M^{me} du Hausset rapporte dans ses *Mémoires* un trait qui montre quel prix les courtisans attachaient au moindre rôle, et comment ils témoignaient leur reconnaissance à qui pouvait leur en faire obtenir un, même le plus insignifiant.

Dans le temps qu'on jouait la comédie aux petits appartements, j'obtins, par un singulier moyen, une lieutenance du roi pour un de mes parents ; et cela prouve bien le prix que mettent les plus grands aux plus petits accès à la Cour. Madame n'aimait rien demander à M. d'Argenson ; et pressée par ma famille qui ne pouvait concevoir qu'il me fût difficile, dans la position où j'étais, d'obtenir pour un bon militaire un petit commandement, je pris le parti d'aller trouver M. le comte d'Argenson. Je lui exposai ma demande, et lui remis un mémoire. Il me reçut froidement, et me dit des choses vagues. Je sortis, et M. le marquis de V***, qui était dans son cabinet et qui avait entendu ma demande, me suivit : « Vous désirez, me dit-il, un commandement ; il y en a un de vacant qui m'est promis pour un de mes protégés ; mais si vous voulez faire un échange de grâce et m'en faire obtenir une, je vous le céderai. Je voudrais être *exempt de police*, et vous êtes à portée de me procurer cette place. » Je lui dis que je ne concevais pas la plaisanterie qu'il faisait. « Voici ce que c'est, dit-il, on va jouer *Tartufe* dans les cabinets, il y a un rôle d'exempt qui consiste en très peu de vers. Obtenez de M^{me} la marquise de me faire donner ce rôle, et le commandement est à vous. » Je ne promis rien, mais je racontai l'histoire à Madame qui me promit de s'en charger. La chose fut faite ; j'obtins mon commandement, et M. de V*** remercia Madame comme si elle l'eût fait faire duc.

Ce jeune seigneur si désireux de monter sur les planches à côté de la marquise, n'était autre que le marquis de Voyer, fils du comte d'Argenson, le ministre de la guerre, et neveu du marquis d'Argenson, qui

(1) Nous aurons à citer souvent les Mémoires du duc de Luynes, ceux du marquis d'Argenson et la notice de Laujon sur le théâtre des petits cabinets. Pour éviter la répétition de notes monotones, nous n'indiquerons la date ou le passage du volume que lorsque le jour de la représentation ne correspondra pas avec la date des Mémoires cités.

venait de donner sa démission de secrétaire d'État aux Affaires étrangères, et qui marquait un profond dédain pour les récréations dramatiques de Versailles. A coup sûr, le jeune marquis dut se passer, en cette circonstance, de l'approbation de son oncle.

Le mardi 24 du même mois, on joua deux pièces : *le Préjugé à la mode* (1), de La Chaussée, et *l'Esprit de contradiction* (2), de Dufresny. Mme de Pompadour, M. de Nivernois, M. de Duras et M. de Croissy jouèrent au mieux, mais Mme de Brancas, Mme de Pons et M. de Gontaut parurent fort médiocres. Un nouvel élu fût admis ce soir-là au nombre des spectateurs : M. de Grimberghen, que la marquise aimait beaucoup. Après le souper qui suivit le spectacle, il y eut un petit bal où le roi dansa plusieurs contredanses, et Mme de Pompadour un menuet avec M. de Clermont-d'Amboise.

Le lundi 27 février, le Dauphin et la Dauphine assistèrent pour la première fois à une de ces représentations : on donnait la comédie de Dancourt, *les Trois Cousines,* jouée à la Comédie-Française le 17 octobre 1700.

LE BAILLI. .		M. DE LA VALLIÈRE.
DE LORME, père de Colette . . . (DESMARES)		M. le duc DE VILLEROI.
BLAISE		M. le duc DE DURAS.
M. DE LÉPINE		M. DE LUXEMBOURG.
M. GIFLOT		
COLETTE. . . . (Mlle DESMARES)		Mme DE POMPADOUR.
LA MEUNIÈRE.		Mme DE BRANCAS, douairière.
MAROTTE } . . (Mlle Mimi DANCOURT, la cadette).		Mme DE LIVRY.
ses filles.		
LOUISON } . . (Mlle DANCOURT l'aînée).		Mme DE PONS.
MATHURINE.		

(1-2) Ouvrages joués à la Comédie-Française le 3 février 1735 et le 29 août 1700. Pour toute pièce jouée sur un théâtre public avant ou après son apparition sur le théâtre de la marquise, nous donnerons la date de cette représentation publique et — autant que possible —

LE DUC DE LA VALLIÈRE.

D'après le portrait dessiné et gravé par Cochin en 1757.

M^me de Pompadour fut ravissante dans le rôle de Colette et fort bien secondée par les trois rôles d'hommes principaux; M^me de Brancas parut jouer correctement, mais avec un peu de froideur. On représenta après un petit opéra en un acte, de Fuzelier pour les paroles et de Bourgeois pour la musique; peut-être bien était-ce le ballet des *Amours déguisés,* dont la marquise avait un exemplaire dans sa riche collection de musique (1). Les jolies voix du duc d'Ayen, de la marquise et de M^me de Brancas ne purent pas le préserver d'un insuccès, non plus que les danses de MM. de Courtenvaux, de Luxembourg, de Villeroi et de Clermont-d'Amboise, qui les avait imaginées.

Les divertissements reprirent quinze jours plus tard. Le lundi 13 mars, on rejoua *les Trois Cousines,* de Dancourt, avec deux acteurs nouveaux : le duc de Chartres et M. d'Argenson le fils. Ceux qui parurent les meilleurs furent toujours le duc de Villeroi dans les paysans, le duc de Duras et M^me de Pompadour. Puis vint la première représentation d'un opéra en un acte de La Bruère et Mondonville, *Érigone* (2).

Érigone	M^me la marquise DE POMPADOUR.
BACCHUS	M. le duc D'AYEN.
ANTONOÉ.	M^me la duchesse DE BRANCAS.
UN SUIVANT DE BACCHUS. . . .	M. le marquis DE LA SALLE.

Danse : M. le marquis DE COURTENVAUX et M. le marquis DE LANGERON (Sylvains), et le corps de ballet.

la distribution des rôles. Nous indiquerons les acteurs de profession entre parenthèses ou en notes, selon que la représentation publique aura précédé ou suivi celle du théâtre des petits cabinets.

(1) L'opéra-ballet des *Amours déguisés* avait été joué à l'Opéra le 22 août 1713. Le prologue et les deux premiers actes ne comptaient que deux chanteuses et un chanteur. C'était juste ce qu'il fallait alors pour le théâtre de la marquise; il est donc assez probable que c'est l'un de ces trois fragments qu'on exécuta ce soir-là à Versailles.

(2) Cet opéra forma plus tard le deuxième acte de l'opéra-ballet : *les Fêtes de Paphos,* de Collé, La Bruère et Voisenon, musique de Mondonville, joué à l'Opéra le 9 mai 1758. Distribution des rôles à l'Opéra : Érigone, M^lle Fel; Bacchus, Larrivée; Mercure, Pillot. Ballet : M^lles Vestris, Lany, Asselin, les sieurs Vestris, Lany, Laval.

Ce petit opéra parut extrêmement joli et obtint un tel succès que le roi le fit rejouer le samedi 18, devant la reine, qu'il avait priée de vouloir bien assister au spectacle des petits cabinets, en lui demandant de n'amener avec elle que M^me de Luynes et M. de la Mothe. On donna une deuxième représentation d'*Érigone*, précédée d'une reprise du *Préjugé à la mode*, ainsi distribué :

D'Urval.	Le duc de Duras.
Damon	Le comte de Maillebois.
Argant.	M. de Croissy.
Clitandre.	M. d'Argenson le fils.
Damis	M. de Coigny le fils.
Henri.	Le marquis de Gontaut.
Constance. (M^lle Gaussin) . .	M^me de Pompadour.
Sophie.	M^me de Pons.
Florine.	M^me de Livry.

Le duc de Duras et M^me de Pompadour montrèrent un réel talent dans leurs rôles si difficiles, MM. de Maillebois et de Croissy furent également fort applaudis, et le méritèrent, quoique le dernier jouât d'une manière un peu trop forcée. M^me de Livry s'en tira fort bien..... pour elle.

Après la comédie, on joua le petit opéra de Mondonville, écrit le duc de Luynes. Il n'y a, comme je l'ai dit, que trois acteurs. M^me de Pompadour chanta tout au mieux ; elle n'a pas un grand corps de voix, mais un son fort agréable, de l'étendue même dans la voix ; elle sait bien la musique, et chante avec beaucoup de goût ; elle fait Érigone. M^me de Brancas, qui fait Antonoé, joue assez bien ; elle a une grande voix, mais elle ne chante pas avec la même grâce que M^me de Pompadour, et en tout sa voix n'est pas flexible. M. d'Ayen faisait Bacchus ; sa voix est son ouvrage : il s'est formé une basse-taille assez étendue, mais déparée, parce qu'il parle gras et que ses cadences ne sont pas agréables ; outre cela, quelquefois sa voix baisse un peu en chantant ; d'ailleurs, il chante avec goût et en musicien. Les danses, qui sont faites par Deshayes, de la Comédie italienne, sont fort jolies ; il n'y a de femme qui danse que M^me de Pompadour. Les hommes sont M. le duc de Chartres, M. le duc de Villeroi, M. de Luxembourg, M. de Coigny le fils, M. de Guerchy, Champcenetz le fils, M. de Clermont-d'Amboise, le frère, et M. de Cour-

tenvaux; ces deux derniers pour les danses hautes et les entrées. M. de Courtenvaux, qui est grand musicien, danse avec une légèreté, une justesse et une précision admirables. M⁽ᵐᵉ⁾ la Dauphine, qui était enrhumée, ne put pas venir à ce petit spectacle; ainsi il n'y avait que le Roi, la Reine, M. le Dauphin et Mesdames, mais sans aucune représentation; le Roi et la Reine, sur des chaises à dos; M. le Dauphin et Mesdames, sur des pliants. Il n'y avait ni officier des gardes, ni capitaine des gardes derrière. M. le maréchal de Noailles y était comme amateur; M. le comte de Noailles, M. le maréchal de Saxe, M. de Grimberghen et moi, M. et M⁽ᵐᵉ⁾ de Bachi; d'ailleurs M⁽ᵐᵉ⁾ de Luynes, M. de la Mothe, M⁽ᵐᵉ⁾ la maréchale de Duras, M. d'Aumont.

Cette belle soirée termina la première saison théâtrale des petits cabinets. Les nobles acteurs avaient récolté de nombreux bravos; ceux qui les avaient secondés en furent richement récompensés, à ce que rapporte le marquis d'Argenson dans ses *Mémoires,* à la date du 17 avril : « On a donné deux mille livres à chacun des auteurs pour les paroles et pour la musique d'un mauvais ballet qui s'est donné à la louange de M⁽ᵐᵉ⁾ de Pompadour; on a donné deux mille écus à Deshayes, acteur italien qui fait les ballets des petites comédies du roi à Versailles. On crie de tout cela, et avouons que les dépenses ne sont guère en proportion avec les conjonctures du temps présent. »

La marquise avait été, à tous égards, l'héroïne de ces divertissements. Elle était apparue au roi sous le double aspect d'une comédienne exquise et d'une habile cantatrice; tant de grâces réveillèrent l'amour un peu assoupi du monarque. M⁽ᵐᵉ⁾ de Pompadour avait atteint son but et raffermi son pouvoir.

CHAPITRE III

DEUXIÈME ANNÉE.

20 DÉCEMBRE 1747 — 30 MARS 1748.

Les spectacles ne recommencèrent qu'à l'hiver. Ce relâche fut employé à faire dans la salle quelques améliorations : on agrandit l'espace réservé pour le roi et les spectateurs, on plaça l'orchestre entre ceux-ci et la scène (disposition normale qui nuisit beaucoup aux acteurs et actrices qui avaient la voix faible), on construisit encore derrière le théâtre (salon C) un retranchement dans lequel deux dames pouvaient s'habiller, et plus loin, sur le palier de l'escalier de marbre ou des Ambassadeurs (Z), un autre cabinet volant assez grand, avec des poêles, pour que les hommes pussent s'habiller sans se refroidir. Enfin on attribua aux acteurs moins considérables le cabinet dit des Médailles (X) (1). On modifia aussi la composition de l'orchestre : il fut augmenté de deux violons, d'un basson, d'une flûte, d'un hautbois et d'un violoncelle joué par l'ancien maître à chanter de la marquise, le célèbre Jélyotte.

La réouverture du théâtre eut lieu le mercredi 20 décembre : le spectacle commença à cinq heures et demie, le roi étant revenu exprès de bonne heure de la chasse. Au moment où la toile se levait, MM. de

(1) Voir, pour les lettres de renvoi, le plan de la page 147.

Nivernois et de la Vallière représentèrent le prologue suivant auquel le roi ne s'attendait en aucune façon.

M. DE NIVERNOIS, à l'orchestre qui joue.

Un moment, s'il vous plaît. (Appelant.) Monsieur le directeur!
(A l'orchestre qui continue.)
Messieurs, arrêtez donc? (Appelant.) Monsieur de la Vallière!

M. DE LA VALLIÈRE, derrière le théâtre.

Eh bien?

M. DE NIVERNOIS.

Hé! venez donc.

M. DE LA VALLIÈRE.

Que voulez-vous, monsieur?

M. DE NIVERNOIS.

Ce que je veux? Question singulière.

M. DE LA VALLIÈRE.

Mais expliquez-vous donc!

M. DE NIVERNOIS.

Je ne vous conçois pas;
Pour un grand directeur, la faute est bien grossière!

M. DE LA VALLIÈRE.

Quelle faute?

M. DE NIVERNOIS.

Je veux vous le dire tout bas.

M. DE LA VALLIÈRE.

Parlez, monsieur, criez, je meurs d'impatience.

M. DE NIVERNOIS.

Seigneur, qu'est devenu' votre auguste prudence?

M. DE LA VALLIÈRE.

Quoi donc?

M. DE NIVERNOIS.

Hé! que vous sert ce maintien effaré?
Vous oubliez...

M. DE LA VALLIÈRE.

Quoi donc?

M. DE NIVERNOIS.

Soyez désespéré.

M. DE LA VALLIÈRE.

Pourquoi?

M. DE NIVERNOIS.

Vous oubliez... distraction funeste!

M. DE LA VALLIÈRE.

J'oublie... Eh bien! j'oublie...

M. DE NIVERNOIS.

Un devoir manifeste.

M. DE LA VALLIÈRE.

Moi?

(Successivement, tous les acteurs viennent être spectateurs de cette scène entre M. le duc de la Vallière et M. le duc de Nivernois.)

M. DE NIVERNOIS.

Rouvrant un théâtre, on doit premièrement
Signaler ce grand jour par un beau compliment,
Toujours le directeur, chargé de la harangue...
Pensez, imaginez, déployez votre langue.

M. DE LA VALLIÈRE.

Que dirois-je, Seigneur! mon tort est avéré.

M. DE NIVERNOIS.

Commencez donc!

M. DE LA VALLIÈRE.

Eh quoi! sans être préparé?

M. DE NIVERNOIS.

N'importe, il faut du moins signaler votre zèle.

M. DE LA VALLIÈRE, *après un silence et de grandes révérences à l'assemblée.*

Essayons, car...

M. DE NIVERNOIS.

Fort bien!

M. DE LA VALLIÈRE.

Ma frayeur est mortelle.

M. DE NIVERNOIS.

La troupe attend de vous un discours enchanteur.

M. DE LA VALLIÈRE, *s'adressant au Roi.*

Le désir de briller n'a rien qui nous inspire;
Ici, nous pouvons tous le dire,
Le zèle et les talents sont l'ouvrage du cœur.

(M. de la Vallière et le reste de la troupe font la révérence, et le prologue finit.)

Ce compliment de Moncrif une fois débité, le spectacle commença. Le programme annonçait une comédie, *le Mariage fait et rompu*, de Dufresny, jouée au Théâtre-Français le 14 février 1721, et une pastorale *Ismène,* paroles de Moncrif, musique de Rebel et Francœur.

LE PRÉSIDENT.	(DANGEVILLE)...	Le comte DE MAILLEBOIS.
LA PRÉSIDENTE	(Mlle CHAMPVALLON)	La duchesse DE BRANCAS.
LA TANTE...	(Mlle GAUTIER)...	La marquise DE SASSENAGE.
LA VEUVE...	(Mlle JOUVENOT)..	La comtesse DE PONS(1).

(1) La comtesse de Pons ne doit pas être confondue avec la marquise de Pons, au mariage de laquelle se rattache le premier envoi de billets de mariage *imprimés* dans Paris. Mlle de

VALÈRE.	(QUINAULT-DUFRESNE).	Le marquis DE VOYER.
GLACIGNAC . . .	(POISSON fils)	Le duc DE NIVERNOIS.
LE FAUX DAMIS.	(QUINAULT l'aîné) . . .	Le duc DE DURAS.
LIGOURNOIS. . .	(DUCHEMIN)	Le marquis DE CROISSY.
L'HÔTESSE . . .	(M^{me} DESHAYES) . . .	La comtesse DE LIVRY.
LE NOTAIRE . .	(DU BOCCAGE).	Le marquis DE CLERMONT-D'AMBOISE.

Les acteurs qui réussirent le mieux furent : M. de Clermont-d'Amboise, M. de Duras, à qui on reprocha cependant un débit trop précipité, et M. de Nivernois qui joua supérieurement son rôle de Gascon. Après que la comédie fût finie, l'orchestre joua quelque temps, pendant lequel M^{me} de Pompadour, qui avait été spectatrice, alla se préparer pour être actrice dans *Ismène,* où Moncrif n'avait pas manqué de célébrer ses louanges dans des compliments tels que celui-ci :

> Dans les jeux que pour vous on prend soin de former,
> Vos talents enchanteurs vous font mille conquêtes;
> Ce fut pour couronner votre art de tout charmer
> Que l'Amour inventa nos fêtes.

Cette pièce parut extrêmement jolie et fut chantée à ravir par la marquise-Ismène, le duc d'Ayen-Daphnis, et M^{me} Trusson, femme de chambre de la Dauphine, qui remplaçait M^{me} de Marchais, fort enrhumée, dans le rôle de Chloé. M. de Courtenvaux dansa avec sa grâce habituelle, et l'on

Brosse, fille de la marquise de Castellane, avait épousé le marquis de Pons en 1734 et la Bibliothèque nationale conserve ces curieux spécimens de lettres de mariage au Cabinet des estampes (*Collection de l'Histoire de France*); mais ces deux lettres ne visent pas deux mariages distincts, comme on le croit généralement ; c'est la double lettre, une par famille, encore employée de nos jours. « On alloit autrefois, écrit Maurepas en août 1734, donner avis soi-même à toutes les personnes de sa famille, du mariage de ses enfans, et on faisoit en sorte de les trouver et de leur parler. On s'est rallenti sur cet usage, et comme on prenoit plutôt le tems qu'on savoit qu'elles n'étoient point chez elles, que celui où on les trouvoit, on faisoit faire des billets manuscrits pour les laisser à leur porte, et leur donner avis du mariage qui s'alloit contracter. Cet usage des billets manuscrits a changé, et M. et M^{me} de Pons, aussi bien que M^{me} de Castellane, sont les premiers qui y ayent substitué les billets imprimés. » (*Mémoires de Maurepas*, 1792; t. IV, p. 235.)

approuva fort l'innovation de faire danser les ensembles par des jeunes gens et jeunes filles qui « remplissaient moins le théâtre. » Après la représentation, le roi adressa ses compliments à Rebel qui venait de conduire l'orchestre, et à Moncrif que le duc de la Vallière lui présenta ; puis il sortit en disant : « Voilà un charmant spectacle (1). »

Le public de Paris ne confirma pas le jugement royal, et lorsqu'on représenta *Ismène* à l'Opéra, le 28 août 1750, avec Chassé, Mlles Coupé, Jacquet, et le célèbre Vestris dans le rôle du faune, le mécontentement général se traduisit par ce médiocre couplet :

> *Ismène* est toujours misérable,
> *L'Aurore* nous a fait pitié.
> Les actes s'en allaient au diable.
> Sans Misis et la jeune *Églé*
> Hélas! si la fête lyrique
> N'offre plus qu'un triste tableau
> Composé de platte musique,
> C'est qu'on n'y trouve plus Rameau (2).

Le samedi 30 décembre, la troupe des petits cabinets représenta *l'Enfant prodigue,* de Voltaire, et une petite comédie de Cahusac, *Zénéide* (3).

Acteurs dans *l'Enfant prodigue* :

EUPHÉMON père.		Le duc DE LA VALLIÈRE.
EUPHÉMON fils .	(QUINAULT-DUFRESNE).	Le duc DE NIVERNOIS.
FIERENFAT.		Le marquis DE CROISSY.
RONDON		Le duc DE CHARTRES.
LISE.	(Mlle GAUSSIN)	La marquise DE POMPADOUR.
MARTHE	(Mlle DANGEVILLE jeune). .	La comtesse DE LIVRY.

(1) Laujon, *Avertissement d'Églé.*
(2) Bibliot. nationale; *Manuscrit Clairambault,* fév. 1751.
(3) *L'Enfant prodigue* avait été joué à la Comédie-Française le 10 octobre 1736, et *Zénéide* le 13 mai 1743.

La b^onne DE CROUPIGNAC. (M^lle QUINAULT cadette). La duchesse DE BRANCAS.
JASMIN. Le marquis DE GONTAUT.
UN LAQUAIS Le m^is DE CLERMONT-D'AMBOISE.

Dans *Zénéide* :

LA FÉE. La duchesse DE BRANCAS.
ZÉNÉIDE La marquise DE POMPADOUR.
GNIDIE. La comtesse DE LIVRY.
OLINDE. Le duc DE NIVERNOIS.

Danse : MM. DE COURTENVAUX, DE LANGERON, et le corps de ballet.

Le duc de Chartres, dans le rôle de Rondon, M. de Gontaut, dans celui de Jasmin, M. de Nivernois, dans les deux pièces, et la charmante marquise-Zénéide furent les plus remarqués de la soirée. « Entre les deux pièces, — ajoute de Luynes, — M. le marquis de la Salle, fils du maître de la garde-robe et qui a une charge dans les gendarmes, chanta un air du prologue des *Éléments*. Il a une basse-taille très belle. Il jouoit l'année passée chez M^me de la Mark, où il avoit fort bien réussi ; hier c'étoit son début sur le théâtre des cabinets. »

C'était M^me de Pompadour qui avait proposé et fait agréer la comédie de Voltaire. Elle avait gardé un agréable souvenir des auteurs dont la célébrité répandait le plus d'éclat dans la société de M. de Tournehem, et n'était pas moins empressée que son oncle à leur prouver sa reconnaissance ; mais c'était chose assez difficile à l'égard de Voltaire qui avait contre lui toute la famille royale. La marquise tenta de faire cesser sa disgrâce et proposa de jouer *l'Enfant prodigue*. L'auteur n'apprit le succès de sa pièce que quelques jours après la représentation. En effet, les acteurs n'appelaient pas aux répétitions les auteurs dont les ouvrages avaient déjà paru sur des théâtres publics, mais la marquise trouva juste d'accorder leurs entrées dans le théâtre aux auteurs des pièces représentées (1). Le roi donna son consentement à cette proposition, et l'on se

(1) Laujon dit encore que Voltaire vint assister à la seconde représentation de son *Enfant*

LE DUC DE NIVERNOIS.
D'après le portrait de Vigié, gravé par Hubert.

pressa de l'annoncer à Voltaire, qui remercia la marquise de cette faveur en lui adressant de jolis vers, dans lesquels il la mettait sans façon sur le même rang que son auguste amant :

> Ainsi donc vous réunissez
> Tous les arts, tous les dons de plaire;
> Pompadour! vous embellissez
> La Cour, le Parnasse et Cythère.
> Charme de tous les yeux, trésor d'un seul mortel!
> Que votre amour soit éternel!
> Que tous vos jours soient marqués par des fêtes!
> Que de nouveaux succès marquent ceux de Louis!
> Vivez tous deux sans ennemis!
> Et gardez tous deux vos conquêtes!

De là grand scandale dans les sociétés de la reine et de Mesdames de France, où l'on s'éleva contre l'impertinence du poète. Le roi ne dissimula pas son mécontentement, et la marquise fut assez prudente pour sacrifier ce dangereux panégyriste.

Il était trop tard. Cet échec avait déjà réveillé la verve mordante des ennemis de la marquise. Le malencontreux madrigal fit naître force épigrammes et d'innombrables chansons, où les invectives grossières remplacent trop souvent le sel et l'esprit. Voici deux couplets qui s'attaquent plus particulièrement à l'actrice et à la femme :

> Elle veut qu'on prône
>
> La folle indécence
> De son opéra,
> Où, par bienséance,
> Tout ministre va.

prodigue. Il se trompe, car il résulte du répertoire même du théâtre de M^me de Pompadour que cette comédie n'y fut donnée qu'une fois. En revanche, Voltaire assista à la représentation d'*Alzire*, qui y fut jouée le 28 février 1750.

Il faut qu'on y vante
Son chant fredonné,
Sa voix chevrotante,
Son jeu forcené.

La contenance éventée,
La peau jaune et truitée,
Et chaque dent tachetée,
Les yeux fades, le col long ;
Sans esprit, sans caractère,
L'âme vile et mercenaire,
Le propos d'une commère,
Tout est bas chez la Poisson.

Voltaire non plus ne fut pas épargné, et l'on riposta vivement à ses vers de courtisan :

Après l'éloge qu'a dicté
La folie ou la malice,
Quel sort faut-il qu'il subisse,
L'auteur tant de fois notté ?
La Bastille par charité,
Et Charenton par justice (1).

De Voltaire on revint à Molière, et *Tartuffe* fut rejoué le mercredi 10 janvier 1748.

M^{me} Pernelle . .	(Béjart).	La marquise de Sassenage.
M. Orgon	(Molière)	Le marquis de Croissy.
Elmire.	(M^{lle} Molière). . .	La duchesse de Brancas.
Tartufe	(Du Croisy)	Le duc de la Vallière.
Damis.	(Hubert)	Le comte de Maillebois.
Marianne.	(M^{lle} de Brie) . . .	La comtesse de Pons.
Cléante	(La Thorillière) .	Le marquis de Gontaut.
Valère.	(La Grange). . . .	Le duc de Duras.
Dorine.	(Madeleine Béjart)	La marquise de Pompadour.
M. Loyal.	(De Brie)	Le marquis de Meuse.
L'Exempt.	Le marquis de Voyer.

(1) Bibliothèque nationale; *Manuscrit Clairambault*, 1748.

La comédie avait commencé à cinq heures trois quarts; on exécuta ensuite l'opéra d'*Ismène,* où M™º Trusson, qui avait une assez jolie voix, se montra plus à son avantage que la première fois.

Le samedi 13, la troupe royale représenta *les Dehors trompeurs ou l'Homme du jour,* comédie de Boissy, jouée à la Comédie-Française le 18 février 1740, et un divertissement pastoral en un acte, *Églé.* « L'auteur des paroles se nomme Laujon, écrit Luynes, et celui qui a fait la musique est un petit Lagarde, qui a tout au plus vingt ans. »

Acteurs dans la comédie :

LA COMTESSE.	(Mˡˡᵉ QUINAULT cadette).	La duchesse DE BRANCAS.
LUCILE.	La marquise DE POMPADOUR.
CÉLIANTE. . .	(Mˡˡᵉ GRANDVAL)	La comtesse DE PONS.
LE MARQUIS .	(GRANDVAL)	Le duc DE NIVERNOIS. .
LE BARON. . .	(QUINAULT-DUFRESNE) .	Le duc DE DURAS.
M. DE FORLIS.	(DUCHEMIN)	Le duc DE CHARTRES.
LISETTE. . . .	(Mˡˡᵉ DANGEVILLE)	La comtesse DE LIVRY.
CHAMPAGNE.	Le marquis DE GONTAUT.
UN LAQUAIS.	Le marquis DE CLERMONT-D'AMBOISE.

Acteurs dans la pastorale :

ÉGLÉ.	La marquise DE POMPADOUR.
LA FORTUNE.	La duchesse DE BRANCAS.
APOLLON, sous la figure de Mysis .	Le duc D'AYEN.
UN SUIVANT DE LA FORTUNE. . .	Le marquis DE COURTENVAUX.

Danse : MM. DE COURTENVAUX (un faune) et DE LANGERON (un berger) (1).

M. de Duras, M. de Nivernois et le duc de Chartres se firent remarquer dans la comédie; la marquise fut naturellement la reine de la fête, charmante comédienne dans la pièce et chanteuse adorable dans la

(1) *Églé* fut représentée à l'Opéra le 18 février 1751, avec *Titon et l'Aurore.* Chassé jouait Apollon; Mˡˡᵉ Fel, Églé; et Mˡˡᵉ Jacquet, la Fortune. Dupré représentait le suivant de la Fortune.

pastorale. Elle déploya toute la naïveté dont elle était capable dans son joli rôle d'innocente déniaisée. Cependant, les auditeurs, le roi surtout, devaient avoir quelque peine à réprimer un sourire à certains passages, tels que celui-ci : « Vous êtes ingénue? — Oh! beaucoup, » répond en rougissant la naïve Lucile.

Le programme du lundi 5 février annonçait trois ouvrages : *le Méchant,* de Gresset, *l'Oracle,* petite comédie de Saint-Foix, et une pantomime, *le Pédant,* où l'on se distribuait force taloches et coups de pied.

Si la troupe ne craignait pas d'aborder la haute comédie, ce n'était qu'après de longs soins et de fréquentes répétitions : c'est ainsi que la comédie de Gresset exigea deux mois entiers d'étude, mais la marquise avait promis à l'auteur de jouer sa pièce sur le théâtre des petits cabinets, et elle voulait tenir parole. Gresset l'en remercia en ces termes :

> On ne trace que sur le sable
> La parole vague et peu stable
> De tous les seigneurs de la cour;
> Mais sur le bronze inaltérable
> Les muses ont tracé le nom de Pompadour,
> Et sa parole invariable.

Cette comédie était, comme on sait, composée tout entière de caractères peints d'après nature. Voici ce qu'écrivait à ce propos le marquis d'Argenson en décembre 1747, au moment où l'on commença de répéter cet ouvrage à la cour :

> On apprend les rôles de la comédie du *Méchant,* par le sieur Gresset; plus je revois cette pièce à notre théâtre, plus j'y trouve des études faites d'après nature. Cléon ou le Méchant est composé du caractère de trois personnages que j'y ai bien reconnus : M. de Maurepas pour les tirades et les jugements précipités tant des hommes que des ouvrages d'esprit, le duc d'Ayen pour la médisance et le dedans de tous, et mon frère pour le fond de l'âme, les plaisirs et les allures. Géronte et Valère couvrent des noms trop respectables pour les articuler ici; ce sont des âmes bonnes et simples que séduit la méchante compagnie qui les entoure. Ariste est partout, ou doit être dans les honnêtes gens qui

raisonnent bien; Florise, dans quantité de femmes trompées; Pasquin est le président Hénault, bonne caillette, quoique avec l'esprit des belles-lettres, etc. Ainsi l'on doit dire : *Mutato nomine de te fabula narratur.*

Indépendamment des allusions si faciles à saisir, c'était une entreprise un peu téméraire pour des amateurs que de s'essayer dans un ouvrage supérieurement interprété par les Comédiens français; et cependant, malgré le récent succès de cette pièce, jouée à la Comédie le 15 avril 1747, malgré des comparaisons si dangereuses, la troupe des petits cabinets remporta une belle victoire. « On a joué, dans les cabinets, la comédie du *Méchant* avec grand applaudissement, mais, je crois, avec peu de fruit, écrit d'Argenson. Je crains que les peintures spirituelles des vices du temps n'aient plus réjoui que converti à la vertu. »

CLÉON......	(GRANDVAL).....	Le duc DE DURAS.
GÉRONTE....	(LA THORILLIÈRE)..	Le duc DE CHARTRES.
ARISTE......	(LANOUE).......	Le comte DE MAILLEBOIS.
VALÈRE....	(ROSELI).......	Le duc DE NIVERNOIS.
FRONTIN....	(ARMAND)......	Le marquis DE GONTAUT.
UN LAQUAIS..	Le marquis DE CLERMONT-D'AMBOISE.
FLORISE....	(M^{lle} GRANDVAL)...	La duchesse DE BRANCAS.
CHLOÉ.....	(M^{lle} MÉLANIE)....	La comtesse DE PONS.
LISETTE....	(M^{lle} DANGEVILLE)..	La marquise DE POMPADOUR.

« M. le duc de Nivernois excella dans le rôle de Valère, dit Laujon. Dans sa première scène (qui avait pour objet d'annoncer l'adresse habituelle du Méchant, toujours occupé de séduire), le ton ingénu que M. de Nivernois prêtait à Valère, sa promptitude à céder sans réflexion à l'homme dont l'esprit lui paraissait bien supérieur au sien, l'orgueil de se rapprocher de lui, présenté avec une franchise faite pour rendre Valère intéressant, en offrant en lui plus de faiblesse que de penchant pour le vice; voici qui avait échappé à l'acteur qui, le premier, jouait ce rôle sur le Théâtre-Français. » Tel fut l'effet de cette représentation, ajoute

Laujon, que M^{me} de Pompadour obtint du roi de faire venir à la seconde Roseli, qui fut surpris de voir le parti que tirait de ce rôle M. de Nivernois : il en profita et se modela si bien sur lui, qu'à Paris l'ouvrage dut à cet heureux changement une recrudescence de succès. « Je me trouvais à cette seconde représentation, et j'étais à côté de Roseli. Le monologue de Valère y fit verser des larmes, et je fus témoin et de la joie de Gresset de voir son idée si bien rendue, et de la surprise que causait à Roseli le caractère noble et attendrissant que M. de Nivernois donnait à ce rôle. » Il y a tout lieu de croire que Laujon s'abuse, car la seconde représentation du *Méchant* n'eut lieu que deux ans plus tard, en avril 1750, et M. de Monaco remplaçait M. de Nivernois dans Valère.

Après *le Méchant*, qui dura deux heures entières, on joua *l'Oracle*, représenté à la Comédie-Française le 22 mars 1740.

LUCINDE, jeune princesse. (M^{lle} GAUSSIN). . La marquise DE POMPADOUR.
LA FÉE SOUVERAINE . . (M^{lle} QUINAULT). La duchesse DE BRANCAS.
ALCINDOR OU CHARMANT,
 fils de la fée. (GRANDVAL). . . Le duc DE NIVERNOIS.

A l'une des répétitions, l'actrice qui jouait la fée ayant pris un ton quelque peu trop commun, l'irascible auteur lui arracha sa baguette en disant : « J'ai besoin d'une fée et non d'une sorcière ! » La comédienne voulait réclamer, protester, crier ; mais alors Saint-Foix, non moins violent : « Vous n'avez pas de voix ici ; nous sommes au théâtre et non pas au sabbat ! » Est-il besoin d'ajouter que l'algarade avait lieu aux répétitions du Théâtre-Français, non pas à Versailles, et que l'actrice ainsi malmenée n'était pas la duchesse de Brancas ?

La soirée se termina par une pantomime fort gaie, *le Pédant,* de Dehesse. C'était l'histoire d'un maître d'école livré aux plaisanteries de ses élèves, qui se vengent, en lui jouant les tours les plus pendables, de ses leçons et de ses coups de férule.

MADAME DE POMPADOUR ET LE DUC DE NIVERNOIS

Dans l'Oracle.

D'après la scène dessinée et gravée par Cochin.

Le Pédant.	Le marquis de Courtenvaux.
Pierrot, son valet . .	Le sieur Dupré.
Une Nourrice . . .	La demoiselle Durand.
Écolières :	Les D^{lles} Chevrier, Astraudi, Dorfeuil, Puvigné, Camille.
Écoliers et Paysans.	Les sieurs Baletti, Piffet, Barois, Béat et La Rivière.

Pour que la demoiselle Durand tînt son rôle de nourrice avec tous les avantages extérieurs qu'il comportait, on avait eu recours à l'art, afin de remédier à la nature. Aussi trouve-t-on, au chapitre de sa garde-robe, « *un corset garny d'une fausse gorge, ledit corset couvert d'une étoffe de laine brune, et garny de canetille de soie blanche.* » On aurait pu lui appliquer — à rebours — le célèbre quatrain adressé à M^{me} Favart sur *l'Art* et *la Nature*.

Deux reprises seulement le jeudi 15 février : *le Mariage fait et rompu*, et la pastorale d'*Églé*; mais, — là était l'attrait de la soirée, — M^{me} de Pompadour, qui n'avait pas joué à l'origine dans la comédie de Dufresny, prit cette fois le rôle de l'hôtesse.

...... M^{me} de Pompadour, — dit le duc de Luynes, — est la seule femme qui joue fort bien. M. de Maillebois joua très bien hier; M. de Nivernois et M. de Duras sont toujours supérieurs dans ce genre. La comédie avoit commencé à six heures, et dura un peu moins d'une heure et demie. Il y eut un intervalle assez long entre cette pièce et le petit acte d'opéra; ce temps fut rempli par la musique. On commença à huit heures l'acte d'opéra, il s'appelle *Églé*. M. d'Ayen ne pouvant pas jouer le rôle de Misis, à cause de la mort de sa tante, M^{me} la maréchale de Gramont, M. de la Salle le remplaça. Il a une assez belle basse-taille et est acteur. M^{me} de Pompadour, qui fait Églé, chanta et joua supérieurement. M^{me} de Brancas, douairière, jouait le rôle de la Fortune. M. de Courtenvaux ne put pas danser, aussi à cause de la mort de M^{me} la maréchale de Gramont, dont il avoit épousé la petite-fille. Ce fut une des filles du maître à danser qui dansa à sa place. Les danses sont fort jolies. Tout fut fini avant huit heures trois quarts. M. d'Ayen n'étoit que spectateur. M. le président Hénault et M. le président Ogier ont permission d'assister à ces spectacles; on leur a donné des places dans l'orchestre. L'usage est que l'espace pour l'orchestre, quoique assez grand, étant fort rempli de tabourets très bas, pour qu'ils n'empêchent point les spectateurs de voir, sur chaque

tabouret est une carte avec le nom de celui qui doit s'y asseoir. On a mis le nom de M. le président Hénault sur son tabouret. Celui de M. le président Ogier n'a point de carte. On distribua hier avant l'opéra les exemplaires imprimés dudit opéra... Les spectateurs ordinaires sont : premièrement, les acteurs et actrices lorsqu'ils ne jouent point ; M. le duc de Chartres; M. le maréchal de Saxe; M. le maréchal de Duras; tous les secrétaires d'État; quelquefois l'abbé de Bernis, de l'Académie. J'y ai vu aussi M. le maréchal de Noailles, mais non pas cette année. M. le maréchal de Coigny y vient aussi; M. de Grimberghen y vient toujours lorsque sa santé lui permet. Le Roi n'y est pas dans un fauteuil, mais seulement sur une chaise à dos, et il paraît s'y amuser. Après le spectacle, il va donner l'ordre et tout de suite souper dans ses cabinets.

Le lundi gras, 26 février, nouvelle représentation des *Dehors trompeurs*, de Boissy, avec quelques changements d'acteurs. M^{me} de Marchais joua le rôle de Céliante, où M^{me} de Pons s'était montrée par trop faible, et le comte de Maillebois lut celui de Forlis à la place du duc de Chartres, empêché de jouer par une indisposition subite. Après la comédie vint la première représentation d'*Almasis*, divertissement en un acte, paroles de Moncrif et musique de Royer.

ALMASIS	La marquise DE POMPADOUR.
L'ORDONNATRICE DES FÊTES. . .	M^{me} TRUSSON.
ZAMNIS.	Le duc D'AYEN.
UN INDIEN.	M. DE LA SALLE.

Danse : M. de LANGERON et les enfants du corps de ballet (Indiens et Indiennes).

Voici le très léger canevas sur lequel Moncrif avait brodé son opéra-ballet. Almasis, habitante des Iles Fortunées, aime Zamnis ; mais l'usage du pays veut qu'elle épouse, sans le connaître, celui que choisira la prêtresse de l'Hymen. On la conduit en grande pompe à cet époux redouté, qui, par bonheur, se trouve être son cher Zamnis. Ce maigre ouvrage plut tant au roi, qu'il le fit jouer jusqu'à trois fois.

« Cet acte fait partie d'un opéra qui n'a pas été représenté, écrit le duc de Luynes. M. Moncrif dit qu'il ne le sera jamais. » Moncrif se trom-

pait : son opéra fut joué deux ans plus tard, le 28 août 1750, à l'Académie de musique, et n'eut aucun succès (1).

Le lendemain, mardi gras 27 février, la troupe donna *Almasis*, puis un nouvel opéra-ballet, *les Amours de Ragonde,* paroles de Néricault-Destouches, musique de Mouret, qu'on avait appris, mis en scène et répété en quarante-huit heures. C'était un ouvrage en trois actes (*la Soirée de village* — *les Lutins* — *la Noce et le Charivari*), qui avait été joué à l'Opéra le 30 janvier 1742. Le roi devait d'abord aller passer à la Muette la dernière journée du carnaval, mais il renonça à son projet pour assister à ce spectacle improvisé. Cela se comprend de reste : M^{me} de Pompadour abordait dans cette pièce les rôles qu'on appelle au théâtre les *travestis*.

Ragonde, fermière très mûre, parvient, par les ruses les plus extravagantes, à épouser Colin, berger très vert, dont elle raffole. Telle est la donnée de cette pièce, vive d'allure, véritable farce de carnaval, soutenue par une musique pleine de gaîté et d'entrain, que termine un formidable charivari.

Le marquis de Sourches avait quitté sa viole à l'orchestre pour endosser le casaquin de la fermière. Voici la double distribution de l'ouvrage, à Paris et à la cour :

RAGONDE, mère de Colette, amante de Colin. . . . (CUVILLIER) M. DE SOURCHES (début).
COLETTE, fille de Ragonde, amante de Lucas. . . . (M^{lle} COUPÉ) M^{me} DE MARCHAIS.
LUCAS, amant de Colette. (ALBERT) M. DE LA SALLE.
COLIN, aimé de Ragonde, amant de Colette. . . . (JÉLYOTTE) M^{me} DE POMPADOUR.
THIBAULT, magister. . . (BÉRARD) Le vicomte DE ROHAN.
MATHURINE (M^{lle} BOURDONNOIS l'aînée) M^{me} TRUSSON.

(1) Distribution à l'Opéra : Almasis, M^{lle} Chevalier ; l'Ordonnatrice des Fêtes, M^{lle} Le Mierre ; Zamnis, Chassé ; un Indien, Le Page.

A peine peut-on croire, après l'avoir vue, que cette pièce ait été aussi bien exécutée qu'elle le fut, écrit le duc de Luynes. Il n'en étoit pas question samedi. Ce fut ce jour-là, en soupant, que M^me de Pompadour imagina ce divertissement pour le mardi; elle écrivit sur-le-champ à M. de la Vallière : on lui envoya un courrier qui arriva à quatre heures du matin. Il a fallu préparer les habillements, apprendre les rôles, tant pour les acteurs que pour les danseurs, faire trois ou quatre répétitions. Tout a été fait et a aussi bien réussi que si l'on avait eu huit jours pour s'y préparer. M. de Sourches qui n'avoit jamais paru sur le théâtre, y joua à merveille; il a peu de voix, mais elle est juste et il est musicien. M^me de Pompadour étoit habillée en homme, mais comme les dames le sont quand elles montent à cheval; c'étoit un habillement très décent.

C'est à cette époque que parut le recueil des *Comédies et ballets des petits appartements,* qui devait arriver à former quatre volumes et qui nous sert de guide pour ce travail. Chaque pièce portait en-tête cette mention : *Imprimé par exprès commandement de Sa Majesté.* Les ennemis de la marquise de s'indigner, surtout le marquis d'Argenson, qui écrit le 1^er mars 1748 : « On vient d'imprimer un recueil fort ridicule des divertissements du théâtre des cabinets, ou petits appartements de Sa Majesté, ouvrages lyriques misérables et flatteurs; on y lit les acteurs dansants et chantants, des officiers généraux et des baladins, de grandes dames de la cour et des filles de théâtre. En effet, le roi passe ses journées aujourd'hui à voir exercer la marquise et les autres personnages par tous ces histrions de profession qui se familiarisent avec le monarque d'une façon sacrilége et impie (1). »

Différentes causes jetèrent pendant quelque temps le désarroi dans la troupe et firent changer, souvent même contremander le spectacle. Ce fut d'abord une indisposition de M. de Meuse qui fit remettre la représentation de *la Mère coquette,* de Quinault. Puis la nouvelle de l'étrange mort de M. de Coigny, auquel le roi, accoutumé à le voir dès son enfance,

(1) M. Edmond de Goncourt possède de ce recueil un exemplaire exceptionnel, relié tout en maroquin rouge, avec des dorures du dessin le plus élégant, peut-être un des exemplaires que la marquise offrait gracieusement à ceux qui la secondaient dans ces divertissements.

avait toujours marqué une amitié particulière, occasionna un relâche le jour même (lundi 4 mars) où l'on devait donner la reprise de *l'Enfant prodigue*. Tout était prêt, on allait lever la toile, quand tout à coup ordre vint d'ajourner le spectacle. Le perruquier Notrelle s'exprime ainsi à ce propos dans son Mémoire : « Ce jour-là, dans le moment qu'on étoit prest à jouer et que les acteurs étoient coëffés et préparés, il y a eu contre-ordre. Mais comme l'ouvrage a été fait et que Notrelle a été pour cela deux jours à Versailles, il espère qu'on ne lui refusera pas de lui passer en compte ce qui suit. »

Ce tragique événement demande à être élucidé. Voici ce qu'on lit dans le journal de Barbier :

Il est arrivé, la nuit du dimanche 3 au lundi 4, un malheur épouvantable sur le chemin de Versailles. Il fait plus froid depuis quelques jours qu'il n'a fait de l'hiver ; il neige depuis trois ou quatre jours, et la nuit de dimanche, la neige tombait par de gros flocons, de manière que la terre en était couverte. Il est d'usage ici que les seigneurs vont plus de nuit que de jour ; rien ne les arrête, et c'est le bon air. M. le comte de Coigny, lieutenant-général, colonel-général des dragons, cordon bleu, gouverneur du château de Choisy, favori du roi, fils du maréchal de Coigny vivant, soupait chez Mademoiselle, princesse du sang, dont il a été toujours ami, ce qui a beaucoup contribué à son avancement, où il fut d'une gaîté charmante.

Comme il était d'une partie de chasse avec le roi, le lundi matin, il monta dans sa chaise de poste, accompagné d'un coureur, entre une heure et deux heures après minuit pour aller coucher à Versailles. Mademoiselle lui représenta qu'il était fou de se mettre en chemin par le temps qu'il faisait, et qu'il ferait mieux de coucher à Paris et d'en partir à sept heures du matin. Son postillon lui dit, dans la cour de Mademoiselle, qu'il était gelé et aveuglé par la neige, qu'il ne verrait pas son chemin. — Vous avez toujours peur, vous autres, dit-il, marchons.

Vis-à-vis du village d'Auteuil, il y a des fossés sur la droite du chemin ; le postillon ne voyait ni ne sentait le pavé, la chaise a versé dans le fossé. On dit que M. de Coigny a cassé une glace avec sa tête, et qu'elle lui a coupé la gorge ; d'autres, qu'il s'est donné un coup au derrière de la tête dans un endroit mortel ; bref, il est mort sur-le-champ. Le courrier, quoique blessé, est venu à Paris porter cette belle nouvelle à l'hôtel pour le faire enlever. Pour la chaise, elle est restée dans le fossé, et a été vue le matin par tous les passants.

Le roi a demandé lundi matin si Coigny était à Versailles. On lui a dit qu'il avait versé la nuit en venant. Il a demandé s'il était blessé, on lui a répondu tristement qu'il l'était très dangereusement. Le roi a entendu qu'il était mort, s'est retiré dans son cabinet et a contremandé la chasse *et même la comédie qu'on devait jouer le soir à Versailles.*

..... Mais le mardi la nouvelle change. On dit que c'est un duel et qu'on était convenu de renverser une chaise dans le fossé. On a nommé le prince de Dombes, le comte d'Eu, le duc de Luxembourg, et M. de Fitz-James.

C'était en effet le prince de Dombes, Louis-Auguste de Dombes, fils aîné du duc du Maine, colonel-général des Suisses et Grisons, prince du sang et, de plus, basson à l'orchestre des petits appartements, qui avait tué en duel le comte de Coigny.

A Versailles, au jeu du roi, M. de Coigny, qui perdait contre le prince de Dombes des sommes considérables, s'oublia jusqu'à dire assez haut : « Il faut être bâtard pour avoir tant de bonheur. » Le mot était d'autant plus sanglant qu'il s'adressait au petit-fils de M^{me} de Montespan. Le prince, voulant avant tout éviter un éclat, se pencha sans affectation à l'oreille du comte et lui dit simplement : « Vous pensez bien, monsieur, que nous allons nous voir tout à l'heure. » Le jeu continua, et la nuit était fort avancée quand ils reprirent ensemble le chemin de Paris. Ils convinrent que la rencontre aurait lieu sur la route au point du jour. Mais les nuits sont longues dans cette saison, et le jour commençait à poindre quand ils mirent pied à terre au bord de la Seine, entre le village d'Auteuil et la ferme de Billancourt. Les laquais allumèrent des flambeaux, et c'est à la lueur douteuse des torches et de l'aube naissante, sur un épais tapis de neige, qu'ils croisèrent le fer : M. de Coigny eut la gorge traversée de part en part et mourut sur la place.

La chaise, renversée dans un fossé, fut abandonnée sur la route ; on espérait ainsi donner le change à la curiosité publique. Mais les détails du duel, bientôt divulgués, devinrent, à Paris et à Versailles, le sujet de toutes les conversations ; on allait en pèlerinage visiter le lieu du combat.

C'était encore en 1748 un endroit désert, qui fut alors baptisé le *Point-du-Jour*.

« Mademoiselle, — ajoute Barbier, — a été très chagrine de cette mort. Il n'en a plus été question un mois après. » Le deuil du roi et de la cour ne fut pas non plus de longue durée. Huit jours après, le 10 mars, M^me de Pompadour reprenait, et cette fois sans encombre, le *doliman* de taffetas rose d'*Almasis,* tandis que le prince de Dombes, le héros de cette tragédie, jouait tranquillement sa partie de basson à l'orchestre.

Le dimanche 10 mars, on devait donner *le Méchant,* mais M. de Nivernois s'étant trouvé incommodé, on représenta *Almasis* et *Ismène.* M. de Courtenvaux dansa dans la première pièce, où M^me Trusson avait cédé une partie de son rôle à M^me de Marchais. Dans *Ismène,* M. de la Salle chanta à la place du duc d'Ayen ; ils étaient tous deux fort enrhumés, et l'on n'avait pas voulu que ce dernier jouât le principal rôle dans les deux pièces.

Le Méchant avait été remis au samedi 16, et l'on devait donner, avec une comédie sans nom d'auteur, *le Fat puni* (de Pont de Veyle), mais la marquise eut la migraine dès le matin ; elle espérait pourtant jouer, mais la douleur ayant fort augmenté l'après-dînée, elle fut obligée de se mettre au lit et l'on dut décommander le spectacle.

Quoique l'état de souffrance de la marquise se fût prolongé, il put y avoir représentation le jeudi 21 mars ; on joua *Zénéide* et l'opéra de La Bruère et Mondonville, *Érigone*. Bien qu'étant toujours enrouée, la marquise put jouer dans la comédie en compagnie de M^me de Livry, qui conserva son rôle de Gnidie, de M^me de Marchais remplaçant M^me de Brancas dans le rôle de la Fée, et de M. de Duras qui joua Olinde à la place du duc de Nivernois. Mais quand elle voulut chanter Érigone, elle fut obligée d'y renoncer et de céder la place au jeune Lecamus, page de la musique du roi, qui, pris ainsi à l'improviste et forcé de lire le rôle, dut faire assez triste figure dans l'une des plus gracieuses créations de la marquise.

Le mardi 26 mars, deuxième représentation du *Pédant,* et première représentation du prologue et de l'acte de *Cléopâtre,* des *Fêtes grecques et romaines,* de Fuzelier et Colin de Blamont, jouées à l'Opéra le 17 juillet 1723. La marquise n'étant pas complètement rétablie, la duchesse de Brancas fut chargée de remplir le rôle de Cléopâtre.

Acteurs dans le prologue :

APOLLON. . . .	(THÉVENARD).	Le marquis DE LA SALLE.
CLIO.	(M^{lle} LEMAURE)	MADAME TRUSSON.
ÉRATO.	(M^{lle} ANTIER).	M^{me} DE MARCHAIS.
TERPSICHORE. .	(M^{lle} PRÉVOST)	LA DEMOISELLE PUVIGNÉ.

Acteurs dans l'acte de *Cléopâtre :*

ANTOINE	(THÉVENARD).	Le duc D'AYEN.
ÉROS	(GRENET).	Le vicomte DE ROHAN.
CLÉOPATRE . . .	(M^{lle} ANTIER). . . .	La duchesse DE BRANCAS.
UNE ÉGYPTIENNE	M^{me} TRUSSON.

M^{me} de Pompadour profita du malaise qui l'empêchait encore de jouer pour converser de loin avec sa chère comtesse de Lutzelbourg, la correspondante de Voltaire, qu'elle qualifiait familièrement de « grand'femme » dans ses lettres, de même que, causant ou écrivant, elle appelait le comte de Bernis son « pigeon pattu », le duc de Chaulnes son « cochon », M^{me} d'Amblemont son « torchon » et le duc de Nivernois son « petit époux. » M^{me} de Lutzelbourg, fille de M. de Borio, résidant du duc de Guastalla, avait épousé, en 1741, M. de Lutzelbourg, mestre de camp de cavalerie, et avait dû l'accompagner à Strasbourg.

Et voici ce que lui mandait la marquise en date du 26 mars 1748 : « Il y a un siècle que je ne vous ai écrit, grand'femme. Les spectacles, mille choses différentes m'en ont empêchée. Le malheur du pauvre Coigny nous a mis au désespoir. Le roy en a été à me faire peur. Il a

donné des marques de son bon cœur dont j'ai craint les suites pour sa santé. Heureusement la raison a pris le dessus... (1) »

Le jeudi 28 eut lieu la rentrée de M^{me} de Pompadour. On joua d'abord *Érigone,* puis on répéta le prologue seul des *Fêtes grecques et romaines.* Après un entr'acte d'une petite demi-heure, pendant lequel le roi alla voir la Dauphine, on joua l'acte de *la Vue,* du *Ballet des Sens,* paroles de Roy, musique de Mouret; donné à l'Opéra le 5 juin 1732.

L'Amour....	(M^{lle} Lemaure)....	M^{me} de Pompadour.
Zéphire....	(M^{lle} Petitpas)....	M^{me} de Marchais.
Iris......	(M^{lle} Éremans)....	M^{me} Trusson.
Aquilon....	(Dun).........	M. de la Salle.

La marquise, qui brilla dans ce nouveau rôle, avait confirmé, par son choix, le jugement que le public avait porté naguère sur les quatre actes de cet ouvrage :

> Comment donc, à ce que je vois,
> Il est bien mal en son harnois.
> Il est sourd comme une statue ;
> Le *goût,* le *toucher,* l'*odorat*
> Chez lui sont en mauvais état :
> Il n'a rien de bon que la *vue.*

La clôture de la saison théâtrale eut lieu le samedi 30 mars. Aussi dit-on en badinant que c'était pour la capitation, comme c'était l'usage à l'Opéra : on appelait ainsi la dernière représentation avant la Passion, qui était toujours donnée au profit des artistes. Il faut voir avec quel plaisant amour-propre Laujon raconte comment son ouvrage d'*Églé* eut l'honneur d'être désigné pour faire partie de ce spectacle.

La troupe avait décidé qu'elle choisirait, pour sa capitation, la comédie et l'acte d'opéra qui auraient réussi le plus complétement. Gresset réunit tous les suffrages en

(1) *Correspondance de M^{me} de Pompadour,* publiée par A.-P. Malassis (in-12; Baur, 1878, p 100).

faveur de la comédie; mais sur l'opéra ? le choix fut longtemps indécis entre l'acte d'*Ismène* et celui d'*Églé*. Nous avions, Lagarde et moi, des rivaux redoutables; on faisait valoir fortement pour nos anciens, nombre de succès antérieurs au dernier. Croirait-on que ce titre incontestable fut précisément celui qui fit pencher la balance de notre côté, et, contre toute apparence, leur enleva la palme ? « Un honneur de plus, dit-on alors, n'est pas nécessaire à leur gloire; il est peu pour eux, il est tout pour de jeunes auteurs à qui l'habitude des succès n'est pas aussi familière et que l'on doit encourager. » Ainsi donc, la cause de la jeunesse l'emporta sur celle de l'expérience. Il fut définitivement arrêté que la troupe donnerait pour sa capitation la comédie du *Méchant* et l'acte d'*Églé* (1).

Le programme se composa donc d'*Églé*, des actes de *la Vue* et de *Cléopâtre*, en place du *Méchant*. La veille, ces trois pièces avaient été répétées avec les machines et les habits. « Cette répétition fut une vraie représentation, écrit Luynes. M^{me} de Pompadour voulut donner cet amusement à quelques dames de ses amies de Paris et à quelques hommes de ce pays-ci, qui n'ont pas permission d'y entrer quand le roi y est. »

Cette représentation débuta par un compliment au roi, de Roy pour les paroles et de Colin de Blamont pour la musique; ce fut le marquis de la Salle qui le chanta, travesti en Apollon.

> D'un peuple de Héros le maître et le modèle,
> Toujours avide de travaux,
> Entend Bellone qui l'appelle.
> Il va partir; il vole à des succès nouveaux.
>
> Doux plaisirs, de sa présence
> Osez encor profiter;
> Charmez son impatience,
> Sans espoir de l'arrêter.
>
> Aimables filles de Mémoire,
> Chères délices de sa Cour;

(1) Laujon, *Note sur la représentation d'Églé.*

> Vous qui partagiez tour à tour
> Les moments qu'il rend à la Gloire,
> A peine vous aurez jusques à son retour
> Le temps de préparer tous vos chants de victoire.

Le dieu des oracles ne mentit pas cette fois aux promesses faites en son nom ; quelques jours plus tard, Louis XV partait pour suivre les opérations de la guerre qui se termina bientôt par la paix d'Aix-la-Chapelle.

Dans la fête de l'acte de *la Vue,* un des suivants de Flore chanta la cantatille suivante, des mêmes auteurs, adressée à Mme de Pompadour qui représentait l'Amour :

> O vous, qui d'une aile légère
> Parcourez cent climats divers,
> Partez, Nymphe aux cent voix, volez, fendez les airs :
> Que le dieu qui règne à Cythère
> Soit chanté dans tout l'univers.
> Quand Psyché lui rendit les armes,
> Ce n'était qu'un essai du pouvoir de l'Amour :
> Avait-il rassemblé, comme dans ce beau jour,
> Tant de talens et tant de charmes ?

Les décors surtout paraissent avoir obtenu l'assentiment général. « On ne peut rien ajouter à la perfection du jeu, du goût et de la voix de Mme de Pompadour, écrit Luynes. Mme Marchais a une petite voix, mais jolie. Mme Trusson en a une plus grande et plus agréable. Les décorations sont charmantes ; le vaisseau de Cléopâtre est beaucoup mieux qu'à l'Opéra ; et dans l'acte de *la Vue,* l'arc-en-ciel est parfaitement bien représenté (1). »

(1) Voici ce que Moufle d'Angerville écrivit plus tard à propos de l'année 1748 : « Nous avons dit que Mme de Pompadour jouait très bien la comédie. Il y avait fréquemment des spectacles aux petits appartements, où les personnages les plus illustres et les plus graves de la cour se livrèrent à cet art pour amuser le Roi. C'est à elle qu'on doit ce

Le lendemain de la fermeture du spectacle, M^{me} de Pompadour distribua, de la part du roi, des présents à quelques-uns de ceux qui avaient pris part aux divertissements. Moncrif, le sous-directeur du théâtre, — qui, bien que lecteur de la reine, se plaisait à écrire des pièces pour la marquise, et auquel Marie Leckzinska avait dit, un jour qu'il l'entretenait d'un de ses ouvrages récemment applaudi : « Voilà qui est bien, mais en voilà assez ! » — Moncrif eut une belle montre à répétition ; MM. de Dampierre, Ferrand et Duport, une tabatière avec le portrait du roi ; et les autres musiciens amateurs, soit une montre, soit une tabatière. Quant aux musiciens de profession, ils furent payés en argent et reçurent chacun 25 ou 30 louis. Mais les auteurs d'*Églé* furent particulièrent bien traités. On créa pour Lagarde la place de maître d'orchestre de l'Académie de musique, fonction qu'on détacha de celles des directeurs Rebel et Francœur ; et Laujon raconte dans son livre que, le jour même où l'acte d'*Églé* lui valut des compliments de la bouche du roi, le comte de Clermont, dont il était premier secrétaire, le nomma secrétaire de ses commandements. Puis en 1750 son protecteur joignit à cette place celle de secrétaire du gouvernement de Champagne et de Brie, que le roi venait de lui accorder.

Le maître à chanter de la marquise, l'irrésistible Jélyotte, ne fut pas oublié dans ses largesses, et il reçut mieux que de l'argent : un cadeau royal. Lisez plutôt ce qu'écrivait à son protecteur, mylord Waldegrave, le littérateur genevois Pierre Clément, qui devait mourir fou, après être resté douze ans au lit sans maladie aucune : « La plus grande nouvelle de Paris, après celle de la guerre, est l'indisposition de votre ami Jéliot : son joli gosier a *crachoté* du sang ; l'alarme a été chaude ;

goût scénique qui s'est emparé généralement de toute la France, des princes, des grands, des bourgeois ; qui a pénétré jusque dans les couvents, et qui, empoisonnant les mœurs dès l'enfance par cette foule d'élèves dont ont besoin tant de spectacles, a porté la corruption à son comble. » (*Vie privée de Louis XV*, II, 306.)

rassurez-vous, il est mieux ; les femmes commencent à le voir, il les reçoit dans sa robe de chambre, il leur donne à souper. Je connois une duchesse qui bout d'impatience de lui être présentée ; il est absolument du bon air d'avoir soupé chez lui. Le roi lui a fait présent d'une boîte d'or, dont la façon seule est pour le moins de quinze cens livres ; c'est qu'il avoit battu la mesure à l'orchestre des petits cabinets dans les divertissemens de ce carnaval (1). »

Une boîte d'or de cette valeur pour avoir battu la mesure et appris le chant à une jolie femme : il fallait bien que le maître fût Jélyotte et l'élève M^{lle} Poisson.

(1) *Les cinq Années littéraires ou Lettres de M. Clément*, etc... La Haye, 1754. Lettre du 15 avril 1748.

CHAPITRE IV.

TROISIÈME ANNÉE.

27 NOVEMBRE 1748 — 22 MARS 1749.

Le théâtre des petits cabinets était trop petit pour contenir tous ceux qu'on aurait voulu y inviter, tant était vivement recherché l'honneur d'assister à ces spectacles intimes. Il fallait absolument remédier à ce défaut : le plus court, sinon le moins coûteux, était de construire une salle nouvelle. Ainsi fit-on. Le voyage de la cour à Fontainebleau fut le temps choisi pour bâtir un nouveau théâtre dans la cage du grand escalier de marbre ou des Ambassadeurs, en s'efforçant de ne gâter ni le marbre ni les peintures. Ce théâtre était mobile et s'enlevait ou se remettait à volonté ; il devait suffire de quatorze heures pour le défaire et de vingt-quatre pour le rétablir.

Cet énorme travail ne se fit pas sans causer de grandes dépenses, et l'on disait tout bas qu'il avait coûté deux millions. Ces bruits parvinrent jusqu'à la marquise, et un soir, à sa toilette, elle les démentit en ces termes : « Qu'est-ce l'on dit que le nouveau théâtre que le Roi vient de faire construire sur le grand escalier coûte deux millions ? Je veux bien que l'on sache qu'il ne coûte que vingt mille écus, et je voudrais bien savoir si le Roi ne peut mettre cette somme à son plaisir, et il en est ainsi des maisons qu'il bâtit pour moi. » La marquise se trompait. Ce n'est pas vingt mille écus, mais bien soixante-quinze mille livres que sa fantaisie d'artiste coûtait au Trésor ; c'est le Roi lui-même qui le dit.

Le nouveau théâtre ouvrit ses portes le mercredi 27 novembre 1748 : la pièce d'inauguration était due, pour les paroles, à Gentil-Bernard et à Moncrif, et pour la musique, à Rameau ; elle était intitulée : *les Surprises de l'Amour* (1) et comprenait un prologue et deux ballets.

Prologue, *le Retour d'Astrée* :

 Astrée M^{me} de Brancas.
 Un Plaisir M^{me} de Marchais.
 Vulcain M. le duc d'Ayen.
 Le Temps M. de la Salle.

Premier ballet, *la Lyre enchantée* :

 Uranie M^{me} de Pompadour.
 L'Amour M^{me} de Marchais.
 Linus, fils d'Apollon M. de la Salle.

Second ballet, *Adonis* :

 Vénus M^{me} de Pompadour.
 L'Amour M^{me} de Marchais.
 Diane M^{me} de Brancas.
 Adonis M. le duc d'Ayen.
 Un suivant de Diane M. le vicomte de Rohan.

Mercredi dernier, — écrit Luynes, — le Roi vit pour la première fois la nouvelle salle d'Opéra construite dans l'escalier des ambassadeurs. Il n'avoit point voulu y entrer jusqu'à la première représentation... M. de la Vallière a beaucoup d'honneur à l'arrangement du théâtre. Il est beaucoup plus grand que celui de la petite galerie ; les décorations sont faites avec beaucoup de goût. La place où le Roi se mit avec M. le Dauphin, madame la Dauphine et Mesdames, est assez grande pour contenir environ vingt-cinq personnes. Des deux côtés de la place du Roi, en allant au théâtre, il y a deux balcons, dont chacun peut tenir douze à quinze personnes. Au-dessous du Roi, en face du théâtre, il y a des gradins où étoient M. le président Hénault, M. le président Ogier, en tout trente ou quarante personnes. Entre ces gradins et le théâtre est l'orchestre, qui est plus grand que celui de la petite galerie, et contient environ qua-

(1) Cet ouvrage fut représenté à l'Opéra le 31 mai 1757 avec de grands changements.

ránte places. Les musiciens et les spectateurs sont fort à leur aise, et l'on entend, de partout, facilement la voix des acteurs ; le mouvement des décorations et des machines se fait avec beaucoup de facilité et de promptitude. Cet ouvrage n'est pas aussi cher qu'on se l'imagine dans le public ; le Roi demanda avant-hier à M. le contrôleur général combien il avoit donné de fois 15,000 livres. Le contrôleur-général croyoit que ce n'étoit que quatre fois ; mais le Roi le fit souvenir que c'étoit cinq.

La nouvelle salle fut admirée de tous ; décorations, costumes et machines plurent aux spectateurs, mais il n'en fut pas de même de l'opéra. Au beau milieu de la représentation, le roi se prit à bâiller, et on l'entendit dire à l'un de ses voisins : « J'aimerais mieux la comédie. »

Malgré cet insuccès, la troupe ne se tint pas pour battue, et, le mardi 3 décembre, elle donna une seconde représentation du même ouvrage, sans qu'il paraisse avoir été plus goûté : le seul point à noter, est que le duc d'Ayen céda son rôle du prologue à un nouvel arrivant, doué d'une belle voix, le chevalier de Clermont, fils de M. de Clermont-d'Amboise.

Le mardi 10, on donna devant le roi, le Dauphin et la Dauphine, le grand opéra de *Tancrède* (sans le prologue), parole de Danchet, musique de Campra, représenté originairement à l'Opéra le 7 novembre 1702.

HERMINIE....	(M^{lle} DESMATINS)..	M^{me} DE POMPADOUR.
CLORINDE.....	(M^{lle} MAUPIN)...	M^{me} DE BRANCAS.
UNE GUERRIÈRE. UNE NYMPHE ..	(M^{lle} DUPEYRÉ)..	M^{me} DE MARCHAIS.
TANCRÈDE ...	(THÉVENARD)...	M. le duc D'AYEN.
ARGAN.....	(HARDOUIN)....	M. le marquis DE LA SALLE.
ISMÉNOR	(DUN).......	M. le chevalier DE CLERMONT.
UN GUERRIER . UN SYLVAIN .. LA VENGEANCE .	(COCHEREAU)... (BOUTELOU)..... (DESVOYES)....	M. le vicomte DE ROHAN.

Le spectacle parut fort beau ; M^{me} de Pompadour chanta avec une perfection qui ne laissait rien à désirer, MM. de la Salle et de Clermont

brillèrent dans leur duo; enfin, le duc d'Ayen se fit aussi applaudir, bien qu'il eût une voix moins éclatante que le chevalier de Clermont. Quant au vicomte de Rohan, il tenait bien trois rôles, mais dans les endroits où sa voix ne pouvait aller, il se faisait aider par Bazire, haute-contre de la musique. Cette soirée ne finit pas aussi bien qu'elle avait commencé. Au milieu de la représentation, M. de Maurepas remit au roi une lettre du lieutenant de police Berrier lui apprenant que le prince Édouard, réfugié en France, venait d'être arrêté sur son ordre au moment où il entrait à l'Opéra : cette nouvelle suffit pour attrister les esprits durant toute la fin de la soirée.

Les représentations se succédaient alors presque sans relâche : le jeudi 12, on donna *la Mère coquette ou les Amants brouillés,* comédie de Quinault, jouée à la Comédie-Française le 18 octobre 1665.

ISMÈNE.	M^{me} la marquise DE LIVRY.
ISABELLE, fille d'Ismène.	M^{me} DE MARCHAIS.
LAURETTE, suivante.	M^{me} la m^{ise} DE POMPADOUR.
CRÉMANTE.	M. le marquis DE MEUSE.
ACANTE, son fils	M. le duc DE DURAS.
LE MARQUIS. (RAYMOND POISSON)	M. le marquis DE CROISSY.
CHAMPAGNE.	M. le marquis DE GONTAUT.
LE PAGE DU MARQUIS.	M. le chevalier DE CLERMONT.

Cette comédie, fort bien rendue par toute la troupe, surtout par M^{me} de Pompadour-Laurette et par le duc de Duras-Acante, fut suivie de la plus divertissante pantomime qui ait jamais paru sur le théâtre des petits cabinets. Elle avait été d'abord essayée chez M^{me} de Marck. *L'Opérateur chinois* (et non *le Père respecté*) (1), tel était le titre de cette

(1) Ce second titre est erroné, ainsi que le couplet grossier cité par M. Campardon : il n'y avait pas de parlé dans ce ballet. Nous donnons une copie à l'eau-forte d'un délicieux tableau de Boucher, qui sous le titre vague de : *le Ballet,* représente, à n'en pas douter, la scène de *l'Opérateur chinois.* Boucher aura reproduit en tableau, avec les personnages dansants, le décor qu'il avait peint pour le théâtre de M^{me} de Pompadour. Ce tableau, qui n'a fait que passer en vente à Paris il y a quelques années, est maintenant, sauf erreur, à Saint-Pétersbourg.

parade, dont les paroles étaient de Moncrif; la musique, du marquis de Courtenvaux et de Guillemain, de la musique du roi; et les danses, de Dehesse. La scène se passait en Chine, au milieu d'une foire de village garnie de boutiques de chansons, de fleurs, de mercerie, de ratafia, d'oublies, de café, etc. M. de Courtenvaux, vêtu d'un magnifique costume d'opérateur chinois, vendait ses remèdes les plus merveilleux à la foule ébahie, et arrachait à un niais une dent phénoménale, tandis que M. de Langeron, costumé en philosophe (habit et toque feuille-morte), pêchait au moyen d'une ligne, avec une dragée pour appât, des niaises et des innocentes. A la fin, un baron allemand, joué par Dehesse, sautait après la ligne, happait la dragée et la mangeait.

Le Dauphin, la Dauphine et Mesdames assistaient à cette représentation, ainsi qu'à la suivante qui eut lieu le mardi 17; la reine s'y rendit aussi. On donna une deuxième représentation de *Tancrède,* qui fut assez froidement reçu. Le roi se plaignit qu'il y eût trop de monologues; il en avait compté huit, et, de son côté, le duc de Luynes déclare cet opéra un peu triste, bien que la musique en soit fort belle.

Le lundi 23 décembre, premières représentations du prologue des *Éléments* et de deux actes (*le Feu* et *l'Air*) de cet opéra, de Roy et Destouches, représenté à l'Opéra le 29 mai 1725, — puis de l'acte de *Philémon et Baucis,* tiré du *Ballet de la Paix,* paroles de Roy, musique de Rebel et Francœur, joué le 29 mai 1738.

Acteurs dans le prologue des *Éléments* :

VÉNUS. (M^{lle} LAMBERT) . M^{me} DE MARCHAIS.
LE DESTIN (THÉVENARD) . . M. DE LA SALLE.

Dans l'acte du *Feu* :

ÉMILIE, vestale. . . (M^{lle} ANTIER) . . M^{me} DE POMPADOUR.
VALÈRE (THÉVENARD) . . Le duc D'AYEN.
L'AMOUR (M^{lle} DUN) LE CAMUS, page de la musique.

LE BALLET
L'Opérateur Chinois

Dans l'acte de *l'Air* :

JUNON.	(M^{lle} ANTIER).	M^{me} DE BRANCAS.
UNE HEURE.		M^{me} DE MARCHAIS.
IXION	(THÉVENARD).	M. DE LA SALLE.
MERCURE	(TRIBOU).	Le vicomte DE ROHAN.
JUPITER.	(CHASSÉ).	BENOÎT, de la musique.

Dans *Philémon et Baucis* :

BAUCIS.	(M^{lle} PÉLISSIER).	M^{me} DE POMPADOUR.
JUPITER.	(CHASSÉ)	Le duc D'AYEN.
PHILÉMON.	(JÉLYOTTE).	Le vicomte DE ROHAN.
MERCURE.	(TRIBOU)	Le chevalier DE CLERMONT.

Cette représentation ne fut pas honorée de la présence du Dauphin ni de Mesdames : ils étaient en retraite et avaient choisi ce jour pour faire leurs dévotions. La Dauphine gardait la chambre, on avait des espérances de grossesse qui commençaient à avoir quelque fondement ; enfin la reine était descendue chez la Dauphine, où elle avait joué au cavagnole. Quoi qu'il en fût, ce spectacle parut beaucoup plus agréable que celui de *Tancrède*. La raison en est simple : le sujet était moins triste et finissait par des danses (1).

Dès le lendemain de cette représentation, on se mit à défaire le théâtre, afin que le grand escalier fût entièrement libre pour les cérémonies du jour de l'an. Cet ouvrage se fit très vite ; en moins de dix-huit

(1) Un instant nous avons cru que Cochin avait dessiné une scène des *Éléments* jouée par M^{me} de Pompadour, la mention de cette aquarelle appartenant à M. de Goncourt, ayant figuré au catalogue de l'Exposition de dessins des maîtres anciens (1879) et ayant été reproduite par M. Dussieux dans son histoire du *Château de Versailles*. Vérification faite, il s'agit d'un autre théâtre et d'un autre ballet. D'abord le théâtre représenté par Cochin est quatre ou cinq fois trop grand pour être celui de la favorite; ensuite, il se trouve écrit de la main du peintre au dos du dessin : *Les Amours de Tempé, ballet héroïque de quatre entrées, 1752, à Versailles*. En 1752, M^{me} de Pompadour jouait la comédie non plus à Versailles, mais à Bellevue, et d'ailleurs elle ne chanta jamais *les Amours de Tempé*.

heures, tout avait disparu. Malheureusement cela n'avait pas marché sans accident : deux ouvriers furent blessés, et un autre malheureux qui, sans être employé, était monté en haut par curiosité, se tua raide en tombant dans l'escalier.

Peu importait d'ailleurs. La marquise avait pleinement reconquis la faveur royale, au grand déplaisir du marquis d'Argenson qui laisse percer sa mauvaise humeur dans la note suivante : « Le roi qu'on disait las de sa sultane favorite, la marquise de Pompadour, en est plus affolé que jamais. Elle a si bien chanté, si bien joué aux derniers ballets de Versailles, que Sa Majesté lui en a donné des louanges publiques, et, la caressant devant tout le monde, lui a dit qu'elle était la plus charmante femme qu'il y eût en France. » Comme cette galante parole dut chatouiller agréablement l'orgueil de la favorite !

Au commencement de l'année 1749, une vive querelle éclata entre le duc de Richelieu et la marquise, à propos du théâtre des petits cabinets. Ce théâtre construit, comme on sait, sur l'escalier des Ambassadeurs, faisait partie des grands appartements ; les premiers gentilshommes de la chambre prétendaient dès lors qu'il était soumis à leur juridiction et que le duc de la Vallière, directeur de ce petit théâtre, empiétait sur leurs droits. Le duc d'Aumont, étant de service en 1748, souleva, vers la fin de l'année, les premières difficultés. M^{me} de Pompadour en parla au roi, mais celui-ci, ne voulant pas encore se prononcer, répondit simplement : « Laissez venir Son Excellence (le roi appelait ainsi Richelieu depuis son ambassade à Vienne), vous verrez bien autre chose (1). »

En effet, Richelieu, dont le mauvais vouloir pour la favorite était bien connu, était désigné pour être de service en l'année 1749, et tous les ennemis de la marquise l'attendaient avec impatience, comptant bien qu'il ne laisserait pas échapper cette occasion d'être désagréable à M^{me} de

(1) *Mémoires du duc de Luynes*, 7 janvier 1749.

Pompadour. Le bruit courait même que le duc, sur le point d'entrer en année, avait écrit au roi à ce sujet une lettre très respectueuse, mais très forte (1). Le marquis d'Argenson hâtait naturellement ce retour de tous ses vœux. « On attend, dit-il, le duc de Richelieu, comme le bretteur de la troupe ; et l'on prétend d'ailleurs que, de toutes façons, il jouera un grand rôle. »

A la cour, plusieurs redoutaient l'arrivée de ce rude jouteur. Ceux-là conseillaient prudemment de prévenir les attaques du duc, et proposaient deux expédients pour mettre à couvert les droits des gentilshommes de la chambre. L'un était de donner à M. de la Vallière un brevet de cinquième premier gentilhomme de la chambre, l'autre de donner un brevet à Mme de Pompadour, pour que l'emplacement du grand escalier où l'on avait construit le théâtre fût regardé comme une addition à son appartement (2). La marquise repoussa ces expédients, et, sûre de son pouvoir, préféra attendre de pied ferme son ennemi.

« On n'a plus d'espérance aujourd'hui, — écrit d'Argenson le 17 décembre, — que dans l'arrivée de M. de Richelieu, qui arrive couvert de gloire, et surtout d'attribution de *prudence*, qualité qu'on ne lui connaissait pas encore. On s'est pressé sans doute d'exécuter plusieurs choses avant son arrivée, et il aura bien à crier là contre, quand il y sera. »

Le duc arrive enfin. Le samedi 4 janvier, le concert de la reine eut lieu chez la Dauphine. Ce changement, bien simple en apparence, fut le signal de la lutte. La veille, Richelieu écrivit une lettre à Bury, surintendant de la musique en survivance de Blamont, pour l'avertir du changement de lieu du concert et lui recommander que les meilleurs musiciens de la chambre s'y trouvassent réunis. Puis il fit défense à tous musiciens de la chambre d'aller nulle part sans son ordre. Cette nouvelle se répandit bientôt à la cour, et les musiciens, inquiets de cet avis,

(1) *Mémoires du duc de Luynes*, 6 novembre 1748.
(2) *Mémoires du duc de Luynes*, 7 janvier 1749.

vinrent en demander l'éclaircissement au duc en ce qui concernait les divertissements des cabinets.

Celui-ci maintint sa défense et en formula de nouvelles. Depuis qu'il y avait des divertissements à la cour, M. de la Vallière s'en était toujours mêlé et les gentilshommes de la chambre s'étaient prêtés à ses moindres désirs. Au commencement de chaque année, ils signaient un ordre général pour que les voitures de la cour pussent aller chercher et ramener à Paris les musiciens ou comédiens, ils en signaient un autre pour que le magasin des Menus fournît les habits; le duc refusa de signer aucun de ces ordres. Mais en même temps il couvrait de dehors aimables son opposition sourde; il continuait à aller chez Mme de Pompadour, et ne lui parlait qu'avec le ton et les manières d'une galanterie ironique, lui assurant qu'elle serait toujours la maîtresse, et qu'il n'avait d'autre désir que de lui plaire. Le roi de son côté le traitait aussi bien que par le passé (1).

Les adversaires de la marquise, à commencer par d'Argenson, célébraient les adroites manœuvres de leur champion.

Il a commencé par laver la tête au duc de la Vallière sur l'affaire dont j'ai parlé, l'opéra du grand escalier; — écrit le marquis le 7 janvier; — il a rendu une ordonnance portant défense à tous ouvriers, musiciens, danseurs, d'obéir à d'autres qu'à lui, pour le fait des menus plaisirs; il a demandé au duc, ordonnateur sans mission, s'il avait une charge de cinquième premier gentilhomme de la chambre, ce qu'il avait donné pour cela, etc. Il a dit que ceci était bon pour le duc de Gèvres, qui avait reçu 35,000 livres pour se départir des droits de sa charge, mais que pour lui, Richelieu, il n'en avait pas reçu un écu, et n'en recevrait pas un million pour en laisser aller un pouce de terrain. M. de la Vallière ne savait plus que dire, et soufflait; M. de Richelieu lui a dit : « Vous êtes une bête, » et lui a fait les cornes, ce qui n'est pas trop honnête, et M. de Richelieu est avantageux sur cela, car il a cet avantage de n'avoir été c... d'aucune de ses deux femmes. Il ne fait donc point une affaire de crosser la petite Pompadour, et de la traiter comme une fille de l'Opéra, ayant grande expé-

(1) *Mémoires du duc de Luynes*, 6 janvier 1749.

rience de cette sorte d'espèce de femme, et de toute femme. Toute maîtresse qu'elle est du Roi, toute dominante qu'elle est à la cour; il la tourmentera, il l'excédera, et voilà déjà un grand changement à la cour dans le mauvais traitement de son favori la Vallière.

Cette sortie de Richelieu contre la Vallière amena la querelle à sa période aiguë. « Un courtisan qui arrive de la cour m'écrit que la brouillerie entre le duc de Richelieu et la marquise de Pompadour était montée à un point extrême, et que cela ne pouvait durer absolument sans que l'un culbutât l'autre. Le maréchal de Richelieu, abordant cette dame la dernière fois qu'il lui a parlé, lui a demandé : « Croyez-vous, madame, que M. de la Vallière s'accommodât d'une charge de directeur général des Menus-Plaisirs? » Elle lui aurait répondu, sérieusement et froidement : « Cela ne conviendrait pas à un homme comme lui. » On attendait hier la grande nouvelle de savoir si le maréchal de Richelieu assisterait à l'opéra de la marquise sur le grand escalier. »

D'Argenson écrivait cela le 11 janvier, que déjà la lutte avait pris fin. Il n'avait fallu pour cela rien moins que l'intervention du Roi. Un jour, Louis XV dit à l'improviste au duc : « Monsieur de Richelieu, combien de fois avez-vous été à la Bastille ? » — « Trois fois, » répondit le maréchal sans se troubler. Sur ce, le Roi se mit à en discuter les causes : le duc comprit et battit en retraite (1).

En cédant, Richelieu s'attira le blâme de tous les adversaires politiques de la favorite, qui avaient compté sur lui pour faire naître une crise de cette question de coulisses et pour hâter la disgrâce de Mme de Pompadour.

Le duc de Richelieu a perdu son procès à l'opéra des cabinets. Réglé qu'on s'adressera seulement à lui pour les artistes nécessaires à ce spectacle interne, mais que, hors de cela, et quand on le représentera, M. de la Vallière sera derrière le Roi pour prendre les ordres de Sa Majesté, et que le duc de Richelieu n'y assistera que parmi les courtisans ordinaires..... On prétend qu'il a suivi le règlement jeudi dernier, mais on dou-

(1) *Mémoires du marquis d'Argenson*, 19 janvier 1749.

tait qu'il le suivît hier et qu'il assistât à cet opéra..... Les affaires du maréchal de Richelieu semblent ne pas bien aller à la cour : les ballets s'exécutent toujours sous les ordres du duc de la Vallière. On se moque de lui en cette décision, mais peut-être le quart d'heure des vengeances arrivera-t-il et emportera-t-il la disgrâce de la marquise (1).

Le duc de Luynes avait su plus vite et mieux que d'Argenson la fin de la querelle. Son récit fait surtout bien ressortir l'habileté dont Richelieu fit preuve pour rentrer en grâce, une fois qu'il vit la partie perdue.

J'ai vu aujourd'hui M. de Richelieu, écrit-il le 8 janvier. Il ne convient pas d'avoir écrit de Gênes au Roi sur cette affaire ; il dit qu'on lui en a beaucoup écrit, mais qu'il est arrivé ici sans être bien instruit de la forme que l'on avoit donnée à ces divertissements ; qu'il les regarde comme des amusements personnels de Mme de Pompadour, et que, par cette raison, il ne seroit pas juste que les gentilshommes de la chambre se mélassent de certains détails, que Mme de Pompadour n'avoit jamais eu l'intention de faire le moindre tort à ces charges ; que personne ne l'avoit instruite des droits qui leur sont attachés. M. de Richelieu ajoute qu'il a cru devoir représenter que les charges à la cour ne perdoient de leurs fonctions que par des abus que l'on laissoit introduire insensiblement..... M. de Richelieu a donc jugé à propos de faire connoître tout ce qui appartenoit à sa charge, bien résolu cependant de ne faire aucun éclat ni rien qui pût donner le moindre sujet de peine à Mme de Pompadour. Comme il l'a trouvée dans les mêmes dispositions, et que M. de la Vallière, de son côté, est entré dans les voies de conciliation avec la plus grande douceur et les plus grandes marques d'amitié pour M. de Richelieu, tout a été facile à terminer. On est convenu, à l'égard du théâtre qui existe actuellement, qu'il ne seroit fait aucun changement, mais que dorénavant tout ce qui seroit nécessaire pour ces sortes d'amusements, en constructions, décorations, habillements, etc., seroit pris dans les magasins des Menus sur les ordres de Mme de Pompadour, qui prieroit le premier gentilhomme de la chambre de vouloir bien ordonner, et que l'intendant des Menus feroit exécuter ; que tout se passeroit de même par rapport au loyer des pierres fausses et aux musiciens de la chambre dont on auroit besoin, aux voitures dont on auroit besoin, et au payement par le trésorier des Menus ; tout cet arrangement n'empêchant point que M. de la Vallière continue à s'en mêler comme il a fait jusqu'à présent.

(1) *Mémoires du marquis d'Argenson*, 12 janvier 1749.

Ainsi se termina cette grande querelle entre la marquise et Richelieu. Le seul qui y gagna quelque chose fut le duc de la Vallière, qui reçut le cordon bleu, sans doute pour lui faire oublier les insolences qu'il avait reçues en pleine figure avec un rare sang-froid. Richelieu, au contraire, ne recueillit dans cette affaire que les amers reproches du parti qui avait attendu de son adresse un plus heureux résultat.

> M. de Richelieu est trop attaché à la bagatelle du théâtre des ballets ; ses affaires commencent à mal aller. On dit qu'il s'est conduit comme un fol ; il est trop déclaré contre la maîtresse, et celle-ci reprend le dessus. On la regarde comme aussi forte et plus forte que le cardinal de Fleury dans le gouvernement. Malheur à qui ose se buter aujourd'hui contre elle ! Elle joint le plaisir à la décision, et le suffrage des principaux ministres à l'habitude qui se forme de plus en plus chez un monarque doux et tendre. Mais malheur à l'État gouverné ainsi par une coquette ! On crie de tous côtés. Ainsi donc, c'est regimber contre l'éperon que de se révolter aucunement contre elle. M. de Richelieu l'éprouve : il devait abandonner cette bagatelle de la salle des ballets pour suivre de plus grandes choses, plus capitales, plus vertueuses. Il lui eût suffi de ne point assister à ces opéras et de s'en abstenir par hauteur, dès que sa charge en était blessée. Les billets qu'il donne aux musiciens sont tournés ainsi : *Un tel se rendra à telle heure pour jouer à l'Opéra de M*^{me} *de Pompadour.* Il a du dessous à chaque pas. Les bons amis de ceux qui prétendent à quelque chose leur conseillent hautement de cheminer par M^{me} la marquise ; il faut lui rendre hommage (1).

Pendant toute la durée de cette discussion, M^{me} de Pompadour, pour ridiculiser son ennemi, avait donné ordre au lieutenant de police Berrier de laisser vendre partout des bijoux nommés *plaques de cheminée*, avec une chanson dans laquelle on persiflait l'heureux vainqueur de M^{me} de la Popelinière : bijoux et chanson, on criait le tout jusque dans les théâtres. Comment se vengea le duc ? Lors d'un voyage à la Muette, la marquise s'étant trouvée incommodée, le vindicatif gentilhomme trépigna et fit du vacarme toute la nuit au-dessus de sa tête (2).

(1-2) *Mémoires du marquis d'Argenson*, 19 et 12 janvier 1749.

Au reste, les difficultés soulevées par le premier gentilhomme de la chambre n'avaient pas interrompu un seul instant le cours des représentations. Le jeudi 9 janvier 1749, on avait repris le prologue des *Éléments*, les actes du *Feu* et de l'*Air*, et *Philémon et Baucis*, avec les mêmes acteurs que le 23 décembre précédent, sauf M^{me} de Brancas qui avait cédé le rôle de Junon à M^{me} Trusson.

Le mercredi 15, encore même spectacle, excepté qu'à l'acte du *Feu*, des *Éléments*, on substitua celui de *la Terre*, ainsi monté :

 Pomone. . . . (M^{lle} Lemaure). . . . M^{me} de Pompadour.
 Une Bergère. (M^{lle} Mignier). . . M^{me} de Marchais.
 Pan. (Chassé). Le chevalier de Clermont.
 Vertumne . . (Murayre). Le vicomte de Rohan.

La Reine assistait à cette représentation ainsi qu'à celle du lendemain (jeudi 16), où l'on rejoua *la Mère coquette*, de Quinault, et la farce de *l'Opérateur chinois*. Le Dauphin et Mesdames s'y rendirent, mais non la Dauphine qui continuait à garder la chambre. Au spectacle de la veille, M. de Richelieu et M. de la Vallière, réconciliés, étaient tous les deux derrière le fauteuil du Roi, le premier à gauche. A la soirée du jeudi, M. de Richelieu se tenait à la porte, où il ne resta qu'un instant avant de partir pour Paris ; M. de la Vallière était à droite, derrière le fauteuil du Roi, et M. d'Ayen, qui ne jouait pas, à gauche.

Le jeudi 23 janvier, on représenta deux nouveautés : le prologue de l'opéra de *Phaéton*, de Quinault et Lulli, et l'opéra un peu raccourci d'*Acis et Galatée*, de Campistron et Lulli (1).

Le prologue de *Phaéton* était interprété ainsi :

 Astrée M^{me} de Brancas.
 Saturne. Le duc d'Ayen.

(1) Le *Phaéton* de Lulli avait été représenté à l'Opéra le 27 avril 1683, et son *Acis et Galatée* le 17 septembre 1686.

Et l'opéra d'*Acis et Galatée :*

GALATÉE.	(M^{lle} LE ROCHOIS).	M^{me} DE POMPADOUR.
AMINTHE.		} M^{me} DE MARCHAIS.
UNE NAYADE.		
ACIS.	(DUMÉNI)	Le vicomte DE ROHAN.
POLYPHÈME.	(DUN)[1].	M. DE LA SALLE.
TIRCIS.		} Le chevalier DE CLERMONT.
NEPTUNE.		
LE GRAND-PRÊTRE DE JUNON.		BAZIRE, de la musique du Roi.

Danse : MM. DE COURTENVAUX et DE LANGERON.

De la famille royale, Mesdames assistaient seules à ce spectacle, mais il y avait deux nouveaux auditeurs privilégiés : M. de la Suze et M. de Turenne.

La seconde représentation d'*Acis et Galatée* eut lieu le lundi 10 février ; mais on retrancha le prologue de *Phaéton*, à cause des quatre vers suivants qui n'étaient pas de circonstance, la Dauphine venant de faire une fausse couche.

> Il calme l'univers, le ciel la favorise,
> Son auguste rang s'éternise.
> Il voit combler ses vœux par un héros naissant.
> Tout doit être sensible au bonheur qu'il ressent.

Il reste un précieux souvenir de ces représentations d'*Acis et Galatée* à Versailles. C'est une charmante gouache de Cochin, provenant de la collection du marquis de Ménars et appartenant aujourd'hui à M. le comte de la Béraudière, qui a bien voulu nous autoriser à la faire graver pour nos lecteurs. Ce délicieux petit tableau, daté effectivement de 1749, est assez ingénieusement combiné pour laisser voir à la fois une moitié de la scène et les deux tiers de l'assemblée. La salle était décorée de panneaux séparés par de doubles pilastres ; ces panneaux étaient tendus de soie bleu turquoise à ramages ornés de broderies d'or représentant des

jeux d'enfants ; les pilastres étaient peints en marbre blanc avec chapiteaux dorés. L'entre-deux des pilastres était aussi de soie bleue avec ornements d'or. Les balustres d'en haut étaient dorés. Au-dessous du balcon royal, la salle est peinte, blanc et rouge, en marbre du Languedoc.

Après la salle, examinons les personnages qui regardent et ceux qui jouent. Le Roi, placé juste au milieu du balcon, porte un habit gris de lin : il tient le poème ouvert sur ses genoux ; à sa droite est la Reine, toute vêtue et coiffée de noir ; Mesdames sont à la gauche du Roi. A l'orchestre, on voit le prince de Dombes, avec son habit rouge et sa plaque du Saint-Esprit : il joue du basson. C'est Rebel qui bat la mesure, Lulli n'étant plus là pour goûter cette satisfaction d'amour-propre accordée aux auteurs. Mme de Pompadour, Galatée, a une robe blanche ornée de roseaux verts, et le vicomte de Rohan, dans Acis, est tout de rouge habillé : Polyphème va pour les écraser (1).

Le jeudi 13 février, on représenta trois actes, dont le premier et le troisième entièrement nouveaux. C'était d'abord *Jupiter et Europe*, paroles de Fuzelier, musique de Duport, huissier de la chambre, et de Dugué, de la musique du Roi.

<div style="text-align:center">

EUROPE Mme DE POMPADOUR.
PALÈS, déesse des bergers. Mme TRUSSON.
JUPITER, travesti. M. DE LA SALLE.
Danse : M. DE LANGERON.

</div>

(1) La copie que nous donnons de cette gouache est presque de la grandeur de l'original, qui mesure seulement 38 centim. de large sur 14 de haut. Nous avons adopté le seul procédé de reproduction qui soit d'une fidélité absolue : l'héliogravure. — M. de la Béraudière possède également un exemplaire annoté du catalogue de la vente du marquis de Ménars. En voici le titre : *Catalogue des différents objets de curiosités dans les sciences et arts qui composaient le cabinet de feu M. le marquis de Ménars, commandeur des ordres du Roi, etc... par F. Basen et F. Ch. Joullain, dont la vente s'en fera vers la fin de février 1782, en son hôtel, place des Victoires ; et sera annoncée dans les Papiers publics.* 1881. A l'article *Dessins*, on lit : « N° 304. La représentation d'*Acis et Galatée*, prise de la coupe du théâtre de la petite salle de spectacle élevée sur l'escalier des Ambassadeurs, à Versailles, faite à gouache. Hauteur, 6 pouces. Larg., 15 pouces. » En marge est indiqué à l'encre le prix de vente : 37 livres 1 denier.

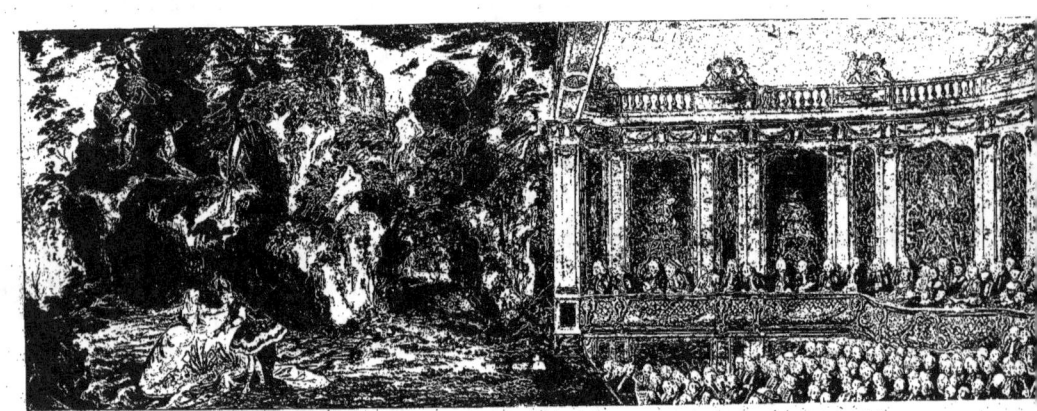

L'opéra d'Acis et Galatée sur le théâtre des Petits cabinets.
D'après une gouache peinte par Cochin en 1749.

Puis venait l'acte des *Saturnales*, des *Fêtes grecques et romaines*, l'opéra de Fuzelier et Colin de Blamont, dont on avait déjà représenté un acte l'année précédente :

Délie.	(M^{lle} Antier).		M^{me} de Brancas.
Plautine.	(M^{lle} Souris).		M^{me} de Marchais.
Tibulle.	(Murayre).		Le chevalier de Clermont.

Pour finir, *Zélie*, paroles de Cury, intendant des Menus, musique de Ferrand, le claveciniste attitré du théâtre de M^{me} de Pompadour.

Zélie, nymphe de Diane.	M^{me} de Pompadour.
L'Amour.	M^{me} de Marchais.
Lymphée, sylvain.	M. le duc d'Ayen.

M. de Courtenvaux, qui devait danser dans les trois actes, ne le put pas, à cause d'un effort qu'il s'était donné la veille à la répétition. Il n'y eut que M. de Langeron qui dansa, et il remporta un grand succès, ainsi que les enfants du corps de ballet. Les danses de Dehesse furent trouvées charmantes et d'un goût nouveau : bref, ce fut une soirée des plus agréables.

Aussi s'empressa-t-on de rejouer les mêmes fragments quatre jours après, le lundi gras 17 février : les acteurs étaient les mêmes, sauf M. de la Salle, qui remplaça avec avantage le duc d'Ayen dans le rôle de Lymphée.

Le lendemain, mardi gras, on donna la seconde représentation des *Amours de Ragonde*, montés comme au premier jour (27 février 1748). « M. de Sourches fit Ragonde, écrit de Luynes. Il avait déjà exécuté ce rôle avec applaudissements, quoiqu'il ait une voix fort peu avantageuse et peu agréable, mais c'est assez ce qui convient au personnage de Ragonde. » Le spectacle se termina par une pantomime composée et jouée par Dehesse, *Chasseurs et petits Vendangeurs* (1). Un petit dan-

(1) Ce ballet avait été donné à la Comédie-Italienne le 24 septembre 1746.

seur d'environ cinq ans fit l'ornement principal de ce ballet, tant il montra de grâce et d'agilité. C'était le petit Vicentini; à côté de lui, la petite Foulquier se distingua aussi par sa gentillesse. La représentation finit à huit heures, et le Roi alla, selon l'usage, souper dans ses cabinets avec les personnes qui avaient assisté au spectacle : ce soir-là ils étaient trente-quatre à table.

Le mercredi 26 février, première représentation de *Sylvie,* pastorale héroïque en trois actes, précédée d'un prologue, paroles de Laujon, musique de Lagarde et ballets de Dehesse (1).

Prologue :

Diane	M^{me} Trusson.
L'Amour.	M^{me} de Marchais.
Vulcain	Le chevalier de Clermont.

Danse : M. de Courtenvaux (un Cyclope).

Pièce :

Sylvie, nymphe de Diane. . .	M^{me} de Pompadour.
Daphné, nymphe de Diane. .	M^{me} Trusson.
L'Amour	M^{me} de Marchais.
Amintas, chasseur.	Le duc d'Ayen.
Hylas, faune.	Le marquis de la Salle.
Un chasseur.	Le vicomte de Rohan.

Le sujet du prologue, écrit Luynes, est l'Amour qui, n'ayant plus de traits dans son carquois, vient en demander de nouveaux à Vulcain, qui ordonne sur-le-champ aux Cyclopes de travailler pour ce que désire l'Amour. Ce sujet est entièrement d'imagination. C'est une nymphe de Diane poursuivie par un faune, qui en est amoureux et veut l'enlever. Elle aime Amintas et croit que ce n'est que de l'amitié; elle est en

(1) La répétition avait eu lieu l'avant-veille, lundi, et Voltaire, arrivé de Cirey à Paris vers le milieu de janvier, avait dû y assister avec M^{me} du Châtelet, car celle-ci écrivait à Saint-Lambert le dimanche 23 février 1749 : « Je vais demain à une répétition des cabinets; je mènerais une vie fort heureuse si votre idée ne venait pas sans cesse me faire sentir que tout cela n'est pas le bonheur... »

garde contre l'Amour. Amintas lui déclare sa passion. Elle l'écoute, et aussitôt se reconnaissant coupable, et que Diane va faire éclater sa fureur contre elle, elle veut se percer d'un de ses traits. Elle se blesse en effet; mais il se trouve que c'est d'un des traits que Vulcain, dans le prologue, venait de faire forger pour le carquois de l'Amour... Les paroles sont fort jolies et la musique charmante. C'est un des plus jolis divertissements que l'on ait joués jusqu'à présent dans les cabinets. Il paraît que tout le monde en est content (1).

On en fut même si content, qu'on redonna le même spectacle le mercredi 5 mars, afin que la Reine, le Dauphin, la Dauphine, Madame Infante et Mesdames pussent le voir : même succès qu'au premier soir.

Le lundi 10, deuxième représentation de l'acte de *la Terre*, des *Éléments*, et troisième représentation de *Zélie* et de l'acte des *Saturnales*, dans *les Fêtes grecques et romaines :* pas de changements d'interprètes. La Reine, le Dauphin et sa femme, Madame Infante et Mesdames assistaient encore à cette soirée.

Le jeudi 13, première représentation du *Prince de Noisy*, opéra en trois actes de La Bruère, musique de Rebel et Francœur, qui passa pour le plus beau qu'on ait vu sur ce théâtre, sous le rapport des décorations.

Dès qu'on avait commencé les répétitions, cet opéra était devenu le sujet des conversations de toute la cour. Le duc de Luynes écrivait à ce propos le 11 mars : « Les répétitions sont, comme on peut croire, très fréquentes pour les opéras des cabinets, d'autant plus qu'on y exécute plusieurs actes composés exprès pour ce divertissement. C'est M. de la

(1) La *Sylvie* de Laujon fut jouée à l'Opéra le 11 novembre 1766, avec musique nouvelle de Berton et Trial. Dans le prologue, Larrivée jouait Vulcain; Mlle Avenaux, Diane; et Mme Larrivée, l'Amour. Dans l'opéra, Sophie Arnould représentait Sylvie; Mme Larrivée, l'Amour; Mlle Avenaux, Diane; Mlles Dubois l'aînée et Dubreuil, deux de ses nymphes. Legros jouait Amintas; Larrivée, Hylas; et Durand, le Chasseur. Dauberval figurait le Cyclope et dansait avec Mlle Allard, un pas demeuré célèbre et dont la gravure bien connue de Carmontelle nous a transmis le souvenir. C'est dans *Sylvie* que Dauberval lançait ses plus triomphantes « gargouillades » : lequel gargouillait le mieux de M. de Courtenvaux ou de lui, du danseur gentilhomme ou du ballerin de profession?...

Vallière et Mme de Pompadour qui donnent des places à ceux et à celles qui ont curiosité d'entendre ces répétitions. Cette curiosité est fort étendue, et l'on y admet beaucoup de monde, non seulement de la cour et de la ville, mais même des étrangers. Les princes de Wurtemberg y ont été, M. de Centurione, Génois, et plusieurs autres. M. de Bernstorff, envoyé de Danemark, qui a de l'esprit et du goût, et qui est fort connu de Mme de Pompadour, a été même à plusieurs représentations, à la vérité dans une des petites loges d'en haut qui donne sur le théâtre et où l'on n'est pas vu. »

LE DRUIDE, enchanteur	M. le duc D'AYEN.
ALIE, sa fille.	Mme DE MARCHAIS.
LE PRINCE DE NOISY, sous le nom de Poinçon.	Mme DE POMPADOUR.
UN DRUIDE, grand-prêtre, ordonnateur des jeux.	M. le vicomte DE ROHAN.
MOULINEAU, géant et magicien	M. le marquis DE LA SALLE.
UN SUIVANT DE MOULINEAU.	M. le chevalier DE CLERMONT.

Danse : Le marquis DE COURTENVAUX, le marquis DE LANGERON, le comte DE MELFORT (début), le marquis DE BEUVRON (début), et tous les enfants de la danse (1).

Cet opéra était une imitation très lointaine du joli conte d'Hamilton, *le Bélier*, combinée avec la comédie de Dumas d'Aigueberre, *le Prince de Noisy,* et surchargée de tous les enjolivements de la galanterie précieuse et raffinée de l'époque. L'intrigue est des plus simples. Le petit Poinçon, qui ignore lui-même son titre de prince de Noisy, et le géant Moulineau se disputent le cœur de la princesse Alie, fille d'un druide quelconque, et, naturellement, le gentil Poinçon finit par tuer en combat singulier son effroyable rival. Le principal mérite de cette pièce était de donner prétexte à de magnifiques décorations comme le temple

(1) *Le Prince de Noisy* fut joué à l'Opéra le 16 septembre 1760. Distribution des rôles : Alie, Mlle Sophie Arnould, le prince de Noisy, Mlle Lemierre; le Druide, Larrivée, le géant Moulineau, Gélin. Ballet : Les demoiselles Lyonnois, Vestris, Lany ; les sieurs Laval, Gardel Vestris, Lany.

de la Vérité, où les deux amants viennent consulter l'oracle, et d'amener beaucoup de danses qui étaient, au dire de Luynes, « très bien imaginées et exécutées dans la perfection. La musique, ajoute-t-il, est très agréable et dans le goût françois. » La marquise trouvait enfin dans le petit Poinçon un rôle très fatigant, mais qui lui convenait à merveille : elle s'y montra ravissante de grâce et de tendresse, et obtint un véritable triomphe.

Mercredi 19 et samedi 22 mars, deuxième et troisième représentations du *Prince de Noisy*, en présence de la Reine, du Dauphin et de la Dauphine, de Mesdames Adélaïde et Victoire. La représentation du 22, la dernière de l'année, fut, selon l'usage, donnée pour la capitation, à l'exemple de l'Opéra de Paris.

C'est sur la fin de cette saison théâtrale si bien remplie que la marquise adressait à son amie, M^{me} de Lutzelbourg, ce petit billet où elle retraçait en deux mots toutes les agitations de cette fiévreuse existence :

J'espère et je me flatte bien fort, grande femme, que mon silence n'a fait nulle impression sur vous, en tous cas vous seriés bien dans votre tort. La vie que je mène est terrible, à peine ais-je une minutte à moy, répétitions et représentations et deux fois la semaine voyages continuels tant au petit Château qu'à la Muette, etc. Devoirs considérables et indispensables, Reyne, Dauphin, Dauphine gardant heureusement la chaise longue, trois filles, deux infantes, jugés s'il est possible de respirer, plaignés moi et ne m'accusés pas (1). »

Tant de succès ne mettaient pourtant pas les acteurs à l'abri de certaines mortifications d'amour-propre, comme celle que d'Argenson raconte en mars 1749 : « Il y a eu une aventure à un bal de la ville, à Versailles, où le Roi était : une petite Cazaux, fille d'un officier du Gobelet, était masquée ; M^{me} de Brancas lui parla, et lui demanda si

(1) *Correspondance de M^{me} de Pompadour*, publiée par A.-P. Malassis; p. 10?. — La Dauphine était alors en convalescence d'une fausse couche, arrivée à la fin de janvier 1749, la seconde, et qui fit un moment désespérer le Roi d'avoir jamais des petits-fils.

elle avait été à l'opéra des cabinets ; elle dit que oui, et fit une description si critique du peu de talent des acteurs, qu'ils ont tous juré de ne plus jouer l'opéra; ils ont renoncé au théâtre. »

La morale de tout cela est qu'en cette seule année, les dépenses du théâtre des petits cabinets s'élevaient au moins à cent mille écus. M. de la Vallière, qui avait tout intérêt à ne pas exagérer le chiffre de la dépense, disait que les sommes employées pour la construction de la salle, pour les habits, pour les décorations et même pour les gratifications en bijoux ou en argent données aux musiciens, n'avaient pas dépassé ce chiffre de 100,000 écus. C'est déjà fort joli, surtout si l'on remarque qu'on avait fait usage de beaucoup de choses qui étaient dans le magasin des Menus-Plaisirs ; et pourtant le duc de Luynes lui-même refuse de croire à cette affirmation, et assure que la somme énoncée par le duc de la Vallière est au-dessous de la vérité. Les libéralités de la favorite devaient encore l'accroître. « L'on vient de donner des pensions à des artistes, pour services rendus à la marquise de Pompadour, écrit d'Argenson le 16 novembre 1749. Tribou, son maître à chanter, a 800 liv. sur le trésor royal ; Lagarde, son maître de composition et qui a une voix si agréable, a 1,500 livres. » La marquise offrait, l'État payait.

CHAPITRE V

QUATRIÈME ANNÉE.

26 NOVEMBRE 1749 — 27 AVRIL 1750.

Il y eut, comme chaque année, un relâche de près de huit mois ; puis le théâtre rouvrit le mercredi 26 novembre par la première représentation d'*Issé*, pastorale héroïque en cinq actes (le prologue supprimé), paroles de La Mothe, musique de Destouches, jouée à l'Opéra en 1698.

Issé, nymphe, fille de Macarée...	(M^{lle} LE ROCHOIS OU DESMATINS).	M^{me} DE POMPADOUR.
DORIS, sœur d'Issé.	(M^{lle} MOREAU).........	M^{me} DE MARCHAIS.
UN GRAND-PRÊTRE.	(HARDOUIN)..........	Le duc D'AYEN.
HYLAS......	(THÉVENARD).........	M. DE LA SALLE.
PAN.......	(DUN)............	Le chevalier DE CLERMONT.
APOLLON, sous le nom de Philémon.	(DUMÉNY)..........	Le vicomte DE ROHAN.
UN BERGER....	(BOUTELOU).........	

Les nouveaux danseurs, M. de Beuvron et M. de Melfort, continuèrent leurs débuts dans *Issé*, dont les décorations excitèrent l'admiration générale, à commencer par un magnifique soleil composé de treize cents bougies.

Le lundi 1^{er} décembre, première représentation du *Philosophe marié*, de Destouches (15 février 1727), suivi du ballet de *l'Opérateur chinois*.

Un nouvel acteur débutait dans la comédie, le chevalier de Pons, attaché au duc de Chartres.

Ariste..........	(Quinault l'aîné)....	Le duc de Duras.
Damon...................		M. de Maillebois.
Géronte	(Duchemin père)....	Le duc de Chartres.
Le marquis du Lauret.	Le chevalier de Pons.
Lisimon....	(Dangeville)......	M. de Gontaut.
Picart........	Le chevalier de Clermont.
Céliante.......	(M^{lle} Quinault cadette).	M^{me} de Pompadour.
Mélite.........	(M^{lle} Labat).......	M^{me} de Marchais.
Finette........	(M^{lle} Legrand)......	M^{me} de Livry.

Cette pièce fut bien rendue, surtout par M. de Duras et Mme de Pompadour. Mme de Livry et Mme de Marchais se firent aussi applaudir ; mais le débutant ne paraît pas avoir fait sensation.

La comédie de Destouches obtint un si grand succès qu'elle fut reprise le jeudi 11 avec le divertissement nouveau des *Quatre Ages en récréation*, de Dehesse. Le théâtre représentait un hameau sur le devant et une forêt dans le fond. On voyait dans ce bois les Quatre Ages. Le premier était guidé par Dehesse habillé en gouvernante. Le deuxième, quittant le jeu du volant pour la danse, paraissait conduit par M. de Courtenvaux, en magister. Le troisième arrivait en dansant avec vivacité au son du tambourin, puis enfin le quatrième, représenté par des vieillards qui figuraient un pas de quatre avec leurs femmes. Tout se terminait par un colin-maillard général et par une contredanse animée.

Le même jour, on inaugura dans la salle un nouveau balcon qui avait été construit en fort peu de temps ; il était au-dessus des sièges rangés derrière le Roi, et s'étendait des deux côtés au-dessus des galeries. Cette modification, donnant un grand nombre d'excellentes places, permit à la marquise de satisfaire bien des convoitises et d'apaiser bien des jalousies.

Le mardi 16 et le dimanche 21, on donna deux nouvelles représenta-

tions d'*Issé* : l'opéra plut beaucoup, et les acteurs eurent autant de succès que le premier soir, sans pouvoir pourtant rivaliser avec le soleil de treize cents bougies.

Le spectacle fut interrompu, comme l'année précédente, à cause des cérémonies du premier jour de l'an. On rouvrit le samedi 10 janvier 1750 par une reprise de : *les Dehors trompeurs ou l'Homme du jour*, comédie de Boissy déjà jouée en janvier 1748. La distribution demeura la même à quelques changements près. Mme de Marchais remplaçait Mme de Pons dans le rôle de la marquise; le chevalier de Pons, continuant ses débuts, jouait le marquis à la place du duc de Nivernois; enfin le comte de Frise, neveu du comte de Saxe, faisait son entrée dans la troupe en doublant M. de Gontaut dans le rôle du valet Champagne.

Après la comédie vint la première représentation de : *les Bûcherons ou le Médecin de village*, ballet-pantomime de Dehesse. Le théâtre représente une forêt; plusieurs ouvriers y coupent et élaguent des arbres, leurs femmes viennent leur apporter à manger. L'un des bûcherons tombe du haut d'un arbre ; le médecin et le chirurgien se disputent sur le traitement du blessé, lui coupent un bras, une jambe, et se prennent aux cheveux... Le bailli arrive et ordonne qu'on restaure le blessé ; on lui remet la jambe à la place du bras et *vice versa* : le tout finit par une contredanse. Le principal mérite de cette pantomime était de ne durer qu'un quart d'heure ; on applaudit sa brièveté.

Quatre jours après (mercredi 14 janvier), on représenta *les Fêtes de Thétis*, opéra en deux actes, précédé d'un prologue, paroles de Roy ; musique, pour le prologue et le premier acte, de Colin de Blamont, et pour le second, de Bury.

Prologue :

 Thétis Mme DE MARCHAIS.
 LA SEINE. Mme TRUSSON.
 MERCURE Le duc D'AYEN.

Premier acte, *Sisyphe amoureux d'Égine* :

>ÉGINE. M^{me} DE POMPADOUR.
>JUPITER. M. DE LA SALLE.
>SISYPHE. Le chevalier DE CLERMONT.

Second acte, *Titon et l'Aurore* :

>L'AURORE. M^{me} DE POMPADOUR.
>HÉBÉ. M^{me} DE MARCHAIS.
>TITON. Le vicomte DE ROHAN.
>LE SOLEIL Le marquis DE LA SALLE (1).

Danse : MM. DE MELFORT, DE COURTENVAUX, DE BEUVRON et les chœurs.

Le sujet du prologue était Thétis qui se plaignait de ce que la guerre, déclarée de tous côtés, interrompît le commerce : l'ouvrage entier fut jugé assez médiocre, peut-être parce qu'il durait autant qu'un opéra en cinq actes. On trouva trop d'uniformité dans la musique, surtout au prologue et au premier acte. M^{me} de Marchais était tellement enrhumée, qu'on l'entendait à peine ; mais M^{me} de Pompadour fut fort applaudie, surtout dans son ariette finale.

Le jeudi 22, deuxième représentation de cet opéra. Soirée assez terne, mais qui fit ressortir d'autant les talents de M^{me} de Pompadour. Croyons-en son ennemi, le marquis d'Argenson : « On ne parle que de l'accroissement de la faveur de la marquise ; elle seule a pu amuser le Roi, elle vient de jouer son opéra, dont le poëte Roy a fait les paroles, avec des grâces qu'elle seule a possédées. »

En voyant la médiocre réussite des *Fêtes de Thétis,* la troupe s'était hâtée de remonter une comédie, et, le mercredi 28, elle rejoua *le Préjugé à la mode,* suivi de la seconde représentation du ballet des *Quatre Ages.*

(1) Cet acte seul fut repris à l'Opéra le 18 février 1751. M^{lle} Lemierre jouait Hébé ; Jélyotte, Titon ; M^{lle} Romainville, l'Aurore ; et Lepage, le Soleil.

La comédie de La Chaussée n'avait pas été donnée depuis le 18 mars 1747 ; aussi y avait-il plusieurs changements de rôles :

Dorval.	M. de Duras.
Damon.	M. de Maillebois.
Argant.	M. le duc de Chartres, au lieu de M. de Croissy.
Clitandre	M. de Pons, au lieu de M. de Voyer d'Argenson.
Damis.	M. de Voyer, au lieu de M. de Coigny.
Henri	M. le comte de Frise, au lieu de M. de Gontaut.
Constance	Mme de Pompadour.
Sophie	Mme de Marchais, au lieu de Mme de Pons.
Florine.	Mme de Livry.

Le mercredi 4 février, reprise, avec corrections, d'*Érigone* et de *Zélie*. Les acteurs demeuraient les mêmes, sauf Mme de Brancas, remplacée par Mme Trusson dans Antonoé, et le chevalier de Clermont qui remplaçait M. de la Salle dans le suivant de Bacchus, d'*Érigone*.

C'était assez de reprises : aussi donna-t-on trois premières représentations pour fêter le mardi-gras, 10 février. On commença par un fragment d'une comédie de Dancourt, *la Foire Saint-Germain*, jouée le 19 janvier 1696 à la Comédie-Française.

Mlle Mousset, marchande de modes.	Mme de Livry.
Lorange, marchand de café, en Arménien.	Le duc de Duras.
Le chevalier de Castagnac, gascon.	Le marquis de Voyer.
Urbine, gasconne.	Mme de Brancas.
Clitandre, amant d'Angélique.	Le chevalier de Pons.
Le Breton, son valet.	Le comte de Maillebois.
Angélique.	Mme de Marchais.
Mme Isaac, sa gouvernante.	Le marquis de Sourches.
Jasmin, laquais d'Angélique.	Le chevalier de Clermont.
M. Farfadel, banquier.	Le duc de Chartres.
Mlle de Kermonin, bretonne.	Mme de Pompadour.
Marotte, grisette.	Mme Trusson.

Puis venait un second fragment, composé de scènes du *Secret révélé*, une ancienne comédie de Brueys et Palaprat assez peu amusante, jouée

au Théâtre-Français, en 1690, et des *Vendanges*, comédie en un acte, de Dancourt, donnée au Théâtre-Français le 30 septembre 1694.

Lucas (Thibault), vigneron. . .	Le duc DE CHARTRES.
Éraste, amant de Claudine. . .	Le chevalier DE PONS.
Oronte, bourgeois, son rival. .	Le marquis DE VOYER.
Margot, femme de Lucas . . .	M^{me} DE BRANCAS.
Claudine, nièce de Lucas. . .	M^{me} DE POMPADOUR.
Lolive, valet d'Éraste.	Le comte DE FRISE.
Colin, valet de Lucas.	Le duc DE DURAS.
Un Laquais	Le chevalier DE CLERMONT.

La soirée se termina par la première représentation d'un ballet-pantomime, *Mignonnette*, dû à la collaboration de Dehesse, Lanoue, Lagarde et Tribou. C'était l'histoire d'un géant amoureux de la princesse Mignonnette. Les quatre auteurs jouaient les rôles du géant Nigrifer, du génie Luisant, de l'esclave Ziblis et du suivant Magotin. La petite Foulquier, âgée de neuf ans, représentait la princesse, et le petit Vicentini, âgé de six, jouait le rôle du prince Hochet, amant de Mignonnette. Ce qui plut particulièrement dans la pièce fut une danse intitulée *le Ballet des Chiens*. Ce petit divertissement avait, au dire de d'Argenson, coûté la bagatelle de cinquante mille écus.

Le mercredi 18, on donna en présence du Dauphin et de Mesdames une nouvelle représentation d'*Érigone* et de *Zélie*, jouées comme la dernière fois. La Reine n'y assistait pas.

Le mercredi 25, première représentation de *la Journée galante*, opéra-ballet en trois actes, paroles de Laujon, danses de Dehesse, musique de Lagarde. Les trois actes de cet opéra avaient des titres différents.

Le premier était *la Toilette de Vénus* :

Vénus	M^{me} DE POMPADOUR.
Mars.	M. DE LA SALLE.
Les Graces :	M^{lles} PUVIGNÉ (1), CAMILLE, CHEVRIER.

(1) Cette jolie enfant avait conquis les bonnes grâces du directeur de la troupe. « M. de

Le deuxième, *les Amusements du soir ou la Musique*, avait déjà été représenté au théâtre des cabinets, le 13 janvier 1748, sous le titre d'*Églé*. Le duc d'Ayen conservait le personnage d'Apollon, Mme de Marchais remplaçait Mme de Pompadour dans le rôle d'Églé, et Mme Trusson, Mme de Brancas dans celui de la Fortune.

Le troisième était *la Nuit ou Léandre et Héro* :

<table>
<tr><td>Héro, prêtresse de Vénus</td><td>Mme DE POMPADOUR.</td></tr>
<tr><td>Léandre, amant d'Héro.</td><td>M. DE ROHAN.</td></tr>
<tr><td>Neptune.</td><td>M. DE CLERMONT.</td></tr>
</table>

Danse : MM. DE MELFORT, DE BEUVRON et DE COURTENVAUX.

Musique et paroles, tout parut agréable dans cet ouvrage : le deuxième acte plut infiniment, le troisième fut moins goûté parce qu'il comprenait une tempête très-longue et très difficile à rendre avec le petit orchestre du théâtre.

Mme de Pompadour et ses amis avaient abordé avec succès la comédie, l'opéra, le ballet; il ne manquait à leur couronne qu'un fleuron, la tragédie. Ils prétendirent le gagner, et le samedi 28 février, ils représentèrent l'*Alzire* de Voltaire, jouée à la Comédie le 27 janvier 1736.

<table>
<tr><td>DON ALVARÈS . .</td><td>(SARRAZIN).</td><td>M. DE PONS.</td></tr>
<tr><td>DON GUSMAN. . .</td><td>(GRANDVAL)</td><td>M. DE MAILLEBOIS.</td></tr>
<tr><td>MONTÈS.</td><td>.</td><td>M. DE LA SALLE.</td></tr>
<tr><td>ZAMORE</td><td>(QUINAULT-DUFRESNE).</td><td>M. DE DURAS.</td></tr>
<tr><td>UN AMÉRICAIN. .</td><td>.</td><td>M. DE CLERMONT.</td></tr>
<tr><td>ALONZE</td><td>.</td><td>M. DE FRISE.</td></tr>
<tr><td>ALZIRE</td><td>(Mlle GAUSSIN)</td><td>Mme DE POMPADOUR.</td></tr>
<tr><td>ELMIRE</td><td></td><td rowspan="2">Mme DE MARCHAIS.</td></tr>
<tr><td>CÉPHANE</td><td></td></tr>
</table>

Tout en affectant un grand courage, les nobles acteurs ne laissaient

la Vallière s'est mis à entretenir la petite Puvigné, danseuse de l'Opéra, qui a à peine treize ans et qui n'est qu'une enfant; il fait construire pour lui des cabinets à sa maison des champs, à l'imitation du Roy; il doit de tous côtés. » (*Mémoires du marquis d'Argenson*, décembre 1748.)

pas d'être fort inquiets. « La pièce est difficile à jouer, dit le duc de Luynes, et les acteurs craignoient de ne pas réussir, de sorte qu'il y eut beaucoup moins de gens admis qu'à l'ordinaire. La pièce cependant fut fort bien jouée. Mme de Pompadour et M. de Duras surtout reçurent l'un et l'autre de grands éloges, qui leur étoient justement dus. » Le spectacle se termina par une petite pantomime, *les Sabotiers*, exécutée par le petit Vicentini et la petite Foulquier.

Le lendemain, Voltaire alla saluer la marquise à sa toilette et lui adressa cet impromptu, où il faisait galamment allusion à son succès de la veille :

> Cette Américaine parfaite
> Trop de larmes a fait couler.
> Ne pourrai-je me consoler
> Et voir Vénus à sa toilette ?

Le lendemain aussi, la marquise écrivait à son frère, le marquis de Vandière, qui voyageait alors en Italie avec un cortège d'artistes et de gens de lettres, Charles Cochin, Soufflot, l'abbé Leblanc, etc., pour étudier les beaux-arts : « Nous avons joué hier pour la première fois, la tragédie, c'étoit *Alzire*. On prétend que j'ai été étonnante. M. de Tournehem vous en parlera sûrement ; aussi je ne m'y arrêterai pas davantage (1). »

Le mercredi 4 mars, deuxième représentation de *la Journée galante*, de Laujon et Lagarde : tout marcha comme au premier jour. La Reine, le Dauphin et la Dauphine assistaient au spectacle. La présence de la Reine causa même une vive surprise à la cour et fournit matière à de nombreux commentaires. « J'ai marqué que la Reine alla hier à l'opéra des petits cabinets, écrit Luynes ; elle ne fut avertie qu'à six heures du soir ; jusque-là elle avoit cru qu'elle n'iroit point, d'autant plus qu'elle n'y avoit point été depuis le mardi gras. Personne ne sait la raison de ce

(1) *Correspondance de Mme de Pompadour*, p. 37. Lettre du 1er mars 1750.

changement; on a cru que le Roi auroit désiré que la Reine lui en parlât, et c'est ce que la Reine n'a jamais voulu faire. La Reine n'ayant donc fait aucune démarche, on ignore de même ce qui a déterminé le Roi de lui faire proposer d'aller hier à l'opéra. »

Deux jours après, la troupe ayant repris confiance rejoua *Alzire* devant un auditoire plus nombreux. Voltaire assistait à la représentation de son ouvrage qui fut encore mieux rendu que la première fois; malheureusement pour son amour-propre, il dut entendre le Roi exprimer tout haut son étonnement de ce que l'auteur d'*Alzire* fût le même que celui d'*Oreste*. Cette brillante soirée fut terminée par un ballet-pantomime de Dehesse, *les Savoyards ou les Marmottes*, qui avait été joué à la Comédie-Italienne, le 30 août 1749, et dans lequel Mme Favart dansait et chantait avec verve une chanson savoyarde française de Collé (1).

A ce moment le théâtre dut faire relâche plusieurs fois par suite d'indispositions. « Il devoit y avoir spectacle dans les cabinets avant-hier, aujourd'hui et après-demain, — écrit Luynes le jeudi 12 mars, — on devoit jouer la comédie du *Méchant*, de M. Gresset, et deux fois l'opéra du petit Poinson, qui a déjà été joué dans les cabinets; un gros rhume de Mme de Pompadour et la maladie de Mme de Brancas douairière ont dérangé jusqu'à présent tout ce projet. L'on compte jouer ces deux pièces après la quinzaine de Pâques. »

En effet, le samedi 18 avril, la troupe reprit *le Méchant* qu'elle n'avait pas joué depuis plus de deux ans.

CLÉON	Le duc DE DURAS.
GÉRONTE.	Le duc DE CHARTRES.
ARISTE.	Le chevalier DE PONS, au lieu de M. DE MAILLEBOIS.
VALÈRE.	M. DE MONACO (début), au lieu de M. DE NIVERNOIS.

(1) Voir le chapitre consacré à Mme Favart dans notre *Histoire du Costume au Théâtre, depuis les origines du théâtre en France jusqu'à nos jours*, avec vingt-sept gravures et dessins originaux. (Grand in-8º, Charpentier, 1880.)

FRONTIN.	M. DE MAILLEBOIS, au lieu de M. DE GONTAUT.
LISETTE	Mme DE POMPADOUR.
CHLOÉ.	Mme DE MARCHAIS, au lieu de Mme DE PONS.
FLORISE	Mme DE LIVRY, au lieu de Mme DE BRANCAS.

Après la comédie vint un *Pas de six*, ballet-pantomime héroïque.

DEUX FAUNES.	MM. DE COURTENVAUX et DE LANGERON.
DEUX BERGERS	MM. DE MELFORT et DE BEUVRON.
DEUX BERGÈRES	LES DEMOISELLES PUVIGNÉ et CAMILLE.

Cette représentation, ayant commencé fort tard, ne se termina qu'à onze heures et demie : elle fut suivie d'un médianoche servi dans les cabinets.

Après cette double excursion dans le répertoire de la Comédie-Française, les nobles comédiens revinrent à la musique, et ils obtinrent leurs derniers succès, les samedi 25 et lundi 27 avril, dans deux représentations de ce charmant opéra du *Prince de Noisy*, qui resta le plus grand succès remporté, durant ces quatre années, par la troupe de la favorite. « J'ai eu la migraine aujourd'hui, écrit-elle à son frère le 26 avril, je la traînais depuis trois jours; elle ne m'a pas empêché de jouer hier *le Prince de Noisy*, et demain encore pour finir. C'est un opéra admirable depuis les changements (1). »

Cet opéra n'eut pourtant qu'une réussite douteuse, lorsqu'il fut joué dix ans plus tard, à l'Académie de musique, en septembre 1760. Le marquis de Paulmy, alors ambassadeur à Varsovie et qui était en correspondance réglée avec le président Hénault, témoignait à son ami son impatience de lire enfin *Tancrède* que ses prédilections pour la littérature dramatique lui faisaient vivement désirer, puis il ajoutait : « Mais, hélas ! quand les belles choses arrivent-elles ici ? Quand elles sont sues par

(1) *Correspondance de Mme de Pompadour*, publiée par A.-P. Malassis; p. 51.

cœur à Paris et déjà traduites à Londres: Je suis fâché que le *Prince de Noisy* n'ait pas réussi. Il m'avait fait plaisir à Versailles et à Bellevue ; mais je sens bien que cela a peu de mine. Nous nous italianisons tant en musique, nous nous anglaisons tant en religion, nous nous... tant en politique, nous nous subtilisons tant en finance et en commerce, nous philosophons tant sur toutes sortes de matières, que je ne sais ce que nous deviendrons à la fin (1). »

Ces luxueux divertissements n'allaient pas sans exciter de méchants propos et des satires où s'épanchait le dépit des mécontents de la cour et de la ville. L'argent n'était que le prétexte, la raison vraie était l'amour-propre froissé de ceux qui n'avaient pu se faire admettre au nombre des spectateurs.

On chansonna la nouvelle mode introduite par la favorite. Tant qu'on ne fit que chanter, il n'y eut pas grand mal ; mais bientôt des satires virulentes et des pamphlets circulèrent sous main, qui s'attaquaient plus haut. C'est ainsi qu'on colportait des poésies emphatiques et violentes :

> Parmi ces histrions qui règnent avec toi,
> Qui pourra désormais reconnaître son Roy (2)?

> Sur le trône français on fait régner l'amour.
> La fureur du théâtre assassine la Cour.
> Les palais de nos Roys jadis si respectables
> Perdent tout leur éclat, deviennent méprisables ;
> Ils ne sont habités que par des baladins (3) !

C'est ainsi qu'on pouvait lire dans *l'École de l'homme, ou Parallèle des portraits du siècle et des tableaux de l'Écriture-Sainte*, des atta-

(1) *Correspondance inédite du marquis de Paulmy avec le président Hénault*, quatorze lettres (de Varsovie, 2 novembre 1760 au 18 décembre 1762), appartenant à M. Honoré Bonhomme et publiées par lui en partie dans la *Revue Britannique*, de juin 1876.
(2-3) Bibliothèque nationale. *Manuscrit Clairambault*, février 1749.

ques comme celles-ci : « Lindor, trop gêné dans sa grandeur pour prendre une fille de coulisses,......se satisfait en prince de son rang : on lui bâtit une grande maison, on y élève exprès un théâtre où sa maîtresse devient danseuse en titre et en office ; hommes entêtés de la vanité des sauteuses, insensés Candaules, ne pensez pas que le dernier des Gygès soit mort en Lydie. »

Lindor-Louis XV jugea qu'il était temps de restreindre ces amusements. Mme de Pompadour venait précisément de se faire construire — sur ses épargnes, assurait sans rire M. de Tournehem, — le délicieux château de Bellevue, qui avait coûté près de trois millions. La marquise n'avait pas oublié l'actrice dans l'ordonnance intérieure du château, et elle y avait fait construire un charmant petit théâtre. Le Roi, tout heureux de pouvoir atténuer le mauvais effet que ces divertissements faisaient dans le public, sans nuire aux succès dramatiques de la marquise, mit en avant les dépenses excessives occasionnées par ces fêtes, et décida qu'il n'y aurait plus à Versailles ni comédies, ni ballets, ni chant, ni danse, et que les spectacles particuliers auraient lieu désormais au château de Bellevue.

CHAPITRE VI

THÉATRE DE BELLEVUE.

27 JANVIER 1751 — 6 MARS 1753.

Il s'en fallait bien que le théâtre de Bellevue, malgré son éclatante décoration à la chinoise, fût aussi brillant et aussi commode que les deux salles précédentes. Il était extrêmement petit, et l'on dut, par suite, restreindre le nombre des élus. La société intime de Louis XV et de Mme de Pompadour y était seule admise : c'étaient les acteurs ordinaires qui ne jouaient pas dans la pièce, puis quelques favoris du roi, comme MM. de Soubise, de Luxembourg, de Richelieu. Ce dernier avait fini par s'imposer à la marquise, qui, de guerre lasse, avait été obligée de supporter sa présence. Le Roi ne lui avait-il pas dit avec malice, un jour qu'elle ne voulait pas inviter le duc à un voyage au *petit château* : « Vous ne connaissez pas M. de Richelieu ; si vous le chassez par la porte, il rentrera par *la cheminée*. »

Dans une lettre en date du 3 janvier 1751, la marquise, écrivant à la comtesse de Lutzelbourg, lui marquait tout le plaisir qu'elle avait eu à recevoir le roi à Bellevue, où Sa Majesté était déjà venue trois fois. «... C'est un endroit délicieux par la vue, poursuit-elle. La maison, quoique pas bien grande, est commode et charmante, sans nulle espèce de magnificence. Nous y jouerons quelques comédies ; les spectacles de Versailles n'ont pas recommencé. Le roy veut diminuer sa dépense dans

toutes les parties ; quoy que celle-là soit peu considérable, le public croyant qu'elle l'est, j'ay voulu en ménager l'oppinion et montrer l'exemple. Je souhaite que les autres pensent de même... (1). »

Et quelques jours après, elle écrivait à son « frérot » qui était toujours à Rome : « Bonsoir, cher bonhomme, nous avons à Bellevue un brimborion de théâtre qui est charmant ; nous y jouons, pour la première fois, le 26 de ce mois ; ce ne sera que la comédie. » La marquise écrivait cela le 18 janvier, mais il y eut un jour de retard dans son programme, et ce fut seulement le mercredi 27 janvier 1751 qu'eut lieu l'inauguration du nouveau théâtre. On joua d'abord *l'Homme de fortune*, comédie en cinq actes, que La Chaussée avait composée à son intention, puis un ballet allégorique, *l'Amour architecte*, avec changements à vue. La comédie n'eut aucun succès, pas même celui d'indulgence qu'une pièce a communément quand elle est représentée en société.

A défaut du duc de Luynes, qui garde sur cette soirée un silence discret, Collé dévoile les raisons de ce double échec :

Suivant ce qu'on m'en dit, et ce que j'en ai ouï dire à La Chaussée lui-même, cette pièce n'a pas trop réussi : les acteurs ne savoient pas leur rôle. Le duc de Chartres n'étoit pas sûr du sien ; la tête tourna au duc de la Vallière ; la mémoire de la Marquise travailla aussi ; bref, tous ces honnêtes comédiens n'étoient pas, à beaucoup près, aussi fermes sur leurs étriers qu'ils auroient dû l'être, pour soutenir une pièce qui n'est pas trop bonne par elle-même, à ce qu'on dit, et qui auroit, au contraire, eu grand besoin du prestige de la représentation.

On ne conçoit pas quelle a été la fureur de Mme de Pompadour de jouer cette comédie, où je sais qu'il y a des traits dont on n'a pas manqué de faire des applications, du moins pendant qu'on la répétoit. On en a pourtant retranché des vers tels que celui-ci, qui n'a été ôté qu'à l'avant-dernière répétition :

Vous, fille, femme et sœur de bourgeois, quelle horreur !

Ce vers étoit dans le rôle du duc de Chartres ; il a été supprimé, ainsi que quelques endroits qui attaquoient l'injustice des fortunes faites par la voie de la finance.

(1) *Correspondance de Mme de Pompadour*, etc. p. 105

Mais on y a laissé la scène du généalogiste qui s'engage à faire descendre un bon bourgeois, qui a acquis et qui porte le nom d'une terre titrée, des seigneurs à qui cette terre appartenoit autrefois.

L'application qu'on en peut faire à la situation présente et future de M^me de Pompadour est si naturelle, qu'il n'y a point de courtisan, si bas et si asservi qu'il soit, qui ait pu s'en tenir.....

Après cette comédie on exécuta un ballet intitulé : *l'Amour architecte*. Le théàtre représentoit Meudon; dans le lointain et sur le devant, la montagne sur laquelle on a bâti Belle-Vue. Des amours, après avoir admiré cette situation, bâtirent ce château et dansèrent de joie après cette équipée.

Il est étonnant que M^me de Pompadour ait été assez mal conseillée pour donner au Roi un ballet aussi indécent, dans des circonstances où tout le monde crie que c'est elle qui inspire au Roi la fureur des bâtimens et des autres dépenses inutiles qu'il fait. Ce ballet n'a point du tout pris à la Cour; il n'a été donné que cette seule fois; on peut juger ce qu'on en a dit en ville (1).

La deuxième représentation eut lieu le samedi 20 février. On joua *la Mère coquette*, de Quinault, suivie des *Trois Cousines*, de Dancourt, et de *M. de Pourceaugnac* : le Roi parut beaucoup s'amuser.

Puis vint la visite du duc des Deux-Ponts à Bellevue, qu'on célébra par un divertissement auquel le Roi assista après avoir tenu un conseil d'État dans la journée. Cette fête eut lieu le jeudi 6 mai 1751. « Il y a aujourd'hui comédie à Bellevue, — écrit d'Argenson; — c'est pour régaler le duc des Deux-Ponts. L'on dit que l'on songe à le convertir à la foi catholique, et que, pour cela, on lui donne la comédie; qu'on va aussi le tâter pour le cordon bleu. »

On représenta un nouvel opéra en trois actes, *Zélisca*, et *le Préjugé à la mode*. La comédie fut jouée au mieux par le duc de Duras-Durval et M^me de Pompadour-Constance. L'opéra de *Zélisca* avait été composé par Lanoue pour les fêtes du mariage du Dauphin, en 1746. Voltaire écrivait alors pour la même fête sa *Princesse de Navarre;* mais

(1) Journal de Collé (janvier 1751).

l'ouvrage de Lanoue eut la palme. Jélyotte le mit en musique, et il fut représenté à Versailles avec succès. Le Roi témoigna lui-même à l'auteur tout le plaisir qu'il y avait pris, et le duc d'Orléans le nomma directeur de son théâtre de Saint-Cloud. Cette nouvelle représentation de l'œuvre de Lanoue et Jélyotte ne fit pas moins de plaisir cette fois que la première, et le duc des Deux-Ponts s'en montra charmé.

Le 28 novembre 1751, on célébra la naissance du duc de Bourgogne en représentant un divertissement comique, *l'Impromptu de la Cour de marbre*, où l'auteur du poème, Favart, n'avait eu d'autre objet que de copier fidèlement quelques-unes des scènes qu'avaient produites le zèle et la joie du peuple sous les fenêtres du Roi, pendant tout le jour et toute la nuit qui suivirent la naissance du prince. Dehesse avait composé les danses et Lagarde la musique. Les trois auteurs jouaient le rôle de trois écrivains publics; Tribou représentait une savetière; M^{lle} Foulquier, une bouquetière, et M^{me} Favart, une Savoyarde (1).

La troupe chantante de Bellevue représenta, le 11 avril 1752, un grand opéra-ballet, *les Fêtes de Thalie*, dont le sujet était le triomphe de l'amour « dans les trois différents états du beau sexe : fille, femme et veuve. Cela forme trois fêtes différentes que Thalie donne sur le théâtre de l'Opéra, par l'ordre d'Apollon. » Les paroles étaient de Lafont; les danses, de Dehesse, et la musique, de Lagarde. Mesdames de Pompadour, de Marchais, de Choiseul, Fontaine, MM. de la Salle, de Turenne, de Clermont et de Chabot interprétaient ces trois entrées, ainsi qu'une quatrième, intitulée *la Provençale*. Tout le corps de ballet dansait dans chaque acte, avec les quatre nobles premiers danseurs (2).

(1) Luynes et Moufle d'Angerville ne notent cette pièce que le 27 avril suivant. Nous suivons le répertoire du théâtre, bien qu'un contre-temps ait pu faire retarder cette pièce, sans que la date fût changée sur le poème, imprimé d'avance.

(2) Aucun mémorialiste ne parle de cet opéra, qui figure imprimé dans le recueil à cette date; dans le doute, nous l'indiquons. Il y a dans le recueil des pièces de M^{me} de Pompadour plusieurs erreurs, qui tiennent à l'habitude qu'on avait d'imprimer les ouvrages d'avance. C'est

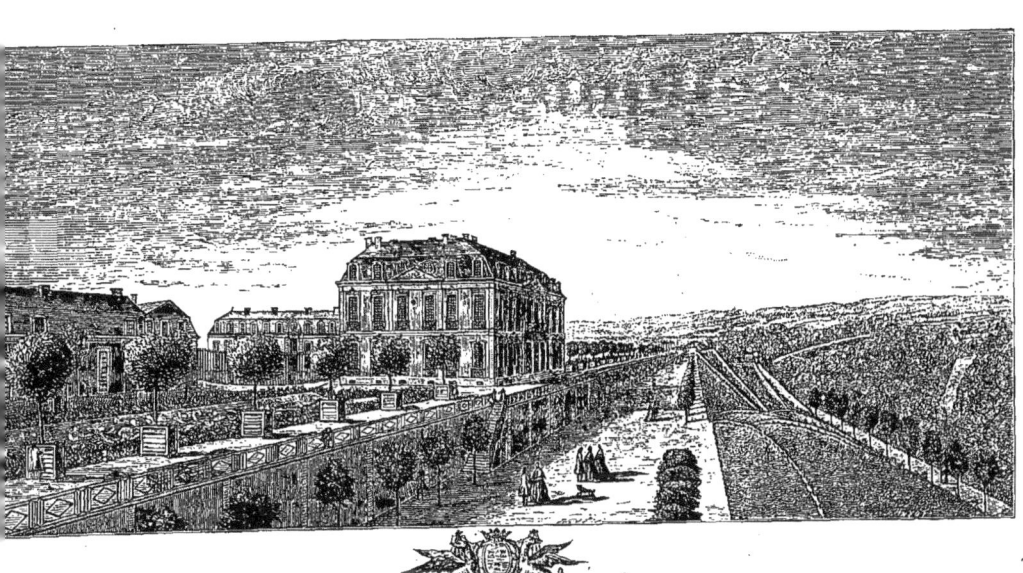

VUE DU CHATEAU DE BELLEVUE.

Prise de la grande terrasse aux orangers regardant Saint-Cloud.

D'après la gravure de Rigaud.

Plus tard, il fallut consoler le Roi de la mort prématurée de sa fille chérie, Madame Henriette. La marquise organisa alors un spectacle qui dut d'abord avoir lieu le jeudi 25 avril 1752, mais qu'un rhume de M^{me} de Pompadour fit remettre au samedi. Le programme comprenait, outre *l'Impromptu de la Cour de marbre*, un ballet héroïque, composé exprès pour cette fête, *Vénus et Adonis*, parole de Collé, musique de Mondonville : la marquise y était désignée sous le nom de *reine de beauté*, et le Roi sous cette périphrase élégante : *le plus tendre des mortels* (1).

VÉNUS. M^{me} DE POMPADOUR.
CARITE M^{me} DE MARCHAIS.
MARS M. DE CLERMONT, remplaçant M. DE LA SALLE, indisposé.
ADONIS Le vicomte DE CHABOT.

Après l'opéra, il y eut un concert donné par deux hautbois italiens d'une grande habileté; puis vint le ballet dans lequel dansèrent MM. de Courtenvaux, de Beuvron, de Melfort. Tout finit par un feu d'artifice sur le théâtre, qui devint, — Luynes ne dit pas comment, — une illumination ondoyante et transparente.

A quelques jours de là, M. de la Salle, qui avait dû bien regretter de ne pouvoir paraître dans cette soirée, reçut une preuve de la générosité de la marquise : son rare talent de chanteur fut récompensé par le don du gouvernement de la Marche. Voici ce qu'en dit le marquis d'Argenson, le 31 mai 1752 : « Le gouvernement d'une petite province nommée la Marche, qui vaquoit par la mort du marquis de Saint-Germain, vient d'être donné au marquis de la Salle. Des maréchaux de France et quantité de plus anciens lieutenants généraux le demandoient, mais M. de la

ainsi que *le Prince de Noisy* porte mention d'une reprise le 25 avril 1752; or nous verrons qu'une indisposition de la marquise fit reculer le spectacle de deux jours, et que, finalement, on ne joua pas cette pièce.

(1) *Vie privée de Louis XV*, par Moufle d'Angerville (t. III, p. 3).

Salle est très agréable dans les cabinets et chante supérieurement bien dans les opéras qu'on y a donnés. »

Les spectacles de Bellevue touchaient à leur fin, et la clôture se fit en mars 1753 par les représentations de deux opéras. Les dimanche 4 et mardi 6 mars, les acteurs de la troupe donnèrent *Zélindor, roi des Sylphes*, paroles de Moncrif, musique de Rebel et Francœur, et *le Devin du village*, de Jean-Jacques Rousseau.

L'ouvrage de Rebel et Francœur avait été joué à l'Académie de musique le 10 août 1745.

ZÉLINDOR, roi des Sylphes. . (JÉLYOTTE)	M^{me} DE POMPADOUR.	
ZIRPHÉE (M^{lle} CHEVALIER). .	M^{me} DE MARCHAIS.	
ZULIM, confident de Zélindor. (ALBERT).	Le comte DE CLERMONT.	
UNE NYMPHE. } (M^{lle} COUPÉ). UNE SYLPHIDE. }		

Le Devin du village venait d'être joué à l'Opéra le 1ᵉʳ mars 1753. Voici comment il était chanté à Paris et à Bellevue :

COLETTE . . (M^{lle} FEL)	M^{me} DE MARCHAIS.	
COLIN (JÉLYOTTE)	M^{me} DE POMPADOUR.	
LE DEVIN . . (CUVILLIER)	M. DE LA SALLE.	

Cet opéra, qui était une nouveauté pour Paris, n'en était plus une pour la cour. L'année précédente, les acteurs de l'Opéra étaient allés le représenter à Fontainebleau. Ces représentations (18 et 24 octobre 1752) avaient obtenu le plus vif succès. Nous n'en ferons pas à nouveau le récit après Rousseau (1), nous dirons simplement ce qu'elles avaient coûté d'après d'Argenson.

On ne paye plus aucuns gages dans la maison du Roi. Il est déclaré que les gages du conseil ne seront désormais payés qu'au bout de trois ans et les bureaux au bout de

(1) Tout le monde se rappelle le charmant récit que Rousseau a laissé de cette représentation et de sa fuite quand on voulut le présenter au Roi. (*Confessions*, l. VIII.)

cinq ans. Cependant les ballets de la cour coûtent prodigieusement : on donne des habits neufs aux acteurs ; le *Devin de village* a coûté au Roi plus de cinquante mille écus (1).

Les deux divertissements qui terminaient les spectacles de Bellevue furent exécutés aussi bien qu'on pouvait le désirer, surtout la seconde fois. Ce soir-là, le spectacle finit par un brillant feu d'artifice tiré sur le théâtre. La réussite du *Devin du village* et le succès qu'elle obtint elle-même dans le rôle de Colin décidèrent la marquise à envoyer à l'auteur une somme de cinquante louis en témoignage de sa satisfaction. Jean-Jacques la remercia en ces termes :

Paris, 7 mars 1753.

Madame,

En acceptant le présent qui m'a été remis de votre part, je crois avoir témoigné mon respect pour la main dont il vient, et j'ose ajouter, sur l'honneur que vous avez fait à mon ouvrage, que des deux épreuves où vous mettez ma modération, l'intérêt n'est pas la plus dangereuse.

Je suis avec respect, etc.

La troupe du théâtre des petits cabinets n'avait pas retrouvé à Bellevue la vogue qu'elle obtenait à Versailles. La salle, extrêmement petite, ne permettait pas d'admettre beaucoup de spectateurs ; et les acteurs, qui avaient acquis peu à peu une certaine aisance, ne voulaient plus jouer pour eux seuls. Ils prétendaient avoir un auditoire véritable et assez nombreux : ce public venant à manquer, les représentations perdirent pour eux une grande partie de leur charme.

Dès lors, ces spectacles ne firent plus que languir. C'est le propre des esprits légers de se lasser promptement des distractions qui leur ont paru d'abord les plus charmantes. Ces illustres personnes s'étaient données de tout cœur à leur joyeux passe-temps et avaient pris très au sérieux leur

(1) *Mémoires du marquis d'Argenson*, 10 novembre 1752.

nouveau métier d'acteurs chantants et dansants ; au bout de trois et quatre ans, elles se relâchèrent peu à peu de ce beau zèle. Les représentations, qui, durant ce temps de ferveur, s'étaient succédé à des intervalles très rapprochés, devenaient de plus en plus éloignées. La troupe, qui s'était déjà amoindrie quand on avait transporté les spectacles à Bellevue, allait diminuant à vue d'œil. Un beau jour, les représentations cessèrent : il n'y avait plus d'acteurs.

Le théâtre des petits cabinets avait duré six ans pleins.

CHAPITRE VII

MISE EN SCÈNE, COSTUMES ET DÉCORATIONS.
TABLEAUX DU RÉPERTOIRE
ET DE L'ORCHESTRE AU COMPLET.

Le luxe le plus merveilleux brillait sur le théâtre de la favorite, qu¹ laissa loin derrière lui l'Opéra pour la pompe du spectacle et la richesse de la mise en scène. Les noms seuls des peintres, costumiers, décorateurs, que nous avons donnés en commençant, étaient de sûrs garants du goût et de la splendeur qu'on devait observer dans les moindres parties de la représentation théâtrale. Mais il n'est telles imaginations que la réalité ne dépasse et, pour se faire une idée de ce luxe éclatant, il faut avoir sous les yeux les sommes énormes qu'on dépensait pour l'organisation matérielle de ces spectacles.

Il suffit pour cela d'ouvrir le *Livre rouge*. Voici ce qu'on y lit concernant les spectacles des petits cabinets pour l'année 1750 :

A M. de la Vallière, pour les spectacles :
Le 22 février 1750	20,000 liv.
Le 22 mars	—	20,000 —
Le 19 avril	—	20,000 —
Le 17 mai	—	30,000 —
Le 7 juin	—	30,000 —
Le 12 juillet	—	30,000 —
	A reporter.	150,000 liv.

Report.	150,000 liv.
Le 9 août 1750.	30,000 —
Le 20 sept. —.	25,000 —
A Hébert, pour différentes fournitures de bijoux, donnés à ceux qui ont représenté sur le théâtre des petits appartements, le 16 mai 1751	25,203 —
Total.	230,203 liv. (1).

Ce n'est là que la dépense d'une année. Un document plus considérable nous permet de suivre dans le détail les comptes et dépenses ayant pour objet les spectacles privés de Versailles.

C'est une liasse de papiers ayant appartenu sans doute au duc de la Vallière et qui renferment quantité de comptes et d'états ayant trait au théâtre des petits cabinets. Ce précieux recueil manuscrit est resté inédit jusqu'à ces dernières années : il était comme perdu dans les rayons de la bibliothèque de l'Arsenal. M. Jules Cousin, le savant bibliothécaire de la ville de Paris, alors attaché à l'Arsenal, en fit faire une copie exacte qu'il remit à M. Campardon, quand celui-ci publia son Histoire de M^{me} de Pompadour. Ce dernier le reproduisit *extension* à la fin de son ouvrage. Nous allons en donner un résumé aussi bref et aussi clair que possible. C'est en lisant cette longue suite d'additions qu'on pourra apprécier les sommes folles absorbées par ces joyeux divertissements.

Le premier mémoire est celui du perruquier Notrelle, un des principaux coopérateurs de la noble compagnie. Il est intitulé : *Mémoire de toutes les fournitures de peruques et accommodages faits pour les petits appartemens, par Notrelle, peruquier des menus plaisirs du Roy*

(1) *Registres des dépenses secrètes de la Cour*, connus sous le nom de *Livre rouge*, apporté par des députés des corps administratifs de Versailles, le 28 février 1793, l'an deuxième de la République, déposé aux Archives et imprimé par ordre de la Convention nationale. 3 vol. in-8°, 1793.

MISE EN SCENE, COSTUMES ET DÉCORATIONS. 237

sous les ordres de M. le duc de la Vallière, en 1747 *et* 1748. Le total de ce compte monte à 3,597 livres, que le perruquier réduit facilement à 2,000, en homme sûr de gagner encore gros sur ses déboursés. Ce mémoire se compose de dix-neuf articles différents, rédigés tous sur le modèle suivant :

HUITIÈME ARTICLE.

Du jeudi 15 février 1748.

Sixième représentation à Versailles.

Fourni 11 peruques à la romaine pour les chœurs	44 liv.
1 peruque pour M^{lle} Camille	4 —
7 allonges et faces pour les danseurs et danseuses.	28 —
1 peruque carrée extraordinaire pour M. de Clermont d'Amboise, laquelle il a fallu envoyer chercher à Paris; pour ce, à cause du voyage	10 —
3 journées pour ledit Notrelle, à 15 livres par jour.	45 —
3 journées pour la maîtresse coeffeuse, à 15 livres aussi par jour.	45 —
3 journées pour la seconde coeffeuse, à 6 liv. par jour.	18 —
3 journées pour 2 garçons peruquiers, à 6 liv. chacun par jour.	36 —
Pour la poudre et la pomade.	6 —
	236 liv.

Plus, le dimanche précédent, 11 février, ledit Notrelle est allé à Versailles, selon les ordres qu'il avait receûs, avec la maîtresse coeffeuse, la seconde coeffeuse et 2 garçons peruquiers, et ils ont été obligés de revenir, y ayant eu un contre-ordre à cause de la maladie de M^{me} Adélaïde. Pour ce, ce qu'il plaira à Monseigneur le duc de la Vallière d'ordonner.

On peut le voir par ces derniers mots comme à propos de la mort de M. de Coigny, le sieur Notrelle ne perdait jamais la tête au milieu des événements plus ou moins graves qui dérangeaient l'économie des représentations de la cour.

Viennent ensuite divers états des plus intéressants et des plus chers.

1° *État des sommes dues aux tailleurs qui ont été à Versailles pren-*

dre les mesures, essayer les habits et habiller aux représentations. — Total : 744 livres.

2° *État des avances faites par le sieur Perronnet pour les ballets des petits appartements, depuis le mois de décembre 1747 jusqu'à la fin de mars 1748.* — 1,625 livres 10 sols.

3° *État des marchandises fournies au sieur Perronnet pour les ballets des petits appartements.* — 11,737 livres, 0 sols, 5 deniers.

4° *État des dépenses pour les ballets des petits appartements* de 1747 à 1748, comprenant les bas de soie (855 livres), les souliers pour le chant et la danse (495 liv.), les chapeaux (94 liv.), et les ustencils (148 liv.). — Total : 1,592 livres.

Nous trouvons à la suite un mémoire du costumier Péronnet : *État des habits faits pour les ballets des petits appartements.* Cette note, qui comprend la description minutieuse de chaque costume, s'élève à la somme totale de 12,189 liv. Et pourtant elle ne contient que les habits d'une dizaine de pièces, tout au plus.

Voici maintenant le document le plus considérable du recueil ; c'est l'*Inventaire général des habits et ustencils du théâtre des petits appartements sous la garde de Mme Schneider, fait en l'année* 1749. Il se divise en deux catégories : *Habits d'hommes* et *habits de femmes.* Pour avoir une idée de la façon dont cet inventaire est dressé, nous allons transcrire le chapitre des habits de femmes (chant) pour l'opéra de *Tancrède.*

B. — TANCRÈDE.

Rolles:

N° 1.

HERMINIE, Mme *la marquise de Pompadour.*

Habit oriental, grande robe en doliment de satin cerise, corset pareil, le tout garni d'hermine découpée, appliquée en dessin de broderie, jupe

de satin bleu peinte en broderie d'or avec paillettes et frisé d'or, bordée
d'un milleray d'or, la dite jupe doublée de toile. 1 habit.
(*Fait neuf en totalité.*)

N° 2.

CLORINDE, *M^me la duchesse de Brancas.*

Un corset en cuirasse de moire acier brodé d'or, lambrequins, brassards et amadis galonnés et écaillés d'or, grandes basques de brillant argent brodées d'or, bordées de rezeau d'or.

Mante de taffetas bleu imprimée en bouquets d'or, bordée de rezeau d'or. 1 —

(*La juppe de l'habit de Victoire se trouvera sous le nom de M^me Trusson. — Le tout fait neuf.*)

N° 3.

GUERRIÈRE, *M^me de Marchais.*

Corset en cuirasse de moire acier, le corps écaillé argent, brassarts, lambrequins et amadis galonnés d'argent, grandes basques de taffetas gris mosaïque de milleray argent, galonnés de rezeau argent, écharpe de taffetas blanc garnie de rezeau et glands d'or. 1 —
(*Neuf en totalité. — Ce corset servait avec la juppe de Fortune rendue aux Menus-Plaisirs.*)

N° 4.

NIMPHE, *M^me de Marchais.*

Corset, jupe et basques de taffetas blanc, le tout garni de guirlandes et pompons et fleurs artificielles, la jupe tamponnée de gaze d'Italie, mante de taffetas blanc ornée de découpures et de fleurs. 1 —
(*Habit fait d'un habit de M^me la marquise de Pompadour.*)

A la fin de cet inventaire, outre un état des culottes et coiffures, nous trouvons une note indicative des *Habits de l'ancien état qui n'ont point servi dans les opéras de l'hiver dernier*, avec les mentions : *Propre — Passé — A blanchir — A détruire.* Viennent ensuite un état des *Parties*

détachées d'habillemens tant d'hommes que de femmes, et un catalogue des *Mantes grandes et petites tant d'hommes que de femmes*.

Pour finir, un *État des corps, paniers et hanches de baleine* et un *État des ustancils, masques et fleurs*. Ici nous voyons notés quatre paniers de rôles tout en baleine, sçavoir, à M^{me} la marquise de Pompadour, en taffetas blanc; les trois autres en batiste, à M^{mes} de Brancas, Trusson et de Marchais. M. de Courtenvaux avait deux paires de hanches; M. de Langeron en avait trois; le vicomte de Rohan, M^{me} de Marchais, M^{me} de Pompadour, n'en avaient qu'une; le marquis de la Salle en avait deux, une ordinaire, et l'autre en trousse rembourrée. Parmi les *ustancils*, voici une grande pique dorée, un thyrse doré, un trident de Neptune en fer-blanc, la faux du Temps, une poignée de serpents à ressorts, un flambeau de Discorde en bois doré, un sceau de bois, une roue de la Fortune, la couronne du Destin, six masques feu de Furies de cire vernis, etc., etc.

RÉCAPITULATION GÉNÉRALE.

Habits d'hommes	202	355
Habits de femmes	153	
Mantes d'hommes	12	41
Mantes de femmes	29	
Culottes		67
Coëffures		243

Signé : Femme de SCHNEIDER.

Le manuscrit de la bibliothèque de l'Arsenal contient encore une pièce que M. Campardon n'a pas publiée. Elle ne porte aucun titre. Ce n'est pas un mémoire, ce paraît être plutôt un projet du costumier pour l'opéra d'*Ismène*, projet qu'il aurait soumis ensuite à M. de la Vallière ou que celui-ci lui aurait donné. Ce qui peut confirmer cette supposition, c'est que M^{me} de Brancas est marquée comme devant jouer le rôle de

Chloé ; or nous avons vu qu'une indisposition la força de céder ce rôle à M^me Trusson. C'est sous le nom de cette dernière que figurent les habits de Chloé dans l'état définitif des costumes. Voici cette pièce :

ACTEURS.

ISMÈNE, NIMPHE BERGÈRE, *M^me la marquise de Pompadour.*

Habit de taffetas bleu tendre, garni de gazes brochées et blondes. Une mante sur la hanche et l'épaule de taffetas bleu garnie de gazes et blondes.

CHLOÉ, NIMPHE BERGÈRE, *M^me la duchesse de Brancas.*

Habit du magasin des Menus-Plaisirs.

DAPHNIS, BERGER HÉROÏQUE, *M. le duc d'Ayen.*

A faire bleu et blanc.

Le corps et le tonnelet de taffetas blanc. Draperie de taffetas bleu garnie en bouffettes de taffetas blanc imprimé argent, garnies de réseaux argent et chenillés bleu. Une mante sur la hanche et sur l'épaule, de même que la draperie. Une pannetière de taffetas blanc imprimé argent, reseaux argent et chenillés bleu.

(*En marge.*) Une coeffure sérieuse. Le tonnelet garni en découpures de taffetas bleu chenillé argent.

DANSE.

BERGERS, BERGÈRES.

M. de Courtenvaux.

Sept rosettes de ruban blanc garnies de fleurs.
L'habit blanc de M. de Clermont à remettre à sa taille.

Les sieurs Barois, Piffet, Balety, Dupré.
Les demoiselles Dorfeuil, Chevrier, Durand, Astrodi.

Habits blanc et rose. Quatre rosettes pour les chapeaux à chacun. Chacun deux rosettes pour la culotte. Un nœud de perruque.

Pour les demoiselles, des manches de cour, des bracelets nœuds de manches, des

tabelliers de gaze brochée, découpures roses. Quatre petits chapeaux de paille doublés et garnis d'une guirlande rose. Un collier à chacune.

FAUNES ET DRIADES.

M. de Courtenvaux.

Son habit, sept rosettes vertes et argent.

Les sieurs Barois, Piffet. — Les demoiselles Dorfeuil, Chevrier.

Les corps de taffetas feuille morte, tonnelets et juppes de taffetas blanc peint. Draperies de peau tigrée peinte.

Les garçons, à chacun sept rosettes vertes et argent.

Pour les deux petites filles, de petits toquets de peau tigrée garnis de vert.

CHŒURS CHANTANTS.

Le sieur Francisque.

Il ne s'habillera pas.

Les sieurs Falco, Camus, Dupuis, Benoist, Godenêche, Ducro, Le Bègue, Bazire, Richer, Daigremont.

Dix en faunes et en bergers.

Voici maintenant les tableaux complets du répertoire et des musiciens de l'orchestre, afin de bien apprécier, d'un coup d'œil, le succès relatif de chaque pièce par le nombre des représentations obtenues et le développement musical pris, d'année en année, par le théâtre de Mme de Pompadour : la comédie, à la fin, était tout à fait subordonnée à l'opéra. Le goût de la danse avait aussi sensiblement gagné sur la comédie et c'est surtout dans les dernières années qu'on voit revenir souvent ces petits ballets-pantomimes qu'on dansait pour terminer le spectacle, afin de se distraire après certains opéras peu récréatifs. Quant à l'augmentation de l'orchestre, elle avait coïncidé avec le changement de salle, lorsqu'on avait abandonné la Petite Galerie pour l'escalier des Ambassadeurs.

RÉPERTOIRE COMPLET DU THÉATRE DES PETITS CABINETS
AVEC LE CHIFFRE DES REPRÉSENTATIONS DE CHAQUE PIÈCE.

Opéras et Opéras-ballets.

Acis et Galatée	2
Almasis	3
Amours déguisés (les)	1
Amours de Ragonde (les)	2
Devin du village (le)	1
Églé	4
Éléments (les)	
Prologue	3
Acte du Feu	2
— de l'Air	3
— de la Terre	2
Érigone	6
Fêtes de Thalie (les)	1
Fêtes de Thétis (les)	2
Fêtes grecques et romaines (les)	
Prologue	2
Acte de Cléopâtre	2
— des Saturnales	3
Ismène	3
Issé	3
Journée galante (la)	2
Jupiter et Europe	2
Paix (ballet de la)	
Acte de Philémon et Baucis	3
Phaéton (Prologue de)	1
Prince de Noisy (le)	5
Sens (ballet des)	
Acte de la Vue	2
Silvie	2
Surprises de l'Amour (les)	2
Tancrède	2
Vénus et Adonis	1
Zélie	5
Zélindor	1
Zélisca	1

Tragédie et Comédies.

Alzire	2
Dehors trompeurs (les)	3
Enfant prodigue (l')	1
Esprit de contradiction (l')	1
Foire Saint-Germain (la)	1
Homme de fortune (l')	1
Mariage fait et rompu (le)	2
Méchant (le)	2
Mère coquette (la)	3
Monsieur de Pourceaugnac	1
Oracle (l')	1
Philosophe marié (le)	2
Préjugé à la mode (le)	4
Secret révélé (le)	1
Tartufe	2
Trois cousines (les)	3
Vendanges (les)	1
Zénéide	2

—

Ballets-Pantomimes.

Amour architecte (l')	1
Bûcherons (les)	1
Chasseurs et petits vendangeurs	1
Impromptu de la Cour de marbre (l')	1
Mignonnette	1
Opérateur chinois (l')	3
Pédant (le)	2
Quatre âges en récréation (les)	2
Sabotiers (les)	1
Savoyards (les)	1

—

ORCHESTRE DU THÉATRE DES PETITS CABINETS

	1747-48	1748-50
Clavecin....	M. Ferrand, fils d'un fermier général.	M. Ferrand.
Violoncelles...	Le sieur Jéliotte, de l'Opéra et de la chambre............ Le sieur Chrétien, de la musique du Roi............. Le sieur Picot.......... M. Duport, huissier de l'antichambre du Roi...........	Le sieur Jéliotte. Le sieur Labbé l'aîné. Le sieur Chrétien. Le sieur Picot. M. Duport. Le sieur Antonio. Le sieur Dubuisson.
Bassons.....	M. le prince de Dombes...... Le sieur Marlière.........	M. le prince de Dombes. Le sieur Marlière. Le sieur Blaise. Le sieur Brunel (à la fin).
Violes.....	M. le c^{te} de Dampierre, gentilhomme ordinaire des plaisirs du Roi... M. le marquis de Sourches, grand prévôt de l'hôtel........	M. de Dampierre. M. le marq. de Sourches.
Flûtes.....	M. de Bussillet, secrétaire de M. le duc d'Ayen........... Le sieur Blavet, musicien de la chapelle et de la chambre.....	M. de Bussillet. Le sieur Blavet.
Hautbois....	Le sieur Deselles, *idem*......	Le sieur Deselles. Le sieur Desjardins.
Violons premiers dessus.	Le sieur Mondonville, maître de musique de la chapelle....... Le sieur Deselles, le même ci-dessus. M. de Bussillet, comme ci-dessus. Le sieur Mayer, valet de chambre de M. le duc d'Ayen........	Le sieur Mondonville. Le sieur Lalande. Le sieur Le Roux. M. de Courtaumer. Le sieur Mayer.
Violons seconds dessus.	Le sieur Guillemain, ordinaire de la musique du Roi........ M. de Courtaumer, porte-manteau de S. M............ M. Fauchet............ M. Belleville............	Le sieur Guillemain. Le sieur Marchand. Le sieur Caraffe l'aîné. M. Fauchet. M. Belleville.
Trompette.....		Le sieur Caraffe cadet.
Cor de chasse....		Le sieur Caraffe 3^e.

Ces longues séries de chiffres, ces listes sans fin de décors, d'habits, d'accessoires, ces énumérations de richesses et de magnificences, ces mémoires de costumiers et de coiffeurs, ces rangées d'artistes chantants et exécutants, tous largement rétribués, etc., peuvent donner idée des sommes fabuleuses absorbées par les exercices dramatiques et musicaux de M^{me} de Pompadour.

A les lire, on comprend quelle colère de telles dilapidations devaient allumer au cœur de certaines gens, comme le chevalier de Rességuier et le marquis d'Argenson.

C'est au moment même où la marquise inaugurait avec ravissement son petit paradis de Bellevue, édifié sur ses économies, que M. de Rességuier, chevalier de Malte, officier aux gardes et d'ailleurs assez peu Caton de son naturel, mais d'humeur sarcastique et de cœur loyal, lançait contre la favorite un quatrain très injurieux :

> Fille d'une sangsue, et sangsue elle-même,
> Poisson, dans son palais, d'une arrogance extrême,
> Étale à tous les yeux, sans honte et sans effroi,
> Les dépouilles du peuple et l'opprobre du Roi.

Ensuite, il publiait un roman rempli d'allusions satiriques comme on les aimait tant à cette époque et où la malignité publique, en s'ingéniant, arrivait à découvrir de cruelles allégories dans les phrases les moins agressives. *Le Voyage d'Amathonte*, au moins tel qu'il fut publié, nous paraît, à distance, assez inoffensif ; mais c'est que l'auteur en avait retranché les attaques les plus violentes. Il agissait ainsi probablement par prudence ; alors, pourquoi l'annonçait-il dans l'avertissement mis en tête du livre, et surtout pourquoi gardait-il en manuscrit chez lui, les passages qu'il avait jugés trop dangereux pour être imprimés ?

« Le prince d'Amathonte fixa quelque temps mes regards ; je vis qu'il méritait le dépôt que les dieux lui ont confié. Il gouverne ses peuples avec douceur ; il a toutes les qualités que le trône exige. On

l'adore dans Amathonte. Peut-être serait-il plus digne des sentiments qu'on a pour lui, s'il employait mieux les avantages dont il est pourvu ; mais aucun mortel n'est exempt de faiblesses. Les passions troublent les cœurs des rois comme ceux des derniers des hommes. Il avait placé dans son palais une femme dont l'obscurité laissait une distance prodigieuse du trône à elle ; mais l'amour égale (*sic*) toutes les conditions. Il faudrait cependant que des qualités supérieures excusassent les choix que la délicatesse ne peut s'empêcher de condamner. Le prince m'a paru d'autant plus blâmable qu'il avait sacrifié à Ermise la femme la plus vertueuse et la plus semblable aux dieux, des mains de qui il la tenait. » Et plus loin : « Quand un prince est plongé dans la débauche, on se fait un devoir du crime, ou du moins on ose le commettre publiquement. »

Le 8 décembre 1750, le lieutenant de police Berrier s'assurait du chevalier-pamphlétaire et le conduisait à la Bastille, où il resta deux mois. Après, il fut transféré au château de Pierre-Encise, où il demeura vingt longs mois, ne se lassant pas d'implorer sa grâce en vers comme en prose, et d'où il ne sortit que sous engagement formel de quitter le royaume. Il se retira alors à Malte et obtint bientôt, sous raison de santé, de revenir habiter non loin de Melun : la marquise avait pardonné (1).

D'Argenson, lui, ne publiait rien. Il rédigeait tranquillement chez lui ses *Mémoires* et flétrissait ces luxueux divertissements qui tarissaient le trésor public, à l'heure même où le désordre de nos finances augmentait la misère régnant par tout le royaume, à l'approche des terribles défaites qui allaient épuiser les dernières ressources de la France déjà bien appauvrie de sang et d'argent par ses précédentes victoires.

« La Cour n'est occupée que de plaisirs : le retranchement des grands

(1) Ces passages manuscrits du *Voyage d'Amathonte*, aujourd'hui conservés à la bibliothèque de l'Arsenal, furent la véritable cause de l'emprisonnement de Rességuier. Ils ont été mis en lumière par M. Honoré Bonhomme dans son ouvrage : *la Société galante et littéraire* (in-8° écu, Rouveyre, 1880), en même temps qu'il donnait une biographie aussi complète que possible du chevalier de Rességuier.

ballets-opéras n'est point un signe de deuil pour ce carnaval ; le Roi ne vaquant qu'à regret à tout ce qui est public, mais chérissant au contraire les plaisirs privés. On ne songe qu'aux comédies des Cabinets où la marquise de Pompadour déploie ses talents et ses grâces pour le théâtre. On n'y voit chacun occupé que d'apprendre ses rôles ou de répéter des ballets avec les demoiselles Gaussin et Dumesnil, et avec le sieur Deshayes, de la Comédie-Italienne. On prétend que Pétrone ne peignait pas autrement la cour où il vivait que l'on voit la nôtre, si occupée de ces délices, tandis que les affaires politiques demandent le plus grand sérieux et même des craintes qui paraissent sans doute plus fondées aux spectateurs qu'aux acteurs. »

C'est au commencement de 1748, au moment où les spectacles des petits cabinets étaient dans leur vogue la plus brillante, que d'Argenson faisait ce rapprochement prophétique, auquel semblaient donner démenti la grandeur de la France à l'extérieur, assurée par les victoires de Rocoux, de Lawfeld, et l'apparente prospérité intérieure du royaume. Démenti d'un jour, que l'avenir devait transformer avant peu en une confirmation éclatante et terrible.

LE
THÉATRE DE MARIE-ANTOINETTE
A TRIANON

CHAPITRE PREMIER.

PREMIERS DIVERTISSEMENTS DE LA DAUPHINE.
COMÉDIES INTIMES,
PARODIES BURLESQUES ET COURSES DE CHEVAUX.

A plupart des écrivains qui se sont occupés de Marie-Antoinette n'ont pas manqué de parler de sa passion pour les jeux du théâtre et de la troupe dramatique qu'elle avait formée à Trianon avec ses amis pour jouer la comédie ; mais ceux-là mêmes, comme M. de Lescure et les frères de Goncourt, que ce sujet piquant aurait pu tenter, n'ont guère fait que l'esquisser d'un trait rapide. Le rédacteur des *Mémoires de Fleury* a bien consacré un chapitre aux spectacles de Trianon, mais ce livre, écrit au courant de la plume en un temps où la vogue était aux mémoires apocryphes, est, à l'examiner de près, bourré d'erreurs de dates et de faits, et tient bien moins de l'histoire que du roman. Ce sujet, pour n'être pas inexploré, est donc encore nouveau. Si l'on rencontre en effet nombre de légers aperçus, tous copiés l'un sur l'autre à

la-file, il n'existe pas d'annales complètes et précises du théâtre de la Reine à Trianon. Nous allons en retracer l'histoire avec tous les développements qu'il mérite, de façon à restituer à ces spectacles intimes leur véritable physionomie politique et artistique, comme nous avons déjà fait pour ceux de Mme du Maine et de Mme de Pompadour. Le théâtre de la Reine, comme celui de la favorite, était organisé à l'exemple des spectacles de la capitale; et les acteurs eux-mêmes semblaient prendre leurs distractions au sérieux. Il convient donc de les juger sérieusement et de retracer l'histoire de ces troupes d'amateurs, comme on ferait pour de véritables théâtres.

Les documents à consulter sur le théâtre de Marie-Antoinette sont loin d'être aussi nombreux et aussi précis que ceux concernant le théâtre de Mme de Pompadour. Quand il s'agissait de la favorite, nous n'avions pas moins de trois historiens qui, se plaçant à des points de vue opposés, se corroboraient ou se corrigeaient mutuellement : l'un, simple annaliste et fournisseur attitré du théâtre, l'auteur dramatique Laujon; l'autre, courtisan bien en cour et panégyriste enthousiaste, le duc de Luynes; le troisième enfin, seigneur disgracié et critique intraitable, le marquis d'Argenson. Pour les divertissements de Marie-Antoinette, qui avaient bien moins d'éclat et devaient être tenus plus secrets, nous devons colliger avec soin les renseignements incomplets qui se trouvent épars dans les mémoires secrets, correspondances littéraires ou lettres privées de l'époque; mais tous ces documents n'ayant pas été rédigés sur l'heure, il en résulte souvent des contradictions de fait et des impossibilités matérielles qu'une revision scrupuleuse peut seule faire discerner. Nous ne nous sommes renseigné qu'auprès des écrivains contemporains et nous avons contrôlé leurs rapports par un examen réciproque; nous n'avons pas cru pourtant devoir relever en détail les erreurs de nos devanciers, mais en cas de contradiction, on peut se fier sans crainte à notre travail : nous n'y avançons rien que nous n'ayons vérifié.

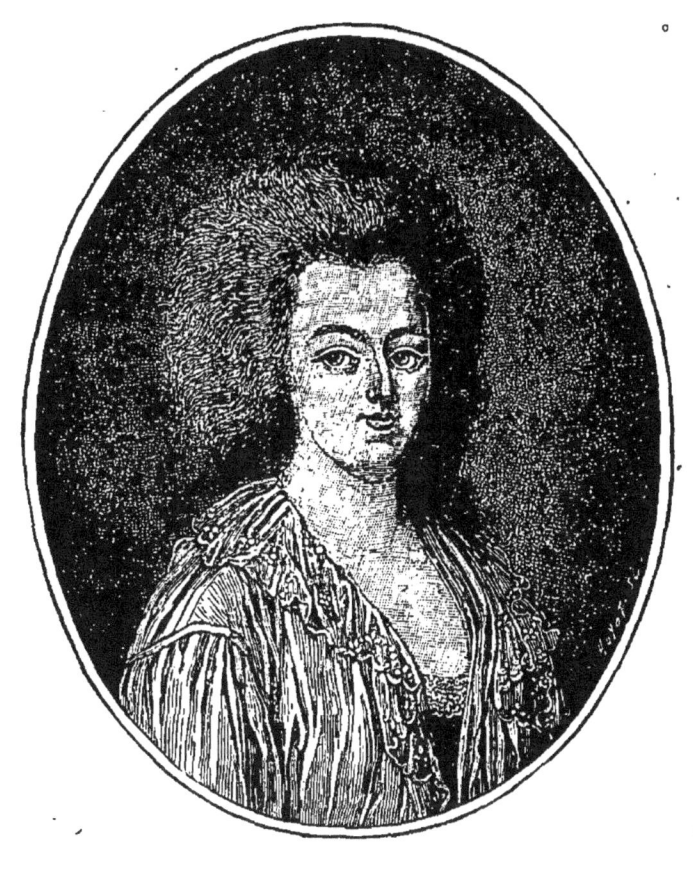

Her Majesty
MARIE ANTONETTE QUEEN OF FRANCE
Engrav'd by F. Bartolozzi R.A. Engraver to His Britannic Majesty from an Original Minature Picture Painted by P. Violet Minature Painter to Louis XVI King of France

Nous avions en effet à notre disposition de précieux documents publiés tout récemment. Outre les papiers des Archives de l'État, que nous avons mis à contribution, nous trouvons, — au moins jusqu'en novembre 1780, — un guide sûr et inépuisable dans le comte de Mercy-Argenteau, ambassadeur de l'Empire et confident de l'impératrice Marie-Thérèse. M. d'Arneth, directeur des Archives de la Maison impériale et de l'État d'Autriche, vient précisément de publier, avec le concours de M. Geffroy, la correspondance secrète que la grande impératrice et son ministre entretinrent pendant dix ans, au sujet de Marie-Antoinette, avec une ponctualité et une précision extrêmes : les rapports du ministre comme les lettres de sa souveraine sont conservés aux Archives impériales d'Autriche (1). Lorsque Marie-Thérèse se sépara de sa chère fille pour l'élever au trône de France, elle ne se contenta pas de rédiger et de lui remettre au jour du départ ce « règlement à lire tous les mois, » écrit en un si beau langage et plein de si nobles pensées ; elle exigea que chaque courrier de France lui apportât, outre la correspondance officielle, les informations particulières et secrètes de son ambassadeur. De plus, comme elle pouvait être amenée à laisser voir ces rapports à son fils, l'empereur Joseph II, ou au prince de Kaunitz, elle voulut que ces renseignements intimes fissent l'objet d'une feuille à part, secrétissime, marquée de ces mots : *Tibi soli*. L'extrême confiance de Marie-Thérèse avait délégué à Mercy une fonction encore plus délicate que celle d'informateur, celle de conseiller. Il recevait bien à la fois les confidences de la fille et celles de la mère, mais il n'appartenait en propre qu'à cette dernière : il suggérait à l'une et à l'autre les termes de leurs lettres respectives et était, dans les circonstances délicates, chargé de dispenser, selon l'heure favorable, à la reine de France les conseils de sa mère. C'est ainsi que, pendant dix ans, Mercy, ayant reçu en quelque

(1) 3 vol. in-8°. Chez Firmin-Didot, 1874.

sorte délégation de l'autorité maternelle, exerça sur Marie-Antoinette une tutelle de chaque jour qui resta absolument ignorée de tous et d'elle-même.

Marie-Antoinette, n'étant encore que Dauphine, commença à s'exercer secrètement dans les jeux de la scène auxquels la Reine devait prendre plus tard un si vif plaisir, et le prendre au grand jour. Qu'elle s'exerçât à chanter, à danser, même à jouer la comédie, elle ne faisait en cela que mettre à profit tous les talents dont sa mère avait tenu à la doter. Marie-Thérèse lui avait prodigué les meilleurs maîtres; pour la danse, le chant et la musique, elle l'avait confiée aux soins de Noverre, d'Aufresne et de Sainville, enfin de Gluck (1). Et telle était l'importance que Marie-Thérèse attachait aux succès de sa plus jeune fille dans tous les arts, qu'en janvier 1765, alors qu'elle avait dix ans, on la faisait danser avec ses frères, les archiducs Ferdinand et Maximilien, dans les fêtes données à Vienne pour célébrer l'union de Joseph II avec la princesse Marie-Joséphine-Antoinette de Bavière. Il s'agissait là, c'est vrai, d'une fête intime, intime autant que fête peut l'être à la cour, et dans laquelle on pouvait, à la rigueur, faire figurer des enfants de dix ou douze ans. Les uns dansaient; les autres chantaient l'opéra-ballet d'*il Parnasso confuso* composé tout exprès pour eux : l'archiduchesse Marianne-Amélie, future duchesse de Parme, remplissait le rôle d'Apollon ; les archiduchesses Marie-Élisabeth, Marie-Josèphe, depuis reine des Deux-Siciles, et Marie-Caroline, plus tard reine de Naples, représentaient les trois Grâces, tandis que l'archiduc Léopold tenait le clavecin d'accompagnement. Le poète et le musicien qui s'étaient chargés de fournir aux ébats de toute cette jeunesse n'étaient rien moins que Métastase et Gluck.(2).

(1) Voir dans notre ouvrage : *la Ville et la Cour au* xviiie *siècle* (in-8° écu, Rouveyre, éditeur), la partie intitulée : *Marie-Antoinette musicienne*, p. 59 à 101.

(2) Un tableau sans nom d'auteur, représentant le ballet dansé par Marie-Antoinette et

Il n'est donc pas étonnant que Marie-Antoinette, une fois établie à Versailles, soit revenue assez vite à ses divertissements préférés. Toutefois, durant les premiers temps de son séjour en France, elle cherchait dans la musique seule une diversion aux ennuis de la représentation royale, et Mercy-Argenteau signale souvent à Marie-Thérèse le goût et l'ardeur que la Dauphine marquait alors pour le chant, la harpe et le clavecin. Mais ces distractions solitaires n'étaient pas très gaies pour une princesse de seize ans, et Marie-Antoinette se trouvait comme isolée dans cette cour attristée par la vieillesse morose du Roi. Les mariages successifs du comte de Provence et du comte d'Artois avec les filles du roi de Sardaigne donnèrent enfin à l'archiduchesse deux compagnes à peu près de son âge. Ces trois ménages ne tardèrent pas à se rapprocher, plus par l'attrait de l'âge que par véritable sympathie ; les jeunes femmes allèrent jusqu'à confondre leurs dîners en un seul, au mépris de l'étiquette, et s'unirent pour conjurer l'ennui mortel de la cour. L'idée de jouer la comédie germa bientôt dans ces têtes de vingt ans et fut aussitôt mise à exécution, mais ce spectacle intime eut une existence très éphémère. Les seuls renseignements précis sur ce premier essai nous sont fournis par Mme Campan, lectrice de Mesdames et première femme de chambre de la Reine.

Les jeunes princesses voulurent animer leur société intime d'une façon utile et agréable. On forma le projet d'apprendre et de jouer toutes les bonnes comédies du Théâtre-Français ; le Dauphin était le seul spectateur ; les trois princesses, les deux frères du Roi, et MM. Campan père et fils, composèrent seuls la troupe ; mais on mit la plus grande importance à tenir cet amusement aussi secret qu'une affaire d'État : on craignait la censure de Mesdames, et on ne doutait pas que Louis XV n'eût défendu

ses frères, à Schœnbrunn, est exposé dans le salon du Petit Trianon : il se trouvait autrefois au deuxième étage de l'aile nord du château de Versailles. Nous le reproduisons ci-après avec mention détaillée de tous les personnages dansants. — L'autre tableau qui fait pendant et qui représente l'opéra d'*il Parnasso confuso* chanté par les autres enfants royaux, à cette même date du 24 janvier 1765, nous intéresse moins puisque Marie-Antoinette n'y figure pas. Celui-là est signé comme voici : W. f. 778.

de pareils amusements s'il en avait eu connaissance. On choisit un cabinet d'entre-sol où personne n'avait besoin de pénétrer pour le service. Une espèce d'avant-scène, se détachant et pouvant s'enfermer dans une armoire, formait tout le théâtre. M. le comte de Provence savait toujours ses rôles d'une façon imperturbable; M. le comte d'Artois, assez bien ; il les disait avec grâce : les princesses jouaient mal. La Dauphine s'acquittait de quelques rôles avec finesse et sentiment. Le bonheur le plus réel de cet amusement était d'avoir tous des costumes très élégants et fidèlement observés. Le Dauphin prenait part aux jeux de la jeune famille, riait beaucoup de la figure des personnages, à mesure qu'ils paraissaient en scène, et c'est à dater de ces amusements qu'on le vit renoncer à l'air timide de son enfance, et se plaire dans la société de la Dauphine.

Le désir d'étendre le répertoire des pièces que l'on voulait jouer et la certitude que ces amusements seraient entièrement ignorés avait fait admettre mon beau-père et mon mari à l'honneur de figurer avec les princes.

Je n'ai su ces détails que longtemps après, M. Campan en ayant fait un secret; mais un événement imprévu pensa dévoiler tout le mystère. La Reine ordonna un jour à M. Campan de descendre dans son cabinet pour chercher quelque chose qu'elle avait oublié ; il était habillé en Crispin et avait même son rouge ; un escalier dérobé conduisait directement de cet entre-sol dans le cabinet de toilette. M. Campan crut y entendre quelque bruit, et resta immobile derrière la porte qui était fermée. Un valet de garde-robe, qui en effet était dans cette pièce, avait de son côté entendu quelque bruit, et, par inquiétude ou par curiosité, il ouvrit subitement la porte ; cette figure de Crispin lui fit si grande peur, que cet homme tomba à la renverse en criant de toutes ses forces : Au secours ! Mon beau-père le releva, lui fit entendre sa voix, et lui enjoignit le plus profond silence sur ce qu'il avait vu. Cependant, il crut devoir prévenir la Dauphine de ce qui était arrivé ; elle craignit que quelque autre événement de la même nature ne fît découvrir ces amusements : ils furent abandonnés (1).

Ces délassements furent tenus assez secrets pour échapper à la clairvoyance du comte de Mercy-Argenteau, qui n'en dit rien à l'impératrice, même dans ses lettres secrétissimes (2). Le témoignage de Mme Campan,

(1) *Mémoires de Mme Campan*, ch. III. — Et Mme Campan, qui voit toujours le bon côté des choses, ajoute : « Cette princesse s'occupait beaucoup, dans son intérieur, de l'étude de la musique et de celle des rôles de comédie qu'elle avait à apprendre; ce dernier exercice avait eu au moins l'avantage de former sa mémoire et de lui rendre la langue française encore plus familière. »

(2) On n'en trouve non plus aucune mention dans le *Journal manuscrit de Louis XVI.*

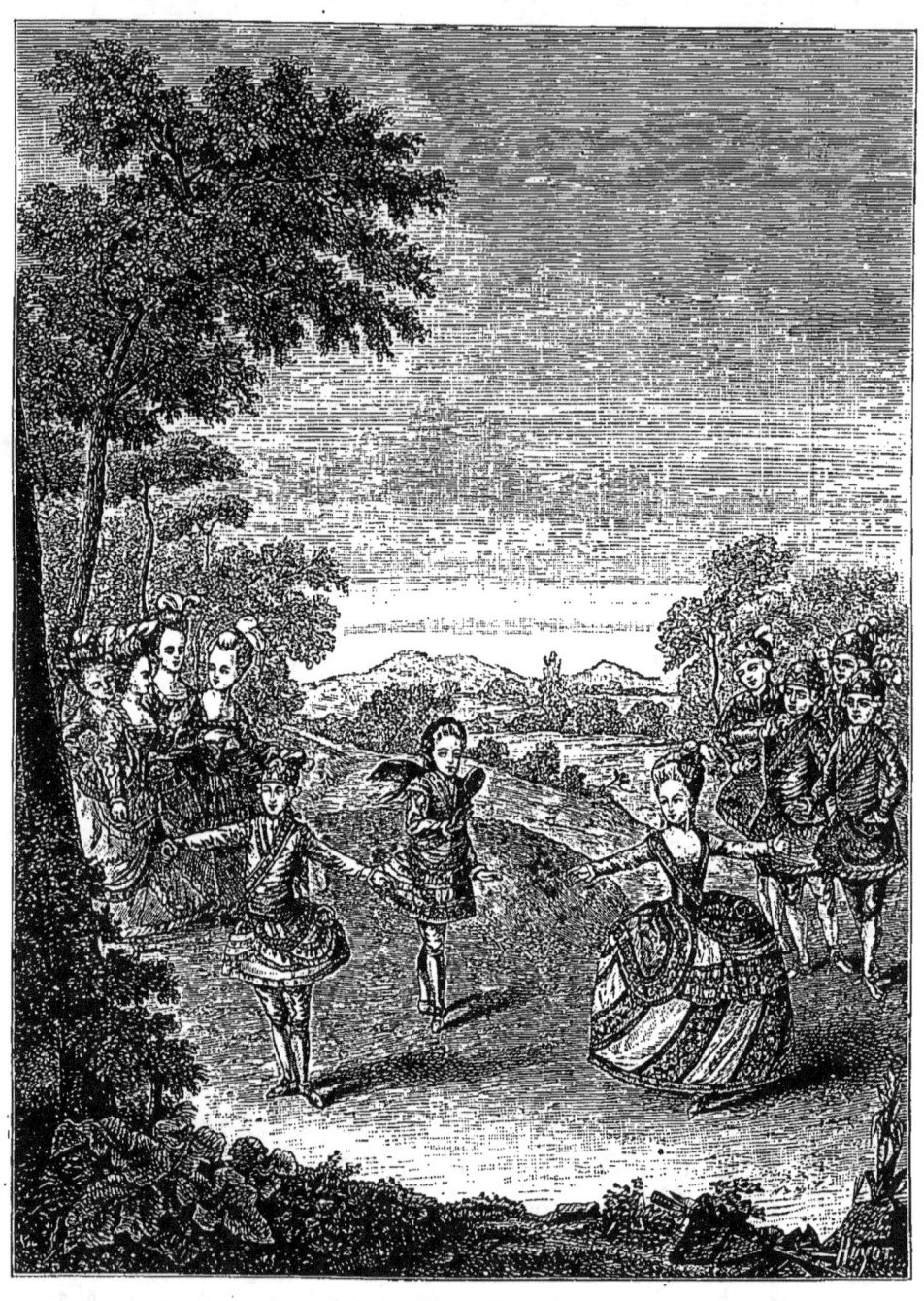

1 2 3 4 5 6 7 8 9 10 11

BALLET DANSÉ PAR MARIE-ANTOINETTE A SCHŒNBRUNN.

D'après un tableau conservé au Petit-Trianon.

1 Christine de Clary.
2 Thérèse de Clary.
3 Christine d'Auesberg.
4 Pauline d'Auesberg.
5 L'archiduc Ferdinand.
6 L'archiduc Maximilien.
7 M^{me} l'archiduchesse Antoinette.
8 Fr.-Xavier, comte d'Auesberg.
9 Frédéric, landgrave de Furstemberg.
10 Joseph, comte de Clary.
11 Wenceslas, comte de Clary.

qui avoue elle-même n'avoir eu connaissance de ces jeux de société que longtemps après qu'ils avaient pris fin, est trop précis pour être mis en doute; il nous suggère pourtant quelques réflexions contradictoires. Il faut d'abord remarquer que le temps fut très court pendant lequel ces représentations purent avoir lieu, car le mariage du comte d'Artois avec la princesse de Savoie ne fut célébré qu'à la mi-décembre 1773 et Louis XV mourait le 10 mai suivant. De plus, durant cette période, Mercy-Argenteau se montre inquiet de l'hostilité sourde qui couve entre la Dauphine et les princesses de Savoie et du mauvais vouloir que celles-ci marquaient à leur belle-sœur.

Il écrit notamment le 22 mars à Marie-Thérèse : « J'ai cru ne pouvoir traiter que superficiellement dans mon très-humble rapport ostensible, quelques articles dont les détails me paraissent devoir être exposés à Votre Majesté seule. Cela regarde particulièrement les effets de la jalousie qui s'élève dans l'intérieur de la famille royale contre Mme la Dauphine, et, quoique je n'aie cité à cet égard que Mesdames, je ne suis que trop dans le cas de devoir également faire mention des autres princes et princesses. Il suffira de déduire quelques particularités, desquelles Votre Majesté daignera tirer les conséquences qui en résultent relativement à la totalité de l'objet. Quoique Mme la Dauphine n'ait cessé de combler de prévenances et de bontés Mme la comtesse d'Artois, cependant cette princesse, dont le caractère s'annonce aussi mal que sa figure, au lieu de marquer de la sensibilité et de la reconnaissance aux procédés de Mme l'archiduchesse, a paru les éprouver d'un air d'indifférence que j'attribuai d'abord à un défaut d'esprit; mais d'autres petites circonstances viennent de faire connaître qu'il y entre de la mauvaise volonté... D'un autre côté, Mme la comtesse de Provence, sous le dehors de la complaisance et de l'amitié, cherche à se masquer vis-à-vis de Mme la Dauphine, qui n'est point facile à détromper sur de semblables apparences, parce que sa candeur, sa franchise et son excellent carac-

tère l'éloignent de tout soupçon envers les autres. Cependant un heureux hasard vient de lui faire découvrir une insigne fausseté de la part de M^me de Provence, et j'en ai tiré bon parti pour convaincre M^me l'archiduchesse de la réalité de mes observations sur Madame sa belle-sœur. »

Si Mercy-Argenteau ne s'alarmait pas à tort, — ce qui paraît difficile à croire, — il est assez singulier de voir trois jeunes femmes, dont le caractère ne concordait pas à merveille, faire ainsi trêve à de petites querelles d'amour-propre, pour se réunir en comité aussi intime et jouer la comédie entre elles. Un ardent besoin de distractions pouvait seul leur faire oublier ces « misérables piquanteries. »

Mercy-Argenteau revient sur ce sujet délicat dans sa note secrétissime du 28 juin 1774, — moins de deux mois après la mort de Louis XV, — pour apprendre à l'impératrice comment le jeune Roi a découvert clairement le double jeu du comte et de la comtesse de Provence, et par quel mot d'esprit il s'est simplement vengé. « Parmi le grand nombre des papiers du feu Roi, le Roi régnant a trouvé des lettres du comte et de la comtesse de Provence, où ce prince et cette princesse mandaient au feu Roi des choses totalement opposées aux propos qu'ils tenaient parmi la jeune famille. Cela regardait des demandes pour des gens qui étaient attachés à leur service et voués à la favorite, ainsi que nombre de petits détails de cette nature, mais qui prouvent une conduite de fausseté dont M. et M^me de Provence ne prévoyaient pas qu'on pût trouver la preuve évidente. Le Roi en a été fort choqué, ainsi que la Reine ; je me suis prévalu de cette conjoncture pour confirmer Sa Majesté dans la réserve et la circonspection qu'il lui convient d'observer envers le prince son beau-frère et la princesse son épouse. La Reine en est bien convaincue ; mais la franchise, la bonté, et, si j'ose le dire, la facilité de son caractère ne lui permettent pas de continuer toujours à prendre les précautions nécessaires, et il en résultera de temps à autre des petits inconvénients. Le Roi paraît plus décidé, plus stable et plus conséquent dans ses opi-

nions, et le mauvais gré qu'il sait au prince son frère a paru dans la petite occasion suivante. Ces jours derniers, les princes et princesses étant entre eux, ils imaginèrent de répéter quelques scènes de comédie. On en joua une du *Tartufe* : M. le comte de Provence faisait ce rôle. Après la scène jouée, le Roi dit : « Cela a été rendu à merveille ; les personnages y étaient dans leur naturel. »

Lorsque Marie-Antoinette fut devenue souveraine, elle ne marqua d'abord aucun désir de reprendre ces divertissements, de peur sans doute que le Roi ne désapprouvât chez la Reine un genre de distraction qu'il avait permis à la Dauphine, mais elle essaya de l'amener lentement à cette idée de la voir jouer la comédie. Les séjours qu'on faisait chaque année à Choisy lui offraient une occasion favorable pour distraire le Roi par des spectacles. Louis XVI avait précisément un secret penchant pour les pièces comiques et en particulier pour les parodies. Quelques années auparavant, il avait été tellement diverti par une parodie d'*Alceste* jouée devant lui à Trianon, qu'il avait chargé La Ferté d'en faire compliment aux auteurs, Auguste Desprès et Grenier, et de les inviter à continuer d'écrire des pièces aussi amusantes (1).

A peine montée sur le trône, Marie-Antoinette avait fait attribuer le privilège exclusif de donner des spectacles et bals dans Versailles à certaine comédienne nomade, issue d'une famille de marins, élevée aux Ursulines de Bordeaux, qui avait parcouru la province et même les colonies à la tête d'une troupe dramatique, qui avait débuté à la Comédie-Française, mais sans succès à cause de son accent méridional, et qui dirigeait depuis six à sept ans un théâtre à Versailles, rue Satory. Cette femme, entreprenante et brave, de son vrai nom Marguerite Brunet, devait rester doublement célèbre sous le surnom de Montansier, et par ses brillants états de service comme directrice et par son dévoue-

(1) *Mémoires secrets*, 6 août 1776.

ment si complet à la cause royale, à la personne de la Reine en particulier. Dès qu'elle eut obtenu pour Versailles un privilège étendu bientôt à toutes les villes où la cour allait fixer sa résidence, elle entreprit de faire construire la salle de la rue des Réservoirs : l'ouverture n'en put avoir lieu qu'au bout de deux ans, mais dès 1775 la Montansier s'efforça de mériter ce titre de directrice des spectacles royaux en organisant force représentations pour l'amusement de la cour et surtout de la Reine qui y prenait un plaisir indicible. Cette passion pour la comédie que la souveraine ne se privait nullement de satisfaire, même aux jours de fêtes solennelles, scandalisait fort les esprits sévères et religieux, si bien que l'archevêque de Paris, Christophe de Beaumont, crut devoir écrire exprès au ministre Malesherbes.

<p style="text-align:center">A Conflans, ce 21 aoust 1775.</p>

Des personnes pieuses, Monsieur, et qui respectent la Religion ont cru devoir m'informer qu'il est d'usage depuis quelque tems que la Comédie de la suite de la cour joue les jours de grandes fêtes, tant à Versailles qu'aux grands voyages du Roy. Ces personnes voient avec la plus grande peine que la Directrice de cette Comédie affecte de choisir les jours de fêtes annuelles où les spectacles sont prohibés à Paris pour donner le sien à Versailles dans l'espérance d'y avoir plus de monde : ce qui est arrivé mardy dernier, jour de l'Assomption, une des fêtes annuelles du diocèse, tandis qu'elle aurait pu donner son spectacle la veille ou le landemain de cette fête. Les honetes gens gémissent sur un usage aussi abusif, aussi contraire à la décence, et que le Roy étant Dauphin désapprouvoit fort, à ce qu'on m'a assuré. J'espère donc, Monsieur, de votre amour pour la Religion et de votre zèle pour le bon ordre que vous vous porterés à faire cesser un pareil scandale : on ne peut rien ajouter au sincère et respectueux attachement avec lequel j'ai l'honneur d'être, Monsieur, votre très humble et très obéissant serviteur.

<p style="text-align:center">† Chr. Arch. de Paris.</p>

Je crois devoir vous prévenir, Monsieur, que cet abus s'étoit introduit peu de tems avant la mort du feu Roy (1).

(1) L'original de ce curieux document appartient à M. Ch. Fournier, qui a bien voulu nous le communiquer.

Plus récemment, le Roi n'avait pas dédaigné de s'entendre avec des comédiens pour fronder la mode des courses de chevaux, importée d'Angleterre, qui commençait à se répandre, et dont le comte d'Artois était un des plus ardents promoteurs. Au mois de novembre 1776, lors du séjour de la cour à Fontainebleau, tous les seigneurs s'étaient passionnés pour une grande course où devait paraître pour la première fois un cheval mystérieux, nommé *le Roi Pépin,* appartenant au comte d'Artois. Il n'y avait pas moins de 3,800 louis de paris consignés à Paris, chez le notaire Clos-Dufresny. Des amateurs d'Angleterre étaient venus pour assister à cette course, et l'un d'eux avait offert un pari de 10,000 louis contre le cheval du comte d'Artois. On ne s'accordait pas d'ailleurs sur le mérite de cet animal : les connaisseurs anglais le jugeaient très sévèrement; aucuns disaient même qu'il était usé, et que l'ancien propriétaire qui l'avait vendu au comte d'Artois pariait contre sous un faux nom. Le duc de Chartres tenait contre le comte d'Artois. Le Roi, lui, dédaignait ces distractions futiles et avait manifesté l'intention de proscrire les courses de chevaux; cependant, pressé par les sollicitations de son cousin et de la Reine, que ces distractions amusaient beaucoup, il avait fini par céder et devait assister pour la première fois à ce spectacle. Le comte d'Artois lui avait même demandé de parier en sa faveur; le Roi parut consentir, et, pressé de s'expliquer, dit qu'il risquerait bien jusqu'à un écu de 3 livres : le comte d'Artois se retira assez dépité. La course eut lieu le 19 novembre et son cheval fut battu (1).

(1) *Mémoires secrets*, du 7 au 14 novembre 1776. — Mercy-Argenteau juge ainsi ces distractions hippiques : « Le séjour à Fontainebleau, écrit-il à l'impératrice le 18 décembre, avait été terminé par une course de chevaux anglais, rendue intéressante par les paris considérables dont elle devait décider. M. le comte d'Artois y avait mis au jeu pour au delà de cent mille francs; son fameux cheval de course perdit, et le jeune prince en fut affecté d'une douleur que sa vivacité naturelle rendit très démonstrative et même peu décente. La Reine y prit plus de part qu'il n'aurait été à désirer, et le Roi, qui, par complaisance pour la Reine, s'était trouvé, cette seule fois, au spectacle dont il s'agit, en fut très mécontent, soit par rapport au fond de l'objet, soit par rapport à l'espèce de désordre, de confusion et de pêle-mêle

A quelque temps de là, les Comédiens français vinrent représenter à la cour le *Don Japhet d'Arménie* de Scarron. Le Roi, pour s'amuser, donna le mot aux coryphées de la cavalcade, et leur recommanda d'imiter toutes les allures, attitudes et simagrées de la Reine et du comte d'Artois à cette fameuse course de Fontainebleau; il prit même soin de les faire répéter en personne. Cette farce fut exécutée avec tant de vérité que la Reine et le prince se reconnurent aussitôt. Leur premier mouvement fut de se fâcher d'une pareille audace, mais l'affectation que le Roi mettait à rire et à applaudir leur fit juger qu'il était d'intelligence avec les acteurs, et ils prirent sagement le parti d'applaudir leur propre caricature. Le Roi fut tellement ravi de ce spectacle qu'il voulut que tous les acteurs, farceurs et suivants de la troupe « eussent bouche à cour » ce jour-là, et il les fit copieusement régaler (1).

Nous relèverons en passant un fait qui montrera quelle fantaisie règne dans les prétendus *Mémoires* de Fleury. On y lit que la Reine reprit goût au théâtre à propos de la lecture d'une pièce de Dorat, qu'elle voulut bien entendre à la sollicitation de M. de Cubières. « Molé lut pour l'auteur, dit Laffitte, et mit tant de prestige dans son débit que les souvenirs des amusements passés se réveillèrent; le petit comité de Sa Majesté

qu'il occasionnait. La Reine est elle-même bien convaincue du peu de raison et de convenance qu'il y a à ces imitations anglaises. Elle a exhorté plusieurs personnes à tâcher de guérir M. le comte d'Artois; mais il a été représenté à Sa Majesté que son désir à cet égard n'était nullement d'accord avec la conduite qu'elle tenait, et qu'aussi longtemps qu'elle marquerait tant d'empressement à aller à ces courses, il serait impossible de persuader M. le comte d'Artois de s'en détacher. Ces fâcheux amusements finirent par donner lieu à une scène tragique. Deux Anglais se prirent de querelle, se défièrent en duel et allèrent terminer leur différend sur le territoire de Votre Majesté, à Quiévring. Les combattants se blessèrent tous deux à coups de pistolet. L'un de ces Anglais se comporta assez mal; c'était le même étourdi nommé Fitz-Gerald, qui avait souvent amusé la Reine à la chasse en sautant des barrières et hasardant des tours périlleux qui lui avaient valu plus d'attention et plus d'accueil que ne méritaient ces sortes d'extravagances. » — Voir aussi sur ce sujet le rapport ostensible de Mercy (15 novembre 1778) et la note secrète du même jour qui le commente.

(1) *Mémoires secrets*, 23 février 1777.

s'occupa bientôt de former une troupe dans l'intérieur du palais. » Ce récit dit précisément le contraire de la vérité, car cette malheureuse lecture et la mésaventure qui s'ensuivit détournèrent la Reine, pour un temps, de s'occuper d'affaires théâtrales et de patronner des auteurs. Le récit tout simple et tout vrai de M^me Campan est bien plus joli que l'histoire imaginée par Laffitte :

> La Reine avait éprouvé des désagréments pour avoir fait représenter la tragédie du *Connétable de Bourbon* aux fêtes du mariage de M^me Clotilde, sœur du Roi, avec le prince de Piémont. Paris et la cour blâmèrent l'inconvenance des rôles que jouaient dans cette pièce les noms de la famille régnante et la puissance avec laquelle on contractait une nouvelle alliance. Une lecture de cet ouvrage, faite par le comte de Guibert dans les cabinets de la Reine, avait produit dans le cercle de Sa Majesté ce genre d'enthousiasme qui éloigne les jugements sains et réfléchis. Elle se promit bien de ne plus entendre de lectures. Cependant, à la sollicitation de M. de Cubières, écuyer du Roi, la Reine consentit à se faire lire une comédie de son frère. Elle avait réuni son cercle intime : MM. de Coigny, de Vaudreuil, de Besenval, et M^mes de Polignac, de Châlon, etc. ; et, pour augmenter le nombre des jugements, elle admit les deux Parny, le chevalier de Bertin, mon beau-père et moi. Molé lisait pour l'auteur. Je n'ai jamais pu m'expliquer par quel prestige cet habile lecteur fit généralement applaudir à un ouvrage aussi mauvais que ridicule. Sans doute que l'organe enchanteur de Molé, en réveillant le souvenir des beautés dramatiques de la scène française, empêcha d'entendre les pitoyables vers de Dorat-Cubières. Je puis assurer que les mots *Charmant ! charmant !* interrompirent plusieurs fois le lecteur. La pièce fut admise pour être jouée à Fontainebleau, et, pour la première fois, le Roi fit baisser la toile avant la fin de la comédie. Le titre en était *le Dramomane* ou *le Dramaturge*. Tous les personnages mouraient empoisonnés par un pâté. La Reine, très piquée d'avoir recommandé cette ridicule production, prononça qu'elle n'entendrait plus de lecture, et cette fois elle tint parole (1).

M^me Campan dit un peu plus loin :

> La Reine, pendant les années qui s'écoulèrent de 1775 jusqu'en 1781, se trouvait à l'époque de sa vie où elle se livra le plus aux plaisirs qui lui étaient offerts de toutes

(1) *Mémoires de M^me Campan*, ch. VII.

parts. Il y avait souvent, dans les petits voyages de Choisy, spectacle deux fois dans la même journée : grand opéra, comédie française ou italienne à l'heure ordinaire, et, à onze heures du soir, on rentrait dans la salle de spectacle pour assister à des représentations de parodies, où les premiers acteurs de l'Opéra se montraient dans les rôles et sous les costumes les plus bizarres. La célèbre danseuse Guimard était toujours chargée des premiers rôles; elle jouait moins bien qu'elle ne dansait ; sa maigreur extrême et sa petite voix rauque ajoutaient encore au genre burlesque dans les rôles parodiés d'*Ernelinde* et d'*Iphigénie* (1).

Cette parodie de l'opéra d'*Ernelinde* avait obtenu le plus grand succès à la cour. Jouée d'abord à Paris, chez la Guimard (2), elle fut représentée une seconde fois, à Choisy, en octobre 1777, la veille du départ de la cour pour Fontainebleau. Le roi fut tellement ravi qu'il fit attribuer une pension à l'auteur, le danseur Despréaux. « On peut juger par cette faveur, ajoutent les *Mémoires secrets* (12 octobre), combien Sa Majesté a encore l'ingénuité du bel âge et aime à rire. On était assez embarrassé jusqu'à présent de lui connaître aucun goût en ce genre, et le voilà découvert. »

Le succès de cette parodie, qui avait si fort amusé le Roi, engagea les gentilshommes de la chambre à faire composer au plus vite d'autres pièces du même genre, et de plus grivoises encore. C'est ainsi que fut écrite et exécutée peu de jours après à Choisy, devant le Roi et la Reine qui s'en divertirent beaucoup, *la Princesse A, E, I, O, U*. « Cette parade est des plus équivoques et des plus dégoûtantes, disent les *Mémoires secrets*, pour quelqu'un qui ne porterait pas à ce genre de spectacle une certaine bonhomie... Du reste, on n'y trouve rien contre les bonnes mœurs, mais une gaieté polissonne et des propos si poissards

(1) *Mémoires de M^{me} Campan*, ch. vii.

(2) « Samedi, après la répétition d'*Armide*, on a exécuté chez M^{lle} Guimard, sur son théâtre de la Chaussée-d'Antin, une parodie d'*Ernelinde* qui a singulièrement réjoui toute l'assemblée. Elle était composée des plus grands seigneurs, de plusieurs princes du sang et des filles les plus célèbres par leurs talents ou par leur opulence. » (*Mémoires secrets*, 22 septembre 1777.)

qu'on a été obligé d'avoir recours aux poissardes les plus consommées pour exercer et styler les acteurs. Les hommes étaient habillés en femmes et les femmes en hommes : c'était une déraison, une farce générale. » On eut l'idée aussi de parodier l'effroyable ballet de *Médée et Jason*, et l'on travestit en scène burlesque cette tragi-pantomime.

A quelques jours de là, disent méchamment les gazetiers, les poissardes qu'on avait convoquées à Choisy pour styler les acteurs de *la Princesse A, E, I, O, U,* sollicitèrent humblement une pension et l'honneur d'être revêtues d'un titre consacrant les services qu'elles avaient rendus en aidant aux plaisirs de la cour. L'histoire ne dit pas ce qu'il advint de cette requête, mais on eut de nouveau recours aux leçons des maîtresses poissardes, et le sieur Sauvigny, ayant été chargé de composer un divertissement que le comte d'Artois devait offrir à la Reine, dans le petit château qu'il faisait construire au bois de Boulogne, il lui fut recommandé de mettre dans cette pièce beaucoup de grosse gaîté, de turlupinades, de s'inspirer enfin des chefs-d'œuvre de Vadé, le maître reconnu du genre poissard (1). La Reine goûtait médiocrement ces farces grossières : si elle s'y prêtait et affectait de s'en amuser, c'était pour distraire le Roi, lui inspirer le goût des représentations intimes et peut-être l'amener à la laisser monter sur la scène.

Vers la fin de cette année, la Reine parut se lasser de cette profusion de divertissements; le jeu et la danse dont elle s'était éprise jusqu'à la fureur ne l'amusaient plus, et elle se montrait surtout préoccupée du désir et de l'espoir de devenir mère. Mercy profita en hâte de cet heureux changement pour essayer de la persuader qu'elle devait enfin adopter un genre de vie plus favorable à son tempérament, qu'elle devait se livrer aux réflexions que comporte l'état d'une grande princesse, reine et mère de famille, en fuyant les frivolités, la dissipation, en ne prenant que des

(1) *Mémoires secrets*, 19 octobre 1777.

distractions modérées et raisonnables. « La Reine m'écoute avec un peu plus d'attention, écrit-il à Marie-Thérèse le 22 décembre 1777, parce que sa propre expérience lui prouve que j'ai prédit des vérités qui commencent à se faire sentir. La Reine a daigné m'avouer depuis peu que son goût pour le jeu diminuait ; que les bals, les spectacles lui devenaient assez indifférents et que souvent elle était embarrassée de trouver des moyens qui la garantissent de l'ennui. J'ai fait observer que tout cela était une conséquence nécessaire de l'abus des amusements, que la Reine avait à cet égard épuisé toutes ses ressources, qu'il fallait en venir à se procurer des occupations attachantes par leur utilité réelle, parce qu'au défaut de cette méthode, il était inévitable de tomber dans un dégoût général, qui répandait l'ennui le plus fâcheux sur le reste de la vie. »

Ce beau sermon ne porta malheureusement pas ses fruits, et la satisfaction que l'impératrice dut éprouver en apprenant les velléités sérieuses de sa fille, ne fut pas de longue durée. Ces heureuses dispositions s'évanouirent bientôt et les divertissements reprirent de plus belle, avec cette différence que les spectacles l'emportèrent de jour en jour sur le jeu et les bals dans les préférences de la Reine. Elle dut pourtant attendre encore avant de paraître sur la scène et n'obtint l'assentiment du Roi qu'au temps où, les dispendieux voyages de Marly étant abandonnés, elle eut adopté le séjour de Trianon, où elle vivait dans une entière indépendance, dégagée de toute représentation : on ne pouvait plus dès lors lui demander le moindre compte de l'étiquette ou du cérémonial. L'amour de la musique avait mené la Reine à l'amour du théâtre, qui devint le plus grand plaisir de Marie-Antoinette et la plus chère distraction de son esprit. La comédie de société était la folie du temps : il n'était pas d'hôtel à la ville, de château à la campagne, où l'on ne rencontrât une troupe constituée à l'exemple des véritables troupes de théâtre et s'exerçant avec un rare entrain à éclipser les comédiens français et les chanteurs italiens. La France entière jouait la comédie, et le ministre de la

guerre en était réduit à lancer des ordres précis et à formuler des peines très sévères pour arrêter la fureur comique et tragique, qui, des châteaux et des villes, avait gagné les régiments et passionnait les officiers au détriment de leur métier et de leurs devoirs.

Ce fut seulement au milieu de 1780 que la Reine commença de jouer la comédie avec ses amis. Elle avait bien, au printemps de cette année, organisé des représentations intimes sur le théâtre de Trianon ; mais elle n'était encore que spectatrice. Le comte de Mercy écrit en effet à Marie-Thérèse le 17 mai : « La Reine passe souvent les journées à son château de Trianon et quelquefois les soirées ; on y donne alors des spectacles, auxquels le Roi se trouve régulièrement ; il n'y a que l'intérieur de la cour qui soit admis à ces petites fêtes ; elles commencent par des promenades dans les jardins jusqu'à l'heure du souper, après lequel on se rend au théâtre, et ce que cet arrangement a de plus utile, c'est qu'il fait diversion aux jeux de hasard. » Trois mois ne s'étaient pas écoulés depuis cette lettre, que Marie-Antoinette de spectatrice devenait actrice.

CHAPITRE II

INSTALLATION DU THÉATRE A TRIANON.
LA SALLE ET LA TROUPE,
DÉBUTS DANS LA COMÉDIE ET DANS LE CHANT.

Le journal manuscrit de Louis XVI, conservé aux Archives nationales dans l'armoire de fer, permet de suivre une à une, au moins pendant la première année, les représentations données à Trianon par la Reine et sa société. Le Roi avait en effet adopté une formule invariable pour indiquer ce nouveau délassement; chaque fois que la Reine jouait la comédie, il ne manquait jamais d'écrire sur son journal : *Soupé et petite comédie à Trianon*. Cette mention se reproduit quatre fois durant l'été de 1780 : les mardi 1er et jeudi 10 août, les mercredi 6 et mardi 19 septembre. On peut donc assurer qu'il n'y eut pas cette année-là plus de quatre représentations, bien que les acteurs fussent dans le premier feu de leur passion dramatique; car le Roi tenait alors son journal avec une ponctualité imperturbable. Les années suivantes, au contraire, il se départit de cette précision, surtout pour les représentations intimes de Trianon : il les mentionne alors sous une formule vague et oublie même souvent de les noter.

Mme Campan a tracé dans ses *Mémoires* un tableau en raccourci des spectacles de Trianon. Ce résumé concis était, jusqu'à ces derniers temps, le document le plus précis qu'on possédât sur le théâtre de Marie-

Antoinette : c'est à ce titre que nous allons le reproduire, nous réservant de le développer et de le rectifier à mesure que nous avancerons dans notre récit.

L'idée de jouer la comédie, comme on le faisait alors dans presque toutes les campagnes, suivit celle qu'avait eue la Reine de vivre à Trianon dégagée de toute représentation. Il fut convenu qu'à l'exception du comte d'Artois, aucun jeune homme ne serait admis dans la troupe, et qu'on n'aurait pour spectateurs que le Roi, Monsieur et les princesses qui ne jouaient pas; mais que, pour animer un peu les acteurs, on ferait occuper les premières loges par les lectrices, les femmes de la Reine, leurs sœurs et leurs filles. Cela composait une quarantaine de personnes.

La Reine riait beaucoup de la voix de M. d'Adhémar, belle anciennement, mais devenue très-chevrotante. L'habit de berger, dans le Colin du *Devin du village*, rendait son âge fort ridicule, et la Reine se plaisait à dire qu'il était difficile que la malveillance pût trouver quelque chose à critiquer dans le choix d'un pareil amoureux. Le Roi s'amusait beaucoup de ces comédies.

Louis XVI assistait à toutes les représentations, on l'attendait souvent pour commencer. Caillot, acteur célèbre, retiré depuis longtemps du théâtre, et Dazincourt, connus l'un et l'autre par des mœurs estimables, furent choisis pour donner des leçons, le premier pour l'opéra comique, dont le genre plus facile fut préféré, le second pour la comédie ; l'emploi de répétiteur, de souffleur et d'ordonnateur pour tous les détails du théâtre fut donné à mon beau-père. Le premier gentilhomme de la chambre, M. le duc de Fronsac, en fut très-blessé. Il crut devoir faire des représentations sérieuses à ce sujet ; il écrivit des lettres à la Reine, qui se borna toujours à cette réponse : « Vous ne pouvez être premier gentilhomme quand nous sommes les acteurs, d'ailleurs je vous ai déjà fait connaître mes volontés sur Trianon ; je n'y tiens point de cour ; j'y vis en particulière, et M. Campan y sera toujours chargé des ordres relatifs aux fêtes intérieures que je veux y donner. » Les représentations du duc ne s'étant point terminées, le Roi fut obligé de s'en mêler ; le duc s'obstina et soutint que ses droits de premier gentilhomme de la chambre n'admettaient aucun remplaçant, qu'il devait se mêler des plaisirs intérieurs, comme de ceux qui étaient publics : il fallut terminer ces débats par une brusquerie.

Le petit duc de Fronsac ne manquait jamais, à la toilette de la Reine, lorsqu'il venait lui faire sa cour, d'amener quelque entretien sur Trianon, pour placer avec ironie une phrase sur mon beau-père qu'il appela depuis ce moment : mon collègue Campan. La Reine haussait les épaules et disait lorsqu'il était retiré : « Il est affligeant de trouver un si petit homme dans le fils du maréchal de Richelieu. »

Tant qu'on n'admit personne à ces représentations, elles furent peu blâmées ; mais l'exagération des compliments augmenta l'idée que les acteurs avaient de leurs talents, et donna le désir d'obtenir plus de suffrages. La Reine permit aux officiers des gardes-du-corps et aux écuyers du Roi et de ses frères d'entrer à ce spectacle ; on donna des loges grillées à des gens de la cour ; on invita quelques dames de plus ; des prétentions s'élevèrent de toutes parts pour obtenir la faveur d'être admis. La Reine refusa d'y recevoir les officiers des gardes des princes, ceux des Cent-Suisses du Roi, et beaucoup d'autres personnes qui furent très-mortifiées.

La troupe était bonne pour une troupe de société, et l'on applaudissait à outrance ; cependant en sortant on critiquait tout haut... (1)

Avant d'entamer le récit des hauts faits de la royale compagnie, il convient de mieux préciser comment elle s'était recrutée, quel auditoire était admis à l'entendre et enfin sur quelle scène elle se montra. La salle de spectacle de Trianon est située au bout du parterre qui s'étend à l'ouest du petit château, non loin du pavillon français construit sous Louis XV, qui servait de salle à manger d'été. Ce théâtre, qui s'ouvrit le plus souvent pour les représentations des Comédies Française ou Italienne, — c'est là que fut joué pour la première fois, le 15 septembre 1784, *le Barbier de Séville* de Paisiello, — était assez exigu de salle, mais il avait une scène assez vaste pour qu'on y pût représenter les opéras les plus compliqués. C'est ainsi qu'on y donna, le 8 septembre 1782, la première représentation du *Dardanus* de Sacchini, dont la partie fantastique exigeait un grand déploiement de mise en scène. La décoration intérieure du théâtre était d'une grande richesse et surtout d'une exquise élégance : les frères de Goncourt font une description poétique et pourtant très exacte de cette salle dans leur *Histoire de Marie-Antoinette*.

« Le théâtre était à Trianon comme le temple du lieu. Sur un des côtés du jardin français, ces deux colonnes ioniennes, ce fronton d'où s'envole un Amour brandissant une lyre et une couronne de lauriers, c'est la porte

(1) *Mémoires de M^me Campan*, ch. IX.

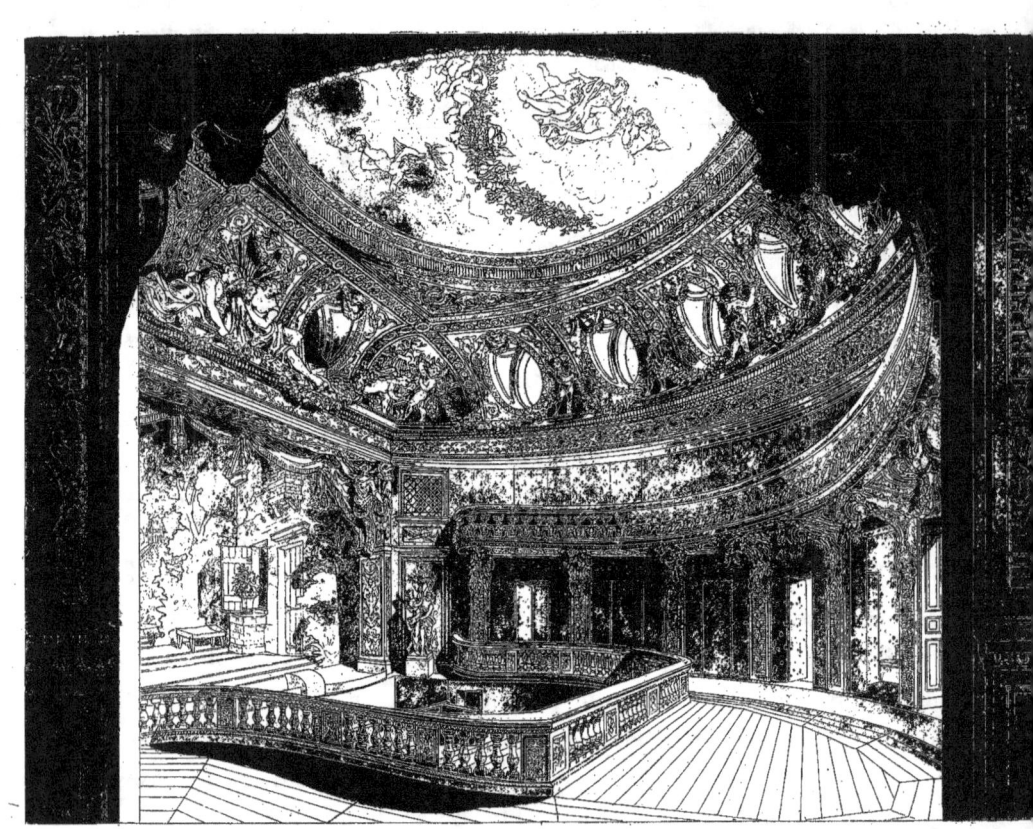

La salle de spectacle où jouait Marie Antoinette, à Trianon.
D'après un dessin pris sur place en 1882.

du théâtre. La salle est blanc et or ; le velours bleu recouvre les sièges de l'orchestre et les appuis des loges. Des pilastres portent la première galerie ; des mufles de lion, qui se terminent en dépouilles et en manteaux d'Hercule branchagés de chêne, soutiennent la seconde galerie ; au-dessus, sur le front des loges en œil-de-bœuf, des Amours laissent pendre la guirlande qu'ils promènent. Lagrenée a fait danser les nuages et l'Olympe au plafond. De chaque côté de la scène, deux nymphes dorées s'enroulent en torchères ; deux nymphes au-dessus du rideau portent l'écusson de Marie-Antoinette (1). »

Voilà pour le théâtre. Examinons maintenant le public et les acteurs. Les mêmes écrivains tracent un tableau animé et spirituel des habitués de Trianon, des nobles personnages que la Reine invitait à ses réunions intimes, et qui formaient, comme on disait alors, *sa société*. « D'abord les trois Coigny : le duc de Coigny, qui était resté l'ami de la Reine, et n'avait point partagé la disgrâce du duc de Lauzun et du chevalier de Luxembourg ; le comte de Coigny, gros garçon, bien portant et l'esprit en belle humeur ; le chevalier de Coigny, joli homme, fêté à Versailles, fêté à Paris, recherché des princesses et des financières, flatteur câlin, que les femmes appelaient *Mimi*; le prince d'Hénin, un fou charmant,

(1) C'est sur la demande expresse de la Reine que l'architecte Mique construisit cette jolie salle en 1779. Elle a été restaurée sous Louis-Philippe, en 1836, et l'on y joua, devant le roi de Naples, *le Pré aux Clercs* avec un divertissement dansé par le corps de ballet de l'Opéra. C'est alors qu'on remplaça l'ancien velours bleu par le banal velours rouge employé de nos jours et qu'on avança à angles droits la partie centrale du balcon, autrefois arrondi, afin d'y pouvoir placer la nombreuse famille de Louis-Philippe. On peut, dans le dessin ci-joint, suivre exactement sur le plancher la ligne où s'arrêtait originairement le balcon central, qui faisait une courbe agréable à l'œil. Ce dessin, d'une précision cependant très élégante, a été fait exprès pour nous par M. Paul Bénard, architecte, et reproduit par l'héliogravure : il n'existait pas jusqu'alors de reproduction de cette salle si gracieuse en ses petites proportions, que personne ne connaît, que nul promeneur ne va jamais visiter dans ce coin reculé des jardins de Trianon. — Toutes les pièces concernant la construction et l'aménagement du théâtre du Petit-Trianon en 1779 se trouvent aux Archives nationales. (Ancien régime. O1, 3,056 et 3,057. *Pièces justificatives des Menus-Plaisirs*.)

un philantrophe à la cour; le duc de Guines, le journal de Versailles, qui savait toutes les médisances, de plus excellent musicien et parfait flûtiste; le bailli de Crussol, qui plaisantait avec une mine si sérieuse; puis la famille de Polignac : le comte de Polastron, qui jouait du violon à ravir; le comte d'Andlau, qui était le mari de M^me d'Andlau; le duc de Polignac, que sa fortune n'avait point changé, et qui était resté un homme parfaitement aimable. A ce monde se joignaient quelques étrangers distingués par la Reine, comme le prince Esterhazy, M. de Fersen, le prince de Ligne, le baron de Stedingk. Mais trois hommes faisaient le fond de la société de Trianon et la dominaient : M. de Besenval, M. de Vaudreuil, M. d'Adhémar... Les femmes de Trianon étaient la jeune belle-sœur de la Reine, sa compagne habituelle, M^me Élisabeth; puis la comtesse de Châlons, d'Andlau par son père, Polastron par sa mère, dont M. de Vaudreuil et M. de Coigny se disputaient les sourires; puis cette aimable statue de la Mélancolie, cette pâle et languissante personne, la tête penchée sur une épaule, la comtesse de Polastron. Cette femme de vingt ans qui semble le plus joli garçon du monde, cette femme bonne et simple malgré tout l'esprit qu'elle trouve tout fait, élégante sans en faire métier, supérieure, et cependant n'alarmant pas les sots, sage parce que, c'est elle-même qui l'a dit : « Ne pas l'être, c'est abdiquer; » faisant des frais pour ceux qui la comprennent, et mettant avec les autres son esprit à fonds perdu, cette femme est M^me de Coigny. A côté de la duchesse Jules de Polignac se tient sa fille, la duchesse de Guiche, belle comme sa mère, mais avec plus d'effort et moins de simplicité; à côté de la duchesse de Guiche parle et s'agite la comtesse Diane de Polignac (1). »

C'est donc le 1^er août 1780 que furent solennellement inaugurées les représentations de la troupe royale. Les nobles amateurs, voulant établir d'emblée leur renom dans les genres divers de la comédie et de l'opéra

(1) Ce joli tableau, dont les moindres traits sont empruntés aux mémoires contemporains, à ceux de M. de Besenval, du comte de Tilly, de M^me de Genlis, de M. de Ségur, du prince

comique, avaient bravement choisi, pour leur début, deux des pièces les plus réputées de la Comédie-Française et de la Comédie-Italienne. Il y avait témérité de leur part à provoquer le rapprochement qu'on ne pouvait manquer de faire entre eux et les artistes de ces deux théâtres, mais il y avait aussi habileté, car ces pièces ne quittant presque pas l'affiche, ils pouvaient étudier à loisir le jeu des Comédiens français et italiens, se modeler sur eux, et suppléer par le souvenir à l'inexpérience. Le premier spectacle se composa de la jolie comédie de Sedaine, *la Gageure imprévue*, jouée au Théâtre-Français le 27 mai 1768, et du gracieux opéra comique de Sedaine et Monsigny, *le Roi et le Fermier*, représenté aux Italiens le 22 novembre 1762 (1). Voici en regard la distribution originale de ces ouvrages à Paris et celle aussi complète que possible de Trianon :

La Gageure imprévue

La marquise DE CLAINVILLE.	M^{me} PRÉVILLE.	M^{me} la c^{sse} DIANE DE POLIGNAC.
M^{lle} ADÉLAIDE.	M^{lle} DOLIGNY	M^{me} ÉLISABETH.
GOTTE.	M^{me} BELLECOUR.	LA REINE.
LA GOUVERNANTE	M^{lle} DURAND.	
Le marquis DE CLAINVILLE.	PRÉVILLE.	
M. DÉTIEULETTE	BELLECOUR.	
LAFLEUR, domestique.	AUGÉ.	M. le comte D'ARTOIS.
DUBOIS, concierge.	BOURET.	

de Ligne, est confirmé par une pièce (trouvée aux Tuileries, le 10 août, et conservée, aux Archives nationales, dans l'armoire de fer) qui désigne les principaux familiers de la Reine :

Liste des personnages que la Reine voit dans les cas particuliers.

M^{me} la duchesse DE POLIGNAC.
M^{me} DE CHALONS.
M. le duc DE POLIGNAC.
M. le baron DE BESENVAL.
M. le chevalier DE CRUSSOL.
M. D'ADHÉMAR.

M. le comte ESTERHAZY.
M. le duc DE GUINES.
M. DE CHALONS.
M. le duc DE COIGNY.
M. le comte DE COIGNY.

(1) Sans relever à la file toutes les erreurs écrites reproduites précédemment sur le théâtre de Marie-Antoinette, nous ferons remarquer que M. G. d'Heylli en commet de nouvelles

Le Roi et le Fermier

JENNY.	M^{me} LARUETTE	LA REINE.
BETZI.	M^{lle} COLLET.	M^{me} la duchesse DE GUICHE.
La mère de RICHARD.	M^{lle} DESCHAMPS.	M^{me} la c^{sse} DIANE DE POLIGNAC.
LE ROI.	CLAIRVAL.	M. le comte D'ADHÉMAR.
RICHARD.	CAILLOT.	M. le comte DE VAUDREUIL.
LUREWEL.	LEJEUNE.	
UN COURTISAN.	S. AUBERT.	
RUSTAUT, garde-chasse	LARUETTE.	M. le comte D'ARTOIS.
CHARLOT, —	DESBROSSES.	
MIRAUT, —	DEHESSE.	

Le seul compte-rendu tant soit peu détaillé qui nous soit parvenu sur cette soirée d'ouverture est signé de Grimm. C'était encore pour le gentilhomme-écrivain une façon de faire sa cour que de traiter ces amateurs en véritables artistes, et de paraître attacher à leurs débuts autant d'importance qu'à l'inauguration d'un vrai théâtre ; mais il lui eût été bien difficile, en pareille circonstance, de formuler la plus légère critique. Il faut donc, à défaut d'article plus sérieux, se contenter de ce panégyrique, sans trop se fier à son enthousiasme inaltérable.

> Les spectacles donnés ces jours passés, dans la jolie salle de Trianon, intéressent trop l'honneur du théâtre et la gloire de M. Sedaine pour ne pas nous permettre d'en conserver le souvenir dans nos fastes littéraires. On n'a jamais vu, on ne verra sans doute jamais *le Roi et le Fermier* ni *la Gageure imprévue* joués par de plus augustes acteurs, ni devant un auditoire plus imposant et mieux choisi. La Reine, à qui aucune grâce n'est étrangère, et qui sait les adopter toutes sans perdre jamais celle qui lui est propre, jouait dans la première pièce le rôle de Jenny, dans la seconde celui de la sou-

quand il dit (Notice sur *le Barbier de Séville*, dans sa réédition du théâtre de Beaumarchais, 1869) qu'à l'origine de ces divertissements, M^{me} Élisabeth et M^{me} de Provence jouaient en travesti les rôles d'hommes, que leur insuffisance fit décider d'admettre des seigneurs dans la troupe et que ces nouvelles recrues permirent de jouer *le Roi et le Fermier*. — Les rôles masculins furent tenus dès le commencement par des hommes, et *le Roi et le Fermier* fut précisément la première pièce représentée.

brette. Tous les autres rôles étaient remplis par des personnes de la société intime de Leurs Majestés et la famille royale. M. le comte d'Artois a joué le rôle d'un garde-chasse dans la première pièce et celui du valet dans la seconde. C'est Caillot et Richer (1) qui ont eu l'honneur de former cette illustre troupe. M. le comte de Vaudreuil, le meilleur acteur de société qu'il y ait peut-être à Paris, faisait le rôle de Richard ; M⁽ᵐᵉ⁾ la duchesse de Guiche (la fille de M⁽ᵐᵉ⁾ la comtesse Jules de Polignac), dont Horace aurait bien pu dire : *Matre pulchrâ filia pulchrior*, celui de la petite Bétzi ; M⁽ᵐᵉ⁾ la comtesse Diane de Polignac celui de la mère, et le comte d'Adhémar celui du roi (2).

C'est dans son rapport du 16 août que Mercy-Argenteau parle pour la première fois à l'impératrice du projet qu'avait la Reine de jouer la comédie :

Dans cette saison où tout le monde habite la campagne, joint à ce que la guerre tient presque tous les militaires absents, les objets d'amusement deviennent plus rares, et c'est pour y suppléer que la Reine vient de penser à un moyen nouveau, qui est d'exécuter des petits spectacles de société sur le théâtre de Trianon. Ils seront représentés par la Reine, la comtesse Jules de Polignac, la comtesse de Châlons ; si les pièces comportent plus de rôles de femmes, il s'en trouvera parmi les dames de la cour. Les acteurs actuellement désignés sont le comte de Polignac, le comte d'Adhémar, ministre du roi à Bruxelles, et le comte Esterhazy ; il en sera encore choisi d'autres au besoin ;

(1) Il faut lire sans doute Michu au lieu de Richer, car les *Mémoires secrets* disent précisément : « C'est le sieur Michu, de la Comédie-Italienne, qui a eu l'honneur de donner des leçons à la Reine pour les opéras comiques qu'elle joue spécialement. »(20 octobre 1780.) — Nous trouvons, d'autre part, dans les *Pièces justificatives des Menus-Plaisirs*, au chapitre des dépenses de la Reine pour le quartier de janvier 1781, la mention suivante : « Au sieur Michu, comédien italien, la somme de 1,200 l. de gratification à lui accordée par ordre de la Reine pour avoir joué devant Sa Majesté à Versailles, à la comédie de la ville, pendant le quartier de janvier de la présente année. » (Archives nationales. Ancien régime. O1. 3,059.) Le fait d'accorder une forte gratification au seul Michu parmi les Comédiens italiens qui étaient venus jouer à Versailles, au théâtre de la ville, montre bien que cette représentation n'était que le prétexte et qu'on avait saisi cette occasion de le récompenser des leçons données à la Reine et des soins apportés aux spectacles de Trianon.

(2) Métra dit de son côté : « Le spectacle donné la semaine dernière au Petit Trianon, auquel il n'y a eu d'autres spectateurs que le Roi et sa suite, Monsieur, Madame et la comtesse d'Artois, a parfaitement réussi... L'émulation s'est emparée de cette illustre société qui répète présentement *le Sorcier* et *les Fausses Infidélités*. » (14 août 1780.)

La Reine est jusqu'à présent fort décidée à n'admettre à ces amusements d'autres spectateurs que le Roi, les princes et princesses royales, sans aucune personne de leur suite. Les dames du palais, pas même les grandes charges chez la Reine, ne seront exceptées de cette exclusion ; il n'y aura dans le partérre du théâtre que les gens de service en sous-ordre, comme femmes de chambre, valets de chambre, huissiers, qui se trouveront alors à Trianon à raison de leur service momentané. Si cette règle est strictement maintenue, elle écartera sans doute la majeure partie des inconvénients. La Reine a daigné m'en parler fort au long, et j'ai tâché de la fortifier contre toutes les demandes et sollicitations contraires à son plan, en lui exposant différentes remarques qui en établissent la nécessité.

J'ai quelque regret au projet dont il s'agit ; mais, ne pouvant pas en détourner l'exécution, j'ai dû me borner à tâcher de faire adopter les modifications les moins nuisibles. Je ne prévois pas, d'ailleurs, que ce genre d'amusement puisse être de longue durée ; entre temps, le Roi, qui semble y prendre un peu de goût, aura ce motif de plus pour être avec la Reine. Le temps nécessaire pour apprendre des rôles, pour les répéter, deviendra une forte diversion contre le jeu, et les représentations mettront obstacle aux promenades du soir.

Mercy complète ces renseignements par la note suivante, insérée dans sa lettre *secrétissime* du même jour :

Depuis que mon très-humble rapport ostensible est écrit, il y a eu une première représentation du spectacle de Trianon. M. le comte d'Artois y a exécuté un rôle, et la règle de n'admettre aucun spectateur a été strictement suivie. Le Roi s'y est fort amusé, et, dans ces occasions, il prolonge ses soirées, et ne paraît nullement pressé de se retirer à son heure ordinaire.

Ce nouveau caprice de sa fille inquiète vivement, sans toutefois la surprendre, Marie-Thérèse, qui paraît surtout redouter les galanteries, les amourettes, que les rapports familiers entre acteurs et actrices peuvent favoriser. Elle répond à ce sujet à Mercy, le 31 août :

Je crois bien que, malgré les soins que vous employez à faire mettre tout l'ordre et toute la décence possible dans les spectacles de Trianon, vous ne les goûtez pas trop. Je suis de votre avis, sachant, par plus d'un exemple, que, d'ordinaire, ces représentations finissent ou par quelque intrigue d'amour ou par quelque esclandre. Au reste,

le meilleur est que ma fille s'accoutume à connaître les personnes de la famille, et à se comporter en conséquence avec circonspection et modération, sans cesser de les bien traiter, pour ne pas troubler la paix domestique.

Mercy-Argenteau n'avait pas encore expédié son rapport sur cette première représentation, que les comédiens amateurs en avaient déjà donné une deuxième le jeudi 10 août (1). Encouragés par un premier succès, et voyant que cette composition de spectacle leur était favorable, ils avaient mis à l'étude un nouvel opéra comique et une nouvelle comédie; bien plus, une comédie en vers. Le programme de cette seconde soirée comprenait le petit opéra comique de Sedaine et Monsigny : *On ne s'avise jamais de tout*, joué originairement le 14 septembre 1761 à la foire Saint-Laurent, et la comédie de Barthe, *les Fausses Infidélités*, jouée aux Français le 25 janvier 1768. Il est à remarquer que les nobles comédiens, dès leur début dans la carrière, osaient davantage dans la comédie, qui devait leur procurer leurs meilleurs succès, et qu'ils paraissaient, au contraire, se défier de leur talent lyrique. Audace bien surprenante chez des débutants et qui frisait la présomption, car il suffisait d'un filet de voix et d'un peu d'adresse pour dire agréablement les gentilles ariettes de Monsigny; il n'y avait pas besoin de posséder grande science du chant pour débiter avec goût l'air de Dorval : « *Je vais te voir, charmante Lise,* » ou la chanson : « *Une fille est un oiseau,* » tandis qu'il fallait quelque talent, ou, tout au moins, une certaine aisance dramatique pour jouer d'une façon présentable des comédies comme *la Gageure imprévue* ou *les Fausses Infidélités*.

(1) Il est utile, pour rétablir la concordance des rapports de Mercy avec le journal du Roi, d'expliquer le système de correspondance adopté par l'impératrice et son ambassadeur. Toutes lettres ou dépêches, officielles ou intimes, que Mercy expédiait ou recevait, étaient transmises par des courriers spéciaux, et non par la poste dont le secret aurait été sûrement violé. Le courrier partait de Vienne au commencement de chaque mois, arrivait à Paris en neuf ou dix jours, après un arrêt à Bruxelles, capitale des Pays-Bas autrichiens, pour y déposer les dépêches. Il repartait de Paris au milieu du mois, repassait par Bruxelles et rentrait à Vienne vers le 25. Les rapports mensuels de Mercy s'arrêtent donc vers le 10 ou 12 de chaque mois.

Cette deuxième représentation, donnée le 10 août, avait eu lieu en très-petit comité ; mais Mercy-Argenteau ne tarda pas à s'apercevoir que le conseil qu'il avait donné à la Reine de restreindre le plus possible le nombre des spectateurs avait tourné contre son désir, en soulevant de vives jalousies et de nombreux mécontentements, qui se traduisaient par de méchants propos et des railleries contre la Reine. Il écrit à ce propos à Marie-Thérèse le 16 septembre :

La Reine a persisté invariablement dans la résolution de n'admettre d'autres spectateurs que les princes et les princesses de la famille royale sans personne de leur suite. Je sais par les gens de service en sous-ordre, les seuls qui aient entrée au théâtre, que les représentations s'y sont faites avec beaucoup d'agrément, de grâce et de gaieté, et que le Roi en marque une satisfaction qui se manifeste par des applaudissements continuels, particulièrement quand la Reine exécute les morceaux de son rôle. Ces spectacles, qui durent jusqu'à neuf heures, sont suivis d'un souper restreint à la famille royale et aux acteurs et actrices. Au sortir de table, la cour se retire, et il n'y a point de veillée.

Une manière d'amusement qui se borne à un si petit nombre de personnes, devient un indice d'autant plus marqué de faveur pour ceux qui y sont admis, et, par conséquent, un motif de jalousie et de réclamation pour les exclus. La princesse de Lamballe, en raison de sa charge de surintendante, a cru pouvoir prétendre à une exception qu'elle n'a point obtenue. Les grandes charges et les dames du palais de semaine ont représenté que, d'après les usages établis, aucune circonstance ne devait les priver de l'avantage de faire leur service, lequel se trouvait réduit à paraître les jours de dimanche et de fête à la toilette de la Reine, et aux offices de l'église ; toutes pareilles instances qui sont restées sans effet ont causé des dégoûts, et ont donné lieu à quelques propos qui, de Versailles, se sont répandus à Paris. Quoique cette légère effervescence ne puisse point avoir de suite, la Reine, pour en diminuer le motif, est restée toute cette semaine établie à Trianon avec la comtesse de Polignac, la duchesse de Guiche et la comtesse de Châlons. Il n'y a point eu de spectacles, Sa Majesté a permis aux grandes charges et aux dames du palais, qui sont de semaine, d'aller dîner et souper à Trianon. Le roi s'y rendait régulièrement tous les matins et y retournait le soir. Les princes et princesses de la famille royale s'y rendaient à volonté dans les différents temps de la journée. Le mardi, la Reine revint le matin à Versailles, pour que les ambassadeurs et les ministres étrangers fussent à même de lui faire leur cour, après quoi

Sa Majesté retourna à Trianon. Cet arrangement a produit en partie l'effet que la Reine en avait attendu. Les gens de la cour sont moins mécontents ; mais les spectacles qui vont recommencer, en occasionnant de nouveau les exclusions, feront renaître les dégoûts et les plaintes. Cela pourra même être de quelque durée, parce qu'il semble qu'il n'y aura point de voyage à Marly, et que le Roi et la Reine, très-satisfaits des petits amusements que leur procurent les séjours à Trianon, s'en tiendront à cette forme de société, un peu trop restreinte pour une nation aussi active et empressée que l'est celle-ci. Le défaut d'occasion à faire sa cour pourrait, à la longue, en diminuer l'habitude et le désir. Il y a eu cette année un indice au jour de la fête du Roi, où il ne s'est pas trouvé à Versailles la moitié du monde que l'on y voyait les années précédentes.

Cependant, l'impératrice cherchait à se rassurer elle-même contre les craintes que pouvaient lui inspirer les rapports de Mercy, et elle lui répondait le 30 septembre :

Je ne regarde que comme passagers les amusements de Trianon, sans m'en inquiéter, tant qu'il ne s'y mêle quelque inconvénient majeur ; seulement, je ne saurais approuver que la Reine y couche sans le Roi. Au reste, je voudrais avoir les pièces qu'on a représentées à Trianon, avec les noms des personnages qui ont joué chaque rôle, en m'indiquant notamment ceux de ma fille (1).

Si Mercy-Argenteau se montrait satisfait, dans son dernier rapport, du temps d'arrêt que la Reine avait mis dans ses divertissements scéniques, afin de calmer les jaloux et les mécontents, il était assez inquiet pour le jour où ces spectacles viendraient à recommencer. Cette reprise ne tarda pas beaucoup. La Reine ne joua pas la comédie depuis le 10 août

(1) M. d'Heylli dit à juste titre, dans la notice citée plus haut, que Marie-Thérèse jugeait très sévèrement les « écarts dramatiques de sa fille, » mais il a tort de citer à l'appui cette parole de l'impératrice rapportée par Nougaret dans ses *Anecdotes du règne de Louis XVI* (t. I, p. 255) : « Au lieu du portrait d'une reine de France, j'ai reçu celui d'une *actrice!*... » Ce dernier mot a induit M. d'Heylli en erreur. Nougaret dit précisément que, lorsque Marie-Thérèse écrivit à sa fille cette phrase sévère, en lui renvoyant son portrait, il s'agissait d'un tableau où Marie-Antoinette était représentée dans le costume qu'elle avait adopté en 1775, c'est-à-dire la tête extrêmement chargée de plumes larges et hautes. Il n'est pas ici question de ses essais dramatiques, par la simple raison que la Reine ne joua la comédie que cinq ans plus tard.

jusqu'à la fin du mois, mais elle ne put se priver plus longtemps de son délassement favori et elle organisa un nouveau spectacle pour le mercredi 6 septembre. Elle aurait aussi désiré, pour mieux s'autoriser à prendre le divertissement dont elle raffolait, que Madame entrât dans la troupe et lui donnât la réplique. Cette princesse même ne demandait pas mieux pour se remettre avec sa belle-sœur, qui la boudait depuis un différend assez grave survenu à l'occasion de M^{me} de Balbi (1), mais Monsieur s'opposa formellement à ce que sa femme prît part à ces jeux qu'il jugeait indignes d'elle.

Le programme de cette troisième soirée comprenait sûrement *l'Anglais à Bordeaux* et probablement *le Sorcier* : toujours comédie et chant mêlés. On lit, à la date du 8, dans une correspondance anonyme dont le manuscrit est conservé à la bibliothèque de Saint-Pétersbourg et que M. de Lescure a publiée (2) : « La faveur de la comtesse Jules de Polignac se soutient toujours, malgré les cabales et les mauvais propos. La duchesse de Guiche, fille de cette favorite, et un très petit nombre de privilégiés, ont été encore dernièrement acteurs et spectateurs dans *l'Anglais à Bordeaux*. On a refusé cette fois l'entrée à beaucoup de courtisans qui avaient été admis aux autres représentations, entre autres au marquis de Crussol, capitaine des gardes du comte d'Artois, quoiqu'il

(1) L'origine de cette nouvelle « piquanterie » mérite d'être dévoilée. La voici, d'après les *Mémoires secrets* : « M^{me} la comtesse de Balbi, jeune et jolie femme d'un seigneur d'origine génoise, colonel à la suite du régiment de Bourbon, est fille de M^{me} de Caumont, gouvernante des enfants de M^{me} la comtesse d'Artois et petite-fille du financier par sa mère. Cependant celle-ci l'a fait agréer dame pour accompagner Madame. Il n'y a pas longtemps que M^{me} de Balbi, qui passe pour très galante, a été trouvée, suivant l'anecdote répandue parmi les courtisans, couchée avec un homme de la cour, par son mari, qui a voulu tuer sa femme, un enfant de dix-huit mois et l'adultère. Afin d'éviter les suites d'un pareil éclat, on a pris le parti de supposer que cet époux infortuné était fou, de le saigner en conséquence malgré lui et de le médicamenter comme tel. Cette mystification l'a outré, lui a même frappé l'esprit; il est parti, dans son désespoir, et s'est expatrié. On dit qu'il est errant depuis ce temps dans l'état le plus déplorable et le plus digne de pitié. » (20 juillet 1780.)

(2) 2 vol. in-8°. Chez Plon, 1866.

fût de service ce jour-là. La raison est qu'on s'était permis de critiquer un peu vivement le talent des acteurs, sans épargner les premiers rôles. »

La comédie en vers libres de Favart, *l'Anglais à Bordeaux*, avait été composée à l'occasion de la paix de 1763, et avait obtenu un vif succès qu'il fallait attribuer, pour part égale, au mérite de l'auteur et à celui des excellents acteurs de la Comédie-Française, au jeu si franc de Préville, au talent si fin de l'inimitable M^{lle} Dangeville qui fit ses adieux au public, à la clôture de cette année, dans cette jolie pièce. On voit par là à quels dangereux parallèles nos comédiens frais émoulus osaient bien s'exposer. *Le Sorcier*, de Poinsinet et Philidor, qui datait de 1764 et marquait le premier essor de l'opéra-comique proprement dit, était beaucoup moins difficile à jouer, mais encore fallait-il de l'entrain et de la justesse dans la diction pour enlever ce petit ouvrage qui avait obtenu à l'origine un éclatant succès et qui avait valu au musicien, dont c'est resté un des meilleurs ouvrages, le même triomphe que *Mérope* valut à Voltaire. Ils eurent, les premiers, l'honneur d'être rappelés par le public et de paraître sur la scène, l'un à la Comédie-Italienne, l'autre au Théâtre-Français.

CHAPITRE III

LA REINE ET MERCY-ARGENTEAU.
LES ACTEURS PLUS AUDACIEUX ET LES SPECTATEURS PLUS NOMBREUX.

La quatrième et dernière représentation de l'année 1780 eut lieu, à Trianon, le mardi 19 septembre : on y joua deux pièces empruntées au répertoire de la Comédie-Italienne et de l'Opéra, *Rose et Colas* et *le Devin du village*. Le petit ouvrage de Sedaine et Monsigny, représenté le 8 mars 1764, est bien connu par la reprise qu'en fit l'Opéra-Comique en mai 1862 : à cette époque, comme à l'origine, il obtint un succès qui s'explique surtout par le tour naturel du dialogue et de la musique, car le canevas de la pièce est bien léger et la mélodie peu originale. Il renferme pourtant quelques scènes amusantes et d'agréables ariettes, comme celles de la mère Bobi et du vieux Mathurin, comme la chanson de Rose : « *Il était un oiseau gris* », ou la jolie romance de Colin : « *C'est ici que Rose respire.* »

COLIN.	CLAIRVAL. . . .	Le comte D'ADHÉMAR.
MATHURIN.	CAILLOT	Le duc DE GUICHE.
PIERRE LEROUX . .	LARUETTE. . . .	Le comte D'ARTOIS.
ROSE.	M^me LARUETTE .	La duchesse DE GUICHE.
La mère BOBI. . . .	M^lle BÉRARD. . .	La duchesse DE POLIGNAC.

En abordant *le Devin du village*, les nobles amateurs avaient à lutter contre de bien dangereux souvenirs. Ils semblaient provoquer une comparaison, non seulement avec les premiers artistes de l'Opéra, mais aussi

avec la troupe si bien composée et si exercée de Mme de Pompadour, qui avait clos, en 1753, six années d'exercices assidus par deux représentations excellentes du *Devin du village*. La vogue dont jouit la comédie à ariettes de Rousseau pendant tout le siècle dernier et jusqu'au commencement du nôtre explique suffisamment pourquoi c'est la seule pièce où les deux troupes princières, celle de la favorite et celle de la Reine, se soient mesurées à trente ans de distance. La troupe de Mme de Pompadour, qui abordait avec un égal succès la haute comédie, comme *Tartufe, l'Esprit de contradiction* ou *le Méchant*, et le grand opéra, comme *Hésione, Tancrède* ou *Issé*, avait sous tous les rapports une écrasante supériorité; mais ici du moins, le petit nombre des personnages permettant de faire donner seulement la tête de troupe, la comparaison pouvait ne pas être trop accablante pour la compagnie de la Reine. Mme Campan dit que Marie-Antoinette était charmante en Colette, et ce rôle devait, en effet, lui convenir à merveille. Il est bien vrai que le comte d'Adhémar chevrotait et était assez ridicule sous l'habit de Colin, mais le comte de Vaudreuil était excellent acteur et le rôle du Devin revenait de droit au *basso assoluto* de la troupe, qui s'était déjà distingué dans *le Roi et le Fermier*. Voici en regard, pour mieux comparer, la triple distribution de l'ouvrage de Rousseau, à l'Opéra, en 1753; à Bellevue, la même année, sur le théâtre de Mme de Pompadour, et à Trianon :

COLETTE. .	Mlle FEL . . .	Mme DE MARCHAIS . .	LA REINE.
COLIN . . .	JÉLYOTTE . .	Mme DE POMPADOUR .	M. D'ADHÉMAR.
LE DEVIN .	CUVILLIER. .	M. DE LA SALLE . . .	M. DE VAUDREUIL.

La Reine, dans le but sans doute de prouver à son affectueux mentor la complète innocuité de ses amusements dramatiques, fit, en faveur de Mercy-Argenteau, une exception unique à la règle qu'elle avait établie, d'après ses conseils, de n'admettre aucun personnage de la cour à ces spectacles, et insista auprès de lui pour qu'il assistât en cachette à cette

représentation. Le confident de Marie-Thérèse usa de Diplomatie, souleva de vaines objections que la Reine prit naïvement la peine de réfuter, et finit par se rendre aux raisons de son adversaire. Il pénétra donc en secret dans la salle de spectacle et fit à l'impératrice un long récit de cette soirée dans son rapport du 14 octobre.

Sur ces entrefaites, Madame ayant eu son indisposition, la Reine vint le mardi matin 19 en déshabillé à Versailles chez son auguste fille, et elle m'y fit appeler. Son intention était de contremander le spectacle du soir, mais le Roi s'y opposa en disant que puisque le premier médecin Lassone assurait que l'indisposition de la jeune princesse n'était d'aucune conséquence, il ne fallait rien déranger aux amusements de la journée. Sur cela la Reine daigna me dire qu'elle voulait que j'allasse au spectacle en question ; mais en témoignant combien je sentais le prix de cette grâce, j'ajoutai qu'il était de mon devoir d'observer qu'après une exclusion absolue de tous spectateurs, bien des gens se formaliseraient que j'eusse été excepté, et qu'il pourrait s'ensuivre des petits dégoûts. Cette remarque ne changea rien à la volonté de la Reine ; elle me répondit que personne ne me verrait, que je serais placé dans une loge grillée, et conduit au théâtre par un homme qui me ferait éviter la rencontre de qui que ce soit. Cela s'exécuta en effet à l'heure marquée, et je vis représenter les deux petits opéras comiques : *Rose et Colas* et *le Devin du village*. M. le comte d'Artois, le duc de Guiche, le comte d'Adhémar, la duchesse de Polignac et la duchesse de Guiche jouaient dans la première pièce. La Reine exécutait le rôle de Colette dans la seconde, le comte de Vaudreuil chantait le rôle du Devin, et le comte d'Adhémar celui de Colin. La Reine a une voix très agréable et fort juste, sa manière de jouer est noble et remplie de grâce; en total, ce spectacle a été aussi bien rendu que peut l'être un spectacle de société. J'observai que le Roi s'en occupait avec une attention et un plaisir qui se manifestaient dans toute sa contenance ; pendant les entr'actes il montait sur le théâtre et allait à la toilette de la Reine. Il n'y avait d'autres spectateurs dans la salle que Monsieur, M^me la comtesse d'Artois, Madame Élisabeth ; les loges et balcons étaient occupés par des gens de service en sous-ordre, sans qu'il y eût une seule personne de la cour. Le théâtre qui a été construit en petit sur les dessins du grand théâtre de Versailles, est d'une forme très élégante, et d'une richesse en dorures qui devient presque un défaut, et qui a été un objet de grande dépense.

Ce rapport de Mercy réduit à néant certaines anecdotes écloses dans l'imagination du rédacteur des *Mémoires secrets*, et qui ont acquis par la suite, à force d'être répétées et recopiées, l'autorité de faits historiques

bien et dûment prouvés. La première est racontée par le gazetier à la date du 20 septembre; elle ne peut donc se rapporter qu'à la troisième représentation, donnée le 1ᵉʳ du mois. « Le public n'est pas admis à ces représentations, lisons-nous, il n'y a que les gens de l'intérieur et attachés à la famille royale. On assure que le Roi très complaisant, mais peu content de ce genre d'occupation de son auguste compagne, se trouvant à un de ces spectacles, a sifflé la Reine; sans doute la chose s'est tournée en plaisanterie. Cela n'a pas empêché Sa Majesté de continuer (1). » Est-il croyable que, si le Roi avait pris cette liberté grande de siffler la Reine, Mercy n'en eût pas été informé le premier et n'eût pas aussitôt annoncé à l'impératrice une nouvelle qui pouvait lui faire espérer de trouver chez le Roi une aide inespérée pour détourner Marie-Antoinette de ces distractions dramatiques?

L'autre anecdote est datée du 6 octobre : elle ne peut donc avoir trait qu'à la représentation du 19 septembre, et c'est précisément celle à laquelle assistait Mercy. « Dernièrement, la Reine, lasse de jouer la comédie presque sans spectateurs, au moyen du peu d'éclat que doit avoir ce divertissement, a fait entrer les gardes du corps de service en exigeant que les Suisses les remplaçassent dans cet intervalle. Après le spectacle, Sa Majesté leur a dit : « Messieurs, j'ai fait ce que j'ai pu pour « vous amuser, j'aurais voulu mieux jouer, afin de vous donner plus de « plaisir. » Quel scandale c'eût été à la cour si la Reine avait oublié sa dignité jusqu'à haranguer les spectateurs du haut de la scène, jusqu'à réclamer l'indulgence d'auditeurs improvisés ! Il n'en fut rien, et Mercy

(1) La plupart des gazetiers secrets de l'époque se copiaient les uns les autres et colportaient les mêmes erreurs. Cela explique pourquoi l'on trouve cette même fable dans la *Correspondance inédite*, publiée par M. de Lescure : « La Reine continue les représentations de Trianon. Pour faire diversion au rôle pénible qu'elle joue dans le monde, elle a adopté celui de soubrette sur le théâtre. Le Roi assiste par complaisance à ces jeux; mais ils ne sont pas analogues avec son humeur sérieuse et sévère; aussi siffle-t-il habituellement les acteurs. Le comte d'Artois, qui dansait déjà passablement sur la corde, commence à jouer la comédie d'une façon supportable. » (30 septembre 1780.)

avait pu constater *de visu* que l'auditoire était toujours très restreint, et ne comprenait, comme il le marque à l'impératrice, outre Monsieur, la comtesse d'Artois et Madame Élisabeth, que des « gens de service en sous-ordre. »

Bien que ces spectacles n'eussent pas jusqu'alors offert de graves inconvénients ni justifié les fâcheuses appréhensions de Mercy, celui-ci ne laissait pas de prévoir les dangers qu'ils pouvaient amener dans un avenir rapproché, et il saisit le premier moment favorable pour adresser à la Reine de paternelles remontrances. Il continue ainsi son rapport du 14 octobre :

A la première occasion que j'eus de paraître devant la Reine, après lui avoir fait mes très humbles actions de grâce d'une marque de bonté si distinguée, j'en revins cependant au langage du vrai zèle, et j'exposai quelques remarques sur les inconvénients des spectacles de société par tout plein de petites circonstances que la Reine daigna elle-même me confier. Je lui fis voir combien ses alentours cherchaient adroitement à mettre à profit les occasions de mêler des choses très sérieuses et de conséquence à des objets de pur amusement, et j'en revins à une vérité incontestable dans ce pays-ci, qui est que tous ceux qui approchent les souverains ont toujours quelque plan formé d'intrigue, d'ambitions ou de vues quelconques, soit pour eux ou pour les leurs, et qu'en mesure du plus petit nombre de gens qui obtiennent un accès presque exclusif, les intrigues en deviennent plus pressantes, plus difficiles à éclairer, par conséquent infiniment plus dangereuses. Une grande cour doit être accessible à beaucoup de monde ; sans cela les haines et les jalousies exaltent toutes les têtes, et font naître les plaintes, les dégoûts et une sorte d'aliénation. De semblables réflexions ne parurent point déplaire à la Reine ; elle me dit qu'à l'époque du voyage de Marly, il ne serait plus question de spectacles ; qu'elle n'avait jamais pensé qu'à en faire un amusement très passager, et que, pendant l'hiver prochain, elle s'était bien proposé de donner plus à la représentation et aux moyens de rendre la cour plus nombreuse à Versailles.

Plus bas, Mercy ajoute encore ce paragraphe : « En parlant des spectacles de Trianon, j'ai nommé ci-dessus tous les acteurs, à l'exception du comte de Crussol, qui a quelquefois des rôles. Le comte Esterhazy était aussi employé, mais actuellement il se trouve à son régiment ;

LA DUCHESSE DE POLIGNAC

D'après le portrait de M^me Vigée-Lebrun, gravé par Fischer à Vienne, en 1794.

personne d'ailleurs n'a joué à ce spectacle. Quant au répertoire des pièces et à la désignation des rôles que la Reine y a remplis, pour ne pas m'en fier à ma mémoire, je viens de demander une liste exacte (1), et elle se trouvera jointe à mon très humble rapport; mais si elle me manquait pour cette fois, Votre Majesté la recevrait le mois prochain. »

Marie-Thérèse répondit sur ce sujet à Mercy : « Je ne saurais qu'approuver l'empressement de ma fille de vous faire assister, à l'incognito, à une des représentations à Trianon. Si même des inconvénients ne s'y sont pas mêlés jusqu'à présent, je n'en serai pas moins bien aise de les voir finir, et je trouve très fondées les observations que vous avez faites à cet effet à ma fille. Je souhaite que, pendant l'hiver, elle exécute le plan qu'elle se propose, de rendre plus nombreuse la cour, mais j'en doute; voilà l'effet des étiquettes levées. » Cette lettre, datée de Vienne le 3 novembre, est la dernière que la grande impératrice ait écrite à son fidèle ministre : le 29 du même mois, elle était subitement emportée par le retour d'un catarrhe, après quatre jours de souffrances horribles.

Cette mort imprévue, en dégageant Marie-Antoinette de la tutelle occulte de Mercy-Argenteau, lui rendait pleine liberté de satisfaire ses mille caprices de comédienne au jour où elle pourrait reprendre les jeux de théâtre qu'elle avait dû interrompre, bien avant la mort de sa mère, pour raison de santé. D'ailleurs, l'ambition venant avec l'habitude des planches, les nobles acteurs, et la Reine la première, trouvaient déjà indigne de leur talent de jouer devant un auditoire aussi restreint, et désiraient briguer les suffrages de juges plus nombreux et plus illustres. La Reine avait donc manifesté l'intention d'inviter à ce spectacle les auteurs des pièces qui y seraient représentées, bien qu'un pareil usage présentât ce grave danger que ces auditeurs, pris en dehors de la cour,

(1) M. d'Arneth dit que cette liste ne se trouve pas aux Archives de Vienne : peut-être n'a-t-elle jamais été expédiée de Paris. C'est une lacune regrettable qui nous force de reconstituer pièce à pièce ce répertoire, d'après les mémoires du temps.

pussent se prononcer trop librement sur le talent de la souveraine; mais elle espérait, sans doute, amadouer ces juges sévères et les séduire par sa grâce naturelle (1). Avant qu'elle eût pu donner suite à cette idée, elle avait dû, sur le conseil des médecins, renoncer pour un temps à ces exercices dramatiques, dont sa santé délicate avait à souffrir (2). Cet arrêt de la Faculté mit en déroute la troupe royale, qui se sépara non sans espoir de retour.

Cette première série de représentations avait duré deux mois, du 1ᵉʳ août au 19 septembre 1780, et avait fourni l'occasion à chaque amateur de montrer de quoi il était capable et s'il avait la moindre disposition pour la comédie. Le résultat d'ensemble paraît avoir été assez médiocre, et n'avoir révélé que peu de vocations dramatiques parmi les familiers de la Reine. L'impression générale se résume dans ce double propos, qui transpira de la cour à la ville, et se colporta d'autant plus vite qu'il était plus méchant : le comte d'Artois avait montré dans ces spectacles un talent assez agréable, mais la Reine n'avait aucune disposition pour le théâtre et jouait *royalement mal*.

Ces spectacles intimes subirent pendant l'année 1781 un temps d'arrêt assez prolongé, qu'il ne faudrait pas attribuer au caprice de gens déjà las d'un plaisir qui les avait d'abord divertis. Tous les acteurs de la troupe ne demandaient qu'à continuer le cours de leurs exploits dramatiques, mais force fut de s'arrêter : la grossesse de la Reine et le temps de ses relevailles, après la naissance du Dauphin, expliquent suffisamment cette longue interruption. La Reine dut donc se résigner à demeurer spectatrice, et les comédiens amateurs cédèrent la place aux artistes de la Comédie-Française et de l'Opéra-Comique.

Les deux Comédies recevaient chacune 650 livres chaque fois qu'on les faisait venir de Paris à Versailles ou à d'autres résidences rapprochées comme Trianon, la Muette ou Marly, et elles présentaient très réguliè-

(1-2) *Mémoires secrets*, 20 octobre et 3 novembre 1780.

rement, à la fin de chaque trimestre, un état dressé dans le plus grand détail. Toutes ces pièces, qui forment des liasses énormes, se trouvent aux Archives nationales ; il n'est besoin d'en citer aucune, mais on peut voir par là combien étaient fréquentes les allées et venues des Comédiens français et italiens entre Paris et Versailles. Si l'on prend, par exemple, le premier trimestre de 1782, un des moins chargés, nous voyons que la Comédie-Française avait joué onze fois à la cour, et la Comédie-Italienne dix fois. A raison de 650 livres par soirée, cela fait, d'une part, 7,150 livres, et, de l'autre, 6,500. Soit un total de 13,650 livres, comme premiers frais pour les représentations des deux Comédies pendant le quartier de janvier 1782. Durant le trimestre correspondant de 1783, la Comédie-Française fut appelée vingt-cinq fois à la cour, coût 16,250 livres ; et la Comédie-Italienne treize fois, coût 7,800 liv. ; ensemble 24,050 liv. (1). Si parfaites que fussent ces représentations, et par le mérite des ouvrages et par le talent des interprètes, la Reine ne pouvait s'empêcher de penser qu'il est un plaisir plus grand que de voir jouer les autres, celui de jouer soi-même, et elle se promettait bien de reprendre ses rôles favoris dès que sa santé le lui permettrait.

(1) Archives nationales. Ancien régime. O1. 3,061 et 3,063. *Pièces justificatives des Menus-Plaisirs*. — « C'était le Roi qui fixait l'heure du spectacle, d'après la durée qu'il devait avoir, dit le comte d'Hézecques dans ses *Souvenirs d'un page à la cour de Louis XVI* ; car ce prince, ne voulant point faire attendre les officiers qui venaient prendre l'ordre, sortait toujours à neuf heures précises, pour aller de là souper chez Madame. Le matin, M. Désentelles, intendant des Menus-Plaisirs, lui présentait le programme contenant la liste des rôles, le nom des acteurs qui devaient les remplir et la durée du spectacle. » Cela est très exact, car on retrouve aux Archives nationales toutes ces ébauches de programmes paraphées par M. Désentelles. Le même écrivain limite à l'hiver, depuis décembre jusqu'à Pâques, le temps où les divers spectacles de Paris allaient à Versailles pour le service de la cour ; il ajoute que le mardi était consacré à la tragédie, le jeudi à la comédie, le vendredi à l'opéra comique, et le mercredi à l'Opéra qui ne jouait que cinq ou six fois par hiver. Cette répartition des jours pouvait exister en principe, mais l'examen des papiers conservés aux Archives permet de voir qu'on y contrevenait assez souvent et que les spectacles duraient plus de cinq mois chaque année.

CHAPITRE IV

REPRISE DES SPECTACLES ET REGAIN DE SUCCÈS.
LA REINE ACTRICE, DÉCORATRICE ET MACHINISTE EN CHEF.

Les spectacles privés durent recommencer au printemps de 1782, et furent seulement un peu retardés par un malaise momentané de la Reine. Le chevalier de Lille, capitaine au régiment de Champagne, renommé pour son amabilité, son esprit, sa facilité à tourner des chansons agréables et ces noëls satiriques si goûtés à cette époque, lié d'amitié avec MM. de Coigny qui l'avaient présenté dans la société de la duchesse de Polignac, entretenait alors une correspondance légère avec le prince de Ligne, auquel il communiquait les nouvelles de l'armée, les secrets surpris à la diplomatie, les histoires galantes et les anecdotes de cour. Il lui mande en ces termes, le 13 avril, la double nouvelle de l'indisposition de la Reine et de la reprise prochaine des petits spectacles à Trianon :

> Je ne veux pas, mon bon prince, que vous appreniez la nouvelle de l'indisposition de la Reine par quelques-uns de ces sots bulletins qui s'en vont exagérant tout, et contenant les choses de travers. La reine, en revenant, mardi dernier, de la Comédie-Française, où l'on a fait l'inauguration de la salle (1), s'est senti le frisson, du mal de tête,

(1) Il s'agit de la salle de l'Odéon, ouverte le 9 avril 1782. — « Les Comédiens français, dit Métra, ouvrirent hier leur nouvelle salle royale du faubourg Saint-Germain : quoique peu chargée d'ornements, elle n'en a pas moins offert un magnifique spectacle que notre charmante Reine a honoré de son auguste présence. On s'y portait, on y étouffait, malgré les bancs, et le tumulte y a été continuel pendant la première pièce, *l'Inauguration du Théâtre-Français*. Ce n'est qu'une suite de scènes épisodiques en vers qu'il a plu à M. Imbert d'appeler un acte... Cette bagatelle, qu'on n'a guère pu juger, a été suivie de l'*Iphigénie* de Racine. »

en un mot, la fièvre, à laquelle s'est jointe, le lendemain, une violente douleur d'oreille, dont la Reine a été véritablement tourmentée pendant vingt-quatre heures; mais il ne subsiste plus aujourd'hui ni fièvre ni douleur; et, si ce n'était un léger mal de gorge, qui sera dissipé très promptement, on pourrait dire que la Reine est en parfaite santé. Le seul inconvénient qui résultera de son indisposition sera le retard du spectacle de Trianon, où la troupe, dans laquelle Sa Majesté est actrice, doit jouer *la Veillée villageoise, le Sage étourdi* et je ne sais plus quoi. C'est la Reine qui joue Babet; Mme la comtesse Diane, la mère Thomas; Mmes de Guiche, de Polignac, de Polastron, les jeunes filles; le comte d'Esterhazy, le bailli; et puis toutes les vieilles sont le baron de Besenval, le comte de Coigny, etc. Vous voyez que je suis bien sûr de l'entière convalescence de la Reine, puisque je passe si rapidement de sa maladie à son rôle de Babet, qu'elle joue à ravir. M. le comte *** serait un Colin aussi parfait qu'il est joli, si la voix était toujours l'organe fidèle de l'âme, car vous savez que l'âme du jeune comte *** n'est pas fausse; et si je prétendais lui faire un crime de ce que sa voix l'est, ce ne serait pas à votre tribunal que je porterais cette accusation (1).

Les nobles comédiens continuaient d'entremêler la comédie de caractère avec les pièces à ariettes, dites vaudevilles ou opéras comiques. *Le Sage étourdi* est, en effet, une des bonnes comédies de Boissy (Barrière et, après lui, M. de Lescure se trompent en l'attribuant à Fagan), et avait été représenté au Théâtre-Français en 1745. Elle avait d'abord paru à la scène sous le titre de *l'Indépendant,* mais Boissy, n'en étant pas satisfait, l'avait retirée après la première représentation et y avait apporté de grands changements. Elle avait obtenu un beau succès sous cette nouvelle forme et était restée au répertoire. Il n'y avait pas encore longtemps que les Comédiens français étaient venus jouer cette pièce à la Cour; c'est sans doute le plaisir éprouvé à cette représentation qui décida les nobles amateurs à l'interpréter eux-mêmes.

La Matinée et la Veillée villageoise, ou le Sabot perdu, divertissement en deux actes et en vaudevilles, avait été joué, le 27 mars 1781, à la Comédie-Italienne, et avait obtenu un grand succès de gaieté, comme

(1) *Tableaux de genre et d'histoire,* morceaux inédits recueillis par J. Barrière, 1828, p. 257.

les productions antérieures des deux auteurs, Piis et Barré : *les Vendangeurs, Cassandre oculiste, Aristote amoureux, Cassandre astrologue*, etc. « Il y a un peu de langueur dans l'action, dit Métra ; mais on en est récompensé par d'assez agréables tableaux et quelques jolis couplets. Les sieurs Piis et Barré sont tout fiers d'une gloire aussi solide et se regardent avec respect comme les restaurateurs de l'art dramatique sur son déclin. » Le sujet assez mince de cette pièce était un sabot perdu pendant la nuit et trouvé au matin par le magister du village. Grande rumeur le soir à la veillée. On veut connaître la coupable et l'on essaye le sabot à toutes les jeunes filles : il ne va à aucune d'elles ; on prend alors le parti de l'essayer aux mères et l'on découvre, à la stupéfaction générale, que c'est le sabot de la vieille mère Thomas. Babet déclare aussitôt qu'elle avait chaussé le sabot de sa mère pour aller trouver Colin au rendez-vous et qu'elle l'a perdu en rentrant. Malgré cette aventure, le grave magister, qui est amoureux de Babet, persiste à vouloir l'épouser ; mais le père Thomas, qui ne se fâche de rien, marie sa fille à Colin, disant que, le sabot une fois perdu,

> Colin l'i a fait perdre ; il est clair
> Qu'l'i seul peut le l'i rendre.

Cette joyeuseté obtint bien vite une vogue telle que les Comédiens italiens furent aussitôt mandés à Marly pour la jouer devant le Roi et la Reine, que sa grossesse empêchait de venir à Paris. Cette faveur inattendue doubla l'orgueil naturel des auteurs, qui se présentèrent dès lors partout comme de grands hommes à la mode. « Ils s'étaient fièrement campés tout au beau milieu de la petite salle de spectacle de Marly, dans l'endroit le plus remarquable, et l'un d'eux avait à la main un énorme chapeau à plumes, afin d'attirer plus sûrement l'attention... Ces deux associés sont, dit-on, l'un à l'autre d'une indispensable nécessité. Piis n'a pas deux idées de suite dans la tête, et ne fait que rimailler des couplets ;

Barré, d'autre part, n'enfanterait pas une rime en dix mille ans, mais trace assez passablement le plan de ces petits chefs-d'œuvre : il entend aussi la liaison des scènes. Avec ces sublimes talents réunis, ils ont le plaisir de voir la cour et la ville raffoler de leur mérite (1). » Ces railleries durent médiocrement émouvoir des auteurs qui venaient de recevoir un précieux témoignage du succès de leur pièce : elle avait tellement amusé toute la cour et la Reine en particulier, que Marie-Antoinette leur fit donner 1,200 livres de gratification (2). Elle se promit bien aussi de jouer en personne ce joli rôle de Babet, cette Cendrillon villageoise qui perd son sabot comme une pantoufle de fée ; et sitôt que les représentations avaient dû recommencer, elle avait fait mettre ce vaudeville à l'étude.

C'est pour le coup que les auteurs, conviés par Marie-Antoinette à cette représentation, durent se poser en « grands hommes à la mode » et arborer un énorme chapeau à plumet, quand ils eurent l'honneur inespéré de voir la Reine débiter leur prose légère et chanter leurs joyeux vaudevilles. Ce rôle de Babet fut sans contredit un des meilleurs de Marie-Antoinette. Il s'est produit à ce propos une méprise assez singulière. Lorsqu'on lit rapidement la lettre du chevalier de Lille au prince de Ligne, si l'on ignore qu'il y avait une Babet dans *la Veillée villageoise*, la première pièce que ce nom de paysanne évoque à l'esprit est le célèbre opéra comique de Monvel et Dezède, *Blaise et Babet*, qui obtint au siècle dernier un succès de doux attendrissement et de larmes émues : on peut donc croire que Marie-Antoinette représenta la Babet de Dezède. Ainsi a fait le rédacteur des *Mémoires de Fleury* qui, sur le

(1) *Correspondance secrète*, 5 mai 1781.
(2) *Mémoires secrets*, 10 mai. — La preuve de cette libéralité se trouve dans les *Pièces justificatives des Menus-Plaisirs*, où mention est faite de la somme suivante dépensée pendant le quartier d'avril 1781 : « Aux sieurs Barré et Piis, auteurs de pièces en vaudevilles, la somme de 1,200 liv., gratification à eux accordée par le Roy. » (Archives nationales. Ancien régime. O1. 3, 059.)

seul vu du nom, a donné libre cours à son imagination et a décrit par le menu le jeu charmant de la Reine dans ce rôle si gracieux. « Elle avait un air boudeur et charmant, dit-il, elle était à applaudir mille fois dans *Blaise et Babet*, lorsqu'elle se dépitait, froissait ses fleurs, les jetait dans la corbeille, et s'écriait, avec le plus joli hochement qu'on puisse imaginer : « Tu m'as fait endêver... endêve ! » Ce portrait de la Reine sous le cotillon de Babet a été reproduit dans bien des livres d'après les *Mémoires de Fleury*, mais ce joli tableau est tout d'imagination. Il y avait un empêchement majeur à ce que la Reine jouât alors *Blaise et Babet*, c'est que Monvel et Dezède n'avaient pas encore composé leur opéra, qui vit seulement le jour l'année suivante. La cour en eut la primeur, car les Comédiens italiens l'allèrent chanter à Versailles le 4 avril 1783 (1), et ce fut trois mois après, le 30 juin, que le public put connaître ce gracieux ouvrage, qui est demeuré le chef-d'œuvre de Dezède.

Le chevalier de Lille écrit encore au prince de Ligne, le 1.er juin 1783 :

Tout le monde se porte bien ici, mon cher prince, hormis la Reine, qui ne saurait se porter, à cause d'une foulure qu'elle s'est faite au pied, et dont les suites la retiennent sur une chaise longue depuis mercredi ; ce léger accident, qui a eu lieu à la répétition que la Reine faisait de l'opéra du *Tonnelier*, en a retardé la représentation, fixée d'abord à vendredi, et remise à mercredi prochain. Elle se fera à Trianon, où la Reine ira s'établir demain pour toute la semaine. L'autre pièce que l'on jouera avec celle-là est le petit opéra des *Sabots*. Vous imaginez les acteurs, sans que je vous les nomme ; n'y placez pourtant pas le duc de Polignac ni M.me de Châlon, qui, non plus que leur bande, ne sont pas encore revenus d'Angleterre.

Remise de jour en jour, cette représentation fut donnée le vendredi 6 juin, comme le marque le Roi dans son journal. Le choix des ouvrages joués semblerait indiquer que les acteurs ne se faisaient pas d'illusion sur la médiocrité de leurs talents lyriques, car ces deux petites comédies

(1) Dezède reçut une gratification de 600 liv. en témoignage du bon effet produit par sa musique. (Archives nationales. Ancien régime. O1. 3,066.)

à ariettes étaient des plus simples qu'on pût trouver pour la musique. Le fait seul d'avoir débuté par *le Roi et le Fermier*, pour aboutir, après trois ans d'exercice, au *Tonnelier* et aux *Sabots*, marque un recul trop sensible pour que les interprètes n'en aient pas eu eux-mêmes conscience : ils ne se sentaient même plus capables de chanter les gracieuses ariettes de Monsigny. Le vaudeville du *Tonnelier*, dû pour les paroles et la musique au comédien Audinot (1), avait été joué d'abord à la foire Saint-Laurent, en 1761, puis repris, en mars 1765, à la Comédie-Italienne, avec des retouches de Quétant sur la pièce et de Gossec sur la musique. Ces changements ne servirent à rien : « Le *Tonnelier*, dit Grimm, qui était déjà tombé anciennement sur le théâtre de la foire, méritait bien d'avoir cet honneur à nouveau ; il a cependant soutenu quatre à cinq représentations, et heureusement la clôture du théâtre est venue à son secours. C'est une rapsodie détestable de quolibets et de doubles croches. »

Pour *les Sabots*, joués à la Comédie-Italienne le 12 octobre 1768, la musique de Duni était aussi bien insignifiante, et la pièce n'était qu'une assez gracieuse bagatelle, due à la collaboration successive de Cazotte et de Sedaine. Cazotte, ayant trouvé le sujet d'une pièce dans une ancienne chanson dont une grossière équivoque faisait tout le piquant, la fit à sa manière et la remit à Duni, puis partit pour la province, où des affaires d'intérêt devaient le retenir longtemps. Duni lut le livret, sentit qu'il ne valait rien, et que le musicien n'empêcherait pas le poète d'être sifflé. Il chercha donc à engager Sedaine à revoir cette pièce et à la retoucher ;

(1) Audinot, n'étant pas assez musicien pour écrire lui-même sa partition, avait trouvé un moyen ingénieux de la faire composer peu à peu par autrui. Il invita tour à tour à dîner autant de compositeurs de ses amis qu'il y avait de morceaux dans sa pièce, puis au dessert, il les priait, comme pour s'amuser, d'écrire la musique d'une chanson ou d'un duetto. L'œuvre arriva ainsi à bonne fin et quand elle fut représentée, aucun de ces collaborateurs tacites ne songea à réclamer la paternité d'une semblable bagatelle. C'est Charles Maurice qui raconte ce trait dans son *Histoire anecdotique du théâtre et de la littérature* (t. I, p. 273), et comme il le fait en annonçant la mort du directeur de l'Ambigu-Comique, il est probable qu'il tenait ce curieux renseignement du propre fils de l'auteur du *Tonnelier*.

mais la chose était assez malaisée, Sedaine ayant choisi un musicien attitré, s'étant comme associé avec lui par un engagement tacite, et ne travaillant que pour Monsigny. Duni eut alors recours à la ruse pour amener Sedaine à corriger la pièce de Cazotte. Il lui dit un jour, à la Comédie, qu'il avait dans sa maison un escalier qui menaçait ruine, et le pria de lui donner quelque avis à ce sujet. Sedaine se rendit donc, comme architecte, chez le compositeur et examina l'escalier : Duni le retint à dîner. Au sortir de table, il se met au clavecin et chante, sans affectation, le premier air des *Sabots*. Sedaine le trouve joli et demande à voir la pièce ; il la déclare mauvaise, donne quelques avis, promet de diriger les travaux de l'escalier, qu'il faut reconstruire en entier, et revient au bout de quelques jours voir les ouvriers. Duni lui chante un autre air de sa partition ; Sedaine en change les paroles, corrige la première scène, et s'en retourne croyant n'être venu que pour l'escalier. Les visites de l'architecte se suivent et à mesure que l'escalier se refait, la pièce se reforme d'un bout à l'autre, si bien qu'à la fin il ne restait plus qu'un seul air, le premier, qui fût de la façon de Cazotte. Sedaine se trouvait avoir fait, sans le savoir, une pièce nouvelle pour Duni, et celui-ci, tout heureux du succès de sa ruse, répétait en riant *qu'il lui en avait coûté un escalier pour avoir une paire de sabots.* Bien qu'on reconnaisse dans cette pièce la touche délicate de Sedaine, il s'en fallait bien qu'elle valût ses propres ouvrages, et le musicien, à part un air de Colin et une chanson de Babet, était resté au-dessous de lui-même. La Reine avait une prédilection marquée pour ce vaudeville, et il n'y avait pas encore longtemps que Trial, Michu, Mmes Dugazon et Gontier étaient venus le chanter à la cour.

La Reine et ses amis jouèrent vers la même époque *Isabelle et Gertrude* et *les Deux Chasseurs et la Laitière,* ainsi qu'il appert par un mémoire présenté par le peintre Mazières, « pour peinture et décorations faites pour les spectacles de la Reine à Trianon, pendant le quartier

d'avril 1783. » Le premier numéro de cet état est ainsi conçu : « Avoir peint pour la pièce des *Sabots*, jouée par les seigneurs, à Trianon, un grand tertre de gazon orné de fleurs, posé au bas du cerisier, vaut 24 livres. » Suivent diverses mentions pour la même pièce, celle-ci entre autres, qui montre que la Reine surveillait elle-même les moindres apprêts du spectacle : « Peint pour la même pièce un autre arbre ordonné par la Reine, le premier n'étant ni assez gros ni assez grand, vaut 60 livres. » Il y a encore divers travaux et raccords du même genre, exécutés pour *Isabelle et Gertrude* et pour *les Chasseurs et la Laitière*; le mémoire entier s'élevait à 820 livres, que le sieur Houdon, reviseur attitré des états des fournisseurs, réduisit modérément à la somme de 737 livres (1).

Ces deux pièces étaient à peu près du même niveau littéraire et musical que les précédentes. Le vaudeville des *Deux Chasseurs*, d'Anseaume et Duni, représenté aux Italiens en juillet 1763, était également insignifiant comme pièce et comme musique. Quant à la comédie de Favart, *Isabelle et Gertrude*, attribuée à tort à Voisenon et imitée du conte de Voltaire, *l'Éducation des filles*, le succès qu'elle obtint à la Comédie-Italienne, en août 1765, était dû partie à son ton égrillard, partie au jeu de M^{me} Laruette, qui rendait le rôle d'Isabelle avec une naïveté charmante. Mais la musique était d'une faiblesse extrême : « Il n'y a rien à en dire, écrit Grimm, ce sont des chansons, de petits airs qui n'en méritent pas le nom ; et dès que M. Blaise veut s'élever au delà du couplet, il devient mauvais (2).

(1) Archives nationales. Ancien régime. O1. 3,064.
(2) Faut-il comprendre dans les rôles de la Reine, Nicette, de *la Chercheuse d'esprit?* M. Paul Lacroix, dans la préface de sa réédition du *Catalogue de la bibliothèque de Marie-Antoinette à Trianon*, dit : « Il y avait seulement quelques volumes brochés, entre autres *la Chercheuse d'esprit* de Favart. On sait que c'était un des rôles favoris de Marie-Antoinette, et l'on n'est pas surpris de rencontrer cinq exemplaires de cet opéra comique qui fut représenté plusieurs fois, en présence du Roi et de la cour, au Petit Trianon. » Il est bien vrai que ce rôle de paysanne naïve et rusée, simple et coquette, devait tenter la Reine, qui avait une

Nous venons de voir la Reine présidant elle-même à la confection d'un décor, et faisant office de décorateur et de machiniste en chef; il en était de même pour toutes les parties de la représentation. Elle ne laissait à personne autre le soin de veiller aux menus détails de son théâtre ; elle en était la directrice souveraine et s'inquiétait des moindres incidents. Elle se montrait très jalouse de cette autorité, et gardait sur ses plaisirs un gouvernement absolu, qu'elle exerçait d'ailleurs avec une douceur affectueuse. Cette simple phrase, extraite d'une lettre de la collection du comte Esterhazy, fait bien voir quelle susceptibilité elle montrait, dans les affaires théâtrales, envers les puissants, quelle clémence à l'égard des faibles : « Mes petits spectacles de Trianon me paraissent devoir être exceptés des règles du service ordinaire. Quant à l'homme que vous tenez en prison pour le dégât commis, je vous demande de le faire relâcher... et puisque le Roi a dit que c'est mon coupable, je lui fais grâce (1). »

prédilection marquée pour ces personnages; il est donc possible que Marie-Antoinette ait voulu se montrer dans le rôle où Justine Favart avait laissé un souvenir ineffaçable. Toutefois cette affirmation de M. Lacroix n'est confirmée par aucun écrit du temps.

(1) *Catalogue des lettres autographes appartenant au comte Georges Esterhazy*. Paris, 1857.

CHAPITRE V

LE BARBIER DE SÉVILLE A TRIANON.

Les spectacles intimes de Trianon, inaugurés avec entrain en un temps de bonheur sans nuages, avaient été comme frappés de langueur pendant toute l'année 1784. Ils se terminèrent subitement au mois d'août de l'année suivante; mais cette représentation isolée emprunte une importance capitale à la valeur, au genre de la pièce jouée, ainsi qu'aux tristes circonstances, aux présages menaçants qui entourèrent cette dernière fête. Le temps du séjour que la Reine fit à Trianon, durant l'été de 1785, avait été presque tout employé en bals, et le journal du Roi contient de nombreuses mentions de ces divertissements villageois dont la mode primait alors toutes les autres : « La Reine est partie avant-hier pour Trianon, où Sa Majesté demeurera jusqu'à la veille de Saint-Louis, écrit Métra à la date du 3 août. Ce voyage forme un bal presque continuel. Les seigneurs et dames de la cour y dansent sous une grande tente. Les différentes personnes de Versailles y sont admises, et ces parties sont aussi gaies que nombreuses. A l'imitation de ces bals, toutes les dames qui ont des maisons de campagne aux environs de Paris et de Versailles, donnent aussi des violons, les dimanches et fêtes, à leur voisinage. »

Mais il n'est si charmante distraction dont une femme ne vienne bien vite à se lasser. La Reine désira bientôt se reposer un peu de la danse, et, le souvenir de ses succès de théâtre lui revenant en mémoire, elle eut l'idée folle, — fut-ce caprice de femme, vanité d'artiste ou bravade de

reine? — de jouer en personne *le Barbier de Séville*. C'était la pièce la plus difficile qui fût à interpréter pour des comédiens amateurs, la plus dangereuse à représenter pour des grands du royaume, en un temps où les esprits surexcités par le triomphe du *Mariage de Figaro* semblaient, à chaque représentation du chef-d'œuvre de Beaumarchais, défier l'autorité royale et railler le souverain qui avait eu la faiblesse d'en permettre la représentation, après avoir déclaré que jamais pareil ouvrage ne serait joué.

Le Barbier n'était, en somme, que le prélude du *Mariage*, et la Reine, en accordant à Beaumarchais cette faveur inespérée, semblait vouloir prendre parti pour le protégé du comte d'Artois contre le Roi et montrer qu'elle dédaignait, comme impuissantes, les attaques des frondeurs et des mécontents : c'était un jeu dangereux, et qu'une femme seule pouvait risquer en riant. Mais ce caprice devint bientôt volonté. Les rôles furent distribués et les répétitions commencèrent sous la direction de Dazincourt, le célèbre acteur de la Comédie-Française, qui venait précisément d'obtenir un éclatant succès dans Figaro, de *la Folle Journée*. C'est au milieu de ces joyeux préparatifs qu'éclata soudain le coup de foudre de l'affaire du collier. Les premières révélations de Bœhmer, les premiers avis de Campan frappent la Reine à l'approche de la représentation. Une surprise si cruelle aurait pu l'abattre ; ses efforts infructueux pour rompre les fils entre-croisés de cette intrigue, les suppositions chimériques et les craintes trop fondées auxquelles son esprit est en proie, auraient pu la détourner un instant de sa distraction favorite ; mais, avec une sorte de coquetterie héroïque et de colère féminine, elle voulut tenir tête à l'orage et continua de diriger avec une ardeur fébrile les préparatifs de la fête.

La comédie qui se préparait à Trianon devait être précédée d'une tragédie à Versailles. Le 15 août, jour de l'Assomption, à onze heures du matin, le cardinal prince Louis de Rohan, grand aumônier de France, fut

arrêté à Versailles par ordre du Roi. Au moment où le prélat, revêtu de ses habits sacerdotaux, allait se rendre à l'autel, un aide-major des gardes, M. d'Agoust, alla le trouver dans ses appartements et lui signifia respectueusement la lettre de cachet dont il était porteur : le cardinal suivit l'officier. Celui-ci le fit monter dans une chaise de poste et le conduisit à son hôtel de Paris, où il entra avec lui, sans le quitter d'un pas. Cette arrestation d'un prince de l'Église, effectuée avec éclat un jour de fête solennelle, provoqua une émotion indescriptible. Les rumeurs qui circulaient permettaient bien de rattacher cette grave mesure à la mystérieuse affaire du collier ; on racontait encore qu'avant de quitter Versailles, le baron de Breteuil s'était rendu à l'appartement du cardinal pour y rechercher de précieux papiers qu'il avait trouvés et emportés ; on se répétait tout bas que le Roi avait écrit une lettre au maréchal de Soubise, l'assurant qu'il n'était point question de crime d'État dans toute cette affaire... Mais on ne savait rien de plus ; les porteurs de nouvelles et les coureurs de ruelles ignoraient même ce qu'était devenu le cardinal depuis qu'il était rentré à son hôtel et si on l'avait conduit dans quelque prison (1).

Quatre jours après cette arrestation, au plus fort de l'étonnement général causé par ce coup de théâtre, la Reine et ses amis avaient le courage de donner suite à leurs divertissements et représentaient *le Barbier de Séville*, sans plus s'inquiéter de cette grave affaire et de l'émoi qu'elle avait causé par tout le royaume. L'heure était bien mal choisie pour jouer la comédie. Si, — ce qui est probable après tout, — cette insouciance dédaigneuse n'était pas affectée chez la Reine, si cette recherche de plaisirs et de fêtes en un pareil moment n'était pas calculée de sa part, il n'en est pas moins vrai que les apparences étaient contre elle et qu'elle avait tout l'air de vouloir braver l'opinion publique aux aguets. Cette représentation du *Barbier de Séville* à Trianon eut

(1) Métra, *Correspondance secrète*, 16 et 17 août 1785.

donc lieu le 19 août, — le Roi l'a notée dans son journal manuscrit, — et, par surcroît de maladresse, elle fut donnée en présence de Beaumarchais, que la Reine avait eu la généreuse pensée d'inviter, sans réfléchir qu'en appelant Beaumarchais à la cour, en le présentant au Roi, elle semblait encore accentuer ses sympathies pour l'auteur du *Mariage* contre son époux.

Grimm est le seul écrivain qui ait parlé un peu longuement de cette soirée, mais son approbation générale ne nous renseigne guère sur la façon de jouer d'aucun autre interprète que la Reine. « Peu de jours après cette glorieuse reprise (du *Mariage de Figaro* à la Comédie-Française), *le Barbier de Séville* a été représenté sur le petit théâtre de Trianon, dans la société intime de la Reine; et l'on a daigné accorder à l'auteur la faveur très distinguée d'assister à cette représentation. C'était la Reine elle-même qui jouait le rôle de Rosine; M. le comte d'Artois, celui de Figaro; M. de Vaudreuil, celui d'Almaviva. Les rôles de Bartholo et de Basile ont été rendus, le premier par M. le duc de Guiche, et le second par M. de Crussol. Le petit nombre des spectateurs admis à cette représentation y a trouvé un accord, un ensemble qu'il est bien rare de voir dans des pièces jouées par des acteurs de société ; on a remarqué surtout que la Reine avait répandu dans la scène du quatrième acte une grâce et une vérité qui n'auraient pu manquer de faire applaudir avec transport l'actrice même la plus obscure (1). »

(1) Certaine anecdote du temps qui court encore les rues et qui a trait à cette représentation du *Barbier* est absolument controuvée. Quand la Reine entra en scène, au deuxième acte, dit l'anecdote, un violent coup de sifflet partit du fond d'une baignoire de face. Un officier de service se précipita dans l'intention de chasser l'insolent, et ne trouva dans la loge qu'un homme habillé de noir et les yeux couverts d'un chapeau rabattu. Il lui enleva ce chapeau et reconnut qui ? le Roi. — Il est une raison majeure pour que cet incident soit faux, c'est que le spectacle ne commençait qu'après que le Roi avait pris sa place attitrée. Nous ne dirons pas, comme M. d'Heylli, que « cette anecdote a été imaginée par ceux qui ont voulu, à tort, démontrer que la Reine avait toujours été désapprouvée par le Roi dans ses essais dramatiques, de façon à la rendre seule responsable du mauvais effet que l'abus de ces nombreuses et diverses distractions produisait sur le public. » Mais il faut bien reconnaître que le Roi, loin de

LE COMTE D'ARTOIS.

D'après le portrait de Frédou, gravé par Cathelin en 1773.

« Nous tenons ces détails d'un juge sévère et délicat qu'aucune prévention de cour n'aveugla jamais sur rien, » ajoute Grimm. On reconnaît ici l'adroit courtisan qui réunit dans un éloge banal tous les partenaires de la Reine et n'accorde qu'à elle seule une louange particulière, observant ainsi jusque sur la scène les lois de l'étiquette et de la préséance royale. Il est assez croyable que Marie-Antoinette méritait cet éloge et qu'elle devait faire une charmante Rosine; mais elle eût été détestable que le critique gentilhomme l'aurait louée avec une égale déférence. Comment, dès lors, accorder le moindre crédit au jugement de Grimm (1)? Métra aurait pu donner son avis en toute franchise, mais il s'occupe peu de cette tentative dramatique et se contente de l'annoncer comme prochaine, à la date du 3 août. La seule observation que lui inspire cette nouvelle, rapprochée de la reprise récente à la Comédie du *Mariage de Figaro*, interrompu par les « caravanes » de M^{lle} Sainval cadette, est celle-ci : « Voici bien des triomphes à la fois pour M. de Beaumarchais ! »

Cette représentation, donnée en très petit comité, causa un étonnement bien naturel à Paris comme à Versailles, et dut être désapprouvée par les amis véritables de la famille royale, qui distinguaient le danger de pareilles distractions, sans peut-être oser le signaler tout haut. C'était vraiment chose curieuse que de voir tous ces grands s'amuser ainsi à leurs propres dépens et se jouer eux-mêmes en riant avec une témérité folle. C'était chose inouïe que d'entendre un prince du sang, le comte d'Artois, lancer avec verve ces ripostes ironiques de Figaro à Almaviva, ces répliques, demeurées célèbres, qui préparaient les attaques furieuses du *Mariage* et qui, sous une forme aigrement joyeuse, traduisaient la jalousie sourde, la révolte intérieure des petits contre les grands, du peuple contre la noblesse : « Oui, je vous reconnais; voilà les bontés fami-

les désapprouver, goûtait fort ces jeux de théâtre et encourageait la Reine par ses bravos. Mercy-Argenteau avait dû, à plusieurs reprises, constater cette fâcheuse condescendance du Roi.

(1) *Correspondance littéraire*, septembre 1785.

lières dont vous m'avez toujours honoré... Je me crus trop heureux d'être oublié, persuadé qu'un grand nous fait assez de bien quand il ne nous fait pas de mal... Eh! mon Dieu, monseigneur, c'est qu'on veut qu'un pauvre soit sans défaut... Aux vertus qu'on exige dans un domestique, Votre Excellence connaît-elle beaucoup de maîtres qui fussent dignes d'être valets?..... C'est faire à la fois le bien public et particulier : chef-d'œuvre de morale, en vérité, monseigneur!..... Peste ! comme l'utilité vous a bientôt rapproché les distances! Parlez-moi des gens passionnés !... Fi donc! tu as l'ivresse du peuple. — C'est la bonne ; c'est celle du plaisir! » Cette insouciance téméraire ne remet-elle pas en mémoire cette mordante saillie de la Guimard voyant les dames courir en foule à la Comédie pour la représentation des *Courtisanes :* « Je ne croyais pas qu'il fût si amusant de se voir pendre en effigie ! »

Telle fut la dernière tentative dramatique de la Reine et de ses amis. Aussi bien Marie-Antoinette devait quitter à la fin du mois son cher Trianon, dont elle commençait à se désaffectionner, pour aller se fixer à Saint-Cloud dont elle venait de faire l'acquisition. Elle avait pris un plaisir d'enfant à orner cette nouvelle résidence, comme naguère Trianon, et elle y avait prodigué les décorations les plus charmantes, les arbres les plus rares, les fleurs les plus belles ; elle avait hâte enfin d'entrer dans ce nouvel Éden. Mais il y fallut reprendre les lois de l'étiquette qu'il faisait si bon négliger dans les salons de Trianon, où la Reine de France n'était plus qu'une châtelaine entourée de ses amies ; il fallut renoncer aussi à ces jeux de théâtre incompatibles avec le pompeux appareil et le rigoureux cérémonial de la cour. Il convient d'ajouter d'ailleurs que la belle ardeur des illustres comédiens s'était éteinte peu à peu, et qu'ils auraient sans doute trouvé très ennuyeux de recommencer à jouer la comédie, d'apprendre des rôles, de suivre des répétitions, etc... Le plus surprenant était que leur passion du théâtre eût duré si longtemps.

La Reine se plaisait beaucoup à Saint-Cloud, précisément pour la faci-

lité qu'elle avait d'aller aux spectacles de Paris ; mais, à part cet avantage, ce séjour était fort peu agréable. Au bout d'un mois, le Roi, dégoûté de cette nouvelle résidence, pressait l'époque du voyage à Fontainebleau et exprimait en termes très crus le mécontentement que lui causait le voisinage de la capitale : « Je n'y ai encore vu, disait-il, que des croquants et des c..... (1). » Il n'était d'ailleurs pas le seul à s'ennuyer, et la Reine ayant dû organiser une fête pour rompre cette somnolence générale, quelque seigneur, sachant allier la franchise à la flatterie, affichait dans le parc un quatrain qui fut lu de tous et de tous approuvé :

>L'ennui peint sur chaque visage
>Faisait bâiller la cour, les spectateurs ;
>On voit fuir la gaîté volage
>Quand les respects remplissent tous les cœurs (2).

(1-2) Métra, *Correspondance secrète*, 11, 17 août et 28 septembre 1785.

CHAPITRE VI

CLOTURE DÉFINITIVE. — LE RÉPERTOIRE COMPLET.
MARIE-ANTOINETTE ET MARIE-THÉRÈSE.

A ne consulter que la date de la première représentation et celle de la dernière, le théâtre de la Reine à Trianon aurait duré du 1^{er} août 1780 au 19 août 1785, mais ce chiffre de cinq ans est illusoire. La troupe resta bien constituée pendant cette période et quelques répétitions de raccord suffisaient pour reprendre les représentations sur un signe de la Reine, mais cette grande ferveur dramatique était traversée de longs temps d'indifférence. Au contraire de la troupe de M^{me} de Pompadour qui, six ans durant, joua régulièrement de cinq à six fois par mois, de novembre à la fin d'avril, la Reine et ses amis ne reprenaient leurs exercices que quand le démon du théâtre les tourmentait. Ils se remettaient alors au travail avec une terrible ardeur, jusqu'au jour assez proche où, ce beau feu s'éteignait. En résumé, le théâtre de Trianon ne compta pas, en cinq ans, plus de trois *saisons* importantes. Après la première, qui dura deux mois (août et septembre 1780) et à part quelques représentations accidentelles, il ne semble y avoir eu que deux séries régulières : à l'été de 1782 et à celui de 1783. La représentation finale du *Barbier* est absolument isolée.

La Reine et ses amis ne virent jamais là qu'une distraction : s'ils se piquaient d'honneur dès qu'ils recommençaient de jouer, une fois le

spectacle fini, ils n'y pensaient plus guère. Cette différence est importante à établir entre les deux troupes qui se disputèrent, à trente ans de distance, les suffrages de la cour de France, car elle explique la supériorité de celle qui tendait toujours à donner à ses jeux une plus grande importance littéraire ou musicale. La troupe de Mme de Pompadour l'emportait à tous les points de vue sur celle de Marie-Antoinette : par l'organisation du théâtre, la sévérité du règlement, par le talent des acteurs, par l'importance et la valeur des pièces représentées. La troupe de la Reine ne comptait guère qu'une dizaine d'artistes : Madame Élisabeth, la comtesse Diane de Polignac, la duchesse de Guiche, le comte d'Artois, le comte d'Adhémar, le comte de Vaudreuil, le duc de Guiche, M. de Crussol, le comte Esterhazy, qui jouaient à volonté l'opéra comique et la comédie, en ne choisissant le plus souvent que des pièces assez faciles ; l'orchestre était très restreint pour ne pas couvrir la petite voix des chanteurs, et il n'y avait pas de chœurs. Chez Mme de Pompadour, au contraire, la troupe était montée sur le pied d'un grand théâtre : orchestre, chœurs et corps de ballet très nombreux ; vingt artistes principaux au moins, deux troupes distinctes pour la comédie et l'opéra ; quelques acteurs seulement jouant les deux répertoires ; des chefs d'emploi et des doubles, de façon qu'un malaise n'interrompît pas les représentations ; des débuts sévères, après lesquels l'artiste jugé insuffisant se voyait retirer son rôle et était relégué dans les utilités ; des congés et des rentrées,... enfin tout l'appareil et toute l'ordonnance d'un vrai théâtre.

Voilà par quelle discipline, par quelle émulation, des amateurs, dont quelques-uns étaient bons comédiens et d'autres habiles chanteurs, étaient arrivés à interpréter d'une façon presque remarquable les comédies les plus élevées, — voire une tragédie, *Alzire*, — et les plus beaux opéras ; les chefs-d'œuvre de Molière, Quinault, Gresset, Néricault-Destouches, Saint-Foix, Voltaire, La Chaussée, Dancourt,

Dufresny, comme ceux de Lulli, Campra, Destouches, Mondonville, Rameau, etc. ; tandis que Marie-Antoinette et ses amis ne se risquaient à jouer que des comédies de second ordre ou des opéras comiques extrêmement simples, — et encore ne les rendaient-ils pas parfaitement. Au bout de six ans d'exercices, la troupe de Mme de Pompadour n'avait pas représenté moins de dix-huit comédies, trente-un opéras et dix ballets, soit cinquante-neuf ouvrages, dont plusieurs avaient été donnés jusqu'à cinq et six fois ; tandis que, dans un temps égal, la troupe de la Reine en avait joué tout au plus une vingtaine. Rappelons-les. Des comédies : *la Gageure imprévue, l'Anglais à Bordeaux, le Sage étourdi, les Fausses Infidélités, le Barbier de Séville;* des opéras comiques : *Rose et Colas, le Roi et le Fermier, le Devin du village, le Sorcier, les Sabots, le Tonnelier, la Veillée villageoise, Isabelle et Gertrude, les Deux Chasseurs et la Laitière, On ne s'avise jamais de tout,* probablement *la Chercheuse d'esprit,* et peut-être quelques autres dont la mention a pu ne pas être conservée.

Ici se présente une question délicate. La Reine fut-elle gravement coupable de céder à son goût des distractions frivoles, à sa passion pour le théâtre, d'aller jusqu'à paraître elle-même sur la scène à une époque où il était dangereux pour elle et les siens de montrer un tel besoin de divertissements et de plaisir ? Il nous paraît juste de distinguer. Marie-Antoinette ne voulut jamais, par ses jeux de société, provoquer l'opinion publique, — la réserve qu'elle y apportait en est une preuve évidente, — mais elle semblait vouloir la provoquer, et le danger était le même. Elle ne fut que légère et imprudente, mais en un temps où la légèreté était une faute grave. En 1785, dans l'état de surexcitation extrême où étaient les esprits et de sourd malaise où se trouvait le royaume, au milieu de tant de présages d'un orage politique effroyable, l'épouse de Louis XVI ne pouvait pas, ne devait pas se permettre, même en petit comité et avec une dépense restreinte, les mêmes amusements que la favorite de

Louis XV avait organisés naguère avec un luxe éblouissant, partant avec une perte énorme pour les finances de l'État. Trente ans écoulés avaient suffi pour doubler ces divertissements d'un grave danger : la Reine ne le vit pas.

Les plus chauds partisans de la royauté sont les premiers à juger très sévèrement la passion de la Reine pour les jeux de la scène. L'avocat Galart de Montjoie, l'un des plus zélés défenseurs de la cause royale pendant la Révolution, apprécie le talent de comédienne de la Reine avec l'extrême rigueur d'un partisan, dont le dévouement jaloux voit dans ces divertissements dramatiques une cause de relâchement dans l'étiquette et dans les mœurs. Il déplore amèrement de voir la Reine fréquenter ainsi des comédiens, recevoir leurs conseils, jouer leurs personnages, et tellement aider par son auguste exemple à répandre cette fureur théâtrale, qu'on vit bientôt le garde des sceaux d'Espréménil, oubliant la dignité de ses fonctions, apprendre par cœur et jouer des rôles bouffons dans des pièces comme *les Janots*. « La Reine remplissait assez gauchement les rôles qu'elle adoptait ; elle ne pouvait guère l'ignorer, par le peu de plaisir que faisait sa manière de jouer. Quelqu'un osa même dire assez haut, un jour qu'elle se donnait ainsi en spectacle : *Il faut convenir que c'est royalement mal jouer*. Cette leçon fut perdue pour elle, parce que jamais elle ne sacrifiait à l'opinion d'autrui rien de ce qu'elle croyait indifférent en soi-même et devoir lui être permis... Quand des personnes sages lui dirent que, tant par la trop grande modestie de ses vêtements que par le genre de ses divertissements et son aversion pour l'éclat qui doit toujours accompagner une reine, elle se donnait une apparence de légèreté qu'une partie du public interprétait mal, elle répondait, comme Mme de Maintenon : « *Je suis sur le théâtre, il faut bien qu'on me siffle ou qu'on m'applaudisse* (1). » Cette réponse, après

(1) *Histoire de Marie-Antoinette*, in-8°, 1797.

tout, que la Reine l'eût empruntée ou non à la veuve de Scarron, était celle d'une femme d'esprit.

Mieux aurait valu que Marie-Antoinette eût la repartie moins vive et plus de maturité d'esprit, plus de clairvoyance et de réflexion. Le ciel lui avait malheureusement refusé ces qualités si précieuses, si nécessaires dans le rang auquel sa naissance la destinait; et elle eut le tort grave non seulement de ne pas chercher à les acquérir, mais aussi de négliger les conseils de sa mère et de Mercy, qui s'efforçaient de tempérer sa légèreté par leur sagesse, de former sa jeunesse par les leçons de l'âge mûr et de suppléer à son ignorance de la vie et des hommes par leur propre expérience : ils y réussirent médiocrement.

Quel triste pressentiment sur l'avenir de sa fille devait agiter Marie-Thérèse lorsqu'elle écrivait à Mercy, en décembre 1777, ces lignes empreintes d'une douloureuse résignation : « Par l'un et l'autre de vos rapports je suis de plus en plus confirmée dans le sentiment que j'avais toujours du caractère de ma fille. Comme elle n'est guère susceptible de réflexion, la conviction ne saurait non plus opérer sur son esprit, quelque docile qu'elle paraît être à vos remontrances, qui sont d'abord effacées par son goût démesuré pour les dissipations et frivolités. Il n'y a peut-être que quelque revers sensible qui l'engageât à changer de conduite, mais n'est-il pas à craindre que ce changement n'arrive trop tard pour réparer les torts que ma fille continue à se faire par sa conduite inconséquente ?... »

C'est qu'aussi le dernier rapport de Mercy était bien fait pour décourager Marie-Thérèse : « ... Sur le contenu de la très gracieuse lettre de Votre Majesté, j'observerai, lui disait-il, que celle de la Reine écrite de Fontainebleau manque *pour cette fois* de la bonne foi et franchise que j'ai toujours trouvées dans le caractère de cette auguste princesse, *et dans le fait elle n'a rien rempli de ce qu'elle a mandé à Votre Majesté.* » La révélation était dure à recevoir pour une mère. Et le jour

même où elle répondait à Mercy, Marie-Thérèse écrivait à la Reine : « Madame et ma chère fille, tous les courriers, j'attends des nouvelles consolantes, mais elles tardent trop. Je souhaite un temps abominable, pour que le Roi ne chasse pas tant et se fatigue, et que la Reine ne joue pas le soir, et bien avant dans la nuit. Cela est mal pour votre santé et beauté, très mauvais vous séparant du Roi et très mauvais pour le présent et l'avenir. Vous ne faites pas votre devoir de vous ranger selon votre époux. S'il est trop bon, cela ne vous excuse pas et rend vos torts plus grands, et votre avenir me fait trembler.... »

La clairvoyance de l'impératrice n'égale-t-elle pas ici sa tendresse maternelle, et ne lui fait-elle pas entrevoir quelles cruelles déceptions étaient réservées à sa chère fille, après tant de plaisirs et de dissipations? Lorsque celle-ci comprit enfin quels dangers elle courait, sa mère n'était plus là. Marie-Thérèse l'avait dit : le mal était irréparable.

TABLES

I

TABLE DES MATIÈRES.

Pages.

Introduction. — La Comédie de société au siècle dernier. 3

LA DUCHESSE DU MAINE
ET LES GRANDES NUITS DE SCEAUX.

Chapitre I. — La Cour et les jeux poétiques de Sceaux. — Les sept premières Grandes Nuits	15
— II. — Les fêtes de Chatenay chez Malezieu.	43
— III. — Les Marionnettes à Sceaux. — L'Académie et Malezieu. — La tragédie à Clagny-lès-Versailles	56
— IV. — Les neuf dernières Grandes Nuits.—Jeux et propos interrompus.	75
— V. — Retour de la duchesse à Sceaux. — Voltaire et son *Comte de Boursouflé* à Anet.	98
— VI. — La haute comédie et le grand opéra à Sceaux. — Voltaire disgracié et gracié.	115
— VII. — Dernières fêtes et derniers deuils. — Mort de Madame du Maine.	130

MADAME DE POMPADOUR

ET LE THÉATRE DES PETITS CABINETS.

Pages.

Chapitre I. — La troupe et le théâtre. — Engagements et statuts. — Auxiliaires. — Chœurs chantants et dansants. 141

— II. — Première année. — 17 janvier au 18 mars 1747. 154

— III. — Deuxième année. — 20 décembre 1747 — 30 mars 1748. . . 162

— IV. — Troisième année. — 27 novembre 1748 — 22 mars 1749 . . 192

— V. — Quatrième année. — 26 novembre 1749 — 27 avril 1750. . . 213

— VI. — Théâtre de Bellevue. — 27 janvier 1751 — 6 mars 1753. . . . 225

— VII. — Mise en scène, costumes, décorations. — Tableaux du répertoire et de l'orchestre au complet. 235

LE THÉATRE DE MARIE-ANTOINETTE A TRIANON.

Chapitre I. — Premiers divertissements de la Dauphine. — Comédies intimes. — Parodies burlesques et courses de chevaux. 251

— II. — Installation du théâtre à Trianon. — La salle et la troupe. — Débuts dans la comédie et dans le chant 270

— III. — La Reine et Mercy-Argenteau. — Les acteurs plus audacieux et les spectateurs plus nombreux 284

— IV. — Reprise des spectacles et regain de succès. — La Reine actrice, décoratrice et machiniste en chef. 294

— V. — *Le Barbier de Séville* à Trianon. 301

— VI. — Clôture définitive. — Le répertoire complet. — Marie-Antoinette et Marie-Thérèse. 310

TABLE DES GRAVURES.

LA DUCHESSE DU MAINE

ET LES GRANDES NUITS DE SCEAUX.

Pages.

LE LEVER DE L'AURORE, groupe principal de la composition peinte par Lebrun dans la coupole du pavillon de l'Aurore, à Sceaux, en 1672. Grande planche en chromolithographie *Frontispice.*

LA DUCHESSE DU MAINE. Gravure sur bois d'après la gravure de Crespy . 17

RELIURE DU CALENDRIER, A L'EMBLÈME DE LA DUCHESSE DU MAINE. Héliogravure d'après la couverture originale 26

VUE EXTÉRIEURE DU PAVILLON DE L'AURORE, dans le parc de Sceaux. Gravure sur bois d'après une aquarelle de M. le marquis de Trévise . . 31

ZÉPHIRE ET FLORE. — VERTUMNE ET POMONE, plafonds des deux cabinets annexes au pavillon de l'Aurore. Gravures sur bois d'après les peintures originales de Delobel, transportées à l'hôtel de Trévise, à Paris . . 36-37

LE LEVER DE L'AURORE, composition exécutée par Lebrun dans la coupole du pavillon de l'Aurore, à Sceaux, en 1672. Héliogravure d'après la gravure de L. Simonneau jeune . 40-41

NICOLAS DE MALEZIEU. Gravure sur bois d'après un portrait gravé par P. Thompson . 59

	Pages.
CHATEAU DE CLAGNY. Héliogravure d'après la gravure de J. Rigaud. .	73
MADEMOISELLE PRÉVOST, en costume de bacchante. Gravure sur bois d'après le portrait original de Raoux, au musée de Tours.	89
LA MARQUISE DU CHATELET. Gravure sur bois d'après le portrait de Nattier, gravé à la manière noire par J.-J. Haid.	101
MADAME DE STAAL. Gravure sur bois d'après un portrait de Mignard, gravé par Robinson. .	11
VUE DU CHATEAU DE SCEAUX, avec la grille et la cour d'honneur. Héliogravure d'après la gravure de J. Rigaud, 1736.	120-21
VUE DES PARTERRES DE SCEAUX, avec le grand canal. Héliogravure d'après la gravure de J. Rigaud, 1736	128-29

MADAME DE POMPADOUR

ET LE THÉATRE DES PETITS CABINETS.

MADAME DE POMPADOUR. Gravure sur bois d'après le portrait de Boucher, gravé à la manière noire par Watson.	143
PLAN DU CHATEAU DE VERSAILLES, d'après Blondel : 1ᵉʳ étage du corps de bâtiments central (côté nord), où l'on dressait le théâtre des Petits Cabinets. Gravure sur bois.	147
LE DUC DE LA VALLIÈRE. Gravure sur bois d'après le portrait gravé et dessiné par Cochin en 1757.	157
LE DUC DE NIVERNOIS. Gravure sur bois d'après le portrait de Vigié, gravé par Hubert. .	169
MADAME DE POMPADOUR ET LE DUC DE NIVERNOIS DANS L'ORACLE. Gravure sur bois d'après la scène dessinée et gravée par Cochin.	177
LE BALLET (L'OPÉRATEUR CHINOIS). Gravure à l'eau-forte d'après un tableau de Boucher. .	196-97
REPRÉSENTATION D'ACIS ET GALATÉE SUR LE THÉATRE DES PETITS CABINETS. Héliogravure d'après une gouache peinte par Cochin en 1749.	206-207
CHATEAU DE BELLEVUE. Gravure sur bois d'après la gravure de J. Rigaud.	229

LE THÉATRE DE MARIE-ANTOINETTE A TRIANON.

	Pages.
MARIE-ANTOINETTE, REINE DE FRANCE. Gravure sur bois d'après le portrait de P. Violet, peintre en miniature du roi Louis XVI, gravé par F. Bartolozzi, graveur de Sa Majesté Britannique.	252
BALLET DANSÉ PAR MARIE-ANTOINETTE A SCHŒNBRUNN. Gravure sur bois d'après un tableau conservé au Petit-Trianon	257
LA SALLE DE SPECTACLE OU JOUAIT MARIE-ANTOINETTE, A TRIANON. Héliogravure d'après un dessin pris sur les lieux, en 1882, par M. Paul Bénard, architecte. .	272
LA DUCHESSE DE POLIGNAC. Gravure sur bois d'après le portrait de M^{me} Vigée-Lebrun, gravé par Fischer, à Vienne, en 1794.	288
LE COMTE D'ARTOIS. Gravure sur bois d'après le portrait de Frédou, gravé par Cathelin en 1773 .	305

III

TABLE

DES CARTOUCHES, EN-TÊTE ET CULS-DE-LAMPE AYANT SERVI A L'ILLUSTRATION DE CE VOLUME.

1. *Cartouche du faux-titre :* D'après C.-P. Marillier.
2. *Encadrement du titre général :* Composition d'après C.-P. Marillier, Lebarbier l'aîné et G.-M. de Fontanieu.
3. *Encadrement de la dédicace :* Cadre du xviii^e siècle, avec motif central d'après Salembier.

AVANT-PROPOS.

Pages.
4. *En-tête :* Motif d'ornement du xviii^e siècle. III
5. *Cul-de-lampe :* Fleurs, motif de tapisserie du xviii^e siècle. VII

INTRODUCTION.

6. *Cartouche :* Motif tiré d'un clavecin du xviii^e siècle (musée de Cluny). . . . 1
7. *En-tête :* Motif d'ornement du xvii^e siècle. 3
8. *Cul-de-lampe :* Composition d'après J. Bérain, peintre, dessinateur et graveur sous Louis XIV. 11

LA DUCHESSE DU MAINE.

9. *Cartouche :* Cartouche provenant d'un livre d'église peint à Paris en 1740 pour l'église Saint-Gervais, auquel on a ajouté la Ruche, emblème de la duchesse du Maine . 13
10. *En-tête :* Motif d'ornement du xvii^e siècle. 15
11. *Cul-de-lampe :* Composition d'après un motif de Bernard Picart (1721) et le motif central de l'almanach relié pour la duchesse du Maine. 137

TABLE DES CARTOUCHES, EN-TÊTE ET CULS-DE-LAMPE.

MADAME DE POMPADOUR.

Pages.

12. *Cartouche* : Cartel dessiné et gravé par Charles-Nicolas Cochin (1736) . . . 139
13. *En-tête* : D'après un dessin du peintre et graveur Martin Marye (1747). 141
14. *Cul-de-lampe* : Armes de Mme de Pompadour, d'après le plat d'un volume provenant de sa bibliothèque, actuellement à M. A. Firmin-Didot. . . 247

MARIE-ANTOINETTE.

15. *Cartouche* : Composition d'après C.-P. Marillier. 249
16. *En-tête* : Frise de Gilles-Paul Cauvet, architecte, sculpteur et graveur sous Louis XV et Louis XVI. 251
17. *Cul-de-lampe* : Armes de Marie-Antoinette dauphine (1770), d'après un dessin d'Eisen, gravé par Jean-Baptiste Massard, le père. 315

TABLES.

18. *En-tête* : Motif d'ornement du xviiie siècle. 317
19. *Cul-de-lampe* : Ornement du xviiie siècle, aux fleurs de lys. 323
20. *Cul-de-lampe sur la couverture* : Les Armes de France.

Paris. — Typ. de Firmin-Didot et Cie, 56, rue Jacob. — 12801.

www.ingramcontent.com/pod-product-compliance
Lightning Source LLC
Chambersburg PA
CBHW071619220526
45469CB00002B/400